Treasure Palaces
끌리는 박물관

모든 시간이 머무는 곳

끌리는 박물관

M

매기 퍼거슨 엮음 · 김한영 옮김

예경

차례

박물관은 우리가 과거를 만날 수 있는 장소이자, 현재 세계에 대해 깊이 생각해보고, 미래를 열어갈 통찰을 얻는 곳이다.

T. S. 엘리엇T. S. Eliot은 이렇게 노래했다.

지금 이 시간과 지나간 시간 모두가

어쩌면 미래를 위한 시간일지도

엘리엇은 이어 "오늘은 어제가 만든 것이지만, 우리가 어제를 이해하는 방식은 오늘에 맞춰 바꾸어야 한다."고 말했다.

지난 50년 동안 유럽과 미국에서는 박물관을 찾는 관람객 수가 부

쩍 승가했다. 관광이 대중화된 덕분이다. 이런 분위기 속에서 박물관은 수와 규모가 함께 늘어나고, 새롭고 인상적인 건물들이 들어서면서, 전시물에 더해 다른 볼거리와 경험을 찾으려는 우리의 욕구를 채워주고 있다. 1997년에 프랭크 게리Frank Gehry가 빌바오에 지은 구겐하임 미술관이 새로운 모범으로 떠오르자 세계 곳곳의 작은 마을과 소도시들도 같은 야망을 꿈꾸기 시작했다.

하지만 이 책의 글들이 알려주듯, 크기가 미치는 효과는 대개 부정적이다. 2008년 《순수의 박물관》을 발표한 오르한 파묵Orhan Pamuk은 2012년 이스탄불에 같은 이름으로 자신의 박물관을 세웠다. 박물관은 겸손해야 하고, 그 크기가 인간을 위압해서는 안 되며, 무엇보다 개인적이어야 한다는 신념을 나타내고 싶어서였다. 《순수의 박물관》에서 파묵은 다음과 같이 자신의 박물관 선언을 밝혔다.

육중한 문이 달린 대형 박물관은 우리에게 한 명의 인간임을 잊고 국가와 그 집단들을 받아들이라고 명령한다. 반면에 이곳에서는 개인의 평범한 일상 이야기가 더 풍성해지고, 더 인간적이 되고, 더욱 즐거워진다. 박물관은 반드시 더 작고, 사적이어야 하며, 가격 문턱이 더 낮아져야 한다. 그럴 때만이 인간의 척도에 맞는 이야기를 들려줄 수 있다.

이 선집에 소개된 작가들 역시 장대하거나 만물상 같은 박물관을 반기지 않는다. 박물관에서 느낀 성찰을 짧고 개인적인 글에 담아야 하는 상황이라 그랬을 수도 있다. 하지만 많은 사람들이 느끼는 어떤 심리적 진실과 맞닿아 있음이 분명하다. 박물관이 허락하는 가장 큰

보람은 관람객이 단 하나의 대상과 친교를 맺는 데서 온다는 것이다.

어느 전시실에서 기원전 5세기에 제작된 조각품이나 500년 전에 그려진 그림이나 현존하는 미술가가 설치한 비디오 아트를 마주하고 있을 때 나와 창작자 사이에는 아무것도 끼어들지 못한다. 나는 한 공간에 있는 그 대상의 형태와 무게, 캔버스에 펼쳐진 물감들의 떨림, 붓의 스침, 종이를 가로지르는 곡선의 윤곽을 느낀다. 이는 모두 나와 같은 한 인간이 만든 것으로, 그가 세계를 지각하거나 감각한 방식, 자신의 믿음을 기록한 증거들이며, 우리의 시간으로 건너온 객체들이다. 인터넷으로는(위대한 작품을 자세히 확대한 구글 이미지가 제아무리 황홀하더라도) 응결시킬 수 없는 이 강렬함에 이끌려 우리는 박물관을 찾고 인간의 창조물을 직접 보려 한다. 객체를 주시하고 때로 손으로 잡아보는 경험은 본능적이고 촉각적이고 공간적이다. 우리는 다른 창조하는 존재자의 눈을 통해 우리의 시공간을 가늠한다. 어느샌가 박물관은 크고 작은 직관들을 아낌없이 내어준다.

이 책에서 대도시의 유명 박물관을 선택한 작가는 거의 없다. 멀리 작은 박물관을 찾아나서는 행위는 떠나는 길 자체가 순례와 같아, 간절한 바람과 경험을 고조시킬 수 있다. 작은 박물관에서는 일상의 속도에서 물러나 자신을 돌아보거나 다른 사람들의 시각을 탐구할 수 있다. 이 두 행위 모두 성찰과 관조의 시간을 필요로 하고 제공한다. 거래와 상품, 유행과 새로움이 지배하는 세계에서 박물관은 가치를 안전하게 보존하는 피난처가 된다. 공동체 의식이나 공동 공간이 갈수록 드물어지는 사회에서 박물관은 경험을 함께 나눌 수 있는 장소

가 되어준다. 박물관은 견해를 표현하는 토론 공간이 될 수도 있고, 사회 변화들에 문화가 대응하거나 기여하는 방법을 통찰하는 공간이 될 수도 있다. 21세기에 최고 박물관들은 교육은 물론이고 대화, 토론, 의견 교환을 할 수 있는 플랫폼을 마련할 것이다. 대학처럼 박물관도 가설과 이론을 실험해볼 수 있지만, 학문 기관이 지닌 한계를 뛰어넘어 폭넓게 대중의 마음을 사로잡으면서, 공동체 의식과 상호 신뢰를 높일 수 있다.

19세기와 20세기 후반에 주요 건축가들이 박물관에 기울인 관심을 감안할 때 이 책에 실린 글들이 거의 다 건물 자체에 대한 경험에서 빗겨나 있는 것은 그리 놀라운 일이 아니다. 앨런 홀링허스트Alan Hollinghurst가 코펜하겐의 토르발센 박물관을 찾은 것은 예외이지만, 전반적으로 작가들은 건물 자체보다 작품과 그들의 관계를 다뤘다. 그럼에도 불구하고 박물관이 관조하는 장소뿐 아니라 회합하는 장소가 되고 있다는 점에서 건물의 형식이 변하는 것은 불가피하다. 즉, 바라보는 공간과 모이는 공간의 균형점이 이동하는 것이다.

지난 50년 동안 이미 학교 교육이나 대중 강연을 통해, 그리고 큰 상점, 레스토랑, 카페, "이벤트 공간" 등을 통해 뚜렷한 변화가 일어났다. 다음 20년 동안에는 세미나, 토론회, 대화, 실기와 실습을 할 수 있는 공간들이 필요할 것이다. "배움"은 교실이나 강당에 머물지 않고 건물 전체로 퍼져 우리를 궁전에서 공회장으로 이동시킬 것이다. 그때 박물관은 우리 모두가 서로에게, 우리 현재와 과거에서 배울 수 있는 민주의 장이 될 것이다. 그렇다 해도 객체와 예술작품을 가까이서 보는 독특한 경험은 여전히 박물관의 표준으로 남을 것이

다. 수많은 작가들의 상상력에 불을 지피는 것은 바로 그 경험이고, 이 책을 통해 그들의 통찰을 공유하는 것은 우리만이 누릴 수 있는 특권이다.

니컬러스 세로타Nicholas Serota

테이트 미술관장

머리말

어떤 사람들은 욕조에서 좋은 생각을 건지는데, 팀 드 리즐Tim de Lisle
의 욕조는 영국 박물관이었다. 2008년 봄 《이코노미스트The
Economist》 자매지인 《인텔리전트 라이프Intelligent Life》 편집자로 옮기기
전에 리즐은 열 살 된 딸을 데리고 영국 박물관에서 열린 중국 춘절
제에 갔다. 유명한 병마용 전시관의 입장표는 다 팔렸지만 대신에 아
빠와 딸은 호롱등 길을 따라 걷고, 중국 곡예단의 공연을 보고, 그레
이트 코트의 매점들을 둘러보며 즐거운 시간을 보냈다. 축제는 하나
의 거대한 중국 프라이팬, '웍'이었다. 하루 관람객 수로도 박물관 역
사에 길이 남을 날이었다. 3만 5000명이 회전문을 통과해, 1848년
차티스트 "폭동" 이후 처음으로 정문을 닫아야 했다.

문득, 그의 어린 시절 같았으면 이런 일이 도저히 일어날 수 없었으리란 생각이 머리를 스쳤다. 그 시절, 1970년대에 그가 기억하는 박물관은 "대부분 음산하고, 먼지투성이이거나 곰팡이투성이라 도무지 알아볼 수 없었다." 그는 부모님의 손에 이끌려 비 내리는 일요일 오후에 빅토리아&앨버트 박물관V&A"추레한 옛날 여성복을 걸친 머리 없는 마네킹들", 제국전쟁 박물관"시끄럽고 혼란스럽고 지루했다.", 자연사 박물관"뼈만 앙상한 동물들이 줄지었다."을 방문했다.

그의 유년기에서 아이들의 유년기로 넘어오는 30년 남짓한 동안에 변화의 바람이 박물관을 휘저었다. 박물관들은 긴 잠에서 깨어나 소침한 표정을 말끔히 지우고 밝고 상냥해지기 시작했다. 루브르 박물관에는 유리 피라미드들이 싹터 올라오고, 영국 박물관 그레이트 코트는 유리 도넛으로 변했다.

이 모든 것에 영감을 받아 팀은 새로운 시리즈를 설계했다. "박물관의 저자들"이 다루는 공식은 간단하면서도 강력했다. 《인텔리전트 라이프》가 발간될 때마다 미술비평가가 아닌 저명한 작가들이 살아오면서 보았던 인상 깊었던 박물관을 다시 찾아가, 마음에 드는 것(혹은 들지 않는 것)에 대해 쓰면서 추억의 실을 한 가닥 자아냈다.

2년 뒤 시리즈를 의뢰하는 권한이 내게 넘어왔다. 몇몇 흥미로운 기회가 손가락 사이로 빠져나갔다. 로즈 트리메인Rose Tremain은 새해 파티처럼 박물관을 싫어했다. "아주 짧은 시간에 주문받은 감정과 지성을 떠올려야 하다니……. 감옥에 들어가는 기분이네요." 리처드 포드Richard Ford는 "45분가량 한 가지에 몰두하고 있으면 마루가 시멘

트로 변하고 눈앞이 흐릿해진다."라고 고백했다. 데이비드 세다리스 David Sedaris는 자신은 박물관 스타일이 아니라, "기프트 숍과 카페 스타일"이라고 털어놓았다.

하지만 대부분 가고 싶어 했고, 올해 초 시리즈가 끝날 무렵에는 총 38명의 작가들이 자신에게 영감을 준―어떤 경우에는 자신의 삶을 변화시킨―박물관에 대해 글을 썼다. 그들이 보여준 선택은 8월 (존 란체스터John Lanchester, 프라도 미술관)과 가정용품(로디 도일Roddy Doyle, 로어 이스트사이드 주택 박물관)부터 기묘하기 짝이 없는 것(아미나타 포나 Aminatta Forna, 실연 박물관)에 이르기까지 광범위했다. 하지만 그들 모두는 글의 수준이라는 하나의 기준으로 묶을 수 있다.

우리는 숙고를 거듭해 최고의 작품 24편을 선별했다. 우리가 설레었던 만큼 독자 여러분도 이 책을 좋아하고 즐기길 바랄 뿐이다.

매기 퍼거슨Maggie Fergusson

일러두기

박물관은 일반적으로 역사, 예술, 산업, 과학 등 다양한 문화 분야에서 보관할 만한 가치가 있는 자료를 모아 전시해놓은 곳입니다. 미술관은 박물관보다 작은 개념으로 회화, 조각, 공예, 사진 등 미술 관련 자료를 전시하는 곳입니다. 그리고 갤러리는 순수미술인 회화나 조각만을 전시하는 곳을 말합니다. 이 책에서 다루고 있는 박물관은 미술관과 갤러리까지 모두를 포함하는 '뮤지엄' 개념입니다.

이 벽 속에 삶이 있다

로어 이스트사이드 주택 박물관, 뉴욕

로디 도일 Roddy Doyle

장편소설 열 권, 단편집 두 권, 희곡 두 편, 그리고 부모에 관한 회고록《로리와 아이타Rory & Ita》의 저자이며, 로이 키언Roy Keane과 함께《두 번째 생The Second Life》을 썼고, 여덟 권의 아동도서를 발표했다. 1993년에《패디 클라크 하 하 하Paddy Clarke Ha Ha Ha》로 부커상을 수상했으며 연극과 영화 대본을 쓰기도 했다. 그가 번역한 모차르트의 〈돈 조반니〉는 2016년 9월 더블린에서 초연되었다.

M

이곳을 박물관이라 부르긴 어렵다. 검퍼츠 가족, 그중에서도 특히 검퍼츠 부인이 집 안을 걸어 다니거나, 여기 그들의 집에서 내가 무엇을 하고 있는지 알아주길 기대하긴 어렵다. 혹 물어준다면 이렇게 대답할 텐데,

"벽지를 보고 있답니다."

검퍼츠 부인—결혼 전 이름은 나탈리 라인스버그—은 뉴욕 로어 이스트사이드 오처드 스트리트 97번지, 즉 델런시 스트리트에서 남쪽으로 몇 집 건너에 있는 이 건물에 거주했다. 내가 서 있는 이 아파트에서 부인은 네 아이를 키우며 남편 줄리어스와 함께 살았다. 1874년 10월 어느 날 아침 제화공인 남편은 평소처럼 출근한 뒤, 종적을 감추고 다신 돌아오지 않았다.

나는 명판名板의 도시 더블린에 산다. 유명한 작가들, 존경스러운 건국자들, 이 도시는 그런 사람들로 가득했던 것 같다. 그래서 만일

누가 나사를 돌려 명판을 떼어낸다면 조지언 양식의 건물이 유달리 많아 '조지언 더블린'이란 별칭이 붙을 정도인 이 도시의 건축사적 영예가 어떻게 될지 궁금해질 때가 있다. 모래성처럼 무너지지 않을까? 내가 사는 교외 지역의 길 맞은편 집도 정면에 명판이 붙어 있다. 신페인당*을 창당한 아서 그리피스Arthur Griffith가 그곳에서 살았다. 한 10분 걸어가면 또 한 집이 나온다. 노벨상을 받은 물리학자 에르빈 슈뢰딩거Erwin Schrödinger가 1939년부터 1956년까지 살았던 집이다. 거기서 맞은편 방향으로 10분 정도 걸어간 곳에 브램 스토커Bram Stoker가 자란 집이 있는데, 거기엔 명판이 없다. 아마 일본에서 날아온 젊은 뱀파이어들이 앞마당과 우편함 쪽 난간에 떼 지어 모이는 것을 현 거주자들이 원치 않아서일 것이다. 스토커의 명판은 킬데어 스트리트의 다른 집 벽에 붙어 있다.

난 명판이 좋다. 기쁘게도 제임스 조이스James Joyce가 여기, 여기, 여기, 또 여기서 살았고, 로드 카슨Lord Carson이 저기서 태어났다는 것을 알 수 있다. 의외의 사실을 알게 되었을 때 그 기쁨은 더욱 커진다. 셰리든 르 파뉴Sheridan Le Fanu가 여기 살았고, 위대한 남극 탐험가 어니스트 섀클턴Ernest Shackleton이 여기 살았다니. 1948년과 1949년 사이 겨울 몇 달 동안에 루드비히 비트겐슈타인Ludwig Wittgenstein이 바로 이 계단에 앉아 글쓰기를 좋아했다니. 명판이 있기에 더블린은 더욱 깊이 있어 보이고, 더욱 아일랜드다우면서도 섬나라 도시 같지 않게 느

• Sinn Fein. 북아일랜드와 아일랜드공화국의 통합을 원하는 아일랜드 정당.

껴진다. 명판의 이름들을 그토록 유명하게 만든 불면의 시간과 고통스러운 작업, 창의성, 행운과 불운을 후세에 기리고 드러내는 것은 옳은 일이다. 하지만 명판에는 한계가 있다. 바로 명성이다. 나는 다음과 같이 새겨져 있는 명판을 본 적이 없다. "메리 콜린스, 1897~1932. 자신의 가족을 사랑했다." 또는 "데릭 머피, 1923~2001. 인쇄공으로 하루 일을 끝내고 집으로 돌아가는 길에 이 계단에 앉아 담배를 피웠다. 호탕하게 웃고, 항상 최선을 다했다."

바로 이런 점에서 주택 박물관은 아주 특별하고, 15년 만에 세 번째로 내 발길을 사로잡은 것이다. 여기엔 유명한 사람이 살지 않았다. 그냥 사람이 살았다.

나는 재봉틀 앞에 서 있다. 남편이 집을 나간 뒤 검퍼츠 부인이 가족을 먹여살리려고 돌렸을 법한 재봉틀이다. 남자는 왜 집을 나갔을까? 우리는 영원히 알 수 없다. 바로 이 수수께끼가 이 박물관에서 가장 흥미를 끄는 부분이다. 출생증명서, 자세한 인구조사, 법률 서류, 천 조각, 자투리 벽지, 리놀륨 조각 등등 각 방은 사실적으로 구성—또는 재구성—되어 있다. 나머지는 모두 우리 몫이다. 남자는 떠났고 다시 돌아오지 않았음을 우리는 안다. 우리가 서 있는 이 방은 부인과 아이들이 아빠가 영영 돌아오지 않으리란 것을 깨달은 뒤의 모습 그대로 남아 있다. 꼭 그렇게 보인다. 재봉틀을 본다. 요즘 모델과 퍽 다르다. 전등이나 가스불은 어디에도 없다. 크게 네댓 걸음이면 한쪽 끝에서 문과 그 바깥의 비좁고 어두운 복도에 이른다. 물은 3층에서 1층으로 계단을 타고 내려간 뒤 집 뒤편으로 돌아가

양동이로 퍼 날라야 했다. 검퍼츠 부인은 매주 2달러, 현금이 아닌 빵이나 석탄 같은 물품으로 나오는 원외 구호금을 신청했을 것이다. 또한 집주인에게 정중히 도움을 청했을 것이다. 재봉틀은 생긴 지 얼마 안 된 유대인 자선연합에서 받았을 것이다. 물론 정확히 알 순 없다. "공동주택tenement"이란 말은 세 가족 이상이 사는 건물을 가리킨다. 이 방에 서 있으면 그 말에 애틋한 감정이 묻어난다.

그래도 벽지는 아름답다. 지금은 맑고 차갑고 화창한 오전이지만, 이 벽지는 어떤 날씨에도 아름다울 듯하다. 꽃무늬가 있고 화려하다. 나는 벽지나 가구를 눈여겨보는 사람이 아니다. "꽃무늬"라는 말을 쓴 것도 아마 처음인 듯하다. 하지만 이 벽지는 중요하다. 검퍼츠 가족—내가 상상하는 가족—을 끝 모를 불행과 감상에서 구해낸다. 물론 원래의 벽지는 아니다. 이 공동주택은 5층으로, 층마다 방이 다섯 개씩 있다. 이 공동주택을 박물관으로 개조한 사람들은 몇몇 방에서 벽지가 스무 겹까지 붙어 있는 것을 발견했다. 그들은 검퍼츠의 집에서 떼어낸 벽지 한 조각을 들고 1870년대에 그 제품을 만든 것으로 보이는 회사를 찾아가 거실 벽 전체를 도배하고도 남을 양을 주문했다. 여기서 주목할 것은, 새 벽지가 마치 140년 동안 그 자리에 있었던 것처럼 보인다는 점이다.

남편은 사라졌고, 네 아이 중 아이작은 8개월 뒤에 숨을 거뒀다. 1870년 인구조사에 검퍼츠 부인은 "가장"으로 기재됐지만, 1880년에는 "양재사"로 바뀐다. 거실은 부인의 "상점"이 되어 드레스와 재킷으로 개조할 옷을 들고 찾아오는 손님들을 맞는다. 고객들이 밝고

상쾌한 거실 안으로 걸어 들어온다. 이곳에는 성공과 희망이 있고 미래에 대한 믿음, 바느질이 잘된 옷의 위력, 그리고 그에 대한 믿음이 있다.

거실에는 1880년경에 찍은 나탈리의 사진이 하나 있다(주택 박물관 자료에는 "○○년경"이란 단어가 자주 등장한다). 강인하고 신중한 인상이다. 자신이 원하거나 필요할 땐 언제든 사람을 웃길 줄 아는 여자 같다.

오처드 스트리트의 공동주택은 1863년, 검퍼츠 가족의 집주인 손으로 지어졌다. 당시 지금의 로어 이스트사이드 구역은 클라인 도이칠란트라 불렸다. '작은 독일'이란 뜻이다. 이때부터 1935년까지 주거 지역으로 묶여 있는 동안 최소 7000명에 달하는 주민들과 아이들이 살았다. 20여 개 나라에서 온 사람들이었다.

박물관의 겹겹이 칠해진 페인트에는 사람들의 흔적이 담겨 있다. 1935년 당시의 집주인은 새 건축법에 따라 요구되는 비용이 많이 드는 개축을 하지 않기로 결정했다. 세입자들이 치솟는 임대료를 감당하지 못하자 집주인은 퇴거 조치를 한 뒤 문을 닫았다. 아래 두 층의 가게들은 계속 문을 열었지만 위층 아파트들은 "폐업"하고 일부는 창고로 쓰였다. 그러다 1988년에 두 여성, 즉 박물관 설립자인 루스 에이브럼Ruth Abram과 애니타 제이콥슨Anita Jacobson이 다시 문을 열었다. 잠시 미덥지 못하다는 탄식이 흘러나왔지만, 곧이어 프러시아인, 폴란드인, 아일랜드인, 이탈리아인들이 독일어, 이니시어, 이탈리아어, 가끔은 게일어와 영어로 한마디씩 했으리라. "왜 이제야 이런 시도를 했을까?"

관람객, 특히 나에게 오처드 스트리트는 〈대부 II〉의 로버트 드 니로Robert De Niro 같다. 그가 옥상을 가로질러 돈 파누치Don Fanucci를 처치하러 가고 있다. 지상에 눈을 고정시키면 100년 전이나 그 이전의 풍경으로 돌아간다. 박물관 입구의 계단에 서니—계단을 가리키는 "스툽stoop"이란 말까지도 짜릿하게 느껴진다. 아일랜드에는 계단steps 만 있기 때문이다—영화 한 편, 아니 수백 편, 내가 좋아하는 수십 개의 장면이 눈앞에 펼쳐진다.

안으로 들어가 어둡고 좁은 복도 ("뭐랄까, 드 니로가 담요로 총을 감싼 채 돈 파누치를 기다리고 있는 것 같다.")에 있으면 영화의 시대를 지나 더 과거로 끌려 들어가는 것 같다. 제이콥 A. 리스Jacob A. Riis의 사진을 보는 듯하다. 나는 그 안으로 걸어 들어간다. 뉴욕의 공동주택과 거기 살던 사람들의 열악한 생활상이 담긴 리스의 사진과 그가 쓴 《나머지 반은 어떻게 사는가》라는 책은 대대적인 주거 개혁과 개선을 이끌어 냈다. 리스도 이 복도에 서 있었는지 모른다. 곳곳을 누비며 세입자들을 사진에 담고 그들과 이야기했는지 모른다. 밖은 환하지만 복도는 음산하다. 가스등은 1905년에, 전등은 1924년에 들어왔다. 그러니 당시에는 틀림없이 어둡고 위험했을 것이다. 복도의 벽지는 아마 씨유로 처리한 올이 굵은 삼베인데 1905년에 발랐다고 하니, 아마 가스등을 설치한 뒤일 것이다.

군데군데 벗어진 페인트가 이상하게 감동적이다. 여긴 개조한 곳이 아니다. 복도는 옛날 그대로고, 페인트도 그때 그대로다. 내가 지금 서 있는 곳을 나탈리 검퍼츠가 물통을 들고 지나갔고, 한참 뒤에는 마지막 거주자 중 한 명인 조세핀 발디지가 학교에 늦지 않으려고

종종걸음 쳤을 것이다. 이 벽에 그들의 어깨가 닿았을 것이다. 발디지 가족의 팔꿈치가 이 페인트를 스치고 지나갔을 것이다. 한쪽에 작은 손수레들이 나란히 모여 있는데, 그것으로 석탄 상자와 옷감 뭉치를 날랐을 것이다. 엘리스 섬*에서 방금 온 사람들이 옹기종기 모여 뭘 하고 살아야 할지 고심했을 것이다.

건물의 일생은 벽 속에, 벗어진 페인트 뒤에, 벗어진 페인트 속에 있다. 손으로 벽을 살짝 문질러보고 싶은 유혹, 그 방치와 세월을 벗겨내고 박편들이 일어나 떨어지는 것을 지켜보고 싶은 유혹이 일렁인다. 콜록거리며 웃고 싶다. 하지만 이 복도는 사자死者의 것이다. 이 벽은 실제로 매우 아름답다. 쿠바의 낡은 도시 아바나 같은 아름다움이다. "왜 수리하지 않았을까?" 하는 질문은 금세 잊힌다. 무늬를 찍어 넣은 금속판, 회반죽 아치, 웨인스 코팅으로 장식된 천장은 모두 1863년 그대로다. 웅장하면서 지저분하다. 방금 도착한 사람들에게 미국은 그렇게 보였을 것이다.

아일랜드에서 "집주인"이란 말은 "빈민가"나 "부재지주"를 연상시킨다. 아일랜드 역사에는 빈민가 집주인과 부재지주가 거의 빠짐없이 등장한다. 어렸을 때 더블린에서 아버지 손을 잡고서 조지언 풍 건물의 어두운 입구를 멍하니 바라봤던 기억이 난다. 문 위쪽의 채광창은 깨졌고, 열려 있는 문 너머의 복도는 어둡고 거대했다. 거칠어

* 미국 이민자들이 입국 수속을 받던 곳. 자유의 여신상이 있다.

보이는 내 또래의 아이들이 안팎을 뛰어다니고 계단에서 싸우고 있었다. "저기서 뭐하는 거예요?" 내가 묻자 아버지가 대답했다. "여기 사는 아이들이란다." 나는 깜짝 놀랐다. "다들 저렇게 용감해요?" 아버지가 웃었다. "아, 아니야." 그런 뒤 이렇게 말했다. "하지만 곧 그렇게 되겠지."

내가 서 있는 곳은 슬럼가다. 내 앞에는 그림이 있다. 작은 원형 그림이다. 내 뒤에도 다른 그림이 하나 더 있지만 온통 검게 얼룩져 있다. 내가 보는 그림은 복원된 것이다. 목조 주택, 푸른 하늘, 싱싱한 잔디. 그림에 재능 있는 아이의 작품 같다. 왜 하필 이 벽에 이 그림이 걸려 있는지 잠시 생각해보지만, 글쎄 잘 모르겠다. 하지만 그림은 한없이 밝아 이 그림을 여기 걸어놓은 사람의 마음이 조금 엿보인다. 집주인은 오랜 세월에 걸쳐 법이 요구하는 대로 건물을 개축했지만, 분명 이 집이 자랑스러웠을 것이다. 이 건물 역시 한때는 새 건물이었다.

위층에 있는 방들은 1988년 발견되었을 당시 그대로 보존되어 있다. 여러 겹 덧댄 벽지와 페인트, 리놀륨 장판 등등 모든 게 그대로다. 나는 종종 낡고 방치된 집들을 둘러보고 다니며 그곳을 내 집으로 삼아 여기저기 수리해서 산다고 상상해본다. 하지만 이곳에는 방치에 딱 들어맞는 이유, 심지어 사람을 매혹시키는 무언가가 있다. 이건 결코 방치가 아니다. 존경이다. 여기 사람이 살았다. 여기 사람의 삶이 있다.

개조한 가구家口들—검퍼츠네, 로가셰프스키네, 레빈네, 무어네, 발디지네 집—은 더하다. 인형, 아기 속옷, 가위, 후추통 같은 소품들이 우리를 붙잡아 이 사람들 바로 앞으로 데려간다. 신기하게도 "○○년경"과 "혹시"라는 단어가 되풀이되면서 그와 동일한 효과를 발휘한다. 과거는 연기처럼 사라진다. 콜먼 후추통이 동네 마트에 있는 것과 똑같아 보인다. 아주 작은 공간이지만 영리하게 사용됐다. 실내의 커다란 창문들은 짝이 안 맞고, 심지어 약간 불안해 보인다. 하지만 매우 쓸모있다. 햇빛이 반대쪽 구석까지 든다. 삶은 고달팠지만 그들은 가사와 재치가 어우러진 공간에서 살았다.

발디지 아파트에는 특별한 것이 있다. 1926년 이 집에서 태어난 조세핀의 목소리다. 조세핀은 아홉 살 때인 1935년 가족과 함께 퇴거당했다. 녹음된 목소리가 아파트를 가득 채운다. 힘찬 목소리에서 미국 아이라는 걸 금세 알 수 있다. "우리 아빠는요, 뭐든지 뚝딱 만들어요. 황금 손을 가졌어요." 이 건물을 박물관으로 개조한 사람들도 그랬다.

1883년, 나탈리의 남편이 오처드 스트리트에서 사라진 뒤 9년이 흘렀을 때 나탈리 앞으로 통지서 한 장이 날아왔다. 남편의 아버지가 독일 프라우스니츠에서 세상을 떠나며 유산으로 600달러를 남겼다는 내용이었다. 줄리어스에게 법적 사망을 선고해야 했다. 나탈리는 루카스 글룩너, 딸 로사와 함께 줄리어스의 실종을 확인하는 서류에 서명하고 그의 법정 유산관리자가 되었다. 600달러는 4년 치 임대료보다 많은 금액이었다. 그녀는 세 딸을 데리고 요크빌 주택지구로(미

국 속으로 한 걸음 더 가까이) 이사했다. 여유가 생긴 탓도 있지만 로어 이스트사이드가 변하고 있었기 때문이었다. 새로 들어온 이웃들은 대개 나탈리처럼 유대인이었다. 하지만 동유럽에서 왔고, 이디시어를 썼다. 독일인들은 요크빌로 모여들었다. 1886년 그녀는 이스트 73번가 237번지에 거주했고, 직업은 "미망인"이었다. 그리고 8년 뒤인 58세 때 딸들에게 1000달러를 남기고 세상을 떠났다. 딸들은 어머니를 여의고 1년 새 모두 결혼했다.

2009년 결국 집을 나갔던 남편, 줄리어스의 행적이 밝혀졌다. 그는 1924년 오하이오 주 신시내티에 있는 한 유대인 호스피스 병동에서 생을 마쳤다. 그의 직업은 "떠돌이 상인"이었다.

★ The Lower East Side Tenement Museum
★ 103 Orchard Street, New York, NY 10002, United States
★ www.tenement.org

돌로 빚은 소네트

로댕 미술관, 파리

앨리슨 피어슨 Allison Pearson

소설가이자 저널리스트다. 그녀의 베스트셀러 소설 《난 그녀가 어떻게 그러는지 모른다I Don't Know How She Does It》는 새러 제시카 파커Sarah Jessica Parker가 주연한 동명의 영화로 각색되었다. 《데일리 메일》, 《이브닝 스탠더드》, 《인디펜던트》에 글을 써왔고, 현재 《데일리 텔레그래프》의 칼럼니스트로 활동하고 있다.

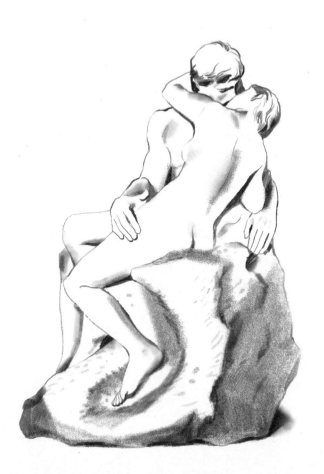

M

누구나 첫 키스의 순간은 잊지 못한
다. 내 추억은 30여 년 전 수학여행을 갔던 파리에 가닿는다. 행복한
우연이었을까, 신의 장난이었을까? 같은 해 부활절 주간에 나는 잊
을 수 없는 키스를 하나 더 만났다. 먼저 10대들의 양말 냄새가 코를
찌르는 기숙사의 울퉁불퉁한 간이침대 위에서 오드비에서 온 데이브
와 키스를 했다. 점점 빠져들긴 했어도 끝내 어색했던 그 경험은 나
만의 갤러리 한쪽에 고이 걸려 있지만 더 이상 내 가슴을 뛰게 하진
않는다. 며칠 뒤 오귀스트 로댕Auguste Rodin의 키스를 만난 순간, 나는
센 강 왼쪽 기슭에 있는 작은 박물관과 끝 모를 연애를 시작했다. 박
물관에는 〈입맞춤Le Baiser〉을 비롯한 로댕의 걸작들과 그의 연인 카미
유 클로델Camille Claudel의 섬세한 조각 몇 점이 전시되어 있다. 예술이
허락한 키스는 사람들의 키스와 달리 돌에 새겨져 있다.

내가 예술이 무엇을 할 수 있는지 처음 깨달은 곳도 로댕 미술관이
다. 우리는 프랑스를 열렬히 찬양하는 S 선생님의 딱하리만치 정직

한 베레모를 따라다니며 노트르담 성당을 "마쳤다." 다음은 루브르 박물관 행군이었다. 유리 피라미드로 경쾌하게 단장하기 이전에 루브르는 최악의 박물관으로 꼽혀도 할 말이 없었다. 우선 크기가 살인적인 데다 지루하게 긴 복도 양쪽에는 스페이드 카드에 나오는 턱수염이 있는 공작들과 푸들 가발을 쓰고 새침을 떼는 성미 고약한 여자들이 줄지어 있었다. 몇 시간 뒤 "수학"하느라 발꿈치가 까지고 귀가 먹먹해질 즈음에 〈모나리자Mona Lisa〉에 도착했다.

첫눈에 여자가 아주 작다는 생각이 들었다. 게다가 왜 그리 땅딸막한지. 그 유명한 미소는 이 모든 사람이 자기를 보러 왜 그렇게 멀리에서까지 왔는지 모르겠다며 곤혹스러워하는 듯했다. 자긴 특별할 게 전혀 없다며. 우리는 S 선생님을 흠모했기에 그의 한마디 한마디에 귀를 기울였다. 선생님은 이 그림으로 초상화의 역사가 바뀌었다느니, 피부색의 표현이 섬세하다느니, 이건 이렇고 저건 저렇다느니, 프랑스 풍 몸짓을 섞어가며 장황하게 늘어놓았다. 하지만 아무 소용없었다. 〈모나리자〉가 그리 명작이라는데, 우리 눈엔 그녀가 보이지 않았다. 사랑에 빠지든 예술에 빠지든 10대라면 반드시 있어야 하는 것, 그녀와 나만의 비밀을 찾을 수 없었다.

늦은 오후가 될 때쯤 박물관들을 모두 쓸어 센 강에 버리고 싶어졌다. 햇볕에 그을린 파리의 스카이라인이 주근깨를 드러내며 초기 흑백사진처럼 변해가는 모습에 취해 걷다 보니 어느덧 바렌 가였다. 자갈이 깔린 마당을 지나면 비롱 저택 정문이 나온다. 비롱 저택은 하나의 완벽한 작은 성으로, 생 제르맹 근교에 위치한 7에이커의 아름다

운 프랑스식 정원에 천상의 낙원을 실어다 앉힌, 한마디로 인형의 집이다. 1730년경 고급주택으로 지어졌으나 학교로 바뀌었다. 1905년에는 많이 파손된 상태로 몇몇 세입자들이 살고 있었다. 여기를 거쳐간 예술가 중에는 장 콕토Jean Cocteau, 앙리 마티스Henri Matisse, 이사도라 �던컨Isadora Duncan, 시인 라이너 마리아 릴케Rainer Maria Rilke, 그리고 로댕 본인이 있다. 화장실을 기다리는 줄이 볼 만했을 것이다.

1916년 로댕이 75세일 때 이 건물을 로댕 미술관으로 만들자는 합의가 이루어졌다. 로댕은 자신의 모든 조각품과 그보다 덜 유명한 그림들, 특히 마티스의 〈오달리스크Odalisque〉 연작에 영향을 준 것이 분명해 보이는 드로잉들을 모두 기증했다.

로댕은 1919년 미술관이 문을 여는 것을 보지 못하고 눈을 감았지만, 창립자의 존재감이 이보다 강하게 배어 있는 미술관을 떠올리긴 어렵다. 하지만 조금 실망스러울 수도 있다. 왜냐하면 몇 시간을 기다려도 턱수염을 수북하게 기른 인물이 나이트셔츠를 입고 휘어진 대리석 계단을 모세처럼 걸어 내려와 그의 인물들을 하나씩 대리석 감옥에서 풀어주는 기적을 행하진 않기 때문이다. "내 백성을 해방시켜라." 하고 외치면서.

위대한 예술가는 모두 자기 자신을 노략한 자들이다. 자신의 영웅을 표절하는 시기를 거치고 나면 자기 자신의 작품을 털기 시작한다. 아이디어가 고갈되거나 냉소적으로 재활용한다는 뜻이 아니다. 그보다는 근처에 있는 미슐랭 3스타 레스토랑에서 조엘 로부숑Joel Robuchon

이 그러듯, 이번만큼은 갖은 양념을 제대로 배합해서 자신조차 예상하지 못한 어떤 작품을 마법처럼 만들어낼 수 있다는 광적인 확신이 그런 충동을 낳는다. 이 높고 아름다운 전람회장처럼 그런 줄기찬 개작을 명백히 엿볼 수 있는 곳은 어디에도 없다.

주출입구 문으로 걸어 들어가 《신데렐라》에 나올 법한 계단을 오른쪽에 두면, 바로 위에 머리 없는 거대한 청동상, 〈걷는 남자Walking Man〉가 나타난다. 〈걷는 남자〉는 원래 〈설교하는 세례자 성 요한St. John the Baptist Preaching〉을 위해 만든 두 다리와 로댕이 근처에 팽개쳐두었던 또 다른 토르소의 파편으로 만들어진 작품이다. 높은 창문을 통해 정원에서 흘러드는 햇살이 〈비밀The Secret〉의 손 한 쌍에 성스럽고 눈부신 빛을 내려준다. 알브레히트 뒤러Albrecht Dürer의 〈기도하는 손Praying Hands〉만큼이나 많이 복제되는 이 작품은 닿을 듯 말 듯한 손가락들이 굉장히 사실적이라며 극찬을 받는다. 그런데 자세히 보면 오른손 두 개가 합쳐져 있다. 로댕은 어떤 작품에서도 열 손가락을 모두 드러내지 않았다. 왼손이 완벽한 조화를 이루지 못한다면, 거침없이 버리고서 오른손을 두 번 사용했다.

로댕이 〈순교자La Martyre〉에 안긴 왜곡은 훨씬 더 뻔뻔하면서도 많은 생각을 자극한다. 마치 하던 일을 갑자기 멈춘 듯 머리를 뒤로 떨어뜨리고 한 팔을 뒤로 젖힌 채 널브러져 있다. 이 형상은 처음부터 다의적이었다. 여자는 대체 무엇을 위해 죽은 걸까? 은밀한 침실의 희열일까, 만인의 고통일까? 자기가 천국으로 갈지 지옥으로 갈지

여자는 알지 못한다. 로댕을 대표하는 많은 형체늘, 예를 늘면 〈생각하는 사람The Thinkers〉, 〈추락하는 남자The Falling Man〉, 〈달아나는 사랑 Fugit Amor〉, 〈탕아The Prodigal Son〉처럼 이 여자도 미완성작인 〈지옥의 문 The Gates of Hell〉에서 다시 만날 수 있다. 1880년 프랑스 정부가 이 거대한 문의 제작을 의뢰했지만 로댕은 작품을 완성하지 못하고 1917년 세상을 떠났다.

현재 〈지옥의 문〉은 미술관 정원에 있는데, 도로에서 가장 가까운 벽 앞에 우뚝 솟아 있다. 나는 이 문을 좋아한 적이 없다. 문이라면 피렌체의 바티스테로(세례당)에 있는 〈천국의 문〉이 훨씬 좋다. 로댕에게 영감을 준 그 문은 기하학적으로 정교하게 만들어져 아수라장을 시각적으로 더 잘 보여준다. 로댕의 문은 얼핏 보기에도 그렇지만 한참을 들여다봐도 너무 많은 것이 들어가 있다는 생각이 든다. 삶과 죽음 사이에 갇힌 육신들이 몸부림치는 수직의 전쟁터다(서부전선에서 돌아온 사람에게 어떤 느낌을 주었을지 상상하기 어렵다).

로댕은 〈순교자〉를 문 위쪽으로 들어 올려 그녀에게 1인극을 맡겼다. 뿐만 아니라 1896년에는 그녀를 뒤집고 등에 한 쌍의 날개를 매단 뒤 코가 땅에 박힐 것처럼 대리석 대좌를 향해 떨어질 듯한 자세를 취하게 했다. 이번에 그녀에게 붙인 제목은 〈헛된 꿈: 이카로스의 누이〉였다. 약간 지나친 감이 없지 않다. 새의 깃털과 밀랍으로 만든 날개로 무모하게 태양과 겨루려 했던 소년에 대해서는 모르는 사람이 없지만, 그 추락이 가족 내력이라는 걸 누가 알겠는가(오래전부터 나는 로댕이 신화적인 제목들을 사용한 이유에 대해 의심을 품어왔다. 섹스가 뜨거울수록 고

전적인 꼬리표를 붙여 작품을 격상시키고, 당대의 교양 있는 관람객들에게 용서를 구했다. 19세기 초에 그린 한 그림의 제목은 〈프시케의 유괴Psyche, Transported to Heaven〉인데, 프시케가 진짜 유괴되고 있는지 아니면 아주 잘생긴 소년이 오른쪽 젖꼭지에 불어주는 입김을 즐기고 있는지 판단하기 힘들다).

이 모든 예술사의 지층들은 겹마다 매혹적이고 창의성을 높여주는 마스터 클래스에 해당되지만, 1975년 당시에는 단 한 겹도 나를 사로잡지 못했다. 나는 그저 놀라기에 바빴다. 처음 온 사람에게 로댕미술관은 헤비급 펀치를 날린다. 공간 자체는 웅대하면서도 친밀하고, 여기저기 닳고 벗어진 흔적들이 있어 더욱 사랑스럽다. 공식적으로 제약된 이 두 개 층 안에 갈망과 낙담, 질투와 폭력과 사랑이 담겨 있어—실은, 차고 넘쳐—영원히 채워지지 않는 오르가슴을 뭉글거리게 한다.

〈영원한 우상L'Eternelle Idole〉을 보라. 벌거벗은 남자가 무릎을 꿇고, 그 앞의 약간 높은 위치에서 벌거벗은 여자가 황송하옵게도 이 가엾은 친구가 젖가슴 아래 얼굴을 묻고 키스하는 것을 내려봐주고 있다. 여자가 남자를 불쌍히 여기는 것처럼 보이는가? 여자를 포옹하는 대신 어색하게 뒷짐을 진 두 팔은 남자가 여자의 연인이라기보다는 힘없는 탄원자, 빠져나올 수 없는 열정의 노예임을 암시하는가? 이 작품의 바로 다음에 〈입맞춤〉이 있다.

30년 동안 나는 이 기념비적인 키스에서 내가 무엇을 봤는지 되물어왔다. 라스베이거스의 어느 예배당에 갖다 놓아도 잘 어울릴 듯하

다. 가끔 로댕의 의도를 담기에 대리석은 너무 차갑고 매끈하다고 느껴진다. 요즘은 그 전시실 한쪽의 소박한 유리 진열장에 들어 있는 더 거칠고 친근한 테라코타 〈키스〉가 마음을 끈다. 그럼에도 나는 〈입맞춤〉에 고마움을 느낀다. 잉글랜드 중부 지방에서 온 지친 10대들에게는 눈이 휘둥그레질 만한 뉴스였다. 죽은 사람들도 그렇게 느꼈고, 살아 있는 사람들은 계속 그렇게 느끼고 있다. 로댕의 조각들은 우리를 그렇게 연결해주었다. 그들은 대리석 피부 밑에서 계속 버둥거리고 헐떡거리고 갈망하고 애무하고 있었다.

4년 뒤 대학원생이 된 나는 케임브리지 예술영화관에서 로베르토 로셀리니Roberto Rossellini의 〈이탈리아 여행Journey to Italy〉을 보았다. 잉그리드 버그만Ingrid Bergman과 조지 샌더스George Sanders가 불행한 부부로 나오는데, 영화 속에서 이들은 이탈리아를 여행하다 폼페이의 고고학 박물관을 방문한다. 화산재에 갇혀 몸부림치는 사람들을 본떠 만든 석고상을 보고 버그만은 압도당하고 만다. 나는 그녀의 표정을 알아보았다. 그녀는 그들 부부가 그런 고통에 시달리는 최초의 인간도, 최후의 인간도 아님을 통렬히 깨달은 것이다. 베수비오 산이 우연히 했던 일을 로댕은 의도적으로 했다.

문제가 있는 부부에게는 로댕 미술관을 추천할 마음이 전혀 들지 않는다. 거머쥘 수 있는 환희를 모두 거머쥐라는 명령이 너무 압도적인 낫에 이혼 전문 변호사가 출구 쪽에 산이 사무소를 차린다년 돈방석에 앉을 것이다.

미술관은 나에게 낭만적인 약속 장소가 되었다. 지난번에는 내 아

이들의 아버지와 함께 갔다. 우리는 파리에서 일주일 동안 머무르며, 다른 많은 중년 부부들처럼 지금은 엄마 아빠가 돼버린 서로에게서 연인의 흔적을 끄집어낼 수 있는지 확인했다. 남편이 이 정원은 오래전에 자신의 밀회 장소였다고 아무렇지 않게 말했을 때 나는 충격을 받았다. 나는 "여긴 내 미술관이야."라며 항의했다. 바보 같은 말이지만, 사랑하는 장소를 발견했을 때 우리는 그곳을 세상에 알리고 싶은 마음과 나 혼자 꼭 끌어안고 숨겨두고 싶은 마음 사이에서 괴로워한다. 로댕 미술관은 지금도 나만의 비밀로 느껴지지만 다시 생각해보면 이곳은 모두에게 공개된 장소다. 당연한 사실이다.

이번에 우리는 2층에 있는 더 조용한 전시실들로 직행했다(이곳을 둘러보다 보면 대리석 살을 만져보고 싶은 충동이 강하게 드는데, 내 경험상 2층 직원들은 1층에서 "만지지 마세요."를 집행하는 사람들보다 더 관대하게 넘어가준다. 하지만 다른 데선 내가 이런 말을 했다고 하면 안 된다). 미술관에서 가장 즐거운 전시물이 가장 눈에 잘 띄는 건 아니다. 어스름 녘에 로댕의 〈발자크Balzac〉를 찍은 에드워드 스타이켄Edward Steichen의 장엄한 사진이 대표적이다. 이 미술관은 로댕과 그의 작품 사진을 8000점 이상 보유하고 있다. 시간을 거스른 스냅사진들은 사람들이 당대에 그를 어떻게 보았는지 보여준다. 내가 제일 좋아하는 사진에서 반백이 된 로댕은 〈신의 손The Hand of God〉을 본떠 만든 거대한 석고 모형과 드잡이를 하고 있다. 위대한 창조자가 자신의 조물주, 자신의 상대를 만나고 있다.

일곱 번째 방문한 지금, 나는 주저하지 않고 〈다나이드La Danaide〉를

향해 걸어간다. 일굴을 땅에 내고 삼단 같은 머리를 앞으로 흘려보내는 이 젊은 여자는 밑 빠진 독에 영원히 물을 부어야 하는 운명이다. 하지만 이를 보상하듯 로댕은 모든 예술에서 가장 눈부시다고 알려진 등을 여자에게 선사했다. 여자라면 누구나 이 희고 고운 어깨뼈를 탐낼 것이다. 그녀는 미켈란젤로 부오나로티Michelangelo Buonarroti의 〈다비드David〉를 소개받아야 한다. 정말 예쁜 돌 아기들이 태어날 것이다.

수학여행 마지막 날 밤, 내가 정말 좋아했던 S 선생님이 나를 자기 방으로 부르더니 프랑스 풍 두 손으로 미친 듯이 나를 벽장 안으로 밀치고 블라우스를 벗기려 했다. 그 어린 나이에도 나는 역겨움이나 두려움보다 연민을 느꼈다. 그 경험도 내 배움의 일부가 되었다. 하지만 로댕에게 그런 것쯤은 아무 일도 아니었을 것이다. 자연이 몸에 부여한 수천의 충격, 공격적이면서도 부드러운 그 모든 충격들을 꿰뚫고 있었으니.

자갈길을 따라 정원 아래쪽으로 걸어간 뒤 뒤돌아서서 분수 저편의 비롱 저택을 바라보면 저 아름다운 창고 안에 덩어리진 인간 본성이 얼마나 많이 담겨 있는지 짐작하기 어려울 정도다. 이곳에 처음 왔을 때 나는 아무것도 모르는 계집아이였다. 언젠가 나이 들어 현명한 여자가 되면 다시 이곳에 와서 한때 느꼈던 감정들에 경탄을 바치고 싶다. 로댕의 〈입맞춤〉은 딘 한 번일 수 있지만, 입맞춤의 근원적인 감정들은 영원히 유효하다. 아무리 세월이 흘러도.

★ Musée Rodin
★ 79 Rue de Varenne, 75007 Paris, France
★ www.musee-rodin.fr

포화 속의 평온

아프가니스탄 국립 박물관, 카불

로리 스튜어트 Rory Stewart

잠시 군인으로 복무하다가 외교관으로 일했다. 2000년과 2002년 사이에 6000마일을 걸어 아시아를 횡단했고, 그런 뒤 이라크의 마시아랍에서 연합 부지사를 역임했다. 2005년에 아프 가니스탄으로 건너가 피로스크 산 재단을 설립했다. 2008년 말 하버드 대학교 케네디 스쿨 교수가 되었다. 글을 쓰는 한편 영국 국회의원과 환경부 장관을 역임했다. 《뉴욕타임스》가 선 정한 베스트셀러 《중간 자리들The Places in Between》, 《습지의 왕자The Prince of the Marshes》, 《개입은 효과가 있을까?Can Intervention Work?》(제럴드 크나우스Gerald Knaus와 공저)를 발표했다.

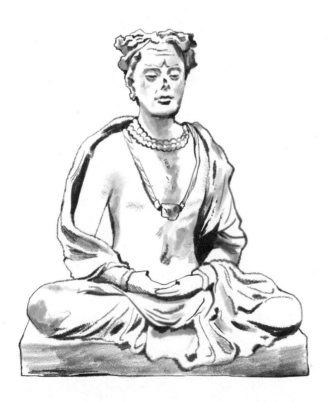

M

홀에 들어가면 거대한 석상의 두 다리가 몸통을 잃은 채 덩그러니 서 있다. 근처에는 어깨를 늘어뜨리고 슬픔에 찬 눈으로 세상을 응시하는 보살이 앉아 있다. 1700년 전 어느 아프가니스탄 조각가가 만든 이 보살상은 2001년 탈레반에 의해 100여 개의 조각으로 부서졌다. 회반죽으로 이어 붙인 실금투성이 보살이 한탄하며 세상을 바라본다.

카불 박물관 이야기는 애조를 띠지 않고 하기가 어렵다. 탈레반 시절보다 훨씬 이전부터 그랬다. 출입할 수 있는 곳은 왼쪽에 단 하나 있는 대리석 문인데, 그 너머에 있는 카불 시장은 1차 앵글로-아프간 전쟁 때 겪은 굴욕에 앙갚음하려고 영국인들이 1842년에 불태웠고, 발라히사르*에 있던 왕궁은 2차 영국 점령기인 1880년에 파괴되었다. 박물관에도 1993년의 흉터가 남아 있나. 봄에 민병대가 로켓

* '높은 언덕 위에 있는 요새'란 뜻이다.

포를 쐈고, 가을에는 보관실에 침입해 상자들을 약탈하고 기록물을 태우고 소장품을 쓸어가다시피 했다.

그래도 이곳의 분위기는 전혀 우울하지 않다. 이 박물관을 처음 본 것은 2002년 초다. 나는 겨우내 헤라트에서 카불까지 걸었다. 한때 피로스크˙라 불렸던 곳에 이르자 수백 명의 부락민이 파키스탄 상인들의 감독 아래 고대 도시이자 중세 아프가니스탄의 수도였던 유적지를 곡괭이로 파헤치고 약탈하고 파괴하고 있었다. 얼마 전에 탈레반은 6세기부터 바미얀 계곡의 석굴 벽면에 서 있던 기념비적인 부처상 두 점을 폭파했다. 해발 3300미터 지점에서는 약탈자들이 판 새로운 구덩이들이 발견됐다. 고립된 부락들로 이루어진 산악 국가, 평균 수명이 37세이고 남부의 문맹률이 92퍼센트에 달하는 이 나라에서 유적을 약탈하는 일은 어느덧 평범한 직업이 되었다. 헤로인을 생산하고 용병에 지원하는 일과 함께.

카불 중심부는 검문소를 확대시켜놓은 것 같았다. 남자들이 차를 세운 뒤 문을 열어젖히고 들어와 라이플총으로 승객들을 겨눴다. 갑자기 양쪽에 모래 부대들이 나타나 도로가 좁은 터널로 변하거나 아예 콘크리트 방호벽에 차단되기도 했다. 사이렌을 울리는 장갑차, 대사관 경호 차량, 민병대를 태운 픽업트럭이 다른 차들을 밀치고 지나갔다.

• '터키석 산'이란 뜻이다.

그러나 남서쪽으로 박물관까지 8킬로미터가량 뻗어 있는 널찍한 대로에 들어서니 한결 평화로운 나라에 온 것 같았다. 길 양쪽에서 설산들이 새하얀 봉우리를 내밀었다. 남자들이 교통 체증은 안중에도 없이 당나귀가 끄는 빈 수레를 몰고 하세월 지나갔다. 이 나라에 처음 생긴 아스팔트 길이었다. 1920년대에 아마눌라 왕이 롤스로이스 자가용 일곱 대를 몰고 지나간 뒤로 길가 플라타너스 나무들은 잘려 나가 땔감이 되었지만 아스팔트는 그대로 남아 있었다. 그 길 끝에 폐허가 된 왕의 '평화로운 거처', 다룰아만 궁전이 4500미터짜리 봉우리들의 호위를 받으며 박물관과 마주보고 서 있었다.

카불 박물관은 나토 기지처럼 철조망과 방호벽으로 둘러싸여 있진 않았다. 공들여 세공한 발코니와 분홍색 돔이 있는, 신흥 부자들의 화려한 궁전과도 달랐다. 마약 왕과 군벌, 청부업자와 정부 각료들이 좋아하는 초록색 타일로 뒤덮여 있지도 않았다. 1930년대에 지은 이 2층 빌라는 벽이 잔돌붙임으로 거칠게 마무리되어 있고, 지붕 아래쪽에는 하얀색 모르타르 장식이 길게 일자로 나 있었다. 바깥의 차고에는 1950년대에 만들어진 미국 차 두 대가 갈색 캔버스 천에 일부 가려진 채 서 있었다. 그리고 기관차 한 대가 없는 철로 위를 달리고 있었다.

입구는 아프가니스탄을 노략한 헝가리 태생의 영국 고고학자 오럴 스타인Aurel Stein이 처음 방문했던 1943년의 모습 그대로다(카불에서 80세에 사망한 그는 영국인 공동묘지에 묻혔다). 매표소 유리에는 색 바랜 엽서들이 잔뜩 붙어 있고, 책상 너머에 너덜너덜해진 책들이 쌓여 있었다. 1980년대 소련 점령기나 1970년대 무하마드 다우드 칸 대통령

시절, 또는 그보다 앞선 군주제 시절에 제작된 팸플릿이었다. 매표소를 지키고 있는 두 여자는 그늘 속에서 그 모든 세월을 보낸 듯했다. 점심을 마치고 한가로운 시간을 보내다가 표를 달라는 손님이 들이닥쳐 화들짝 놀라면서.

내가 처음 방문한 뒤로 국제사회가 아프가니스탄에 3000억 달러를 쏟아부었지만 박물관은 변한 게 없다. 여전히 그 여자들이 점심을 마치고 휴식을 즐기고 있다. 1층과 층계참의 전시물들은 마치 유적지의 노출돼 있는 유물처럼 여기저기 흩어져 있다. 교육받은 큐레이터의 손길은 찾아볼 수 없다. 보물 몇 점이 숨죽인 조명 아래에서 멋진 자태를 드러내는 그런 엄숙한 홀이 아니다. 유물 하나하나를 비추며 고대의 신비와 지혜를 부각시키는 숨은 조명도 없다. 유물들은 흰벽으로 둘러싸인 작은 홀에서 자연광을 흠뻑 받고 있다. 펠트 부츠에 풍성한 주름 바지를 입은 머리 없는 카니슈카* 상은 박살났다가 간신히 복원되어 1979년**의 그 자리로 되돌아갔다. 인위적인 색상 배합, 오래된 기록이나 참고할 수 있는 지도, 자극적인 병치, 유물을 설명하는 푯말, 오디오 가이드, 광택 나는 카탈로그는 어디에도 없다. 때론 표지판조차 없고, 관람객도 거의 없다.

해외 파견 외교관들, NGO 직원들, 1만 명에 이르는 자문위원에게 돈을 주는 고용주들은 여행할 때마다 경호원을 대동한 문화 탐방을

• 2세기 쿠샨(귀상 貴霜) 왕조의 제3대 왕.
•• 소련이 아프가니스탄을 침공한 해.

쓸데없는 도락쯤으로 여긴다. 반면, 카불의 다른 곳에서 사람들은 전통 문화를 되살리며 즐거운 시간을 보내고 있다. 루미Rūmī*의 시 낭송회가 열리면 마당 가득 사람들이 모여 양탄자 위에 가부좌를 틀고 귀를 기울인다. 수피 음악을 연주하면 엄청난 군중이 모인다. 하지만 이들은 박물관을 소중히 하고 방문하는 일에는 느리기만 하다.

1층에 단 한 점의 유물이 유리 진열장 안에 들어 있다. 앞에서 말한 보살상이다. 나머지는 미술품보다는 묵직한 사실에 더 가까워 보인다. 미흐라브**의 절반쯤 벗어진 회반죽 먼지 위에는 발자국이 찍힐 것만 같다. 입구에 놓인 수반도 먼지투성이다. 하지만 검은 대리석이 내뿜는 차가운 번득임은 그 무엇에도 굴하지 않는다. 둘레가 거의 2.5미터나 되는 이 거대한 둥근 수반은 하단에 연꽃 조각이 있어 불교 관련 물건이었음을 짐작할 수 있다. 그 위에 희미하게 퇴색된 고대 아라비아 문자는 중세에 칸다하르의 이슬람 신학교에서 이 수반이 재활용되었음을 말해준다.

2층 층계참에 이르면 아프가니스탄 동북부의 이교도 문화에서 만들어진 조각상들이 삼나무 향을 풍기고 있다. 낡고 색 바랜 커튼을 통과한 빛이 실내를 어스레하게 물들인다. 전시실 끝에는 가는 다리에 납작한 얼굴의 인물상이 검을 들고 마지못해 공격 자세를 취하고 있다. 그를 태운 말도 투박하고 단순하다. 기마상의 재료인 히말라야 삼나무는 지름이 2.7미터 이상이었을 테니 분명 누리스탄은 물론이

• 13세기 페르시아의 신비주의 시인이자 이슬람 법학자.
•• 이슬람교 사원에서 예배 방향을 가리키는 벽면의 오목한 공간.

고 남아시아에도 이슬람이 도착하기 전에 싹을 틔웠을 것이다.

이 영웅상들은 대부분 1890년대에 파괴되었다. 누리스탄을 정복한 무슬림이 주민들을 강제로 개종시켰을 때다. 100년 뒤에는 무자헤딘(현 정부에도 이 집단이 있다)에게 파괴된 뒤 복구되었고, 얼마 전에는 탈레반에게 짓밟힌 뒤 또 다시 복구되었다. 성상을 파괴한 자들의 강인함보다는 조각가들의 강인함에 눈길이 간다. 대부분의 유물에는 거친 까뀌로 잔인하게 훼손한 흔적이 남아 있다. 단 하나, 말 탄 인물상의 불룩한 아랫배만큼은 매끌매끌하다.

이번 봄에 갔을 때 3층에 새 전시실이 생겨 있었다. 외국인 큐레이터들이 아프가니스탄 직원들과 함께 벽을 차분한 붉은색으로 칠하고 최근에 발굴한 작은 조각품들을 유리 진열장 안에 전시해놓았다. 역시 향이 좋은 오래된 삼나무로 조각한 것들이지만, 까뀌나 끌 자국은 전혀 없고 익살스러운 신체 비례도 보이지 않는다. 이 조각품들은 누리스탄의 석상들이 제작되기 거의 2000년 전에 아프가니스탄 공예가들이 나무와 돌, 청동과 테라코타와 금박으로 부처상을 만들었음을 일깨워준다. 하나같이 섬세하고 자연주의적이며 마무리가 완벽하다. 이 평온한 얼굴이 아시아 미술을 영원히 변화시켰다. 그리고 지금 한데 모여 2세기 아프가니스탄에 대한 우리의 인식을 완전히 바꿔놓고 있다.

이 유물을 만들어낸 월지 왕조를 우리는 미개한 야만족의 축도로 보곤 한다. 이 대초원의 기마민족은 알렉산더 대왕의 마지막 후계자

들을 격파하고, 그리스 극장들을 파괴했으며, 넬피를 폐허로 만들고, 신탁소에 글을 새겨 넣었다. 문명, 화폐, 신앙, 예술을 시도한 흔적도 웃음거리가 되곤 한다. 이들의 주화는, 고대 주화인 마케도니아 주화 앞면은 헐렁한 부츠를 신은 만화 캐릭터로 바뀌어 있고, 글자 또한 문맹자들이 그리스어 철자 순서를 거꾸로 새겨놓아 뜻이 통하지 않는다. 각종 주화에는 헤라클레스에서부터 시바의 황소 난디에 이르기까지 50여 가지 신들이 새겨져 있어 도무지 종교를 분류할 수도 없다. 또한 베그람 유적의 왕궁 근처에서 발견된 중국산 나전칠기나 알렉산드리아산 유리, 인도 무희들을 정교하게 새긴 상아 조각 등 멋진 보물들은 죄다 수입품이다. 그마저도 무역로에 있는 한 창고에 마구 쌓아놓은 것으로 보인다. 하지만 3층의 이 작은 전시실에서 야만족이라 불렸던 그 나라는 경이롭고 위대한 고대 문명으로 다시 태어난다.

유물이 출토된 곳은 카불에서 남동쪽으로 45킬로미터 떨어져 있는 메스 아이낙으로, 얼마 전에 고고학자들이 놀라우리만치 깊은 신앙과 예술성을 지닌 2세기 불교 유적을 발굴해낸 곳이다. 조각상들은 기본적으로 인도인 형상을 한 부처인데, 마케도니아인의 치마를 입고 페르시아인의 턱수염을 달고 있다. 구석에 있는 인물상은 코의 금박이 벗겨졌지만 그윽한 시선은 그대로 살아 있으며, 더없이 평온한 표정은 신앙이 없는 자들의 마음까지도 뒤흔든다. 사암을 깎아 만든 이 부처상은 한 손에 축복을 가득 담은 채 우리를 향해 상체를 내밀고 있다. 바로 이것이 독특하고 품위 있는 아프가니스탄 불교다. 이렇게 견고하게, 넓적한 발가락으로 두 다리를 굳게 버티고 있는 부처

상을 세계 어느 곳에서 볼 수 있을까? 다른 어디에서 벌거벗은 남자가 부처와 나란히 있는 것을 볼 수 있을까? 흑색 편암을 깎아 주름진 입술과 자유로운 유목민의 으스대는 몸짓을 표현한 저런 좌불상을?

이 유물들은 히말라야의 고봉들을 끼고 1000에이커에 퍼져 있는 사원과 불탑에서 나온 것으로, 티베트 불교의 유물보다 수백 년 앞선다. 인간이 부처를 묘사한 최초의 작품에 속하고, 불교의 전파가 1차 정점을 이룬 시기에 속한다. 여기서 퍼져나간 불교가 서쪽으로는 이란에 이르렀고 북쪽으로는 중앙아시아를 거쳐 일본에 닿았다. 유적지에서 일하고 있는 고고학자들은 15미터에 이르는 불탑, 흙 속에 반쯤 파묻혀 있는 6미터짜리 부처상, 그리고 법당 하나를 가득 채울 만큼 거대한 와불상을 발견했다. 사원들의 토벽에는 금과 청금석 물감으로 그린 탱화 조각들이 붙어 있다. 그 유물들은 탈레반이 아닌 국제사회의 위협을 받고 있다. 중국 정부는 국제적 지원을 등에 업고 메스 아이낙 유적지 전체를 곧 불도저로 밀고 다이너마이트로 폭파해 구리 광산을 만들려 하고 있다. 이에 프랑스 고고학 대표단은 아프가니스탄 사람들과 협력하면서 유적지가 분화구로 변하기 전에 최대한 많은 유물을 구하려 하고 있다.

하지만 나는 믿는다. 메스 아이낙이 사라져도 카불 박물관은 살아남으리라는 것을. 이 박물관은 아프가니스탄에 깊이 뿌리 내린 공공 기관이기 때문이다. 오마르 칸 마수디 박사는 1978년에 가는 줄이 들어간 핀스트라이프 양복을 입고 박물관장에 취임한 이후 지금까지

자리를 지키고 있다. 내전 중에도 이곳을 떠나지 않았다. 고대 아프가니스탄 유물 한 점이 페샤와르에서 10만 달러 이상을 호가하던 시절이었다. 그를 포함한 몇몇 사람만이 박트리아의 보물, 즉 소련이 침공하기 직전에 아프가니스탄 북부에서 발견된 놀라운 황금 장신구들을 어디에 감췄는지 알고 있었다. 9년 동안 많은 사람들이 보물이 도난당했다고 생각했지만 박사는 비밀을 굳게 지켰다. 미국이 주도한 침공이 시작된 뒤 박사는 새로운 유혹들을 거부해왔다. 한 해 중여러 달 동안 이 나라를 벗어나 유럽을 돌아다니며 순회 전시를 하자는 제안이 있었다. 아이비리그의 한 대학에선 평의원으로 초빙하기도 했다. 박사는 아프가니스탄을 개혁하고 그와 함께 박물관을 개조하려고 압박하는 국제기구들의 유혹, 오만, 당황을 묵묵히 견뎌냈다. 나는 그를 샌프란시스코와 런던에서도 봤지만 어쩐 일인지 내가 카불에 올 때마다 그는 여기에서 박물관 전시실들을 천천히 둘러보고 있다.

관장실에서 녹차와 호두를 먹으며 그에게 묻는다. 메스 아이낙이 곧 파괴될지도 모르는데 어떻게 생각하십니까? 그는 색이 들어간 안경 너머로 나를 지그시 바라볼 뿐, 내가 듣고 싶어 하는 답을 내놓지 않는다. 아프가니스탄은 외화가 필요하고 구리 광산이 돌파구인 것은 분명하다. 사람들은 웨스트민스터 사원을 폭파하고 리튬을 캐거나, 파르테논 신전을 무너뜨리고 주석을 파내는 일은 상상하지도 못하면서 위대한 고대 문명의 마지막 유적은 아프가니스탄의 국고를 채워준다면 파괴할 수도 있지 않느냐고 생각한다. '여기는 고작 아프가

니스탄이다. 여기가 뭐 대단한가?' 하지만 카불 박물관은 빈 전시실들,
조용한 전시물들, 충직한 직원들과 함께 오래 버티면서 더 오래된 가
치들, 우리도 한때 공유했던 과거에 대한 태도를 일깨워줄 것이다.

★ The National Museum of Afghanistan
★ Darulaman Road, Kabul, Afghanistan
★ www.nationalmuseum.af

호기심 상자
— 난민캠프에서 온 노란 비행기

피트리버스 박물관, 옥스퍼드

프랭크 코트렐–보이스 Frank Cottrell-Boyce

아동소설가이자 시나리오 작가다. 처녀작인《밀리언스Millions》는 카네기 메달을 수상하고 대니 보일Danny Boyle의 영화로 각색되었다. 또한 보이스는 보일과 함께 2012년 올림픽게임 개막식을 공동으로 연출했다. 근작으로《스푸트니크의 인생 지침서Sputnik's Guide to Life》가 있다. 현재 리버풀호프 대학교에서 읽기와 소통을 가르치고 있다.

⋔

피트리버스 박물관의 매표소 직원들
이 항상 준비하는 질문이 있다. "주술사의 머리는 어디 있어요?" 이
쭈그러든 머리는 이곳에서 가장 인기 있는 전시물이다. 〈해리 포터〉의
한 장면을 연상시키지 않는가! 하지만 박물관은 이 문제에 예민하
다. 사진을 찍고 싶다고 말하면 직원들은 이렇게 말한다. "물론 다 됩
니다. 그 머리들만 빼고요." 따지고 보면 사람의 유해다. 마땅히 존중
해야 한다. 그래서 유감스럽지만 사진은 없고 내 묘사만 있다.

박물관 1층은 문명의 유년기로 가득한 매혹적인 공간이다. 진열 선
반에는 '꼭두각시', '점치는 도구', '손가락 피아노인 라멜로폰' (개수가
많은 데다 종류도 가지각색이라 입이 다물어지지 않는다), 그리고 사람들이 빼놓
지 않고 찾는 '처치한 적의 머리' 같은 설명문이 붙어 있다. 진열장은
마치 히에로니무스 보스˙가 실계한 수족관 같다. 쭈그러든 열두 개

• Hieronymus Bosch. 네덜란드의 화가. 기괴하고 충격적인 이미지와 기묘한 상징성은
 오늘날까지도 수수께끼로 남아 있고, 자유분방한 상상력과 결부된 환상의 세계는 20세
 기 초현실주의 화가들에게 영감을 주었다.

의 머리가 꼬치에 꿴 생선처럼 매달려 있다. 하나는 치렁치렁한 검은 머리칼에 덮여 있어 마치 생명공학으로 탄생시킨 비틀스The Beatles 기념품처럼 보인다. 다른 하나는 코에 손잡이를 꿴 것이 모르도르* 에서 유행하는 액세서리를 한 것 같다. 얼굴엔 저마다 개성이 뚜렷하다. 가족과 친구들이 금방 알아볼 만큼.

이 머리는 대부분 에콰도르와 페루에서 원시 부족들이 만든 것이다. 1960년대까지도 수아르 족 사람들은 아추아르 족과 끝없이 전쟁을 하면서 적의 머리를 잘라 산사tsantsa를 만들었다. 사실 이 머리는 전리품이 아니다. 산사를 만드는 것은 죽은 적의 영혼을 정복자 가족의 한 사람으로 들이는 일종의 사후 입양 과정이었다. 의식이 끝나고 나면 쭈그러든 머리는 아무런 가치가 없었다. 역할을 다 했기 때문이다. 그래서 수아르 족과 아추아르 족 전사들은 아주 흡족한 마음으로 머리를 거래했다. 그렇게 해서 이곳까지 흘러오게 되었다.

머리는 인기가 높아서 사람들은 가짜를 만들어 거래했다. 피트리버스 본인이 기증한 것마저 나무늘보의 머리로 만든 것이다. 다른 것들은 시체 안치소에서 훔친 가난한 사람들의 머리로 만들어졌다. 그 증거로, 이들 머릿속은 열대우림의 초목이 아니라 《키토** 타임스》로 채워져 있다.

* 〈반지의 제왕〉에 등장하는 나라.
** 에콰도르의 수도.

머리 앞에 서면 커다란 민속지학 박물관이 과연 왜 필요한지 물음표가 그려진다. 일상의 경이로운 것들을 보면서 다른 문화를 더 잘 이해하고 우리의 보편적 인간성을 깨달으라는 뜻일까? 아니면 "다른 놈들"이 지어낸 해괴한 문화를 보여주면서 우리의 우월감을 부채질하려는 것일까? 분명 처음 여기에 왔을 때 나는 이국적인 문물에 대한 기대감을 품고 있었다. 1980년대 초 나는 옥스퍼드 대학생이었다. 한 여학생에게 호감을 얻으려고 어느 날 쪼그라든 머리를 보러 가자고 했다. 하지만 막상 와서는 섬세한 면을 과시하려고 연신 태극 공들을 가리켰다. 상아를 끈처럼 섬세하게 깎아 만든 공이 열한 개 있었는데, 큰 공 속에 작은 공이 들어 있는 것처럼 보였지만 실은 하나의 공이었다. 기적이야. 그녀는 당연히 나와 결혼하지 않았다. 그 땐 옥스퍼드 전체가 나에게 이국적으로 보였다.

처음 발을 디딘 한 해 동안 내내 나는 일종의 호전적인 현혹에서 헤어나지 못했다. 하나는 어딜 가도 너무 아름답고, 다음으로 어디든 마음대로 돌아다닐 수 있었는데, 이 두 가지를 모두 믿을 수 없었다. 나는 잘 알려지지 않은 캠퍼스들을 가로지르고, 은밀한 수도원들을 통과하고, 다른 대학의 도서관과 건물에 들어가보는 등 도시 전체를 누비고 다녔다. 그렇게 미궁 속으로 점점 깊이 발을 들이며, 내가 거기 있을 권리에 누군가가 도전하길 기다리면서 내 운을 시험했다. 그러던 중 자연사 박물관 뒤편에 삭은 문이 나타났다. 그 뒤에 피트리 버스가 있었다.

요즘엔 푯말도 잘 갖춰져 있고, 직원도 많이 있다. 당시에는 높고 환한 자연사 박물관에서 나와 그늘진 피트리버스로 걸어 들어갈 때마다 머리가 약간 쭈뼛해졌다. 박물관 안에 다른 박물관이 파묻혀 있었다. 문 안에는 살짝 겁이 나는 문들이 더 있었다. 여러 전시실에 서랍들이 있었다. 열어봐도 되는 걸까? 구석에 있는 유리 진열장은 커튼에 가려 있었다. 커튼을 젖히자 노랗고 빨간 큰 망토가 나타났다. 1830년대에 하와이 라하이나의 케카울루오키 여왕이 걸치던 '아후 울라'였다. 작은 벌새의 빨간 깃털과 노란 깃털이 수백 수천 개 붙어 있었다. 깃털이 뽑힌 벌새는 멸종했다.

공 안에 공이 들어 있는 것처럼 보이는 상아 조각 등 전시물들은 제각기 이야기를 가지고 있다. 먼저 물건이 어떻게 만들어졌는지 유래부터 들어봤다. 프랑스 경찰의 부적은 낡은 동전을 녹여 만든 것이고, 옆에 있는 밧줄은 1883년 파리에서 살인죄로 처형당한 강도 캄피의 목을 조였던 것이다. 캄피는 죽기 전에 참회하고 신의 용서를 받았다고 하니, 그의 유품에는 치유의 힘이 있을지도 모른다. 하이다 족*의 거대한 토템폴은 아니슬라스 추장이 딸을 입양하고 이를 축하하기 위해 주문한 것이다. 작은 여자애가 추장의 "스타 하우스" 밖에 서 있고 추장의 조상들이 삼나무 숲에서 까마귀, 곰, 비버의 눈을 통해 아이를 굽어보고 있는 광경이 떠오른다.

* 북미 원주민.

다음으로 이 물건늘이 어떻게 여기까지 왔는지 말해주는 이야기가 있다. 이따금 가슴 아픈 암시가 눈에 띄는 라벨이 있기도 하다. 향유고래 이빨로 만든 피지 목걸이는 1874년경 캘버트 목사가 받은 것으로, 세월이 흐른 뒤 그의 손녀가 아들을 기리기 위해 이곳에 기증했다. 공군 소위 제임스 라이오넬 캘버트는 1939년 전장에서 사망했다. 아름다운 베냉 장식판들이 여기 있는 것은 1897년 영국 토벌대가 베냉 시를 완전히 쓸어버린 뒤 파괴로 인한 비용을 벌충하려고 보물을 약탈하고 경매에 부친 결과다.

설립자 피트리버스는 총 2만 점의 물건을 기증했다. 그는 1827년 아우구스투스 레인폭스란 이름으로 태어났지만 뜻밖에 큰 유산을 물려받으면서 상속 조건에 따라 이름을 바꾼 뒤 근위보병연대 장교에서 역사에 남을 수집가로 변신했다.

박물관마다 그 한복판에는 보이지 않지만 중요한 전시물이 있다. 바로 이 물건들을 한곳으로 불러 모은 독창적인 생각이다. 가끔은 이 생각들이 전시물 자체보다 더 이상하고 구식이기도 하다. 피트리버스의 생각은 특별히 복잡했다. 베냉 장식판과 쭈그러든 머리를 수집하긴 했지만, 그는 약탈과 보물이 아니라 세속적인 것들에 마음을 두었다. 19세기 전시물들은 주로 인종과 민족성을 얘기한다. 이집트인과 그리스인, 로마인과 바이킹 등에 대해. 피트리버스는 자신의 컬렉션을 돈, 무기, 안장, 사냥 등 주제별로 정리했다. 쭈그러든 머리 옆에는 소금에 절여진 아일랜드 전사의 심장이 들어 있는 하트 모양의 납 궤, 세계대전을 마치고 제대한 병사의 철모 하나, 장대에 꽂혀 있

는 크롬웰의 머리 사진들이 있다. 유럽의 타로 카드는 콩고의 점치는 갑골편 옆에, 요크셔에서 조문객들에게 나눠줬던 비스킷은 중국에서 죽은 사람에게 씌웠던 모자와 한 공간에 있다.

그렇다고 피트리버스가 때이른 문화 상대주의자는 아니었다. 그는 다윈론을 열렬히 신봉했다. 기독교에 깊이 빠진 사람은 성경 구절에 너무 집착하고, 다윈론에 깊이 빠진 사람은 너무 비유적으로 가게 마련인데, 피트리버스는 이 두 가지 경향을 한꺼번에 보였다. 진화를 곧이곧대로 받아들여 문화에까지 적용한 것이다. 그는 소장품을 "유형"별로 정리하고 "형태분류학"을 세워 일상의 물건들이 어떻게 생물종처럼 진화했는지 설명하려고 했다. 물론 그런 물건들은 장소에 따라 진화하는 속도가 달랐다. 그는 다음과 같이 적었다. "형태분류학은 인류의 진보를 계통에 따라 나무 모양으로 표현하며, 큰 줄기와 작은 가지를 구분한다. 박물학자의 문제와 형태분류학자의 문제는 유사하다."

그는 서양의 우월성을 입증하기보다는, 진정한 진보는 느리게 일어나므로 급격한 정치 변화는 자연 법칙에 어긋난다고 주장하는 일에 관심을 기울였다. 그의 형태분류학은 결국 혁명보다 개혁을 옹호하는 노래였다.

오늘날 이런 구절은 들을 수 없다. 그의 컬렉션에서는 다른 노래가 흘러나온다. 박물관이 주는 압도적인 인상은, 북극의 자갈밭이든 열대우림의 풀밭이든 지구 어디에서나 인간은 창조하는 충동을 참지 못한다는 것이다. 우리는 무엇인가를 먹을 수 있게 만들 필요만큼이

나 아름답게 만들 필요를 강하게 느낀다. 그런 면에서 난 알래스카 사람들이 물개 내장으로 만든 외투 몇 점은 경이로울 정도다. 북아메리카에서 온 섬새 부리로 만든 캐스터네츠도 있다. 사막에서든 얼음 위에서든 인간은 음악을 연주하고 싶어 한다. 전구를 재활용한 램프는 짐바브웨의 치퉁위자 마을에서 왔다. 하지만 박물관 전체에서 가장 뭉클한 물건은 따로 있다. 1998년 우간다의 마신디 난민캠프에서 격조 있는 노란색 비행기 한 대가 도착했다. 다 쓴 살충제 통에 끝이 뾰족한 플라스틱 노즐과 오려낸 양철 조각을 덧대 만든 장난감이었다. 가장 비참한 상황에서도 우리는 하늘을 나는 꿈을 꾸고, 그 꿈을 우리 아이들과 함께 꾼다.

- ★ Pitt Rivers Museum
- ★ South Parks Road, Oxford, United Kingdom
- ★ www.prm.ox.ac.uk

돌에 새긴 그림

피에트레 두레 공방 박물관, 피렌체

마거릿 드래블 Margaret Drabble

DBE(여자에게 수여하는 기사 작위), 소설가 겸 평론가로 셰필드에서 태어나 요크 주의 마운트스쿨, 케임브리지 뉴넘 칼리지를 졸업했다. 처녀작 《여름 새장A Summer Bird-Cage》에 이어 열여덟 권의 장편소설을 발표했다. 근작으로 《어두운 홍수가 몰려온다The Dark Flood Rises》가 있다. 2011년에는 단편집 《미소 짓는 여자의 삶에서 하루A Day in the Life of a Smiling Woman》를 출간했다. 《옥스퍼드 영문학 지침서Oxford Companion to English Literature》(5판과 6판을 편집했으며, 아널드 베닛Arnold Bennett과 앵거스 윌슨Angus Wilson의 전기를 썼다. 전기 작가 마이클 홀로이드Micahel Holroyd의 아내다.

M

열일곱 살 때 처음으로 피렌체에 갔다. 그때 내 눈에 보이는 세상의 색채가 영원히 바뀌었다. 나는 녹색과 회색이 지배하는 나라에서 자랐고, 잉글랜드 요크에서 엄격한 퀘이커 학교를 다녔다. 침울한 영국 하늘 위에 불가해하게도 엄청난 높이로 돌을 쌓아 올린 고딕 성당이 있는 곳이었다. 하지만 피렌체는 밝고 화사하고 명랑했다. 교회들도 울긋불긋했다. 건축을 공부한 적 없는 나에겐 그저 모든 게 놀라웠다. 그런 파사드는 본 적 없었다. 우아한 분홍과 흰색들, 섬세한 초록과 회색들, 넓거나 가는 줄무늬와 설탕을 녹여 만든 것 같은 투명한 황갈색, 파선을 품은 대리석들, 사이프러스와 오렌지 나무가 있는 회랑들. 나는 혼자 이등칸 침대차를 타고 알프스를 통과했다. 어두운 터널을 나오자 빛과 색이 일렁이는 낙원이 나타났다. 나는 시간 여행자처럼 르네상스 시대에 떨어졌다.

지금은 피렌체에도 음침한 곳이 있고, 어떤 거리는 협곡처럼 가파르다는 것을 안다. 알파니 거리에는 아주 흥미로우면서도 사람들에

게 거의 알려지지 않은 박물관이 숨어 있다. 거리는 검소하다. 빗장과 셔터를 내린 높은 건물들, 쓰레기통, 비계와 낙서, 전기 부품과 알록달록한 아이스크림을 파는 작은 가게들이 다닥다닥 붙어 있다. 두오모 성당에서 세르비 거리를 따라 안눈치아타 광장에 들어서면 잠볼로냐Giambologna가 제작한 메디치가의 페르디난드 1세Ferdinand I 동상이 말 등 위에서 당신을 노려본다. 좁다란 알파니 거리로 접어들면 왼편에 이탈리아기와 유럽연합기가 위에서 축 늘어뜨려져 있는 게 보인다. 여기가 바로 오피피치오 델레 피에트레 두레 박물관, 즉 준보석 공방 박물관의 뚱한 파사드란 표시다. 1588년 페르디난드 공작이 바로 여기에 메디치 공방을 만들었다. 근처에 있는 아카데미아Accademia 앞에는 미켈란젤로 부오나로티의 〈다비드〉를 보려는 사람들의 줄이 긴 뱀처럼 꿈틀거리고 있을 것이다. 하지만 공방 박물관의 보물창고 앞에선 줄을 설 필요가 없다. 붐비는 피렌체에서 개인적 특권을 바라긴 어렵지만 여기에서는 한껏 누리며 어슬렁거려도 괜찮다.

많은 관광객들이 베키오 다리의 금은세공품이나 부티크, 시장에서 파는 놀라울 정도로 탐나는 핸드백들에 매료된다. 패턴과 장식과 상감세공을 향한 열정은 피렌체의 깊은 정신에서 흘러나와 작은 미니어처에서 넓은 대리석 바닥까지, 그림에서 옷감과 제단화에 이르기까지 모든 것을 적신다. '스톤 페인팅'은 그 같은 열정에서 나온 신기한 형식으로, 공방 박물관은 그 역사를 잘 보여준다. 1층을 거닐면 18세기와 19세기에 자줏빛과 검은색 대리석으로 제작한 격조 있는 테이블 상판들이 보는 이의 감탄을 자아낸다. 준보석으로 수놓은 꽃

과 나비, 이국적 깃털을 가진 새늘, 조개와 불고기, 신주 목설이가 실제와 똑같이 장식되어 있다. 목걸이를 보고 있으면 저걸 왜 내 목에 걸 수 없는지 나 자신을 납득시키기 어려울 정도다. 모든 색이 섬세하고 맑다. 리본이나 꽃을 물들인 푸른색, 산호나 석류에 맺힌 강하고 힘찬 붉은색, 자두 꽃에 핀 연분홍색 등. 잘 익은 배의 황갈색은 너무 부드러워서 한 입 베어 물고 싶다. 이 모든 게 평평하고 매끄럽게 갈린 대리석에 납작 붙어 있다.

초기의 토스카나 대공들이 왜 부와 지위와 지속성을 상징하는 공예품을 그토록 많이 모았는지 어렵지 않게 이해할 수 있다. 위대한 로렌초라 불리는 로렌초 데 메디치Lorenzo de Medici(1449~1492)는 왕의 위엄과 황제의 힘을 지녔다고 하는 이집트산 붉은 반암을 사랑했다. 로렌초의 후손으로 학식과 별난 취미를 겸비한 괴짜이자, 공방을 설립한 페르디난드의 형제인 프란체스코는 준보석의 밝은 빛과 섬세한 단면을 좋아했다. 르네상스 과학은 이 보석들에 연금술과 마법의 속성을 부여했지만, 공방은 새롭게 재조명되고 있던 고전 양식에도 눈을 돌렸다.

공방은 '오푸스 섹틸레opus sectile'라는 고대 로마의 기법을 피렌체 풍으로 발전시켰다. 작고 똑같은 조각들을 이어붙이는 모자이크 방식을 기초로 해서, 대리석이나 타일이나 돌을 다양한 형태로 미리 자른 뒤 이를 짜맞춰 기하학적 문양이나 어떤 형상을 표현하는 새로운 모자이크 방식을 발전시킨 것이다. 말하자면, 거대한 조각그림 맞추기인 셈이다. 이 정교한 준보석 디자인은 보관함을 꾸민다든지 테이

블 상판, 체스판, 보석함, 궤에 수를 놓는다든지 벽화를 대신하는 등 여러 용도로 사용됐다. 그 핵심에는 고전 양식에 대한 사랑과 풍부한 패턴, 사실주의적 표현, 완벽하게 자연을 모방하려는 욕구가 한 몸을 이루고 있었다.

솜씨도 훌륭하다. 아무리 작은 조각에서도 이음매를 찾아볼 수 없다. 공방 박물관 뒤편에 있는 복원 작업장에서는 학생들이 지금도 사람들이 감쪽같이 착각하게 만드는 법을 배우고 있다. 이 '트롱프뢰유trompe-l'œil', 즉 눈속임 그림은 즐거우면서도 당혹스럽다. 돌의 중심부를 들여다보면 볼수록 신비로움은 깊어간다. 구름 낀 하늘이나 흐르는 강 또는 소녀의 볼처럼 보이는 얇은 마노瑪瑙에 우리는 왜 이토록 감탄할까? 실물처럼 보이는 복숭아나 배의 부드러움 또는 마법 같은 석류의 기하학 중 어느 것이 더 심미적으로 즐거운가? 준보석 디자이너들은 석류를 사랑한다. 자연이 직접 모자이크한 이 과일에는 돌로 바꿔달라고 애원하는 빨간 씨들이 별처럼 박혀 있다.

공방 박물관장인 클라리스 이노센티Clarice Innocenti는 예술가들은 자신이 가진 기술을 최대한 보여주기 위해 복잡한 과제를 맡고 싶어 한다고 했다. 그녀는 이에 대해 '스피다sfida', 즉 '도전'이란 단어를 썼다. 18세기에 아름다운 풍경화가 유행하자 예술가들은 섬세한 준보석 그림을 제작하기 시작했다. 옥수玉髓와 석화석을 이용해 섬세한 색조로 로마의 판테온을 표현한 작은 그림 역시 이때의 것이다. 아피아 가도변에 있고 요한 볼프강 폰 괴테가 자주 들러 유명해진 체칠리아 메텔라Cecilia Metella의 영묘를 재현한 그림도 있다(다른 버전이 빅토리아&엘

버트 박물관의 길버트 컬렉션에 있다). 로렌의 페르디난느 3세Ferdinand Ⅲ가 광대한 피티 궁전을 장식할 때 금세공 장인인 루이스 시리에스Louis Siries도 건축을 주제로 삼자고 제안했다. 그러면서 시리에스는 건축이야말로 준보석 공예로 "표현하기에 가장 완벽한 주제"라고 주장했다. 농부 몇 명, 젖소 두 마리, 염소 한 마리를 풀어놓으면 고대 위에 시간의 겹들과 회화적 감수성이 더해진 행복하고 목가적인 그림이 나올 듯하다. 돌로 그린 그림에는 윌리엄 예이츠William Yeats가 말한 "어려운 것의 매력"이 구현되어 있다.

공방 박물관은 자체적으로 스쿠올라 디 알타 포르마지오네Scuola di Alta Formazione라는 학교를 운영한다. 이 학교가 배출한 스타 공예가 두 명을 작업장에서 만났다. 젊고 헌신적인 모자이크 디자이너 사라 과르두치Sara Guardicci와 열정적인 금세공인 파올로 벨루초Paolo Belluzzo였다. 두 사람은 돌의 단면을 어떻게 깎고 어떻게 이어 붙이는지 보여주었다. 그들의 손에서 고대의 공예가 되살아났다. 사라는 지금 복원하고 있거나 창작하고 있는 작품들을 자랑스럽게 보여주었다. 청금석, 마노, 옥수, 벽옥 같은 비싼 재료를 다루는 일이니 실수는 용납되지 않는다(대리석은 연해서 가공하기가 쉬운 편이다). 검은 머리에 흰 작업복 차림의 사라는 실톱으로 바이스에 물려 있는 돌을 얇게 썰었다. 밤나무 목재로 만든 활에 가는 금속 줄을 매어져 있었다. 그녀는 연마제를 써가며 스텐실로 인쇄해놓은 꽃잎, 발, 구름 같은 작은 형태가 나오게끔 테두리를 깎아냈다. 시간이 충분히 흐르면 그 조각은 어느 모자이크 그림, 완성된 조각그림의 일부가 될·것이다. 최초의 나무 직소 조각도 18세기에 마호가니를 얇게 깎아 이렇게 만들었다.

공방 박물관은 로마의 모자이크와 르네상스 시대의 조상들을 복원하기도 한다. 분위기에서 학자다운 전문성이 물씬 느껴진다. 부서지고 흩어진 고대 유물이 제자리를 찾으며 힘들게 옛 모습을 되찾아가고 있다. 작업 중인 유물 가운데는 미켈란젤로의 조각이 있었다. 바다 요정들이 노니는 로마의 분수대로, 세비야 공작의 것이었지만 스페인 내전 중 처참하게 부서졌다. 안마당에는 미래를 기약할 수 없는 돌덩이들이 철망에 갇힌 채 썰릴 날을 기다리고 있다. 아직은 둔하고 울퉁불퉁하지만 그 속에는 보석이 감춰져 있다. 돌을 다듬는 기계는 살라미 소시지를 써는 기계와 크게 다르지 않다. 광석을 움켜잡고서 사람의 눈에 한 번도 드러난 적 없는 아름다움을 서서히 들춰낸다.

공방 박물관으로 돌아와 2층 전시실을 탐험했다. 사라가 쓰던 것과 똑같은 나무 기계가 보는 이의 경탄을 자아낸다. 진열장과 보관장들에는 눈의 휘둥그레질 정도로 다양한 빛깔을 품은 광석 표본이 가득하다. 그 형태는 산맥, 바다, 무성한 잎, 탑과 궁전, 심지어 마천루까지 다양한 것들을 연상시킨다. 벽옥, 옥수, 조개화석 대리석, 진주층(자개), 석회화石灰華, 운모 대리석 등 이름 자체도 시처럼 많은 연상을 불러일으킨다. 마노는 볼테라, 고아, 사르데냐에서 났고, 화강암은 이집트와 영국에서 왔으며, 청금석은 페르시아와 시베리아에서 생산된 것이다. 피렌체의 아르노 강에서는 특이한 암시를 주는 대리석 무늬의 리버스톤, 피에트라 페에시나pietra paesina가 나온다. 이것은 지옥을 지나는 단테와 베르길리우스의 모습을 보여줄 때 특히 유용하게 쓰였다.

디자인을 분석할 땐 돌을 잘 고르는 것이 무엇보다 중요하다. 바로 그 선택이 원래 그림보다 최종 작품이 왜 훨씬 더 생생하고 더 실물 같은지를 말해주기 때문이다. 이노센티 박사는 방송사 인터뷰를 앞두고 있어 다소 빠듯하게 공방 박물관을 둘러봐야 했지만, 이 차이만큼은 분명히 강조했다. 새로 나온 공식 안내서(내가 여러 해 전에 구입한 이상한 안내서보다 한결 낫다)에는 이렇게 적혀 있다. "색채는 붓으로 신중히 그린 것처럼 보이지만 실은 자연의 공상이 빚은 결실이며, 나긋나긋한 선과 부드러운 형태는 공예가가 이 단단한 물질을 끈기 있게 보살핀 덕분이다."

그 놀라운 변형 마술이 나를 다시 여기로 이끌었다. 돌은 메디치 장인들의 손길에서 전혀 다른 것이 된다. 무기물이 유기물로 바뀌는 가운데 다양한 형태들이 불꽃처럼 터져 나오던 태초의 세계가 설핏 보인다.

공방 박물관은 19세기 이탈리아에서 공예가 쇠락한 사연을 들려준다. 이탈리아가 투쟁에 휩쓸리자 고가품 시장이 주춤했다. 공방에서 정성들여 제작한 많은 작품이 재고로 쌓여 있다가 이곳을 최후의 안식처로 삼았다. 마지막 전시실은 그래서 애절하다. 조화造花들 한가운데 버림받은 작품들이 전시되어 있다. 한 시대의 종말을 상징하는 검은색 대리석 테이블 위에는 파티에서 돌아온 부인이 내려놓은 듯한 흰 동백꽃, 목걸이, 반지가 새겨져 있다. 그 멈춰진 시간이 이렇게 아무렇지 않은 듯 영속성을 띠고 있다.

피렌체에 있는 오래된 기념품 가게들에 가면 준보석 그림들을 복

제한 작은 벽걸이 장식판을 볼 수 있다. 주인의 말로는 이탈리아에서 수공예로 만든 것들이라 한다. 하나같이 가격이 만만치 않다. 오렌지색 상의에 노란색 치마를 곱게 차려입은 모습으로 공방 안내서 표지를 장식하고 있는 여자는 가격이 900유로나 한다. 엽서는 훨씬 더 저렴하다. 나는 아리오스토*의 역사적 장면들, 17세기의 귀여운 농촌 풍경화, 조개껍질과 고둥과 앵무새를 챙겨 담았다. 엽서에는 원작이 아름답게 재현되어 있다. 그 위에 그려진 노란 준보석 장미만으로도 내겐 충분히 보물이다.

★ Museo dell'Opificio delle Pietre Dure
★ Via degli Alfani 78, Florence, Italy
★ www.opificiodellepietredure.it

• 중세 이탈리아의 서사시인.

도심의 성소

프릭 컬렉션 미술관, 뉴욕

돈 패터슨 Don Paterson

스코틀랜드의 시인, 작가, 음악가다. 첫 시집 《닐 닐Nil Nil》(1993)로 포워드 상 최고의 처녀 시집 부문을 수상했다. 《신이 여자들에게 준 선물God's Gift to Women》로 T. S. 엘리엇 상과 제프리 파버 메모리얼 상을 수상했고, 《착륙등Landing Light》으로 T. S. 엘리엇 상과 화이트브레드 시 상을 수상했다. 2008년에 OBE를 수상했고, 2010년에 퀸즈 골드메달 시 부문을 수상했다.

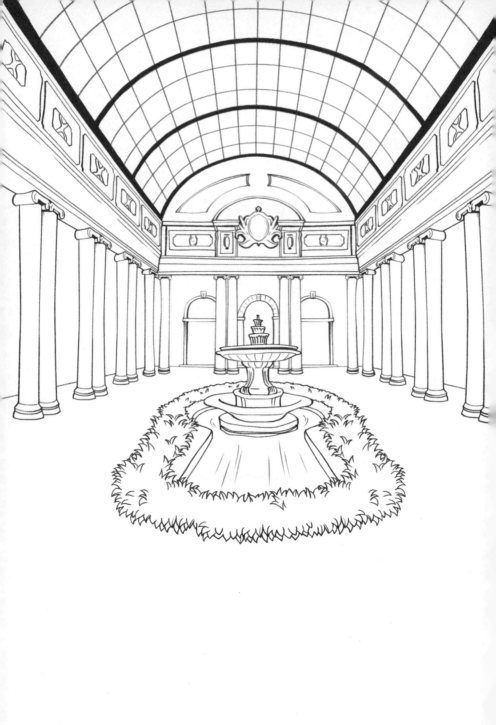

M

내가 지금껏 살아오면서 내린 중요한 선택은 대부분 뉴욕이 구상해준 것들이다. 성인이 되어 처음 사귄 사람이 뉴요커였고, 가장 가까운 친구도 뉴요커였으며, 지금 파트너도 뉴요커다. 나는 절대 뉴요커가 될 수 없겠지만, 만일 가장 마음이 편한 곳을 "고향"이라고 한다면, 펜스테이션에서 나올 때 긴 날숨을 쉬게 되는 것은 단순한 안도 이상의 무언가가 있음을 가리킨다.

마냥 신기한 일은 아니다. 우선 토박이들이 말하는 방식 때문이다. 다들 내가 듣기 좋게, 과도한 풍자를 곁들여 유쾌하고 빠르게 말한다. 물론 풍자는 완전히 뉴욕 사투리다. 이곳에서는 재미있고 뭉클하고 시원하고 관대하고 정직할 수 있다. 다음으로, 나는 나만의 삶이 거의 없어 휴면기에는 대단히 지루한데 뉴욕은 내가 아는 도시 중 가장 지루하지 않은 곳이다.

뉴욕에는 큰 비밀, 아니 시원하게 밝힐 수 없는 진실이 하나 있다. 이곳이 사람들이 꿈꾸는 유럽의 수도라는 것이다. 아무도 모르고 있

지만, 사실 뉴욕은 미국이 아니다. 뉴욕을 방문한 친구들이 매일 다섯 가지 일(미술관 구경, 카츠델리 찾아가기, 브로드웨이 쇼 관람 등등)을 계획할 때마다 나는 왜 저럴까 한다. 요점을 못 보고 있네. 도시 자체가 쇼인데. 건축만 해도 그렇다. 가차 없는 격자형 설계는 오히려 뉴욕의 미친, 한결 같은, 강박적인 다양성을 부각시킨다. 눈에 보이는 어떤 건물도 똑같지 않고, 어떤 건물도 프릭 미술관 같은 아름다움과 광기를 내뿜지 않는다. 70번가와 5번가가 만나는 곳에선 어마어마한 석회암 더미가 한 블록 전체를 차지하고 있다. 나는 일부러 갈 때처럼 자주, 눈먼 본능에 이끌려 저도 모르게 정문을 통과한다(다른 사람들은 예술 때문에 여길 순례하진 않는다. 할 일 없는 괴짜들은 이구동성으로 "11월의 가장 추운 날 밤 자정에서 딱 11분 지났을 때 맨해튼 14번가의 아래쪽"이 배트맨의 고담 시라고 말하지만, 어벤저스의 저택이 프릭 미술관이란 사실은 아는 사람이 거의 없다. 5번가 890번지*는 이스트 70가 1번지와 주소가 같다).

헨리 클레이 프릭Henry Clay Frick(1849~1919)은 무시무시한 작자였다. 코크스coke 사업—요즘 어퍼 웨스트사이드**에 모여 사는 헤지펀드 투자자들의 금맥인 콜라가 아니라 까만 고체연료 사업—으로 돈을 벌어 서른이 되기도 전에 백만장자가 되었다. 이후 철도에 투자하고 앤드루 카네기Andrew Carnegie와 동업해 곧 엄청난 부자가 되었다. 프릭의 음악 전시실에서 상영되는 영화조차 그에게 악랄한 자본가란 꼬리표를 붙인 치욕스러운 사건들에 대해 함구시키지 못한다. 영화

● 만화와 영화 속의 저택 주소.
● ● 센트럴파크 서쪽을 가리키며, 화려한 도로변에 고급 호텔과 아파트가 늘어서 있다.

는 현명하게도 존스타운 홍수에 그가 어떻게 내응했는지에 대해서는 입을 다문다. 프릭과 카네기, 그리고 그의 친구들을 위해 만든 거대한 인공 호수가 부실하게 설계된 탓에 둑이 무너져 아랫마을에 사는 주민 수천 명의 목숨을 앗아갔다. 프릭은 약간의 보상을 했지만 허울뿐이었고, 사우스포크 사냥낚시 클럽에 책임을 물으려는 모든 노력을 무위로 돌렸다(결국 희생자들은 피해를 보상받지 못했다. 이 사건은 국회가 책임배상법을 개정하는 직접적 계기가 되었다). 하지만 영화는 그가 1892년에 홈스테드 철강 파업을 진압한 것까지는 숨기지 못한다. 파업은 철강 노동자 몇 명의 죽음으로 끝났지만, 그 직후에 프릭은 암살당할 뻔했다.

결국 피츠버그를 떠나 뉴욕에 와서 프릭은 처음에는 5번가의 밴더빌트 저택을 거처로 삼았다. 이 저택의 유명세는 섬세한 인테리어 감각 때문이 아니다. 심지어 이디스 워튼Edith Wharton은 그곳을 "악취미를 대표하는 일종의 테르모필레*"라고 선언했을 정도다. 하지만 프릭의 수많은 허물 중 악취미는 들어 있지 않다. 그는 일찍부터 현대 미술작품을 수집하고 과거의 거장들에게 관심을 기울여서 뉴욕에 올 때쯤엔 이미 세계적인 컬렉션을 보유하고 있었다.

임시 거처의 과다한 바로크 장식에 영감 내지는 반감을 느꼈는지 프릭은 그와 뚜렷이 대비되게 극히 단순한 신고전주의 풍 저택을 구상했다. 초점은 그의 컬렉션을 돋보이게 하는 것이었다. 프릭은 뉴욕

• 기원전 5세기에 그리스군이 페르시아군과 싸우다 전멸한 그리스의 옛 싸움터.

공립도서관을 건축한 토머스 헤이스팅스Thomas Hastings에게 설계와 건축을 의뢰했다. 그 결과, 70번가와 71번가 사이에 있는 거대한 바위 덩어리를 깎아 만들지 않았나 하는 의심이 드는 작은 페트라petra·가 탄생했다(전해지는 말로, 프릭은 "카네기의 집이 탄광촌 오두막처럼 보이게" 하길 원했다고 한다. 그는 꿈을 이뤘다).

프릭은 저택이 완공된 뒤 불과 몇 년 만에 눈을 감았다. 그는 평소에 늘 자신이 모은 작품들을 대중에게 공개하고 싶다는 뜻을 밝혔다. 잔인과 탐욕에 찌든 삶을 뉘우치고 보상하려는 마음이었을까? 나는 그렇게 생각하고 싶지만, 사람 생각은 알 수 없다.

사이렌, 고함 소리, 브레이크 대신 울리는 경적 소리로 가득 찬 거리에서 벗어나 미술관으로 들어서면 온갖 소음을 완벽히 차단하는 보스 헤드폰 같은 건축물이 나타난다. 그 안에 들어선 순간, 너무 고요해서 순간 귀머거리가 된 것 같다. 어떻게 조각했기에 그렇게 시끄러운 도시 속에서 이리 조용한 공간이 탄생했을까? 몇 가지 설명이 떠오른다.

무엇보다 아이들이 없다. 나는 어린아이들, 특히 우리 아이들을 사랑하지만, 아이들이 물건을 망쳐놓는 건 사실이다. 열 살이 안 된 아이들은 프릭 미술관에 들어갈 수 없다. 더 넓게 적용하면 불쾌한 규칙이 될 테지만, 그래도 성인만 출입할 수 있는 공간, 술집, 도박장, 스트립클럽은 있어야 하지 않을까? 이곳이 평화로울 수 있는 두 번

• 요르단 서남부의 고대 도시. 갖가지 색깔의 석회암에 새겨진 건축 유적이 많다.

째 이유로, 관람객들은 수도사처럼 알아서 침묵한다. 프릭 미술관을 찾는 사람들은 방해받는 걸 유난히 싫어하고, 그래서 다른 사람의 집중을 흩뜨리는 것도 싫어한다. 세 번째 이유는, 구시대에 대한 순전한 경외다. 프릭 미술관은 놀라운 게 없어서 더욱 놀랍다. 우리 눈에 익지 않은 그림이 거의 없다. 유일한 놀라움은 그것들이 다 여기 있다는 데서 온다. 모든 작품이 고대 건축물의 황금비율을 완벽하게 따른 깔끔한 전시실에서 우아한 취미를 충족시키는 것 외에는 다른 어떤 원칙도 없이 진열된 덕분에 넓은 개인 공간에서 자유롭게 숨을 쉴 수 있다.

내가 여기에 처음 온 건 23년 전쯤이다. 나는 브루클린에서 태어난 여자 친구와 브라이튼에서 살고 있었다. 우리는 사랑했고 경쟁하듯 서로를 감동시키려 했다. 내가 스코틀랜드의 하이랜드를 보여주자, 그녀는 브루클린 다리를 보여줬다. 나는 에든버러의 프린스 스트리트 가든으로 그녀를 데려갔고, 그녀는 나를 프릭 미술관으로 데려왔다. 그녀가 승리했다.

요즘 나는 내가 좋아하는 그림 여섯 점만 보려고 오기 때문에 일부러 최대한 돌아가는 경로를 택한다. 가끔 중간에 대리석과 수목과 분수가 있는 가든 코트에 들러 하릴없이 반 시간가량 머물기도 한다. 한때는 탁 트인 앞뜰이었지만 프릭이 죽은 뒤 벽과 지붕이 생겼다. 원래 저택의 일부가 아니었나는 것이 믿어지지 않을 정도로 건물은 본채와 이음매 없이 연결되어 있다. 이곳을 본 사람이 사후세계에 여기를 포함시키지 않겠다고 하면 그게 누구라도 용납하지 못할 것 같다.

이곳을 방문한 날, 마침 오귀스트 르누아르Auguste Renoir 전시회가 열려 그의 그림을 먼저 보러 간다. 너도 나도 왜 르누아르를 좋아하는 걸까? 캔버스마다 비스킷을 하나씩 받으려는 아이들처럼 사람들이 모여 있다. 나는 장 밥티스트 카미유 코로Jean-Baptiste-Camille Corot의 〈호수〉로 피신한다. 확실히 진정제 역할을 하는 멋진 그림이라 자꾸 보러 가게 되는데, 어째서 그런 효과가 나는지는 알 수 없다. 수채화 느낌이 나는 이 황갈색 단색화에서 빛은 어스름하고 흐릿하고 무겁고 축축하고 연옥 같다. 소들은 당황해서 길을 잃고 헤매는 것처럼 보인다. 그림을 보고 있으면 한동안 우울증을 앓았던 기억이 선명하게 떠오른다. 물론 지금은 거의 다 나았다. 어쩌면 이 그림이 좋은 것은 내가 마음만 먹으면 등을 돌릴 수 있다는 것을 알고 있어서인지도 모른다. 나는 프라고나르 전시실로 향한다. 그곳에서 즐거워지지 않으면 다른 어디에서도 그럴 수 없을 것이다.

프라고나르 전시실은 이곳이 예술을 염두에 두고 지어진 집임을 명확하게 알려준다. 설계자는 사랑의 진행 과정을 묘사한 놀랍고 터무니없는 패널화들을 진열할 수 있게 평면을 개조했다. 비현실적일 정도로 아름다운 로코코 풍 정원에서 리본을 매고 가발을 쓰고 포마드를 바르고 홀태바지를 입은 19세기의 바보 얼간이들이 장난을 치며 즐거운 시간을 보내고 있다. 큐피드 상 밑에서 한 여자가 몽상에 취해 눈을 희번덕거린다. 뱅크시°였다면 여자의 팔에 주삿바늘 자국을 그려 넣었을 것이다. 그림 속 인물들은 보호본능을 강하게 자극한

● 영국의 그래피티 화가.

다. 우리가 갈망하는 천국에는 못 미치더라도 아무튼 그와 비슷한 곳을 보여주고 있지 않은가?

그런 뒤 오랜 친구 같은 존 컨스터블John Constable의 〈주교의 땅에서 본 솔즈베리 대성당Salisbury Cathedral from the Bishop's Grounds〉을 보러 간다. 이 그림에선 빅토리아&앨버트 박물관에 있는 첫 번째 그림에 널려 있는 정신 사나운 구름이 보이지 않는다. 나는 이 접근법을 대단한 개선이라고 본 존 피셔 주교Bishop John Fisher*의 견해에 공감한다. 나무들은 폭풍전야인 듯 땅에서 올라오는 불가사의한 빛을 받고 있다. 같은 이유로 눈부시게 빛나는 창백한 성당과 끝 모를 뾰족탑도 확실히 신비해 보인다. 실내 반대쪽에서 다가갈 때면 매번 새뮤얼 파머Samuel Palmer의 작품에 접근하는 것처럼 느껴진다. 프랙탈 문양을 볼 때처럼 가까이서 볼수록 눈앞에서 자연의 세부가 점점 더 많이 드러난다. 여기는 아직도 새싹이 움트는 오래전의 시골, 자연이 알아서 생명을 창조하는 야생의 땅이다. 이 효과는 컨스터블이 첫 번째 버전을 그릴 때보다 빨리 그린 탓에 더욱 두드러졌고, 그래서 그의 수채화는 급하게 그려진 디테일에서 자연에 대한 인상주의가 분명히 드러난다. 소 한 마리는 유리처럼 투명하게 그려져서 그 뒤의 풀잎이 비칠 정도다. 그런데 어느 그림보다 더 소담게 보인다.

프릭 미술관에는 내가 가장 덜 좋아하는 동시에 두 번째로 좋아하는 요하네스 베르메르Johannes Vermeer의 작품이 있다(제일 좋아하는 작품은

• 컨스터블의 가장 친한 친구이자 이 그림을 의뢰한 사람.

〈레이스 뜨는 여인The Lacemaker〉이다. 일전에 피츠윌리엄 미술관에 들렀을 때, 아주 붐비는 전시실에서 한 남자가 쌍안경으로 그 그림을 들여다보고 있었다). 내가 제일 조금 좋아하는 그림은 '여장을 한 남자에게 여러 번 접힌 런던지하철 노선표를 건네는 부랑자', 다른 이름으로는 〈여주인과 하녀Mistress and Maid〉다. 프릭이 마지막에 구입했고 특별히 좋아했던 그림 중 하나다. 아마 나는 단지 이견을 내놓고 싶은 것인지도 모른다. 두 여자의 표정은 적어도 내겐 애써 고민할 가치가 없을 만큼 쉽게 해석된다. 나는 질문하도록 훈련받아온 질문을 모두 되짚어본다. 정부情夫가 보낸 편지일까? 하인은 얼마나 알고 있을까? 턱에 손을 갖다 댄 여주인의 동작은 뭘 의미할까? 누가 알겠어? 무슨 상관이람?

반대로 〈장교와 웃는 소녀Officer and Laughing Girl〉는 내가 재킷 속에 넣어 훔쳐가고 싶은 그림이다. 당장 그럴 수 없는 게 아쉬울 뿐이다. 어떤 사람도 그렇게 설득력 있게 즐겁고 뇌쇄적이고 발랄해 보인 적이 없다. 장교는 어떤 황당무계한 이야기를 늘어놓고 있는지, 전경에 너무 크게 그려져 있다. 베르메르가 카메라 옵스큐라를 사용해서 이런 왜곡이 나왔을지 모른다는 이론이 있는데 맙소사, 정말 효과가 있다. 그림 속 모든 것이 살아 있는 듯하다. 심지어 창틀의 우묵한 부분에 모인 빛도 "오늘 당장!"이라고 소리치는 것만 같다. 벽에 거꾸로 걸려 있는 데다, 믿어지지 않을 만큼 지금과 너무 다른 네덜란드 지도는 '모든 것이 변하고, 또 아무것도 변하지 않는다'*는 구절의 의

• 데이브 스몰렌Dave Smallen의 노래가사로, "모든 것이 변하지만 본질은 변하지 않는다"는 뜻으로 통한다.

미를 일깨워준다.

　어떤 예술가들은 눈앞에 없어도 그 존재가 느껴진다. 기이하지 않은가? 프릭은 강한 개성에 사족을 못 썼다. 목덜미에 꽂히는 오송빌 백작부인의 시선으로 앵그르임을 알 수 있고,[*] 복음사가 성 요한의 넓적하고 튼실한 발로 피에르 델라 프란체스카Piero della Francesca임을 짐작할 수 있으며,[**] 번쩍이는 초점이 곁눈에 맺히는 것으로 터너를 알수 있다.[***] 그러나 한 그림은 물리적인 자기력 같은 효과를 내서, 내가 계속 이곳에 끌리는 진짜 이유를 상기시킨다. 그 그림은 조반니벨리니Giovanni Bellini의 〈사막의 성 프란체스코〉다. 하지만 내가 벨리니의 작품 앞으로 자꾸 돌아오는 이유는 따로 있다.

　마이클 도너기Michael Donaghy는 브롱크스에서 태어난 가난한 아일랜드계 소년으로, 차라리 부모가 이혼했다면 상처가 훨씬 적었을 그런 가정에서 자랐다. 하지만 그와 성이 같은 잭 도너기(알렉 볼드윈이 연기했다)는 시트콤 〈30 록30 Rock〉에서 이렇게 말했다. "아일랜드 사람은 인생과 결혼하지. 백조 같아. 술에 취한, 성난 백조." 폭력적인 양육이 정성을 기울인 덕에 마이클은 몽상적이고, 공기처럼 섬세하고, 비할 수 없이 상냥한 사람으로 자라났다. 힘든 세상을 끝까지 살아내

● 도미니크 앵그르Dominique Ingres가 그린 〈오송빌 백작부인Comtesse d'Haussonville〉을 가리킨다.
●● 피에르 델라 프란체스카가 그린 성 프란체스코 성당의 프레스코화를 가리킨다.
●●● 터너의 휘황한 색채를 가리킨다.

기에 그는 너무나도 예민했다. 그는 모든 것을 읽고 어떤 것도 잊어버리지 않는 박식가였다. 또한 일단 책에 빠지면 자신의 꿈을 구경만 하지 않고 멋지게 해석해냈다. 그는 자신이 브롱크스의 언어학자들과 어울리고 있다고 주장했고, 실제로 슈와라는 남자에게서 마약을 구입했다. 그 덕에 많은 것을 토해냈고, 당대의 훌륭한 시인으로 꼽히게 되었다. 나는 그를 가슴 깊이 사랑했기에, 그가 죽었을 땐 형제가 죽은 것처럼 괴로웠다.

그의 머리는 약에 취해, 온갖 문들에 쾅쾅 부딪혔다. 마이클은 문짝이 없는 조용한 프릭 미술관을 요양원으로 삼았다. 이탈리아 르네상스를 예리하게 연구한 그는 거장들에 대한 언급과 은밀한 암시로 자신의 시를 가득 채웠다. 특히 〈사막의 성 프란체스코〉를 좋아해서 몇 시간이나 그림에 도취해 가만히 서 있었다. 그 같은 몽환은 가끔 약물의 힘이었다. 한번은 오후 내내 프란체스코 같은 자세로 꼼짝 못하고 얼어붙어 있다가 결국 내가 물리적 힘을 동원해 끌고 나와야 했다. 그런 뒤 곧 귀가 멀었는데, 그는 이를 사람들에게 무시당할 징후라고 불평했다.

실제로 벨리니의 그림은 워낙 장대해서 한 시간 동안 충분히 보고 있을 만하다. 믿기 힘든 것은 뉴욕에서, 점심시간에, 사람들의 방해를 받지 않고 그렇게 할 수 있다는 사실이다. 그림 속에 있는 모든 것이 무대 뒤의 영광을 향하고 있다. 두루미, 멀리 있는 포탑들, 책상 위에 놓인 해골, 심지어 느리고 아둔한 당나귀까지 모든 것이 보이지 않는 근원에 무력하게 끌리고 있다(1990년대 말, 나는 이 그림을 데스크톱 화

면으로 썼다. 성인의 빌을 클릭하면 워드Word기 뜨는 식이었다. 지금도 내 본능은 그의 샌들을 쿡쿡 찔러 이메일을 확인하려고 한다).

양팔을 벌리고 가슴을 내민 프란체스코의 자세는 축구 선수 에리크 칸토나Eric Cantona•의 가슴 트래핑 자세보다 더 깊은 의미를 가지고 있다. 그는 겸손한 만큼 떳떳하게 신의 영광을 쐬고 있으며, 신에게 보답하는 만큼 넉넉히 받아들이고 있다. 그림 앞에서 나는 라이너 마리아 릴케가 어떤 뜻으로 우리를 "받는 자"라고 표현했는지 되새기게 된다. 우리는 말씀Word을 수동적으로 받는 자보다 적극적으로 경청하는 자, 포켓 라디오보다는 전파망원경 망에 가깝다.

30분 뒤 나는 도너기의 그늘에서 벗어나, 마침내 잡음이 없는 순수한 신호에 주파수를 맞추고 경비원들의 눈에 띄지 않아 행복해하는 그를 세워둔 채 자리를 뜬다. 그리고 어딜 가면 그를 만날 수 있는지 다시 한 번 확인한 것에 안도하면서 5번가의 혼돈과 경적 속으로 되돌아간다.

• 축구 선수이자 배우로, 영국인들이 예외적으로 사랑한 프랑스인이었다.

- ★ The Frick Collection
- ★ 1 East 70th Street, New York, NY 10021, United States
- ★ www.frick.org

카프리의 날개

빌라 산 미켈레, 카프리

알리 스미스 Ali Smith

1962년 스코틀랜드 인버네스에서 태어났으며 현재 케임브리지에서 살고 있다. 장편소설, 단편소설, 희곡, 평론을 쓰고 있다. 최근에 발표한 장편소설 《둘 다일 수 있는 방법How to Be Both》은 2014년 맨부커 상 후보에 올랐고, 베일리 여성 소설상, 골드스미스 상, 코스타 소설상, 솔타이어 협회 문학도서 올해의 상을 수상했다. 2015년에 단편집 《공립도서관과 그밖의 이야기들Public Library and Other Stories》을 발표했고, 2016년에 펭귄 해미시 해밀턴에서 장편소설 《가을Autumn》을 발표했다.

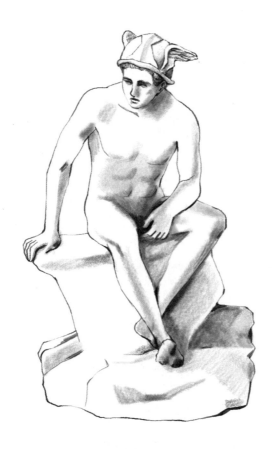

Ⲙ

2011년 초, 나는 이탈리아 캄파니아 주 아나카프리에 있는 빌라 산 미켈레의 조각 전시관에 서 있었다. 그때 나는 단지 신의 눈을 바라보기만 한 게 아니라 그 눈을 손가락으로 만졌다. 한결 좋았다. 신의 눈을 깨끗하게 해줄 수 있다니. 앞으로 몸을 기울여 헤르메스의 우묵한 눈에서 작은 거미줄을 떼어내는 동안, 그는 초록색 청동 머리를 수그리고 머리 옆으로 한쪽 날개를 편 채 나를 굽어보고 있었다.

그런 뒤 다시 물러나 노트에 적었다. "관람객이 전시물 주위에서 인간적이 되는, 세상에서 몇 안 되는 미술관." 메모를 쓰고 나서 보니 내 노트를 받치고 있는 테이블도 전시품이었다. 사실 나는 그 테이블에 대해 쓴 적이 있고 테이블에 얽힌 이야기도 알고 있었다. 표면은 알록달록한 내리식 파편들을 싱김으로 곱게 새겨 넣은 평석이지만, 반대쪽은 수십 년이나 수백 년 동안 시칠리아의 아낙들이 빨래판으로 사용했을 법한 거칠거칠한 돌이다. 19세기 말 이 건물을 짓고 전

시물들을 모은 악셀 문테Axel Munthe는 어느 날 여자들이 빨래하고 있는 것을 보았다. 다음번에 그곳을 지날 때 그는 20세기 들어 새로운 브랜드가 될 빨래판을 가져왔다. 문테는 마차에서 뛰어내리며 돌판 값으로 마차를 주겠다고 제안했다. 여자들은 펄쩍 뛰며 좋아했을 것이다.

100여 년이 지난 지금, 나는 그가 가져온 테이블에 기댄 채 있다. 하지만 아무도 달려와 그러지 말라고 말리지 않는다. 테이블에 얽힌 이 이야기는 사실일까? 문테는 자신이 모아놓은 전시물에 깃든 이야기들을 남겨놓았는데, 그것들을 읽다 보면 마음 깊은 곳에서 의심스럽다는 생각이 스멀스멀 올라온다. 나를 노려보고 있는 헤르메스의 머리만 해도 그렇다. 이것은 거미가 집터로 삼아도 될 만한 무가치한 돌덩이일까? 아니면 정말 오래된 물건일까?

사실 이런 건 중요하지 않다. 아니, 중요한 건 그게 아니다. 카프리 섬에서 나는 구름 위에 떠 있었다. 바다에서 솟아오른 바위섬들이 안개에 싸였다 나타났다 하며 구름과 절벽의 안무를, 끝없는 변신을 보여주었다. 설핏 보이다 금세 사라졌다.

카프리 섬은 전혀 다른 시각으로도 볼 수 있다. 문테는 1885년 작성한 여행일지에 "꿈꾸는 스핑크스"라고 썼다. 시인들은 카프리를 "고대의 사르고파구스sarcophagus"* 라 부르기도 했다. 사르고파구스? 이 모든 햇살과 초록빛, 이 공기와 생명이? 이곳은 내가 발 디딘 곳

• 석관石棺. 고대 그리스 로마인들이 조각한 돌이나 옹기로 된 관에 붙인 명칭.

중 가장 아름다운 곳이다. 하늘이 쏟아져 푸른 바다를 이루는 이곳이 오래된 무덤 같다니?

카프리 섬에 안착하기 전, 의사였던 문테는 나폴리에서 콜레라가 기승을 부릴 때 가난한 사람들의 시체 수를 세느라 정신이 없었다. 그가 이 빛나는 섬에 처음 발을 디딘 것은 1876년이었다. 당시 19살의 젊은 문테는 폐병을 앓고 있었다. 그래서인지 문테의 《산 미켈레 이야기 The Story of San Michele》에서 죽음은 추상적인 개념이 아니라 대문자 D로 시작하는 인물로 등장한다. 아주 매력적이고 성급하고 풍부하고 광적이고 재미있는 이 회고록은 약 40개 언어로 번역되어 2500만 권이나 팔렸다. 그 덕에 문테와 그의 빌라가 세계적으로 유명해졌지만, 들여다보면 사실적인 기록보다는 지루한 허풍에 가깝고, 이 장소에 대한 이야기보다는 파리와 로마에서 의사 겸 심리치료사로 일했던 젊은 시절의 이야기가 더 많은 부분을 차지한다.

그는 1895년 이 섬의 목수에게 티베리우스의 빌라 자리에 남아 있는 낡은 집을 구입하고 그 옆의 허물어진 예배당을 사들여 빌라 산 미켈레로 개축했다. 멀리서 보면 빌라는 벼랑 끝에 엎드려 있는 듯한 모습이다. 전설에 따르면 이곳에서 로마의 티베리우스 황제는 흥미가 없어진 소년과 소녀들, 남자와 여자들을 툭 밀어 아래로 떨어지는 것을 구경했다고 한다. 무시무시한 이야기와 달리 벼랑 너머로 보이는 나폴리 만, 소렌토, 베수비오 산의 경치는 숨이 멎을 정도로 아름답다.

문테는 "그리스 신전처럼 태양과 바람과 바닷소리에 열려 있고, 모

든 곳에 빛이 가득 드는" 집을 짓고 싶어 했다. 하지만 평생을 따라다 닌 시각장애 때문에 아나카프리에서 거주한 40년 동안 그는 이곳의 눈부심이 몹시 괴로웠을 것이다. 그래서 그는 더 짙은색 안경을 주문 하고, 산 미켈레가 그 진가를 제대로 발휘할 때를 대비해 낡고 어둑 한 탑마저 구입했다.

반짝이는 석판 수십만 장이 정원을 가득 채우고 있었다. 모두 큼직한 로지아의 보행로, 예배당과 몇몇 테라스에 들어갈 것들이다. 절묘한 형태 의 깨진 마노 잔 하나, 부서지기도 하고 부서지지 않기도 한 그리스 화병 몇 개, 로마 조각상의 무수히 많은 파편들이 햇빛을 보게 되었다. 예배당 으로 가는 오솔길 가에 사이프러스를 심던 중 무덤이 나왔다. 남자 유골 이 들어 있었다. 그의 입에는 그리스 주화가 물려 있었다. 지금, 뼈는 발 견했을 때 그대로이고, 해골은 내 책상 위에 놓여 있다.

문테의 책은 오만과 겸손이 나대고 치대는 잡설 모음집으로, 북쪽 의 마술적 사실주의를 뜨거운 남쪽으로 옮겨온 듯 몽상과 터무니없 는 이야기, 수다스러운 유령이 난무한다. 그는 두 번의 세계대전 사 이에 "사실과 공상을 가르는 위험한 무인 지대"*를 넘나들며 꽃과 아 름다운 소녀들의 이야기로 첫 장을 열고 새들의 노래와 날개를 찬양 하며 글을 맺었다. 책은 처음부터 끝까지 문테의 정신과 진실을 멋대 로 조작하는 경향을 고스란히 보여준다. 그는 건축가 한 명 없이 눈

• No Man's Land. 1차 세계대전 당시 철조망이 쳐진 전선을 가리키는 말이다.

짐작으로 빌라를 지었다고 맹세했다(그러나 이는 사실이 아니다. 그 집의 문서에는 건축가의 설계도가 있다). 화강암으로 만든 거대한 스핑크스 상이 정원의 가장 바깥쪽에서 바다를 굽어보고 있는데, 그는 꿈속에서 피리 부는 목동을 따라가다가 그 상을 발견했다고 했다(이 역시 거짓이다. 그 집의 문서에는 스핑크스를 구입한 영수증이 있다. 발급자는 나폴리의 어느 골동품상이다). 책의 거의 첫 부분에는 이런 말이 있다. "내 말을 믿지 않더라도 상관없다."

황당하고 작은 일에도 호들갑을 떨고 삶 자체가 몽상이었던 그는 새덫 사냥을 막겠다는 목적 하나로 산을 사버린 사람이다(카프리는 세계적인 철새 도래지다. 동물을 사랑하고 새를 숭배한 문테 덕분에 수백 년 동안 메추라기 사냥과 피를 보는 스포츠의 중심지였던 카프리 섬은 오늘날 중요한 조류 보호 구역이 되었다). 그는 무기력증에 빠진 부자들을 부추기는 데 거의 전문가였지만, 가난한 동네에 콜레라와 티푸스가 발발하자 자원봉사에 나서기도 했다. 이렇듯 주민들의 마음을 울린 외국인이었지만, 한편으로는 자신의 가장 유명한 환자인 스웨덴의 공주이자 나중에 여왕이 된 빅토리아와 보통 환자와 의사 사이에 형성되는 친밀감을 뛰어넘어 사사로운 정을 나누기도 했다. 그는 부자나 유명인들과 교제하며 이름을 알렸지만, 가난한 환자들에게는 돈을 받지 않았다. 한번은 치료비로 알코올의존증이 있는 개코원숭이를 받고도 행복해했다.

그가 "발굴" 하거나 "발견" 한 그리스로마의 유물들이 여기저기 뒤엉켜 있고, 왕족과 섬 주민, 개와 고양이와 닭, 술을 좋아하는 개코원숭이와 터 잡고 사는 몽구스가 잡탕을 이룬 문테의 빌라는 한동안 꽤

유명한 순례지였다. 헨리 제임스Henry James는 문테의 빌라를 "미와 시와 쓸모없는 잡동사니들이 어우러져 있는, 내가 본 것 중에서 가장 몽환적인 작품"이라 불렀다. 오스카 와일드Oscar Wilde는 감옥에서 나온 지 얼마 되지 않았을 때 이곳을 방문했다(문테는 유럽 전역에서 그에게 친절을 베푼 몇 안 되는 사람 중 하나였다). 라이나 마리아 릴케도 이곳을 찾았다. 낯선 사람과 어울리는 것을 싫어하기로 유명한 그레타 가르보Greta Garbo도 제 발로 이곳을 방문했다(문테는 이 일에 대해 "말할 수 없이 기쁘다"라고 썼다). 역사 그 자체도 당대에 맞는 모습으로 변장하고 방문했다. 헤르만 괴링Hermann Göering은 빌라를 구입할 수 있는지 문의했고 (물론 문테는 정중히 거절했지만), 슈테판 츠바이크Stefan Zweig*는 문테에게 자살하기 가장 좋은 방법을 물었다.

1494년 눈을 감을 때 문테는 자신의 빌라와 정원과 산을 스웨덴 정부에 기증했다. 지금 이곳은 명예로운 박물관이자 조류 보호 구역이자 거대한 야외 연주장이며, 스웨덴 예술가들에게 회원제로 스튜디오를 제공하는 낙원 같은 곳이 되었다.

내가 이곳에 처음 온 것은 1995년 11월이었다. 단편소설 공모전에서 상당한 상금을 받은 터였다. 폼페이에 관한 글을 쓰고 싶었던 나는(나는 결국 폼페이에 관한 글을 썼다. 이것은 내 첫 번째 장편소설이었다) 파트너와 함께 유적을 답사하고 화산 입구를 구경했다. 어느 날 문득 순전히 변덕에 이끌려 우리는 소렌토에서 카프리행 배를 탔다. 그레이시 필

* 독일의 소설가이자 전기 작가. 1942년에 부인과 함께 약물 과다복용으로 스스로 생을 마감했다.

즈Gracie Fields와 그레이엄 그린Graham Greene이 이곳에 살았다는 게 내가 아는 전부였다. 우리가 도착한 아담한 마리나그란데 항구는 금방 허물어질 것 같아 더욱 짜릿하게 느껴졌다. 산 중턱까지 올라가는 케이블카가 우리를 기다리고 있었다. 케이블카에서 내린 우리는 버스에 올라, 버스로는 도저히 갈 수 없을 것 같은 좁고 구불구불한 도로를 달려 작고 하얀 마을 광장에 도착했다. 직감에 따라 상점들이 늘어서 있는 길을 따라가다 보니 무어인 양식처럼 보이는 건물에 이르렀다. 안으로 들어갔다. 마침 문테가 목수 빈센조에게 그 땅을 구입한 지 꼭 100년이 되는 날이었다.

모든 게 흥미로웠고 몹시 좋았다. 그곳으로 16년 만에 다시 가고 있다. 봄과 여름의 중간이라 날씨는 따뜻하다. 그동안 나는 나이가 들고 조금은 더 현명해졌다. 적어도 내가 어디로 가고 있는지, 거기서 뭘 볼 수 있는지 알고 있다. 스핑크스 상 한두 개, 아름다운 정원, 파편이 가득한 집, 그리고 정말 놀라운 풍경. 작가 브루스 채트윈Bruce Chatwin은 그 저속한 화려함을 패서디나와 비벌리힐스에 비유했다. 20세기 초에 어느 부자가 지은 놀이터라는 게 그의 생각이었다.

모든 게 익숙할 것이라고 생각했는데, 나에게서 뜻밖의 변화가 느껴졌다. 페리를 타고 나폴리에서 카프리로 오는 동안 가슴이 더 열렸다는 느낌이 들었다. 그동안 닫혀 있다는 생각을 해본 적도 없는데 말이다.

언제나 깨끗한 이 오래된 저택에 오면 어디에서나 날개 달린 것들이 보인다. 헤르메스 상마다 날개가 달려 있다. 그 외에도 날개 달린

발의 파편들, 날갯짓하는 새들, 날개 달린 머리들이 있다.● 또한 벽 속에 박혀 있는 오래된 파편에도 돌로 조각된 새의 날개가 달려 있다. 조각상들을 지나 정원으로 가는 길은 새의 지저귐으로 가득 차 있다.

마치 대기에 전류가 흐르는 것 같다. 귀가 깨어나는 소리가 들리는 듯하다. 잠시 서재에 들어가 머문다. 많은 사람들이 지나간다. 신기 하게도 빌라 산 미켈레에서는 사람이 많아도 혼잡하다는 느낌이 들 지 않는다. 가만히 귀를 기울인다. 먼저 모든 것들 뒤에서 새들의 지 저귐이 들린다. 다음으로 사람들이 트인 공간과 빛을 만날 때마다 깜 짝 놀라 다양한 언어로 내뱉는 소리가 들린다. 오, 여기 좀 봐.

악셀 문테 박물관은 바로 이런 곳이다. 현관, 주방, 침실, 서재 등 생활공간을 걸으면 예술, 잡동사니, 아름다움, 역사의 파편들이 줄지 어 있거나 흩어져 있다. 길은 갈수록 더 밝아지고, 마침내 예술, 잡동 사니, 역사, 집, 나무, 돌, 나뭇잎, 하늘이 모두 함께 몰려나와 탁 트 인 풍광의 가장자리에 멈춰 선다. "풍광"이라는 단어가 새롭게 느껴 진다. 나는 나 자신의 부적당함, 기억의 불완전함에 웃음을 흘리지 만, 무엇보다 웃음을 자아내는 것은 이 장소가 얼마나 교활하게 우리 의 눈과 귀와 감각을 열어주고, 좁은 공간을 빠져나온 뒤 드넓은 공 간과 마주치도록 유도해 충격을 안겨주는가이다. 짙푸른 무한, 열림 의 경계가 펼쳐진다.

길을 따라 걷는다. 두 명의 프랑스 아이가 내 앞으로 날쌔게 달려

● 헤르메스 상은 투구와 샌들에 날개가 달려 있다.

간나. 새들의 지저귐과 웃음소리. 나는 만을 굽어보는 검붉은 화강암으로 된 스핑크스를 찾아간다. 문테가 "꿈속에서" 발견했다는 그것이다. 손으로 스핑크스의 빛나는 옆구리를 쓰다듬는다. 새가 아닌 이상 얼굴은 볼 수 없다. 발길을 돌려 다른 스핑크스를 찾아간다. 에트루리아에서 가져온 작은 스핑크스가 날개를 접은 채 깎아 지른 듯한 낭떠러지 끝에서 실루엣을 드러낸다. 표면에 연노랑 빛 이끼가 자라고 있다. 저 아래 선박들과 산비탈에 있는 집들이 크기가 소금 알갱이만한 하얀 점으로 보인다. 조각품이 전시된 로지아로 다시 돌아온다. 머리를 숙인 흉상들이 모든 걸 체념하고 예를 갖춘다. 문테의 서재에 다시 들른다. 그가 글을 쓰던 책상 위쪽에 커다란 메두사 머리 석상이 놓여 있다. 그가 보던 스웨덴어-영어 사전이 펼쳐져 있다. "비슷함closeness," "돌팔이charlatan," "유물remains" 같은 단어들이 눈에 띈다.

쾌활한 노부인이 옆에 앉더니 잠시 숨을 고른다. 부인은 네덜란드에서 왔다고 했다. 50년 전에 《산 미켈레 이야기》를 읽고 너무 좋았던 기억이 있다며, 6년 전에 이 책을 다시 한 번 읽고 이곳을 방문하기로 결심했단다. 왜 50년이나 기다렸어요? 부인이 어깨를 으쓱하며 말했다. "사는 게 그렇지요." 네 아이와 남편을 뒷바라지하고, 의사로 40년간 일하다 보니 어느새 늙은 몸이 되었다. 그녀는 쥐고 있던 지팡이로 약간 부은 발을 툭 쳤다. 이어 자기 이름은 마리케이고, 제일 마음에 드는 징소는 이 시재라고 말했다. 그녀는 문테의 책에서 우리가 어떻게 먹고 마시고 결혼해야 하는지에 대해 쓰인 구절들이 특히 마음에 들었다고 했다.

"하지만 너무 어두웠어요. 염세가였죠."

"정말 그렇게 생각하세요?"

"내 생각엔 있잖아, 그는 죽음과 사귀고 있었던 것 같아요."

우리는 동시에 벽에 걸려 있는 거대하고 근엄한 메두사 머리를 바라보았다.

문테는 이 메두사를 바다 밑에서 건져 올렸다고 주장했다. 세월이 흐르는 사이 메두사는 뱀들을 잃어버리고, 눈썹과 눈꺼풀까지 잃어버렸다. 지금 그 머리는 싱싱하고 파릇하고 생기 넘치는 담쟁이넝쿨 화환을 쓰고 있다.

아마 그는 돌이 되고 싶었나 봐요, 내가 말했다. 마리케는 작은 몸짓으로 주변에 있는 모든 석조물을 가리켰다. 그런 뒤 어깨를 으쓱하고 벌떡 일어서더니 내 손을 한 번 잡은 뒤 햇빛 속으로 걸어 나갔다.

문득 셜리 해저드Shirley Hazzard가 톡톡 튀는 회고록 《카프리 섬의 그린Greene on Capri》에서 이 섬과 그녀의 친구인 그레이엄 그린에 대해 했던 말이 생각났다. 그녀는 어느 이탈리아 소설을 인용했다. 그녀 생각에 그 구절은 비단 못 견디게 아름다운 이 장소에 존재하는 것들과 관련해서뿐만 아니라, 그린과 그의 예술, 그리고 인간으로 존재하는 일과 관련된 진실을 말하고 있다. "인간에겐 행복이 필요한 만큼 혹은 더 많이 불행이 필요하다." 헤르메스를 닮은 늙은 돌팔이 문테도 그 역전과 대립을 모르지 않았으리라. 바로 여기, 이탈리아 속의 작은 스웨덴 땅, 남부에 박혀 있는 북부의 한 조각에 서 있었으니. 관광객들로 북적대지만 그럼에도 불구하고 그와 상관없이 고독과 느긋

함을 느낄 수 있는 정원, 표지판 하나 붙어 있지 않고 어떤 부류에도 속하지 않는 이 박물관에 서 있었으니.

그는 박물관 안에 하늘을 들이고, 우리를 수평선으로 향하게 하고, "진짜"와 "가짜"는 요점이 아니라고 넌지시 말한다. 그는, 무엇보다 그 자신이 갖고 있는 시각장애를 통해 이렇게 밝고 화사하고 빛나는 곳의 수수께끼는 어느 것보다 어둠과 깊이 관련되어 있음을 이해했다. 그는 딱히 박물관을 지으려고 했던 것은 아니다. 그가 원한 것은 장난스러운 행동, 진짜 같은 변신, 상상하는 행위였다. 그래서 그의 박물관은 절벽 끝에 지어진 것이리라. 지금 나는 도적과 예술가와 이야기꾼과 소통의 신, 저승과 이승 사이의 황천길을 관장하는 신, 헤르메스 앞에 서 있었다. 거기에 거미줄이 있었다. 이제 막 거미가 지나간 듯했다. 나는 이렇게 생각했다. 내가 팔을 들어 그걸 떼어낸들 설마 누가 뭐라고 하겠어?

나는 손가락으로 신의 텅 빈 눈을 찔렀다. 그런 뒤 한 번 더 무한을 보러 갔다.

- ★ Villa San Michele
- ★ Viale Axel Munthe 34, 80071 Anacapri, Italy
- ★ www.villasanmichele.eu

Treasure Palaces

8

이젠 거부하지 않는다

빅토리아 국립 미술관, 멜버른

팀 윈턴 Tim Winton

성인과 아동도서 26권의 저자이며 그의 책은 28개 언어로 번역되었다. 첫 소설 《오픈 스위머 An Open Swimmer》로 1982년에 호주의 보겔 상을 받았고, 마일스 프랭클린 상을 네 차례(《셸로스Shallows》, 《클라우드 스트리트Cloud street》, 《더트 뮤직Dirt Music》, 《브레스Breath》로)수상했으며, 부커 상 후보에 두 번(《라이더스The Riders》와 《더트 뮤직》으로) 올랐다. 현재 호주 서부에 살고 있다.

M

호주 멜버른 도심에서 전차들이 시끄럽게 달리는 대로를 따라 빅토리아 국립 미술관에 이르면 전 미술관장이 왜 이곳을 "세인트킬다 로드의 크렘린"이라 불렀는지 금세 알 수 있다. 이 거대한 장방형 건축물은 파란 석벽이 형무소 같은 분위기를 풍기는 탓에 관광객과 시민들로 붐비는 도심에서 영구적으로 고립된 듯한 불길한 기운이 감돈다. 어디에도 창문이 없다. 이 덩어리에서 유일한 틈은 〈톰과 제리Tom and Jerry〉의 쥐구멍처럼 보이는 아치형 출입구가 전부다. 안에 발을 들여야 건물의 속살을 볼 수 있다. 여긴 쇠살문이 없다. 호주에서 가장 방대한 미술 컬렉션과 당신 사이를 가로막고 있는 것은 (유리를 타고) 흘러내리는 물 한 장이다. 1968년 국립 미술관이 개장한 이래 이 물 벽은 보행자들을 달래주고, 아이들을 기쁘게 해주었다. 여름 휴가철, 오전 햇살이 뜨거운 지금, 아이들이 그 앞에 날라붙어 손가락으로 흐르는 물 벽을 만지고 있다. 그 보습을 보고 있자니 나 역시 즐겁다. 내 어린 시절이 떠올라서다.

아무리 생각해도 첫 만남은 서툴고 어색했다. 거의 50년 전, 킬다 로드 가에 새 건물이 개장한 지 1년이 채 되지 않았을 때였다. 멜버른 시의 새로운 업적, 시민과 보헤미안이 공유하며 서로 자기 소유라 우길 만도 한 멋진 전리품이었다. 하지만 나는 어느 부족도 아니었다. 땀에 흠뻑 젖은 채 맨발로 문 앞에 서 있던 나는 서부의 변경에서 온 꾀죄죄한 아홉 살짜리 침입자였다.

나는 호주 서부 귀퉁이에서 태어나고 자랐다. 사막과 바다가 만나는 내 고향 퍼스는 발밑에 인도양이 있고 뒤로는 세계에서 보기 드문 황량한 지대가 불쑥 솟아 있어 지리학상 포위 공격에 시달리는 도시라 할 수 있다. 오랫동안 세계에서 가장 외진 도시로 꼽혔는데, 그 같은 차별에 주민들은 부끄럼, 노여움, 방어적 자부심을 동시에 느꼈다. 나는 굳세고 실리적인 환경에서 자랐다. 아는 사람 중에 학교를 마친 사람이 전무하고, 실용적인 기술을 높이 치고, 미와 예술과 언어는 허식으로 취급받았다. 나와 내가 사색하는 꿈, 쉽게 말해 예술 사이에는 문화적 해자가 놓여 있는 것 같았다. 하지만 넘어야 할 더 큰 장애물들이 있었다. 그중 최고는 물리적인 거리였다. "진짜" 호주는 TV와 잡지에 나오는 호주는 까마득히 먼 곳에, 나무 하나 없는 평원의 아지랑이 너머에 있었다. 인간이 알고 있는 모든 것이 대수롭게 느껴질 수밖에 없었다.

나 같은 서부 사람들은 이 땅덩어리에서 3분의 2를 차지하는 동쪽 주의 사람들이 자신을 무시하거나 심지어 경멸한다는 생각에 전 세계 시골 사람들이 느끼는 과민성 불안을 떨쳐내지 못했다. 우리는 저편 끝까지 대탐험에 나서는 꿈을 꿨다. 그것이 자랑하거나 칭찬 받을

만한 일이 아니라는 걸 확인하기 위해서라도 꼭 한 번은. 눌라보 평원을 가로지르는 여행은 통과의례였고, 당시에는 꽤 큰 프로젝트였다. 그것은 거리 때문이기도 했지만(런던에서 모스크바까지보다 퍼스에서 멜버른까지가 훨씬 멀다), 서부와 다른 지역들을 연결하는 하나뿐인 도로가 차를 수없이 잡아먹고 운전자를 돌게 만드는 잔인한 석회암투성이였기 때문이었다.

1969년 여름, 우리 가족은 대장정을 시작했다. 낮에는 길에서 풀풀 올라오는 흙먼지에 콜록거리며 덜덜거리는 차로 골짜기들을 지났고, 더 이상 운전할 수 없을 정도로 어두워지면 길가에 차를 세우고 별빛 아래서 야영을 했다. 사막의 열기는 강렬했으며, 삭막한 경치는 금욕적이고 인정머리 없었다.

우리는 이 시련이 헛되지 않으리라 확신했다. 다 함께 저편에 있는 큰 세계를 보겠다는 간절한 마음에 부모님은 우리를 학교에서 일찍 꺼내주었다. 세상에는 구경하고 경험하고 배울 게 아주 많은데 멜버른이야말로 온갖 일들이 벌어지는 도시라고 부모님은 말씀하셨다. 우리는 멜버른 크리켓 경기장의 신성한 관중석에도 가보고, 〈호미사이드〉와 〈디비전 4〉 같은 범죄 프로그램의 예술적인 흑백 영상에 담겨 있던 거리들을 직접 걸어보고, 마지막으로 시드니 마이어 야외음악당의 그늘에서 묵을 계획이었다. 불과 한두 해 전에 그곳에서 전설적인 컨트리 그룹 시커스The Seekers가 20만 명도 넘는 관중 앞에서 귀국 연주회를 했다. 호주 역사상 가장 많은 사람이 모인 공연이었다.

일주일 넘게 달려 마침내 멜버른에 도착했다. 우리는 옷에서 먼지

를 탈탈 턴 뒤 경건한 마음으로 순례 길에 올랐다. 아무도 말은 안 했지만, 맥이 풀렸다. 멜버른의 경치는 그냥 평범했다. 전차들은 옛날 방식대로 쾌활하게 달렸지만, 그것 말고는 어느 것도 우리가 알고 있는 장소보다 더 힘차 보이거나 호주다워 보이지 않았다. 크리켓 경기장은 그냥 크기만 했다. 시커스의 개선 장소도 허기를 달래줄 빵집조차 없어 아홉 살짜리 꼬마에게 구미가 당기지 않기는 마찬가지였다. 부모님도 살짝 실망한 눈치였지만, 우리 꼬마들이 마지막 기착지인, 방금 잔디를 깎은 듯한 원형경기장으로 달려가는 동안에도 의무를 다하듯 무대 곁에 한참 머물러 있었다.

여행을 떠나기 전에 엄마는 새로 생긴 국립 미술관 사진들을 보여 주며 말씀하셨다. 다들 그러는데 거긴 끔찍스럽게 현대적이란다. 하지만 날은 덥고 발뒤꿈치가 쓸려 아픈 상태에서 우리에게 필요한 건 "물"이었다. 우리는 마이어 음악당에서 킬다로드 가의 그 요새를 향해 공원 지구를 번개처럼 가로질렀다. 해자처럼 생긴 국립 미술관 연못 앞에 서서 우리는 잠시 입을 다물지 못했다. 잠시 뒤 우리는 미개인처럼 발을 첨벙 담그고 하루 중 가장 행복한 시간을 즐겼다. 양쪽 엄지발가락이 돌부리에 채이고 여기저기 말라붙은 딱지들이 떨어질락 말락 하는 통에 걸을 때마다 신경이 쓰였다. 아린 발을 차가운 물에 담그고 있는 것은 내게 더 없는 위로였다. 부모님이 먼발치에 나타나기도 전에 우리는 어른들에게 끌려 나왔다. 발을 담그는 건 실례야. 이것도 예술이란 말이다. 알겠니?

우리는 뜨거운 인도로 끌려 나와 발을 말렸다. 유리판을 타고 흘러

내리며 거리와 신비한 내부를 차단하는 가붓거리는 불의 커튼이 우리를 유혹하듯 살랑거렸지만, 감히 만져볼 엄두가 나지 않았다. 우리는 줄을 지어 부모님 뒤를 따라 커다란 아치형 입구를 지나 시원한 내부로 들어갔다. 우리는 최고로 얌전하게 행동했다. 엄마는 엄지손가락에 침을 묻혀 먼지투성이가 된 우리 얼굴을 닦아주었다.

매표소에 들어선 우리는 입장할 수 없다는 통보를 받았다. 맨발의 탄원자들은 예술의 전당에서 환영받지 못했다. 엄마는 부끄러워했고 우리는 더없이 억울했다. 우리가 받은 수모는 그게 다가 아니었다. 분을 이기지 못한 아빠가 따지기로 결심한 것이다. 아빠는 다행히 고무 슬리퍼라도 걸쳤으니 당당했지만, 나머지는 쥐구멍에라도 숨고 싶은 심정이었다. 몇 차례 줄다리기를 한 끝에 아빠는 돌파구를 찾아냈다. 안내원에게 우리가 퀸즐랜드에서 왔다고 말하자 일시에 소동이 멈췄다. 동북쪽 열대지방에서 온 촌뜨기라고 봐주는 것 같았다. 어쨌든 우리는 입장할 수 있었다!

하지만 거의 무의미한 승리였다. 나는 너무 창피해서 눈에 보이는 것들에 마음을 집중할 수 없었다. 그렇게 해서 헨리 무어Henry Moore를 알게 되었다. 나는 〈옷을 걸치고 앉은 여인Draped Seated Woman〉 뒤에 한참 동안 쭈그리고 앉아 평정심을 찾으려고 애를 썼다. 위대한 예술작품도 수치심에 빠진 어린 내겐 주차된 차나 마찬가지였다. 한참 뒤 마음을 가라앉히고 찬찬히 들여다보니 그 넝어리에는 위안이 되는 뭔가가 있었다. 곡선들이 당황스러우리만치 육감적이었다. 엄마가 단언한 대로 끔찍스럽게 현대적이었지만 거기엔 어떤 느낌이 있었

다. 나중에야 그것이 자애로움이란 걸 깨달았다. 나는 거기서 피신처만 찾은 게 아니었다. 용기도 찾았다. 그때부터 다른 것들이 눈에 들어오기 시작했다.

나는 자유롭게 돌아다녔다. 넓은 홀에서 많은 논란을 낳은 레너드 프렌치Leonard French의 스테인드글라스 천장을 쳐다보다가 목이 빠질 뻔했다. 더 잘 볼 수 있게 바닥에 드러누웠으면 좋으련만, 용기가 없어 그렇게는 못 했다. 다음으로는 톰 로버트Tom Roberts와 프레더릭 맥커빈Frederick McCubbin 같은 호주의 전설들을 찾아 안뜰과 전시실을 누비고 다녔다. 수업 시간에 그들의 식민지 풍 그림들을 본 적 있었다. 러셀 드리스데일Russell Drysdale의 〈토끼를 사냥하는 사람들〉 앞에서 한참 머물렀다. 풍기는 인상이 전통적이고 색채도 옛날 느낌이 났다. 귀신이 나올 것처럼 기이했다. 이것도 현대적인가? 알 수 없었다. 하지만 눈을 뗄 수 없었다. 유럽 거장들의 전시실에서는 거친 바다를 항해했다. 거기에 들른 것은 정말 기념비적인 작품이나 누구나 이름을 아는 유명한 화가들의 그림을 구경하기 위해서였다. 렘브란트 반 레인Rembrandt van Rijn이 대표적이었는데, 그의 〈논쟁 중인 두 노인Two Old Men Disputing〉은 양로원에서 크리켓에 미친 두 사람이 싸우고 있는 것 같았다. 볼수록 빠져드는 그림이었다. 평생을 봐도 두 노인의 이야기가 궁금할 것 같았다.

이해할 수 없는 것들이 너무 많았다. 어떤 작품은 불쾌했고, 전시대 위에 설치된 줄들과 얼룩들과 덩어리들은 머리를 긁적이게 했다. 사람들의 생각은 끝이 없는 것 같았다. 현기증이 났다. 나는 넋을 잃고

전시실을 돌아나니나가 깜짝 놀라 햇볕에 탄 헨젤처럼 왔던 길을 되돌아갔다. 입구에 가족들이 쭈그리고 앉아 나를 기다리고 있었다.

다시 물 벽을 지나 낯익은 세계로 돌아왔을 때, 내 마음에는 특별한 것을 봤다는 막연한 느낌이 자리하고 있었다. 나는 절대 천재가 아니라는 것을 알고 있었지만 그래도 평범해지긴 싫었다. 이 여행에서 얻은 게 있다면 그것은 사람들이 일상 너머로 눈을 돌렸을 때 무엇을 할 수 있는지 눈으로 봤다는 것이었다. 상상력에 기대 살고 싶은 생각이 들게 한 경험은 한둘이 아니지만, 이 여행이 아주 중요한 역할을 한 것만은 분명하다. 그로부터 1년도 안 됐을 때 나는 내 말을 들어주는 모든 사람에게 나중에 작가가 될 거라고 말하고 다녔다.

2015년 여름, 국립 미술관에 다시 오게 되었을 때, 나는 대단히 기뻤다. 이제 이곳은 새로운 화젯거리가 아니라 어엿한 국영 기관이 되었다. 물론 그동안에 변화도 있었다. 세인트킬다 로드에 있는 이탈리아 궁전처럼 웅장한 건물은 빅토리아 국제 미술관으로 이름을 바꿔 달았고, 당당한 호주 컬렉션은 야라 강 건너편에 있는 이안포터 센터에 새 둥지를 틀었다. 옛 건물은 몇 차례 수리해서 전시 공간이 더 넓어졌는데, 홀마다 관람객이 많았다. 외관은 여전히 아찔할 정도로 장엄하지만, 이곳을 방문하는 사람들은 과거의 나처럼 기죽지 않았다. 무뚝뚝한 위엄은 사라지고 없었다. 아이들과 부모들이 손을 높이 들고 흘러내리는 물 벽을 쓸어보며 즐거워했다. 평범한 사람들이 국립 미술관에 들어가면서 팔을 뻗어 만져보고 그 공간을 차지하는 걸 보니 즐겁기만 했다.

민주주의 정신은 안에서도 이어졌다. 현재 영구 소장품이 있는 전시관은 무료 입장이다. 아이들은 무조건 환영이다. 내가 방문한 날 아침만 해도 아이들이 중정에 설치된 황동 회전목마를 타려고 한 줄로 늘어서 있었다. 레너드의 51미터짜리 스테인드글라스 천장이 있는 그레이트홀에서는 아이들이 바닥에 누워 몸을 비틀며 천장을 가리키고 있었다. 나는 한 할머니가 구두를 벗고 한쪽에서 반대쪽 끝까지 함께 온 아이들을 맨발로 쫓아가는 것을 기쁘게 바라보았다.

하지만 슬프게도 천장에는 세월의 고단함이 묻어 있었다. 한때는 범접할 수 없을 정도의 화려함을 뽐내던 그 모습이 이제는 거대한 코바늘로 뜬, 세상에서 가장 큰 담요 같은 푸근함을 풍기며 자선가의 무릎 위에 펼쳐져야 할 것처럼 보였다. 한때 논란을 일으켰던 헨리 무어의 〈옷을 걸치고 앉은 여인〉은 지금도 여전히 그 자리를 지키고 있지만, 이제 조막만한 머리에 붙어 있는 얼굴이 무례한 말이지만 휑해 보였다.

가까운 곳에 새로 생긴 조각 정원에 피노 콘테Pino Conte의 〈생명의 나무〉가 서 있었다. 어머니의 젖가슴에 완강히 달라붙어 있는 아기가 인상적이었다. 이 아기는 어떤 나이일 수도 있다. 나무줄기 같은 어머니의 몸통은 육감적으로 보이지만 전체적으로 보면 안정감이 있다. 생명의 충동을 참 사랑스럽고 박력 있게 표현했다. 내가 만일 미래에 손자를 데리고 이곳에 온다면 가장 먼저 이 앞에 올 것 같다. 미로를 이룬 유럽 전시실들에서 미술관에 소장된 종교미술 컬렉션을 처음 보았다. 티치아노 베첼리Tiziano Vecelli의 〈책을 잡은 수도사Monk

with a Book〉에 눈이 갔다. 신앙심이 깊은 사람이라면 하늘을 바라보는 모습으로 그려지길 원했겠지만, 이 수사는 더 시급한 행동을 하려는 듯한 자세로 그려졌다. 렘브란트의 〈논쟁 중인 두 노인〉은 여전히 그 자리에서 광채를 발하고 있었다. 더 들어가 17~18세기 전시실에서 새 작품을 만났다. 장 프랑수아 사블렛Jean Francois Sablet이 낭트 시장인 다니엘 케베강Daniel Kervegan을 그린 초상화였다. 화가는 이 자유시민에게 특별한 공감을 헌사했다. 피로하지만 고상해 보이는 눈매, 수수하고 신뢰가 가는 얼굴이다. 파리 코뮌의 지도자로서 손색이 없다. 하지만 세상일에 시들해 보이는 이 표정에서 다가올 공포정치의 징후는 보이지 않는다.

익숙한 과거를 뒤로 하고 다르질링의 도기 앞에 서서 국립 미술관에 찾아온 변화에 대해 곰곰이 생각했다. 건물이 늘어난 것에는 상반된 감정이 교차했지만, 사회적인 면들이 뚜렷이 개선된 것은 더 없이 반가웠다. 데이비드 슈리글리David Shrigley의 전시회가 열리고 있는 마당에는 작품에 다가가 반짝이는 눈길로 바라보는 아이들이 가득했다. 2층에서는 호기심에 찬 청소년들이 전시실을 누비고 다니며 사진을 찍고 메모를 했다. 예술의 전당은 이제 그 누구도 거부하지 않는다.

컬렉션에서 가장 확실한 변화는 아시아 미술이 부쩍 눈에 띈다는 점이다. 어렸을 때 호주는 도덕적으로 볼 때 어둡다고 할 수밖에 없는 백호주의에서 막 빗어나기 시작한 터라, 국립 미술관의 컬렉션은 아직 유럽 중심으로 형성돼 있었다. 그런데 지금, 한창 성장하고 있는 아시아 전시관 입구에 들어서면 인도네시아 화가 해리스 푸르노

모Haris Purnomo의 충격적인 작품이 보인다. 〈오랑 힐랑Orang Hilang〉[•] 은 수하르토 정권 시절에 행방불명이 된 사회운동가를 추모하는 작품으로, 서양인 관람객에게 인종주의적 편견을 접게 하는 긍정적인 효과를 발휘한다. 기대한 대로 전시관은 전통과 고대 예술품이 주를 이뤘다. 진나라 시대의 관음보살상, 일본과 중국에서 온 귀한 도자기. 하지만 현대적인 작품도 주목 받고 있다. 푸르노모의 작품은 그 같은 흐름에 일조한다. 맑은 시선, 목덜미에 문신을 한 노인의 얼굴에는 실종자들의 이름이 생채기처럼 붙어 있다. 말로 내뱉기에는 너무도 위험했으리라. 노인의 입은 덮여 있다. 하지만 형형한 두 눈과 반창고가 그의 말을 대신한다.

　정치색이 적나라하지만 분명 아름다운 작품이며, 내가 본 바로는 전시된 수많은 그림들 중에서 사람들이 가장 오래 머무른 작품이었다. 나 역시 그림에 담긴 것 중 한 조각밖에 음미하지 못했지만 하루 종일 그 앞에 머물렀다. 아이들과 보호자들을 따라 물 벽 앞을 지날 때, 다시 어릴 적 기억이 떠올랐다. 처음에는 맨발이라 주눅 든 채 국립 미술관에 들어갔지만 곧 창피한 것을 잊을 정도로 빠져들었다. 나올 때는 군화를 신은 남자처럼 큰 걸음을 성큼성큼 내디뎠다.

★ National Gallery of Victoria
★ 180 St Kilda Road, Melbourne VIC 3006, Australia
★ www.ngv.vic.gov.au

• "실종된 사람"이란 뜻이다.

전쟁의 연민

플랑드르 필즈 박물관, 예페르

마이클 모퍼고 Michael Morpurgo

1970년대 초에 이야기를 쓰기 시작했고, 2003년에 계관 아동작가로 임명되었다. 130권의 책을 썼으며, 대표작으로는 《나비 사자The Butterfly Lion》, 《켄스케의 왕국Kensuke's Kingdom》, 《고래는 왜 왔을까Why Whales Came》, 《노자르트 실문The Mozart Question》, 《그림자Shadow》, 《위 호스War Horse》가 있다. 《위 호스》는 런던 국립극장에서 연극으로 상연되어 큰 성공을 거뒀고, 2011년에는 스티븐 스필버그Steven Spielberg의 영화로 각색되었다. 《사사롭고 평화로운》은 사이번 리드Simon Reade의 연극으로 각색되어 무대에 올랐고, 현재 팻 오코너Pat O'Connor 감독의 영화로 제작되고 있다. 2006년에 OBE(대영제국 4등 훈장)를 받았다.

M

벨기에 예페르 시에, 도시 광장의 한 면을 이루고 있는 클로스 홀에, 그 안에 있는 플랑드르 필즈 박물관에 처음 갔을 때 내 옆에는 위대한 일러스트 작가 마이클 포먼Michael Foreman이 있었다. 우리는 전쟁을 배경으로 한 아동도서 컨퍼런스에 참가할 계획이었다. 나는 몇 년 전《워 호스War Horse》를 썼고, 마이클은《워 보이War Boy》와《워 게임War Game》을 쓴 저자였다. 우리는 몇 편의 동화를 같이 작업하면서 친구가 되었다. 여느 친구들처럼 우리도 오랫동안 한목소리로 많이 웃었다. 그러나 박물관을 둘러본 뒤 한낮의 모진 햇볕 아래로 나올 때, 우리는 함께 울고 있었다.

어릴 적 나는 윌프레드 오언Wilfred Owen, 시그프리드 서순Siegfried Sassoon, 에드워드 토머스Edward Thomas, 에드먼드 블런든Edmund Blunden 같은 전쟁 시인들의 작품을 즐겨 읽었다(블런든은 내 계부의 친구로, 우리는 자주 주말을 함께 보냈다). 또한 영국 작곡가 벤저민 브리튼Benjamin Britten의〈전쟁 레퀴엠War Requiem〉을 들었으며,《서부전선 이상 없다All Quiet

on the Western Front》를 읽고 이를 원작으로 한 영화도 보았다. 해마다 가을이 되면 현충일에 양귀비꽃을 달고 2분 동안 고치 속의 누에처럼 침묵했다.

첫 방문 이후 몇 차례 다시 방문했다. 어느 때는 (《프라이빗 피스풀Private Peaceful》의 이야기처럼) 1차 세계대전 중의 이야기를 조사하러 갔고, 어느 때는 플랑드르의 마을회관과 교회에서 열리는 포크송 콘서트에서 그 이야기들을 낭독하러 갔다. 그래서인지 나는 이곳이 고향처럼 느껴진다. 나의 할아버지인 에밀 카마르츠Emile Cammaerts는 벨기에 사람이다. 1914년 당시 나이가 많아 총을 들진 않았지만 시를 써서 동포들의 사기를 끌어올렸다. 나중에 에드워드 엘가Edward Elgar가 그중 하나에 선율을 입히기도 했다. 플랑드르 필즈를 돌아본 뒤 북적이는 도시 광장으로 들어설 때, 내 마음은 언제나 슬픔에 젖어 있다.

한번은 예페르 시 경계에 있는 공동묘지 앞에서 영국에서 온 10대들이 버스에서 우르르 떼지어 내리는 것을 보았다. 유령들의 벌판으로 걸어가는 동안에 웃고 떠들던 소리가 점점 가라앉았다. 눈앞에 펼쳐진 광경이 아이들의 가슴에 조용한 파란을 일으킨 듯했다. "포틀랜드 석 보닛"•들이 오와 열을 맞춰 끝없이 늘어서 있는데, 그 하나하나의 몸에 "제임스 맥도널 병장. 스코틀랜드 근위사단. 1915년 9월 7일 사망" 같은 가슴 아픈 비문이 새겨져 있었다. 이 아이들은 아마 "전쟁

• 영국 포틀랜드산産 석회석을 말하며, 보닛은 스코틀랜드의 남성용 모자를 말한다.

의 연민"을 노래한 오언의 시들을 읽었으리라. 그리고 *그*가 말한 의미와 그가 느낀 감정을 얼마간 이해했으리라. 연민에 가슴이 찢긴다는 것을.

크리스마스 직전에 나는 다시 이곳 베드퍼드 하우스 공동묘지와 플랑드르 필즈 박물관을 찾았다. 이번에는 《인텔리전트 라이프》의 문학편집장이자 내 친구인 매기 퍼거슨Maggie Fergusson이 함께했고, 그녀의 열두 살 된 딸 플로라가 따라 왔다. 플로라는 이 모든 것을 처음 보는 것이라, 나는 아는 것과 모르는 것을 죄다 늘어놓으며 전쟁이 어떻게 발발하고 어떻게 진행됐는지 열심히 설명했다. 우리를 둘러싼 이 모든 것을 이해시켜줘야 할 것 같아서였다.

공동묘지에서는 내가 곁에 있는 게 도움이 된 듯했다. 나는 그 무덤들의 역사적 의미를 알려주려고 최선을 다했다. 이미 피로 물들었던 전선에 가보고 1914년 크리스마스 휴전이 성사된 얕은 골짜기를 멀찍이서 바라본 것도 도움이 되었다. 그곳에는 푸른 초원이 펼쳐져 있고, 그 너머에는 숲이 보이는 농장이 있었다. 농부의 딸이 말을 달리고 있었고, 말똥가리 한 마리가 머리 위에서 길게 울음을 빼며 지나갔다. 세상 어디에도 이렇게 목가적이고 평화로운 곳은 없을 듯했다. 또한 추모의 문 앞에 서서 무덤 없는 병사 5만 4896명의 이름을 올려다보고, 매일 저녁 8시에 울려 퍼지는 예페르 소방대 나팔수들의 진혼곡 〈라스트 포스트Last Post〉를 들은 것도 도움이 되었다.

하지만 박물관 안에 들어서자 역사 가이드로서 내 역할은 필요 없어졌다. 들어선 순간부터 글과 사진, 영상과 소리, 조각, 그림, 유물

과 모형들이 100여 년 전 유럽 전역에서 사람들이 어떻게 광기에 휩싸였는지 말해주었다.

이 모든 것이 개인적으로 관람객 자신과 관련되어 있다는 느낌을 불러일으킨다. 박물관은 입구에서 전쟁을 함께 치를 인물을 고르게 한다. 옆에서 걷고 있는 플로라는 네덜란드 소녀의 삶에 빠졌다. 여섯 살이었던 그 아이는 전쟁이 발발한 직후 고아가 되었다.

클로스 홀 1층은 길게 늘어선 음울한 전시실들로 이루어져 있다. 관람객은 이 전시실들을 통해 20세기 초에 적대감이 쌓이는 과정부터 점점 심각해지는 전쟁의 참상을 지나 결국 평화에 이르기까지 전쟁의 연대기를 읽게 된다. 맨 처음 마주치는 서문은 돌에 새겨진 H. G. 웰스H. G. Wells의 문구다.

지성이 있는 전 세계 모든 사람은 재앙이 임박했음을, 그리고 이를 피할 방법이 없음을 알고 있다.

이 상황은 거대한 형태의 일상적 사건, 즉 터질 날만 기다리는 우연한 사고였다. 강대국들이 경쟁적으로 군비를 늘리고, 호전적인 수사들이 톱니바퀴처럼 맞물려 서서히 달아오르고, 마침내 3국 동맹과 3국 협상이 맺어지자 작은 불똥이라도 튀면 도화선에 금방 불이 붙을 지경이었다. 그러던 중 사라예보에서 프란츠 페르디난트Franz Ferdinand 대공이 암살당했다. 그것으로 충분했다. 당장 폭발하진 않았지만 도화선이 타들어가는 동안, 군대는 작전을 개시하고, 정치인들

은 미친 듯이 날뛰고, 위험경보는 하루하루 커져만 갔다. 징치인들이 애국주의를 선전하며 의분과 적개심을 부추기는 바람에 평범한 사람들까지 전쟁을 갈망하게 되었다.

신문의 헤드라인과 자료 화면들은 간단하고 명료하게 이 같은 이야기를 들려준다. 관람객은 천장에 매달려 있는 커다란 원통 아래 서서 유럽의 얼굴들을 볼 수 있다. 병사와 시민들, 이제 곧 폭력에 짓밟힐 그 모든 희생자들의 얼굴을. 군중의 환호를 받으며 밝은색 옛날 군복을 입은 남자들이 철모를 쓰고 전쟁터로 행진한다. 한스 크리스티안 안데르센Hans Christian Andersen의 우직한 주석 병정에게 어울릴 법한 모자다. 기관총과 철조망, 화염방사기와 방독면이 한쪽 구석에 반쯤 가려진 채 그들을 기다리고 있다. 이제 머리 위에서, 깊고 음울한 터널에서, 포탄 터지는 소리와 함께 백파이프가 울부짖는 소리가 아득하게 들린다. 우리는 그쪽으로 가고 싶지 않다. 하지만 1914년의 병사들처럼 우리도 최면에 걸린 듯 꼼짝없이 끌려간다. 빠져나올 길은 없다.

지금 우리는 폐허가 된 예페르 시내를 관통해(도시는 폭격으로 잿더미가 되었다. 현재의 클로스 홀은 중세의 원형을 아주 정교하게 재건한 것이다) 참호로 행진하고 있다. 그곳에서 곧 무인지대라 불리는 진창과 가시철조망이 스위스에서 영국해협에 이르기까지 650킬로미더나 펼쳐진다. 이둠과 포격 소리가 우리를 집어삼킨다. 군인 조각상이 있다. 프랑스인, 독일인, 벨기에인, 영국인 이렇게 네 명인데 아이러니컬하게도 영국

군 사령관 더글러스 헤이그Douglas Haig 장군이 전선에서 사용한 다기 세트 주변에 놓여 있다. 한 유리 진열장에는 바텐베르크의 모리스 Maurice Victor Donald 왕자가 찼던 기병도가 전시되어 있다. 조지 5세의 사촌이었던 그는 영국 편에 서서 싸우다가 1914년 10월 전사한 뒤 예페르 시립묘지에 묻혔다.* 벽에 걸린 사진들 속에서 병사들이 내려다보고 있는데 생김새가 전부 다르다. 30여 개 나라의 병사들이 전쟁터에 나와 참호, 추위, 이, 쥐, 포탄, 저격을 견디며 생활했다. 호루라기 소리가 들린다. 오래된 영상 속에서 병사들이 고지로 기어오른다. 드르륵. 기관총 소리가 공포에 마침표를 찍는다.

모퉁이를 돌면 1914년 크리스마스이브에 무인지대에서 독일군과 영국군이 악수하는 장면을 마주하게 된다. 가슴이 뭉클해진다. 벽에 전시된 당시의 신문기사들은 휴전이 어떻게 시작됐는지 말해준다. 주저하던 군인들이 위험을 무릅쓰고 참호에서 나와 소시지와 술을 나눠 먹고, 이야기를 나누고, 담배를 피우고, 단추와 배지를 교환하고, 결국 축구 경기까지 하게 된다. 최종 점수는 3 대 2. 프리츠(독일군)가 토미(영국군)를 이겼다. 그날은 모두 총을 내려놓았다.

요제프 베르첼은 부모님에게 이렇게 써 보냈다.

영국인 한 명이 독일 총각에 관한 노래를 하모니카로 연주했어요. 서로 미워하고 증오하는 적들이 나무 주위에 둘러앉아 캐럴을 불렀습니다.

* 모리스 가문은 친영파와 친독파로 갈렸다.

1914년의 크리스마스를 영원히 잊지 못할 거예요.

잠시 포격 대신 〈고요한 밤 거룩한 밤〉과 〈한 밤에 양을 치는 자〉를 나지막이 부르는 소리가 양쪽 참호를 오갔다. 내 옆에 있는 플로라는 그런 모습을 이해할 수 없다며 화를 냈다. "어떻게 저러고 나서 다시 상대편을 죽일 수 있었을까요? '그동안 미안했어. 우린 이제 친구야. 앞으론 싸우지 말자.' 왜 이렇게 말하지 못했을까요?"

나는 앞날을 예언하는 이상한 편지 한 통으로 플로라의 관심을 돌렸다. 1914년 11월, 휴전이 이뤄지기 한 달 전에 윈스턴 처칠Winston Churchill은 아내에게 보내는 편지에 이렇게 썼다. "양쪽 군대가 갑자기 동시에 파업에 돌입하고, 다른 방법을 찾아 이 분쟁을 해결해야 한다고 선언하면 어떻게 될까 궁금해지는구려." 크리스마스 휴전은 그와 가장 비슷한 사건이었다. 마지막 촛불이 꺼지자 이내 피비린내 나는 전쟁이 이어졌다.

관람객들은 병사들이 직접 들려주는 이야기를 계속 접한다. 그때마다 가슴이 먹먹해진다. 줄리안 그렌펠은 참호에서 집으로 이런 편지를 써 보냈다. "그때 뒤에 있던 독일군이 다시 머리를 치켜들었어요. 웃으면서 얘기하고 있더군요. 그의 하얀 이에 내 이마가 반짝거리는 게 비쳐 보였어요. 저는 아주 침착하게 방아쇠를 당겼답니다. 윽, 소리를 내고는 풀썩 쓰러지시더군요." 편지는 소름 끼치게 태평하다. "난 전쟁이 아주 좋습니다. 아무 목적도 없이 소풍 나온 것 같아요."

편지를 읽은 뒤에 이어지는 시청각 경험은 우리를 깊은 충격에 빠뜨렸다. 백파이프 소리가 계속 울리는 가운데 방독면을 쓴 머리들이 화면에 나타나 우리를 노려봤다. 남자의 목소리가 윌프레드 오언의 〈달콤한 것은〉을 낭송했다. 1918년, 생을 마치기 6개월 전에 쓴 시다. 어느덧 마지막 부분이 흘러나왔다.

그대, 영광에 목마른 어린아이들에게
그토록 흥에 겨워 설교하지는 못할 것이다.
조국을 위한 죽음이 달콤하다는
그 오래 묵은 거짓말을.

뒤이어 존 맥크레이John McCrae의 〈플랑드르 벌판에서〉가 흘러나왔다.

우리는 죽은 자. 바로 며칠 전만 해도
우리는 살아서 새벽을 느끼고 석양빛을 보았으며
사랑하고 사랑받았으나 이제
플랑드르 벌판에 누워 있다.

플로라는 작은 소리로 한 자도 틀리지 않고 읊조렸다. 초등학교에서 잘 배운 덕분이다.

다음 전시실에 들어선 순간, 목이 메어와 아무 말도 할 수 없었다. 진창에 뒷다리가 묻힌 말 한 마리가 몸을 곧추세우고 군인들과 함께

포화를 선디고 있나. 나에겐 《위 호스》의 바로 그 밑이었다. 《위 호스》는 말의 눈을 통해 전쟁의 보편적인 고통을 바라본 이야기로, 국립극장에서 놀라우리만치 생생하게 재현되었다. 차마 똑바로 바라보지 못하고 돌아선다. 이제 우리는 끝없이 쏟아지는 폭격에 시달린다. 믿을 만한 통계 자료, 즉 다양한 나라 군인들의 진술, 의사와 간호사, 폭격을 피해 달아난 피난민들의 증언을 토대로 한 것이다. 플로라는 자신과 나이가 똑같은 플랑드르 소녀의 증언에 주목했다. 그 소녀는 1917년 가까운 야전병원을 방문한 뒤 이렇게 기록했다.

독가스를 맞은 군인들이 30~40명쯤 있었다. 모두 한 방에 누워 있었는데, 화상이 심해 보였다. 한 사람은 낡은 신발을 한 짝만 신고 있었다. 다른 사람들은 그나마도 없어 절반가량이 소매를 찢어 발을 감싸고 있었다. 그렇게 비참한 광경은 처음이었다.

사진, 영상 자료, 지도, 모형들이 목격담에 뼈와 살을 입힌다. 그 사이사이에는 철모, 버클, 총알 등 병사들의 슬픔과 고통이 밴 물건들, 오래된 전쟁 유물들이 부식된 상태로 진열되어 있다. 이 무서운 물건들은 플랑드르의 흙 속에 헤아릴 수 없이 많이 묻혀 있다. 해마다 불발탄이 200톤가량 나오고 있다. 전쟁이 끝난 시점부터 바로 3년 전까지 599명의 민간인이 이로 인해 죽거나 다쳤다. 그리고 그 포탄들 사이에 탱크와 지뢰뿐만 아니라, 추모의 문에 이름을 남기고 간 병사 수천 명의 유해가 묻혀 있다.

박물관 끝에 이르면 위대한 작가 두 명이 노한 목소리로 전쟁의 세

기를 질타한다. 1917년 7월 서순은 친구에게 〈지금 고통 받고 있는 자들을 대신하여〉라는 제목의 편지를 썼다. 이 글은 후에 하원에서 낭독됐다.

이 글을 쓰는 것은 그들에게 자행되는 기만에 항의하기 위해서입니다. 또한 후방에 있는 국민들 사이에 널리 퍼져 있는 무사태평한 자기만족을 깨기 위해서입니다. 우리는 그들에게 지속되고 있는 고통을 남의 일처럼 여기고, 그 같은 일이 현실임을 깨닫지 못하는 국민들의 나태함을 분쇄해야 합니다.

전쟁 미술가인 폴 내시Paul Nash는 파스샹달*의 풍경을 처음 봤을 때 "자연보다는 단테나 포의 상상에 더 어울리는 시골"이라고 묘사하고, 자신은 "사자使者로서 전쟁이 끝나지 않길 바라는 자들과 싸우고 있는 사람들의 전언을 갖고 왔다."고 말했다. 무인지대를 묘사한 그의 대표적인 그림들은 이 말을 뒷받침한다.

우리 곁에 사람들이 지상에 만든 지옥이 그대로 펼쳐져 있다. 우리는 좀 더 밝은 전시실로 이동한다. 짧은 영상이 환호하는 군중, 부상을 안고 돌아온 병사들, 그렇게조차 돌아오지 못한 자들의 무덤을 전시실 가득 비춰준다. 이제 햇빛과 공기가 그립다. 이 골고다를 빨리 벗어나고 싶다. 하지만 출구 앞에서 우리는 마지막으로 정신이 번쩍 들게 하는 전시물과 마주친다. "전쟁을 끝내기 위한 전쟁"**이 끝난

• 플랑드르 서쪽 지역으로 3차 예페르 전투가 여기서 벌어졌다.
•• 1차 세계대전을 말한다.

이후 석십자가 선 세세에서 구호 활동을 빌인 근 진쟁은 그 횟수가 해마다 증가해 집계한 시점까지 126회에 달했다. 이 숫자가 새로운 힘으로 나를 가격한다. 이곳에 오기 직전에 나는 가나 어린이들을 방문해 전쟁의 잔인함을 두 눈으로 직접 보았다. 하마스 검문소를 통과해 이스라엘로 돌아가려고 기다리고 있다가 두 어린아이가 총에 맞는 것을 목격한 것이다. 피투성이 시신이 당나귀 마차에 던져진 뒤 황급히 멀어지는 것을 나는 망연히 지켜보았다.

다시 광장에 섰다. 클로스 홀의 종루에 매달린 편종 소리가 도시에 울려 퍼진다. 오래전 처칠은 예페르에 대해 이렇게 말했다. "전 세계에서 이곳보다 영국인에게 신성한 장소는 없다." 예페르 시가 영국 역사상 가장 많은 인명이 희생된 킬링필드라고 한다면, 다른 많은 민족들에게도 이곳은 역시 킬링필드였다. 만일 이곳이 신성하다면 오랜 친구와 오랜 원수를 막론하고 모든 민족에게 신성할 것이다. 따라서 이 박물관은 처칠보다는 서순의 말이 진실에 더 가까움을 가르쳐 준다.

우리는 한동안 자갈길을 걸어 화려한 광장에 잠시 머문다. 크리스마스 축제라 수많은 등불이 반짝이고 스케이트장에서는 아이들의 웃음소리가 메아리친다. 예페르 시는 잿더미를 뚫고 다시 일어섰다. 저녁 나팔은 지금도 울리지만, 이곳의 주민들은 오늘을 위해 살고 있다. 아니, 그렇게 살아야 한다. 이 도시가 목격한 참상을 생각하면 온전한 정신을 유지할 수 없을 테니.

플랑드르 필즈 박물관과 그 설립자인 피에트 셸렌스Piet Chielens는 주민들이 역사의 현장과 협약을 맺고 살아갈 수 있는 중요한 토대를 제공했다. 그들도 알고, 나도 알고, 이제 플로라도 안다. 리들 하트 대위가 왜 이 잔혹한 전쟁을 가리켜 "손실밖에는 이룬 게 거의 없는 전쟁"이라고 했는지를.

★ In Flanders Fields Museum
★ Grote Markt 34, 8900 Ypres, Belguim
★ www.inflandersfields.be

사랑이 사랑을 명했다

하버드 자연사 박물관, 케임브리지

앤 패칫 Ann Patchett

논픽션 세 권과 장편소설 일곱 권이 저자이며, 근작으로 《커먼웰스Commonwealth》가 있다. 영국에서 오렌지 상을, 미국에서 펜/포크너 상을 수상했다. 장편소설 《벨칸토Bel Canto》는 30여 개 언어로 번역되었고, 얼마 전에 시카고 리릭오페라 무대에서 상연되기도 했다. 현재 테네시 주 내슈빌에 거주하며 파르나소스 북스를 공동 운영하고 있다.

M

나는 하버드 자연사 박물관을 운영하는 사람들 때문에 깜짝 놀랐다. 매사추세츠 주의 모든 아이에게 문을 열기 전에 나와 사진작가가 두 시간 동안 박물관을 편히 둘러볼 수 있도록 오전 8시에 문을 열어주겠다고 했기 때문이다. 사실 나는 어린 학생들을 좋아한다. 아이들이 모퉁이를 돌아 박제된 벵골호랑이와 처음 눈이 마주칠 때 비명을 지르는 모습이 더 없이 귀엽고, 천장에 매달린 마귀상어 모형을 보느라 뒤처져 있는 친구를 큰 소리로 불러 그 아이 역시 호랑이를 보고 비명을 지르게 하는 모습도 웃음을 짓게 한다. 어린 학생들을 보고 있으면 감동은 우리가 지금 보고 있는 것에 있음을 되새기게 된다. 그건 좋지만 그래도 아이들은 기린 앞에 너무 몰린다.

내가 그 기린을 처음 본 건 1983년이었다. 그때 기린은 약간 누덕누덕해 보였고 목에는 붕대를 감고 있었다. 당시 나는 열아홉 살이었다. 하버드 서머스쿨에 다니던 나는 잭이라는 키 큰 소년과 사랑에

빠져 있었다. 잭은 생물학을 좋아했고, 나는 잭을 좋아했다. 그러므로 나는 당연히 생물학을 좋아했다. 잭이 학기 중 박물관 지하실에서 어떤 연구를 한다는 걸 알아낸 나는 비교동물학 박물관에 갔다. 붉은 벽돌로 지은 우아한 빅토리아 풍 5층 건물인데, 그 안은 믿을 수 없을 만큼 어수선했다. 1983년에 그곳에서 무엇을 봤는지 좀처럼 기억나지 않는 것은 잭이 어디서 연구하고, 어디서 샌드위치를 먹는지에 온통 관심이 쏠려 있었기 때문이기도 하다. 나는 그가 나를 봐주길 바랐다. 또한 블라슈카의 글래스 플라워에 내가 관심이 있다는 것을 알아주길 바랐다. 사랑에 눈이 먼 열아홉 살짜리에게도 그 꽃들은 기억에 깊이 새겨질 만큼 아름다웠다.

그해 가을, 잭과 나는 헤어졌지만, 몇 년이 흘러 길에서 다시 만난 뒤 지금까지 30년도 넘게 친구로 지내고 있다. 그 여름의 로맨스보다는 우정이 힘이 센 듯하다. 잭이 박물관 지하실에서 연구하던 것은 물고기, 즉 어류학이었다. 나중에 그는 스탠퍼드대학에서 진화생물학 박사학위를 받았고, 나비를 연구하는 인시류학에 전념했다. 나는 소설가가 되었다.

서른 살 때 래드클리프 칼리지 번팅 연구소에서 1년을 보내던 중 하버드에 다시 가보았다. 나를 과학으로 끌어당기는 자석은 사라졌어도 내 발길은 자꾸 비교동물학 박물관으로 향했다.

비교적 낯선 이름인 하버드 자연사 박물관과 그보다 15년 전인 1859년에 세워진 비교동물학 박물관은 한 건물 안에 있지만 서로 다른 박물관이다. 자연사 박물관은 입장권을 사야 하는 곳으로, 주로

어린 학생들이 방문한다. 동시에 이 박물관은 비교동물학의 12학과 (그중에서도 특히 조류학, 곤충학, 파충류학, 연체동물학), 하버드대학 식물표본실(예전에는 재미있게도 채소작물 박물관이라 불렸다), 광물학·지질학 박물관을 공식적으로 대표하는 얼굴이다. 이를테면 하버드 자연사 박물관은 기차역이고, 연구소 기능을 하는 나머지 세 박물관은 세계로 뻗어 나가는 철도와 열차라고 할 수 있다. 바로 이런 이유로 하버드 자연사 박물관은 내가 좋아하는 박물관이고, 내가 좋아하는 장소다. 다른 이유는 없다. 모든 방향에서 과학이 이곳으로 모여드는 것처럼 느껴진다. 만일 이곳에 지금 전시되어 있는 새가 100마리라면 그건 거의 40만 마리에 달하는 컬렉션 가운데 고른 것들로, 다음에 왔을 땐 전부 다른 새로 교체되어 완전히 다른 모습으로 변해 있을 것이다. 모두 합쳐 2100만 개의 표본 컬렉션이 이곳 어딘가에 쌓여 있다. 이 공공장소에서 우리가 보는 것은 생물학이라는 빙산의 아주 작은 모서리에 불과하다.

하지만 이곳을 보고 과학에만 사랑을 쏟기에는 아쉬운 면이 있다. 이 박물관은 자주 전시물을 교체해 그 모습을 새롭게 하고 있는데도 1874년 처음 문을 열었던 당시의 느낌을 그대로 간직하고 있다. 언젠가 잭이 이렇게 말했다. "여긴 박물관의 박물관이야." 정확히 맞는 말이다. 한때 박물관은 이랬다. 세계에서 단 하나뿐인 크로노사우루스 표본이 있어서가 아니고, 세계에서 가장 큰 세 개의 홍전기식紅電氣石 중 하나가 있어서도 아니다. 어떻게 한 것인지는 몰라도 이곳에 들어서면 큐레이터들이 대를 이어 이곳에서 근무하고 있으며, 마치 지

구상에 이 박물관만 홀로 남아 있는 것처럼 느껴진다. 안에 들어가면 1874년 사람들이 이곳에서 야크를 처음으로 봤을 때, 또는 꽃이 핀 선인장을 완벽하게 재현한 모형을 봤을 때의 기분을 쉽게 상상할 수 있다. 내셔널지오그래픽 채널이 온종일 나오는 이 시대에는 박물관의 역할이 전 세계의 불가사의한 물건들을 후원자들에게 보여주려는 것이었음을 쉽게 잊어버린다.

대형 포유동물 전시관을 걸어가다가 작은아기사슴의 작은 다리와 아메리카들소의 짙은 모피코트에 다시 한 번 감탄한다.

"그 말은 대형 포유동물이란 뜻이에요." 블루 매그루더Blue Magruder가 일러준다. "대형 전시관이 아니라요." 박물관 마케팅 홍보이사인 블루는 내가 익히 알고 있는 이 장소를 전부 돌면서 안내해주었다. 자신의 직업에, 이 박물관에 완벽하게 어울려서 그녀가 다른 곳에 있는 모습은 좀처럼 상상할 수 없다. 그녀는 래드클리프 칼리지를 나왔는데, 박물관과의 인연은 그보다 훨씬 더 오래전으로 거슬러 올라간다. 블루의 할머니는 어린 딸을 이곳에 데려왔고, 블루는 자기 아들을 이곳에 데려왔다. 나에게 물고기와 꽃을 보여주는 모습이 마치 자기가 나고 자란 집을 보여주는 것 같다.

그녀는 정말 이곳에 대해 모르는 게 없다. "바닥에 깔린 판자를 일부 교체해야 했을 때는 원래 사용했던 나무가 너무 귀했어요. 지금은 아예 나지도 않지요. 그런데 미시시피 강을 훑으면서 1800년대에 바지선에서 굴러떨어진 원목을 찾아낸 회사가 있었어요." 바닥재를 구하는 방법으로 미시시피 강바닥을 뒤지는 것이 논리적으로 전혀 문

제가 없다는 듯한 말투다. 그들은 보란 듯이 그 통나무들을 긴져 올리고 판자로 켜서 바닥을 수리했다. 오랜 세월이 흐르는 동안 여러 번 수리했는데, 대부분 현재를 과거에 맞게 조율하려는 목적이었다. "뜨거운 열이 발생하는 조명을 없앤 건 동물 표본에 금이 가기 때문이에요." 블루가 말했다. "이렇게 말하는 사람들이 있어요. '하버드, 정말 창피하네. 새 공룡 좀 들여놓지 이게 뭐야!' 하지만 모르는 소리예요. 새로운 공룡을 구할 순 없거든요. 있는 걸 수리할 수밖엔 없지요."

기린은 결국 붕대를 풀었다. 이제 동물들은 유리 뒤편으로 들어가 짓궂거나 애정 어린 토닥임을 사양할 수 있게 되었다. 그렇다 해도 여전히 다들 적당히 남루하다. 카리브해 몽크바다표범은 다락에서 끄집어낸 할머니 외투 같다. 그럴 수밖에. 이 녀석들은 어제 태어난 녀석들이 아니다.

우리가 그냥 가볍게 지나치는 것들도 저마다 이야기를 간직하고 있어 그 앞에 종일이라도 머물고 싶어진다. 천장에서 내려온 줄에 뼈만 매달려 있는 스텔러바다소는 1770년대에 멸종했다. 그 종이 발견되고 나서 불과 30년 만의 일이었다. 스텔러바다소를 바라보며 블루가 고개를 끄덕인다. "소고기 맛이 났을 거예요, 분명히." 알래스카 연안 베링 섬에서 선원들이 몰살시켰다고 한다. 박물관 곳곳에선 이처럼 멸종의 냄새가 난다. 도도, 바다쇠오리, 나그네비둘기, 캐롤리이나잉꼬, 그리고 사랑스러운 얼굴의 태즈메이니아호랑이 등등. 내가 꼬리표를 보며 이름을 읽고 있는 동물 중 절반이 영원히 돌아올

수 없는 곳으로 떠났다.

핑크색 애기아르마딜로를 보고 감탄하는 나를 보며 블루가 저 앞에 더 대단한 게 있다고 말한다. 정말, 그것을 보자마자 입이 떡 벌어진다. 큰아르마딜로인데 크기가 다 자란 돼지만하다. "이 말은 쓰지 마세요. 하지만," 그녀가 말한다. "이 아르마딜로는 매번 생물학적으로 똑같은 네 쌍둥이를 낳는대요. 아마 모든 생물 중 유일할 거예요."

"생물학적으로 똑같은 네 쌍둥이를 낳는 아르마딜로? 그 얘길 쓰면 안 된다고요?"

"그건 과학자들이 밝혀내야죠." 그녀가 말한다. "내가 아니라요."

나는 아르마딜로의 번식에 관한 이 말을 이 글에 쓰기 위해 자연사박물관에 관한 책에서 관련 정보를 확인했다. 이후 나는 하버드 박물관에서 사실을 얼마나 진지하게 다루는지 보여주는 가장 좋은 사례로 이 이야기를 즐겨 인용한다.

박물관에는 경이로운 것이 많고 많지만 그중에서 단연 으뜸은 글래스 플라워다. 전시실 하나에 따로 모여 있는 이 꽃들은 골격이 나무로 되어 있는 구식 유리 진열장 안에 전시되어 있다. 진열장에 손을 대거나 몸을 기대지 말라고 당부하는 문구가 여러 군데 붙어 있지만 감시하는 경비원은 한 명도 없다. 사실 글래스 플라워를 처음 봤을 때는 어이없었다. 그저 유리 진열장에 담긴 식물들이 전시실 하나를 가득 채우고 있었다. 많은 것들이 꽃을 피우고 있고, 많은 것들이 땅에서 방금 뽑혀 온 듯 뿌리에 흙덩어리가 달려 있었다. 언뜻 자연의 완벽함으로 보이는 이 모든 것이 사실은 완벽한 예술의 결과물로, 어느 부자

父子가 평생에 걸쳐 만든 작품들이다.

레오폴트 블라슈카Leopold Blaschka와 루돌프 블라슈카Rudolf Blaschka는 독일 드레스덴 외곽에 살았다. 1887년부터 1936년까지 처음에는 레오폴트 혼자, 다음에는 레오폴트와 루돌프가 같이, 그 뒤에는 루돌프 혼자, 평생 동안 유리로만 4000개가 넘는 작품을 만들었다. 박물관에 있는 다른 전시물처럼 이 엄청난 컬렉션도 주기적으로 교체된다. "썩은 사과는 어디 있나요?" 한 여자가 호들갑스럽게 묻는다. 지금은 그 사과가 보이지 않지만, 곧 다시 진열될 거라는 설명을 듣고 그녀는 아쉬워한다. 개인적으로 나는 엘리자베스 C. 웨어Elizabeth C. Ware와 그녀의 딸 메리 리 웨어Mary Lee Ware가 1889년 레오폴트에게 받은 작은 꽃다발이 보고 싶었다. 그것에는 하버드에 와서 유리 모형 식물 웨어 컬렉션이 될 작품들을 일괄구매해준 것에 보답하는 마음이 담겨 있다. 그것도 지금 전시되어 있지 않다. 사과를 보고 싶어 하는 이 여자와 내가 한 족속처럼 느껴진다.

잭을 만난 뒤 20년쯤 되었을 때 나는 비교동물학 박물관 지하에서 어류를 연구하는 하버드 대학생을 소재로 한 소설을 써야겠다는 생각이 들었다. 상류층 집안의 총명한 젊은이가 물고기 연구에 빠져버린다면 어떻게 될까? 게다가 정치하는 아버지가 그 꼴을 절대 이해하지 못한다면? 잭의 이야기는 아니지만 분명 흥미로운 출발점이 될 순 있었다. 나는 그에게 전화를 걸었다. 비교동물학 박물관에 아는 사람 있어? 잭은 어류학 컬렉션 관리자인 카스텐 하텔을 연결시켜줬고, 하텔은 박물관으로 나를 초대했다.

하버드 자연사 박물관과 비교동물학 박물관은 바로 여기서 명확히 구분된다. 위층에는 감탄이 절로 나오는 물고기가 수십 마리 전시되어 있는데, 아래층에는 그 외에도 100만 마리에 가까운 표본이 있다. 그중 절반은 병, 냉각기 속에 있거나, 말린 채 서랍에 쌓여 있거나, 박제되어 있거나, 캐비닛 위에 놓여 있다. 이곳에는 학생들과 과학자들만 들어갈 수 있다. 일반인에겐 공개되지 않는 곳이다. 내가 생각하는 등장인물 중에는 조류학자도 있기 때문에 나는 그쪽에도 들러서 알과 둥지, 그리고 완벽하게 처리되어 납작한 파일 서랍에 담겨 있는 수많은 새들을 구경했다. 나는 새와 사랑에 빠졌다. 특히 상자 안에서 흩어진 보석처럼 굴러다니는 벌새들에게 매료되었다. 하지만 오랜 친구의 명예를 위해 다시 물고기에게 집중했다. 그리고 결국 이 경험을 바탕으로 소설을 쓰고 제목을 《런Run》이라 붙였다.

이 글을 쓰기 위해 조사하려고 다시 하버드를 방문한 지 며칠 뒤, 나는 뉴욕에 있었다. 내 친구 한 명이 전시회를 보러 가겠다고 하자 프릭 컬렉션 미술관은 오전 8시에 문을 열어주겠다고 인심을 썼다. 전시회 제목은 〈베르메르, 렘브란트, 할스: 마우리츠하위스에서 온 네덜란드 회화의 걸작들〉이었다. 친구는 내게 함께 가자고 했다. 어느 전시실에 들어가니 요하네스 베르메르의 〈진주 귀걸이를 한 소녀 The Girl with a Pearl Earring〉 딱 한 점이 전시되어 있었다. 그곳에는 내 친구와 경비원 한 명 외에는 아무도 없었다. 바로 며칠 전 나를 위해 일찍 문을 열어주었던 자연사 박물관이 자연스럽게 떠올랐다. 블라슈카가 유리로 만든 섬세한 사과 꽃다발과 기린의 기다랗고 멋진 목이

생각났다. 놀랍게도 나는 세계적으로 유명한 그림보나 그 꽃과 동물들이 더 좋았고, 뉴욕에서 가장 볼 만하다는 이 저택보다 그 마룻바닥과 유리 진열장이 더 좋았다.

가슴은 제 마음에 드는 것을 원하는 까닭에 나에겐 과학이 가장 볼만한 예술이라고 말할 수밖에 없다. 네덜란드 회화와 비교하는 것은 부질없는 짓이다. 소녀의 볼에서 비치는 빛은 이 세상 것이 아니다. 나는 시간이 없더라도 될 수 있는 한 많은 박물관에 가볼 것을 권한다. 그러나 만일 한 번밖에 갈 시간이 없다면 하버드 자연사 박물관을 추천한다.

★ The Harvard Museum of Natural History
★ 26 Oxford Street, Cambridge, MA 02138, United States
★ www.hmnh.harvard.edu

코펜하겐의 석고상

토르발센 미술관, 코펜하겐

앨런 홀링허스트 Alan Hollinghust

다섯 권의 장편소설 《수영장 도서관The Swimming-Pool Library》, 《접는 별The Folding Star》, 《스펠The Spell》, 《아름다운 선The Stranger's Child》, 《모르는 사람의 아이The Stranger's Child》의 저자다. 서머싯 몸 상, 제임스 테이트 블랙 메모리얼 상 픽션 부문, 2004년 맨부커 상을 수상했다. 현재 런던에 살고 있다.

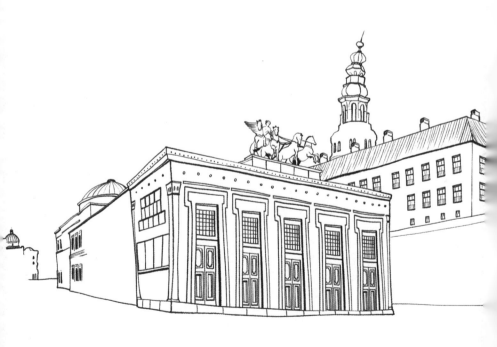

M

5년 전 내가 그곳에 머물 수 있는 시간은 불과 15분이었지만, 그곳은 내게 특이하고도 강렬한 기억을 남겼다. 석고와 대리석으로 된 수많은 조각품도 인상적이지만 내 마음에 새겨진 것은 그 조상彫像들을 품고 있는 건물이었다. 세상 어디에서도 그런 것을 본 적 없었다. 밝은 황토 빛을 머금은 독립된 구조의 육중한 이집트 신전 같은 건물, 외벽에 그려진 프레스코화 속의 역동적인 인물들과 검은색 배경 위에 채색된 크림색, 황토색, 연보라색의 조화, 유리를 끼운 실내 회랑과 그 안에서 햇빛과 그늘이 만들어내는 줄무늬에 따라 모습을 드러내기도 하고 감추기도 하는 조상들, 회랑을 따라 수도사의 방이나 매점처럼 늘어서 있는 빨간색, 초록색, 자주색 전시실들, 전시실에 늘어서 있는 하얀 대리석으로 된 영웅과 여신들. 전시실들의 멋진 색채 배합은 시간이 탈색하고 세련미를 더해준 덕분에 너욱 인상적으로 보였다.

그 같은 배합은 건물 중앙에 있는 길쭉한 안뜰에서도 이어진다. 하

늘 높이 솟아 있는 야자수들이 프레스코화로 그려져 있는 이곳에 덴마크의 위대한 조각가 베르텔 토르발센Bertel Thorvaldsen(1770~1844)이 영원히 잠들어 있다. 북유럽에서 남부 지중해를 꿈꾸며.

나는 코펜하겐에서 열린 도서전에 참석했다가 막 돌아가려는 참이었다. 그런데 내가 건축에 관심 있는 것을 알고 있던 덴마크 출판업자가 열차를 타기 전에 잠깐이라도 "가장 특이한" 미술관을 보고 가라고 강하게 권유했다. 토르발센이란 이름은 귀에 설었다. 그 미술관의 컬렉션은 예술적 개성보다 주요한 예술적 인물들의 흔적으로 눈길을 끌었다. 토르발센은 고전을 이상으로 하는 신고전주의를 그의 작풍으로 삼았는데, 여기에는 내가 높이 평가하는 개성적 표현이 부족했다.

토르발센은 가난한 아이슬란드인 목각사木刻師와 덴마크인 어머니 사이에서 태어났다. 어린 나이에 코펜하겐에 있는 덴마크 왕립 미술 아카데미에 들어가자마자 각 단계의 상을 휩쓸더니 결국 그레이트 골드 메달을 차지하고 유학을 갈 수 있는 장학금까지 따냈다. 1797년 로마에서 대리석(당시 덴마크에서 대리석은 쉽게 구할 수 있는 돌이 아니었다) 조각을 배우기 시작한 그는 짧은 기간에 수련을 성공적으로 마치고 따뜻한 로마에서 40년 이상 머물렀다. 나는 그를 존 키츠John Keats에 견준 글을 본 적 있다. 천한 신분으로 태어나 전통적인 의미의 교육 과정을 모두 통달한 천재라는 의미에서였다. 하지만 키츠처럼 개성 넘치고, 친근하고, 독창적이란 말은 들어보지 못했다. 솔직히 토르발센

을 어떻게 봐야 할지 알 수 없었다. 그를 카노바●와 비교하지 않고 얘기할 수 있을까? 차라리 같은 시대의 카노바가 유럽에서 가장 인기 있고 유명한 조각가 아니었던가?

하지만 다시 생각해보니 그렇게 절제된 작품을 이해하려면 시간을 충분히 들일 필요가 있을 듯했다. 그래서 올봄에 하루 일정을 잡고 다시 토르발센 미술관에 갔다. 미술관 측은 감사하게도 대중에게 개방하기 한 시간 전부터 볼 수 있는 배려를 해주었다. 덕분에 조각상들을 찬찬히 둘러보며 태양 광선이 가팔라지거나 기둥에 가리든가 해서 보이는 모습에 변화가 생기면 다시 돌아가 살펴볼 수 있었다. 토르발센 미술관은 1848년 개장한 이래 100여 년 동안 오직 자연광으로 실내를 밝혀왔기 때문에 한겨울에는 분명 대단히 신비롭고 음산한 장소였을 테고, 작품들은 하루에 몇 시간만 그늘에서 벗어날 수 있었을 것이다. 그러다 3월의 눈부신 아침이 오면 죽음 같은 잠에서 깨어났을 것이다.

코펜하겐은 오래된 거리와 광장을 이용해 걸어 다닐 수 있도록 도로망이 잘 갖춰져 있고 수많은 탑들이 서로 환상적인 아름다움과 기묘함을 겨루는 도시였는데, 지금은 임시 울타리와 장벽, 컨테이너 사무실, 파일을 박는 항타기와 구덩이가 널려 있는 지옥으로 변해버렸다. 새로 지하철을 뚫느라 교통을 통제하는 바람에 추운 겨울날 이른 아침인데도 거리는 수천 대의 자선거가 섬령하고 있었다. 바람에 얼

● 안토니오 카노바Antonio Canova도 불우한 환경을 극복했다.

굴이 빨개진 채 자전거를 모는 사람들은 자전거 도로에 서 있는 부주의한 보행자에게 소리를 질러댔다. 미술관으로 가는 길에 예열도 할 겸 코펜하겐 성모 교회에 들렀다(그리 적절한 말은 아니다). 이 대성당을 설계하고 완공한 사람은 신고전주의를 극렬히 추구한 궁정 건축가 C. F. 한센C. F. Hansen이다. 네모진 본당의 둥근 천장은 거대하고 꾸밈이 없으며, 천장 아래 벽에는 토르발센의 기념비적인 작품 12사도상이 도열해 있다. 하지만 이곳에 들어선 즉시 눈은 높은 제단으로 향한다. 턱수염을 덥수룩하게 기른 채 우뚝 서 있는 그리스도 상이 두 손을 아래로 내밀어 성흔을 보여준다. 추위는 여전히 견디기 힘들지만 이 그리스도 상에는 아래로 향한 예수의 시선을 마주보도록 사람을 앞으로 끌어당기는 비결이 있음을 발견할 수 있었다. 사사로운 감정을 지운 고결한 모습 때문에 이 상은 무수히 복제되어 솔트레이크 시티의 템플스퀘어를 비롯해 미국 전역에 있는 모르몬 교회들을 장식하고 있다.

한센의 훌륭하지만 차가운 건물을 본 터라 토르발센 미술관은 더욱 유쾌하게 느껴졌다. 토르발센 미술관은 자신의 개성을 맘껏 과시한다. M. G. 빈더스뵐M. G. Bindesbøll은 39세 때까지 자신의 이름을 새긴 건축물이라고는 노르웨이의 곡물 건조 창고 하나밖에 없었다. 덴마크에 처음 생기는 박물관이자 국민적 영웅을 기리는 건물을 놓고 유명한 건축가들이 치열한 경쟁을 벌였는데, 예상을 깨고 무명 건축가인 빈더스뵐의 신선하고 활기찬 작품이 선정됐다. 빈더스뵐의 손을 들어준 건 시대의 변화였다.

덴마크의 절대군주제가 막을 내린 1848년에 토르발센 미술관은 문을 열었다. 옛 질서를 떠올리게 하는 아카데미 고전주의가 다채롭고 자유롭고 싱싱한 민주주의의 햇살에 전복되고 재해석되는 시기였다. 빈더스뵐은 그리스와 터키를 여행하면서 보았던 화려한 장식에서 느낀 해방된 기쁨을 프레스코화에 담아 발랄하고 생기 넘치는 미술관을 탄생시켰다.

신전 같은 앞모습은 내가 본 건축물 중 가장 감동적이다. 바깥쪽으로 설핏 기울어지며 내려오는 다섯 개의 출입구에는 황토색 바탕 위에 흰 줄이 나 있다. 그 안에 들어 있는 높은 갈색 사다리꼴 문은 우리의 눈을 즐겁게 한다. 이 같은 형태가 네 방향의 모든 파사드에서 되풀이되어 이 그리스로마식 건물을 이집트 풍으로 물들인다. 하지만 정말 마법 같은 특징은 화가인 외르겐 손Jørgen Sonne이 건물 세 면에 그린 두 개의 프레스코화 연작에서 찾을 수 있다. 이 그림에는 미술관 자체의 이야기가 담겨 있다. 첫 번째 연작은 1838년에 토르발센이 귀국하는 장면을 보여준다. 사람들이 모여 환호하고 손을 흔든다. 한 그림에서는 사람들이 물속에 빠진 여자를 구조해 보트로 끌어올린다. 마지막 그림은 토르발센이 뭍에 발을 내딛자 다양한 고위직 인사들과 친구들이 그를 맞이하는 장면이다. 그의 뒤에서 옅은 자주색 셔츠를 입고 하얀색 모자를 쓴 승무원들이 노를 들어 하늘로 치켜든다. 그림은 밝고 산뜻하다. 이름 없는 인물들은 살생겼다기보다는 사실적이고 약간 만화 같은 느낌도 난다. 모든 장면이 검은색 배경 위에 펼쳐져 있다. 이 대담한 색채 배합은 기묘한 힘과 매력을 발산한다.

연로한 토르발센은 코펜하겐에 도착한 뒤 중대 선언을 한다. 국가가 미술관을 지어준다면 로마의 스튜디오에 있는 작품들과 함께 자신이 소장하고 있는 고대 유물과 그림을 모두 기증하겠다고 한 것이다. 건물의 나머지 두 면에는 엄청난 미술품들과 그것을 싣고 와서 건물 모퉁이에 닻을 내린 범선이 그려져 있다. 토르발센의 엄청난 창작 성과물들은 먼저 노 젓는 배에 조금씩 실려 나온 뒤 원시적인 수레와 들것에 실려 미술관으로 향한다. 로마군의 개선 장면이 떠오르지만, 여기서는 전리품을 밀거나 들면서 노동하는 코펜하겐 주민들이 승리자 혹은 적어도 수혜자다.

고전의 선례에 따라 모두 맨발이지만 그것만 빼면 짧은 바지, 조끼, 걷어붙인 소맷자락 등 근대의 옷차림을 하고 있다. 무릎을 꿇고 있는 가니메데스• 대리석상의 프리기아 모자••가 운송을 감독하는 십장의 빨간 챙모자 앞에서 간닥거린다. 영감에 빠진 조지 바이런George Byron 경은 펜을 턱에 댄 채 깨진 그리스식 원주에 걸터앉아 있고, 다섯 명의 남자가 각자 자신의 일에 열중하면서 그를 보살피고 있다(천이 수레바퀴에 끼어 금세 문제가 생길 것처럼 보인다). 고상한 예술품이 평범한 사람들의 손에 맡겨진다. 그들이 작품의 가치를 알고나 있었을지는 추측에 맡기겠다.

존경의 표현 속에 잠재적인 희극 요소가 공존한다. 몇몇 남자가 코페르니쿠스 상을 밀다가 잠시 허리를 펴고 이마를 훔친다. 양팔에 흉상을 하나씩 끼고 운반하는 남자의 측면상은 그 누구에게도 뒤지지

• 신들을 위해 술을 따르던 미소년.
•• 고대 로마에서 해방된 노예에게 준 삼각 두건. '자유의 모자'라고도 한다.

않을 만큼 낭낭하다. 말로 표현하기 어렵지만, 일상적이면서도 숭차대하고 흥겨운 축제 분위기이면서도 동시에 엄숙한 것이 이 프레스코화의 특징이다. 또한 이 프레스코화에는 특이하게도 미술관의 소장품을 광고하는 기능도 있다. 빈더스빌 자신도 안쪽 진열품 중 가장 흥미로운 것들만 묘사해놓았다는 뜻으로, "동물원 광고판 같다."라고 평했다.

2층의 그림 전시실로 올라가면 창작의 첫 단계인 운송 과정을 묘사한 프리드리히 네를리Friedrich Nerly의 그림을 만날 수 있다. 기진맥진해 쓰러질 듯한 황소 여섯 마리가 "토르발센 로마"라고 표시돼 있는 거대한 대리석을 채석장에서 로마로 끌고 가고 있다. 제때 기적 같은 일이 일어나지 않으면 일이 크게 그르쳐질 듯한 분위기다. 다른 그림에서는 교황 레오 12세가 토르발센의 스튜디오를 방문하고 있다. 거대하고 하얀 조각상들 사이에 주홍색 옷을 입은 인물이 난쟁이처럼 자그마하게 보인다(작가가 교황에게 예수 그리스도를 소개하고 있는 듯하다).

토르발센은 종종 조수들과 함께 어마어마한 작품을 만들었다. 미술관에 있는 커다란 작품들은 모두 석고상으로, 대부분 대리석이나 청동상을 제작할 때 본으로 사용한 모형들이다. 그래서인지 단지 사본이나 석고 모형에 불과하다는 애매한 느낌이 들긴 하지만 작가의 원래 생각을 더 신선하고 세밀하게 느낄 수 있다. 하지만 석고 재질이 서의 200년 동안 로마의 스듀니오에서 난로 그을음과 양초 연기를 마시고, 근대에 들어서는 다른 오염물질들에 노출된 탓에 여기저기 지저분해진 상태다. 작은 흉상들 역시 실제로는 바람만 스치고 지

나갔을 텐데도 오랫동안 사람 손때가 묻은 듯 거무스름하게 변해 있다. 잠시 해석할 시간이 필요하다. 흠이 없는 하얀 대리석상과 나란히 놓여 있는 석고상은 훨씬 더 뚜렷해 보인다.

큰 작품은 커다란 공간을 요구한다. 토르발센 미술관에는 그런 곳이 두 군데 있는데, 하나는 〈그리스도와 12사도〉의 석고본이 있는 교회 같은 공간으로, 주로 어린 학생들이 이곳에 모인다. 이보다 더 큰 다른 공간은 원래 입구였던 홀로, 다섯 개의 정문 안쪽에 건물의 폭만큼 넓은 공간이 펼쳐져 있다. 둥글고 높은 천장 아래 채광창이 나 있어 신고전주의 풍으로 지은 웅장한 기차역의 중앙 홀에 서 있는 느낌이 살짝 들기도 한다.

홀의 양쪽 끝에는 크기 때문에 더 아찔해 보이는 기마상이 우뚝 서 있다. 높이가 4.5미터인 데다 상당히 높은 받침대 위에 올려져 있어 실제보다 그 위용이 대단해 보인다. 왼쪽 끝에서는 고대의 옷차림을 한 요제프 포니아토프스키Josep Poniatowski 왕자가 전진하고 있는 조각상이 있다. 마치 캄피돌리아 광장에 있는 마르쿠스 아우렐리우스Marcus Aurelius 기마상을 그대로 확대해놓은 것 같기도 하지만, 다시 보면 빈손이 아니라 검을 든 것이 다르다. 맞은편에서는 바이에른의 선제후인 막시밀리안 1세가 검을 뽑는 대신 오른손으로 45도 위를 가리키며 보는 사람의 기를 죽인다. 그 중간에는 벽을 따라 바르샤바에 있는 조각과 똑같은 자세로 앉아 있는 코페르니쿠스 상, 성 베드로 성당의 무덤에 있는 것과 똑같은 교황 비오 7세 조각상 등이 있다. 어떻게 보면 임시로 지은 판테온이라고 할 수도 있다. 한 덴마크 신교

도가 교황의 무덤처럼 해달라고 수분했을 때는 분명히 반대했지만, 토르발센은 주제나 후원자들의 이념에 개의치 않았다.

한편, 포니아토프스키 기념상은 몇 차례 고난을 겪었다. 러시아 황제 니콜라스 1세는 이를 파괴하고 싶어 했고, 나치는 1944년 바르샤바에서 철수할 때 결국 폭탄으로 이를 날려버렸다. 이 기념상은 이해될 것 같다가도 어딘가 아리송하다. 그렇게 느껴지는 까닭은 짜릿한 드라마(나폴레옹 군이 퇴각할 때 적에게 잡히지 않으려고 말을 몰고 엘스터 강으로 뛰어드는 모습)를 승화시켜 더 초월적이고 초시간적인 이미지로 고상하게 표현하는 것이 토르발센 작품의 일관된 특징이기 때문이다. 원래 주문자가 의뢰한 것은 폴란드 기병대 군복을 입은 왕자와 그를 태우고 마지막으로 도약을 하려고 앞발을 치켜든 말이었다. 하지만 토르발센의 생각은 완전히 달랐다. 그런 모습은 꽤 인상적이고 영감을 고취하는 면도 있지만 그리 극적이진 않다고 본 것이다.

작품 뒤에 숨겨진 이야기를 알면 감상하는 데 도움이 된다. 이 작품들이 이렇듯 멀게 느껴지는 것은 고전을 체계 없이 공부한 탓도 있을 것이다. 길게 늘어선 작은 전시실들에서 나는 그 같은 거리감과 그것을 극복했을 때 찾아오는 보상을 더욱 분명히 느낀다. 그 유명한 헤르메스가 나무 등걸에 걸터앉아 있다. 이 아름답고 젊은 신은 완벽한 이목구비에 신고전주의 미술의 특징인 석성스러울 성노로 삭은 음경을 달고 있다. 헤르메스는 이제껏 팬파이프를 불다가 막 입술을 떼면서 한 손을 뒤로 뻗어 칼집에서 검을 뽑는 모습이다. 아르고스를

막 잠재운 헤르메스가 그 거인을 죽이려고 하는 장면을 표현했다는 걸 쉽게 짐작할 수 있다. 이 우아한 젊은이와 날개 달린 투구는 단지 아름다운 조각이 아니라 그의 이상이 된다. 이제 알겠다. 토르발센이 선택한 것은 극적인 순간이 아니라 두 가지 행동이 긴장된 평형 상태에 도달한 순간이었다. 나는 장엄한 그리스도 상 앞에서 그랬듯, 가까이 다가가 아래를 응시하는 눈을 마주본다. 이번에는 약간 무서운 휑한 눈이다.

이 작품들이 최고의 평가를 받던 당시에 어떻게 전시되었는가, 하는 것도 흥미로운 질문이다. 미술관이 처음 개장했을 때 견진성사를 받을 나이˙가 안 된 아이들은 혼자 입장할 수 없었다. 바로 나체상 때문이었다. 가까운 전시실에는 대단히 훌륭한 작품인 〈황금 양털을 손에 넣은 이아손 The Capture of the Golden Fleece〉이 벌거벗은 채 투구와 샌들만 신고 있다. 그 맞은편에서 토머스 호프Thomas Hope의 흉상이 이아손을 주시하고 있다. 앵글로-더치계인 이 부자 수집가가 이아손 조각상을 의뢰한 덕에 젊은 토르발센은 로마에 계속 머물 수 있었다. 토르발센이 25년을 들여 제작한 이 대리석상은 작가의 특별한 자랑거리이자 그의 작품 활동을 대표하는 일종의 상징물이 되었다. 근처에 호프의 아내와 두 아들이 있다. 다른 많은 흉상의 주인공들처럼 호프도 토르발센의 신고전주의적 표현에 큰 부담이 되었다. 그래서 나온 호프의 모습은 관례에 따라 벌거벗고 있지만(바이런이나 프레데릭 6

• 사리를 분별할 줄 아는 나이.

세 같은 위대한 인물들에게는 드러난 가슴에 토가나 겉내를 둘러주기도 했다), 그래도 초상은 그 인물과 비슷해야 해서 이 경우에는 턱까지 내려온 무성한 구레나룻을 달지 않을 수 없었다. 이아손과 그의 주인, 부인, 아이들과의 관계에는 역사의 신랄함이 담겨 있고, 토르발센이 대체로 우리에게 보여주길 꺼려한 희극성마저 한 올 엿보인다.

2층에는 토르발센 자신의 초상화가 있다. 이 여섯 개의 작품을 보고 있으면 그가 얼마나 대단한 인물이었는지 조금이나마 실감할 수 있다. 프란츠 리스트의 초상화를 볼 때처럼 자신의 눈앞에 대단한 인물이 있다고 확신하게 된다. 그가 직접 만든 자화상 조각으로는 전달하지 못한, 사람의 혼을 빨아들일 듯한 잿빛 눈이 젊은 시절부터 노년의 초상에 이르기까지 일관되게 나타난 것으로 보아, 낭만적 과장이 아님을 분명히 알 수 있다. 게다가 대가의 솜씨를 드러내는 그 사실성은 대리석과 대비되는 그림 특유의 책무를 잊지 않고 있다. 전시실을 돌며 그가 만든 작품들과 수집한 미술품들을 둘러보는 사람은 그 눈이야말로 이 완전하고 특별한 장소의 시발점이자 필요 불가결한 요소임을 깨닫게 된다.

★ Thorvaldsen's Museum

★ Bertel Thorvaldsens Plads 2, 1213 Copenhagen K. Denmark

★ www.thorvaldsensmuseum.dk

인형의 궁전

인형 박물관, 파리

재클린 윌슨 Jacqueline Wilson

영국 베스트셀러 작가 중 한 명으로 그녀의 책은 영국에서만 3500만 권 이상 팔렸다. 가디언 아동소설 상, 올해의 아동도서를 비롯해 많은 상을 수상했다. 계관 아동문학가로 임명되기도 했다. 현재 로햄턴 대학교 부총장으로 재직 중이며, 2008년에 아동문학에 기여한 공로로 DBE 작위를 받았다.

M

 인형 박물관은 파리의 조르주 퐁피두 센터에서 5분가량 느긋이 걸어가면 닿을 만한 거리에 있다. 복잡하고 소란스러운 도로, 외국에서 온 학생들이 깔깔대고 떠들어대는 소리, '아이 러브 파리I love Paris'라고 쓰여 있는 티셔츠를 파는 상점들을 차례로 벗어나면 좁다란 골목 어귀에 인형 박물관을 알리는 표지판이 나온다.

 나는 빅토리아 시대의 동화책 속으로 들어간다. 이 박물관은 귀도 오댕Guido Odin과 사미 오댕Samy Odin 부자의 결심에서 출발했다. 이들이 사 모은 앤티크 인형이 계속 늘어나자 이를 진열해놓을 만한 공간을 만들기로 한 것이다. 500여 개의 인형들이 현실 속의 한 장면처럼 꾸며진 예쁜 무대를 배경으로 유리 진열장들 안에 전시되어 있다. 생일파티를 하는 방, 병원, 상점처럼 주제에 따라 진열장 속 풍경이 바뀌기도 한다. 사미의 딱한 고백에 따르면 요즘 규모가 작은 전문 박물관은 다들 경제적으로 위태로운 처지로 많이 문을 닫았으며, 인형박물관도 이 같은 문제에서 예외는 아니라고 한다. 하지만 나는 인형

박물관이 에파스 베르소 거리에서 몇십 년은 더 버텨주길 간절히 소망한다.

나는 20년 전에 딸 에머와 함께 처음 이곳에 들렀다. 그때 에머 역시 성인이었지만, 평생 인형을 사랑해온 우리 모녀에게 이는 매우 즐거운 경험이었다. 에머가 어렸을 때 우리는 폴락 장난감 박물관과 베스널 그린의 어린이 박물관에 자주 가곤 했다. 에머는 루머 고든 Rumer Godden의 귀에 쏙 들어오는 인형 동화들을 읽어주는 것을 좋아했다. 우리는《작은 아씨들》가운데 베스의 누더기 인형들이 나오는 대목에서 미소를 지었고,《소공녀》에 나오는 새러 크루의 근사한 에밀리 인형을 부러워하기도 했다.

이처럼 우리 가족의 인형 사랑은 남다르다. 에머는 어린 시절 내내 인형을 많이 수집했는데, 그중에서도 작고 보드라운 봉제인형들과 표정이 없는 프랑스 인형 소피에게 각별한 애정을 쏟았다.

내 첫 번째 인형은 뽀얀 피부를 한 뷰티스킨 아기 인형으로, 이름은 재닛이었다. 처음에는 예쁜 핑크색이던 것이 시간이 흐를수록 황달에 걸린 낯빛으로 변했지만, 계속 끔찍이 사랑했다. 내 어머니는 나를 데리고 영국에서 가장 큰 장난감 백화점인 햄리스에 가서 크리스마스 인형들을 구경하고, 1년에 하나씩은 사주려고 하셨다. 당시 우리 가족은 작은 공영 아파트에서 적은 돈으로 근근이 살아가고 있었다. 우리 집은 냉장고나 세탁기, 전화나 자동차 같은 편리한 물건을 갖출 수 없을 정도로 형편이 좋지 않았지만, 나는 항상 나무랄 데

없이 살 차려입었고, 내 방에는 사랑스러운 인형들이 잔뜩 있었다.

앤티크 인형을 수집한 것은 어머니 때부터다. 시작은 고물상에서 10실링에 아르망마르세유 사의 자기 인형을 산 것이었다. 아직 어린 아이였을 때 나는 이 가엾은 인형의 길게 늘어뜨려진 머리카락을 틈날 때마다 빗겨주었는데, 그 바람에 결국 탈모증이 와서 벗겨진 부분이 안 보이게 모자를 씌워줘야 했다.

나의 할머니 역시 인형을 좋아했다. 할머니는 마벨이란 이름의 크고 근사한 독일 자기 인형을 갖고 있었다. 다른 장난감은 거의 없었다. 할머니는 내가 이 글의 주제로 삼은 이 돌아갈 데 없는 물건들과 상당히 비슷한 삶을 사셨다. 할머니는 일곱 살 때 엄마를 잃고 이 집 저 집 전전하며 무심한 친척들의 손에서 자랐다. 나는 할머니가 들려주는 어렸을 적 이야기를 좋아했다. 증조할아버지는 재혼해서 두 아이가 생기자 10대였던 할머니를 다시 집으로 데려와 아이들을 돌보게 했다. 어느 크리스마스 날, 지역 자선단체로부터 아름다운 자기 인형을 선물 받은 할머니는 이후 그 인형을 하나밖에 없는 보물로 여겼고, 인형과 놀기엔 너무 커버린 나이가 되어서도 그 인형을 애지중지했다.

증조할아버지는 수완이 좋은 사람으로, 항상 기회를 노렸다. 전시라 새 독일 인형을 살 수 없는 데 착안해, 그는 동료와 손을 잡고 인형 공장을 세우기로 계획했다. 인형 만드는 법을 알아내기 어려운 것도 아니었다. 그는 할머니가 거세게 항의하는데도 불구하고 기어이

마벨의 목을 따고 팔다리를 해체했다.

하지만 마벨의 죽음은 헛되지 않았다. 증조할아버지의 인형 회사, 넌&스미드는 1915년에서 1929년까지 어느 정도 성공을 거두기도 했다. 그들은 단지 마벨을 모델로 한 인형만 만든 게 아니라 한 걸음 더 나아가 무릎에 스프링 관절을 넣은 특이한, 걷는 인형을 개발했다. 《폴록 영국 인형 사전》을 펼치면 좀처럼 정이 가지 않는 생김새의 이 인형이 의기양양하게 "걷고 있는" 사진이 나온다.

사실 마벨은 인형 박물관에 있는 곱디고운 프랑스 인형 자매들과는 상대가 되지 않는다. 에머와 나는 파리에 있을 때 1년에 한 번 정도는 그들을 보러 갔다. 그곳은 우리에게 향수를 불러일으키는 작은 안식처다. 분명 우리는 물론 다른 모녀들도 즐겨 찾는 특별한 장소일 것이다. 어린 관람객들은 박물관에 들어서면 너무 좋아서 믿을 수 없다는 표정을 짓는다. 머리띠를 하고 앞치마 원피스에 눈처럼 하얀 양말을 신은 어린 여자애들이 예의 바르고 조용한 태도로 저마다 유리 진열장을 열심히 들여다보고 엄마에게 이런저런 질문을 하느라 속삭이는 소리가 들린다.

사미는 내년쯤 이 박물관을 새롭게 꾸미고 싶다고 했지만, 나는 지금 이대로 남아 있길 바라는 마음이 간절하다. 실내 공간은 한계점에 이르러 캐비닛 위까지 인형들의 유모차와 가구가 자리를 차지하고 있다. 박물관에 들어서면 커다란 인형의 집 안에 빼곡히 들어찬 스무 개의 인형이 갖가지 복장을 하고서 관람객을 맞는다. 세일러복, 스코틀랜드 특유의 체크무늬 복장, 브르타뉴 의상, 첫 영성체 정장에다가

보기만 해도 우스운 광대 의상도 있다. 이 옷들은《매력적인 소녀 주간》에 나와 큰 인기를 얻은 작은 블루엣 인형의 의상을 본떠 만든 것이다. 블루엣은 비스크* 머리에 키가 30센티미터가 채 안 되는 명랑한 소녀로, 가구가 잘 구비된 집에 살고 있다. 심지어 작은 청소도구도 있어서 자기 방을 아주 깔끔하게 청소한다.

관람객은 차마 눈을 떼지 못하고 바라보다가 저도 모르게 인형들의 세계에 빨려 들어간다. 조용한 박물관에서 유난히 똑딱거리는 시계 소리는 우리가 아주 적은 요금으로 시간을 거슬러 달리는 기차에 탑승했음을 알려준다. 이곳의 영구 소장품 중 유일하게 현대적인 인형들을 보면 시간여행을 하고 있다는 느낌은 더욱 분명해진다. 캐서린 데브Catherine Deve가 그들의 가족사진과 똑같이 만든 인형들인데, 작은 꼬마로 돌아간 사미, 어린 소녀로 돌아간 어머니 베라, 다섯 살로 돌아간 할머니 마들렌이 자신의 인형을 갖고 즐겁게 놀고 있다.

사미가 어렸을 때 베라가 세상을 떠나고, 귀도 혼자 아들을 키웠다. 귀도는 이탈리아 알프스의 한 마을에서 사진 스튜디오를 운영하면서 전통 의상을 입은 여자들의 사진을 많이 찍었다. 그리고 그 의상과 인형을 활용해 자신의 사진들을 개성 있게 전시했다. 어느 날 귀도에게 깨진 앤티크 인형을 수리해달라는 주문이 들어왔는데, 10대인 사미는 그 인형을 보자마자 즉시 매료됐다. 귀도는 외국어 공부에 도움이 되지 않을까 하는 마음에 아들의 생일 선물로 엉어로 된 인형 책을 사

• 설구운 백자.

주었다. 이렇게 부자는 똑같이 인형에 푹 빠져 수집을 시작했다.

사미가 문학을 공부하고 선생님이 되는 동안, 귀도는 사진과 연극 의상 디자인을 계속했다. 앤티크 인형에게 새 옷이 필요할 때마다 그의 바느질 솜씨는 엄청난 가치를 발휘했다. 부자는 인형을 전시하기 시작했고, 1994년 드디어 인형 박물관을 설립했다. 두 사람은 계속 인형을 수집하고 전 세계를 돌면서 인형 박람회에 참가했다. 사미는 인형에 관한 책을 여러 권 썼으며, 대표작인 《매혹하는 인형》에 "이 경이로운 여행을 가능하게 해준 나의 아버지, 귀도 오댕에게"라는 뭉클한 헌사를 적어 넣기도 했다.

오댕 부자의 컬렉션은 다양하고 광범위할 뿐만 아니라 전시된 인형들은 아이들에게 기쁨과 지식을 함께 줄 수 있도록 정성스럽게 배치되어 있다. 한 진열장은 인형이 다양한 목적에 사용될 수 있고, 심지어 유명인을 표현할 수도 있음을 보여준다. 판지 위에 얇은 면직물을 입혀 만든 말쑥한 모리스 슈발리에* 인형은 더없이 사랑스럽다. 채색한 얼굴이 실물과 놀랄 만큼 똑같다. 겉옷을 입혔다 벗겼다 할 수 있지만, 작은 모리스가 속옷이 드러나게 옷이 벗겨지는 것을 상상하니 실례일 듯도 하다.

또한 파자마 포장상자에 인쇄된 절취선을 자른 뒤 접어서 만든 강렬한 분홍색 인형도 있다. 그 옆에는 머리를 회전시킬 수 있는 1870년대의 아름다운 점쟁이 인형이 있다. 그녀가 입고 있는 넓은 치마는 점치

* 프랑스의 샹송가수 겸 영화배우.

는 종이 수백 상을 일일이 세로로 세워 봄봉에 붙인 것이다. 나무, 도자기, 밀랍, 가죽, 종이 반죽, 셀룰로이드, 고무 등 인형을 만든 재료도 다양하다. 작고 섬세한 종이 인형은 만들어진 지 150년이 넘었는데도 찢어진 데 하나 없이 기적적으로 처음 상태를 유지하고 있다.

어떤 도자기 인형은 어린애만하다. 엄지손가락만한 아주 작은 인형도 있다. 이런 포켓 인형들은 푸피 모델이라는 회사가 미뇨네트란 이름으로 팔았던 제품이다. 어린 여자애들은 인형에 각양각색의 옷을 입히며 놀곤 했다. 내가 좋아하는 것은 에펠탑 모자를 쓴 인형이다. 이 작고 귀여운 인형의 분홍색 드레스에는 1889˙란 숫자가 은실로 수놓여 있고, 곱슬거리는 비스크 머리 위에는 에펠탑을 고스란히 축소해놓은 듯한 우스운 모자가 씌워져 있다.

19세기 숙녀의 모습을 한 인형들은 하나같이 세련된 드레스에 작은 손가방, 파라솔, 앙증맞은 장갑, 정교한 부채, 오페라글라스를 들고 있다. 1860년대에 태어난 멋들어진 스타이너 인형은 검은색과 담녹색이 섞인 실크 드레스를 차려 입었다. 분명 다 자란 10대처럼 보이는 얼굴인데도 두 팔을 올리고 좌우로 "왈츠"를 출 때는 걸음마하는 아기처럼 "엄마, 아빠"를 부른다. 만들어진 지 오랜 시간이 흘렀는데도 기계장치가 문제없이 잘 작동하고 하늘색 눈과 금발도 티 한 점 없이 깨끗하다. 원래 주인들이 1년에 하루만 케이스에서 꺼내 작동시킨 덕분이다.

˙ 에펠탑이 세워진 해.

아기 인형들은 재미있는 모습으로 전시되어 있다. 크기가 제각각인 아기 인형 열다섯 개가 어른 인형의 보살핌을 받고 있다. 하나는 귀도가 특별히 만든 옷을 입은 보모이고, 다른 하나는 시몬&할비크의 비스크 머리를 한 아름다운 요정의 여왕이다. 여왕은 진주가 가지런히 박혀 있는 실크드레스에 보석으로 장식한 모자를 쓰고, 두 갈래로 땋은 머리를 길게 늘어뜨리고 있다. 그녀는 모든 아기를 손쉽게 잠재우는 마법을 부릴 수 있을 것 같기도 한데, 만약의 경우에 대비한 것인지 한 아기의 입에 나무 젖꼭지가 물려 있다.

해변을 재현한 배경에는 더 많은 아기 인형들이 모여 있다. 색칠한 바다 앞에 벌거벗은 셀룰로이드 인형들이 개미 떼처럼 모여 모래성을 쌓고 있다. 아기들 옆에는 플라스틱으로 만든 도시락들이 멋지게 차려져 있다. 그런데 이를 어쩌나. 음식이 안 보인다! 아기들이 개성 있게 전시된 교실도 있다. 한 아기는 화가 잔뜩 나서 소리를 지르고 있고, 다른 아기는 공부를 못하는 아이에게 씌우는 열등생 모자를 쓰고 있는데 둘 다 진짜 잉크 얼룩이 묻어 있는 나무 책상 앞에 앉아 있다.

이렇게 세밀한 전시물들이 어린 관람객들을 기쁘게 하지만, 이 박물관은 진지한 인형 수집가들의 관심을 끌기도 한다. 오댕 부자에게 아기 인형 '쥐모 베베'는 특별한 자랑거리다. 사실은 아기가 아니라 어린 여자애(혹은 어린 남자애) 인형인데 정교하기 이를 데 없다. 표정조차 무척이나 아름답다. 쥐모 인형은 1840년대 초 피에르 프랑수아 쥐모Pierre Francois Jumeau가 설립하고 그의 아들 에밀이 물려받아 잘 키운 회사에서 만든 이 아름다운 인형으로, 1870년대부터 1880년대를

지나 1890년대가 끝날 때까지 큰 찬사를 받았다. 석고 주형을 사용해 고운 백토 반죽으로 머리 본을 뜨고 옅은 분홍색 채료를 정성스럽게 칠했다. 정성스럽게 착색한 유리구슬로 만들어 넣은 두 눈은 놀랄만큼 사실적이다. 쥐모는 자신의 공장 노동자들이 달인 수준에 이르기 전에는 도제교육을 끝내지 않았으며, 어린 고아 소녀들을 고용해 기술을 배울 기회를 주기도 했다.

사미가 좋아하는 인형은 1870년대 말 처음 나온 시리즈에 속하는 프리미어 초상 쥐모다. 이 소녀는 키가 63센티미터에 피부가 하얗고 고우며 아름다운 푸른 눈과 짙은 황금색 곱슬머리를 갖고 있다. 그림책 작가 케이트 그리너웨이의 일러스트가 작은 무늬로 들어가 있고, 끝단에 레이스가 달린 빨간색 드레스는 만들어졌을 당시의 모습처럼 티 하나 없이 깨끗하다. 그 밑으로 물방울무늬가 있는 하얀 스타킹과 끈이 달린 검정색 가죽 구두를 신고 있다. 심지어 귀에는 흑석으로 만든 조그만 귀걸이까지 하고 있다. 사미는 크기가 38센티미터인 금발의 작은 베베도 무척 아낀다. 이 인형은 다갈색 벨벳 리본이 달린 크림색 드레스를 입고 푸른색 가죽 구두를 신었다. 구두 색이 눈과 잘 어울린다. 두 인형 모두 원래 주인의 가족이 애지중지한 것들로, 분명 아주 특별한 날에만 살며시 만져보았을 것이다.

쥐모 베베는 입을 다물고 있는 것도 있지만 입술 사이로 작은 진주색 이가 보이는 것도 있다. 근사한 연분홍색 보닛을 쓰고 실크드레스를 입은 것 중에는 1890년대에 만들어진 살짝 벌어진 입을 갖고 태어난 커다란 인형이 하나 있다. 예쁘게 웃고 있지만 가만히 보노라면 묘

하게 불안해진다. 아마도 프리다 칼로Frida Kahlo ·처럼 눈썹이 진하고 약간 튀어나온 모습 때문일 것이다. 나는 특히 베베 트리스트를 좋아한다. 풀이하면 '슬픈 표정의 쥐모 아기'인데 울먹이는 표정이 제각각이다. 상태가 특히 훌륭한 것으로 초록색과 빨간색이 섞인 선원복을 입고 빨간 밀짚모자를 맵시 있게 눌러쓴 인형을 꼽고 싶다. 내가 가장 좋아하는 아이는 키가 76센티미터에 이르는, 가장 큰 베베 인형이다. 긴 금빛 곱슬머리에 커다란 갈색 눈을 반짝이는 이 소녀는 새틴 장미 한 송이가 꽂혀 있는 담녹색 실크 모자를 쓰고 같은 색 드레스를 입었다. 드레스 자락에는 풍성한 크림색 레이스가 달려 있다. 귀도와 사미는 경매장에서 이 인형을 구입했다. 그날 이들 부자가 최고가를 불러 거래를 매듭짓자 장내에선 박수갈채가 터져 나왔다.

인형 박물관 역시 다른 박물관과 마찬가지로 한 번에 모든 인형이 전시되지는 않는다. 사미와 귀도는 개인 컬렉션이라고 믿기 힘들 정도로 많은 인형과 옷을 소유하고 있다. 나는 아름다운 하늘색 눈을 가진 쥐모 베베 한 쌍, 샬럿과 수전을 사진으로 본 적 있다. 원래 주인인 클레어와 파울린 자매는 각자 열한 번째 생일 때 이 아름다운 쥐모 인형을 받았다. 요즘 열한 번째 생일 때 인형을 선물하면 아이가 어떤 반응을 보일지 상상해보라! 클레어와 파울린은 이 인형들과 함께 정교한 게임을 하며 즐겁게 놀았다. 벨벳 코트와 모자 세트를 차려입히고 자그마하게 만든 온갖 음식을 역시 자그마한 도자기 그

· 멕시코의 여류 화가.

듯에 담아 인형 앞에 차려놓았다. 두 자매가 아이들을 재울 준비를 하는 모습이 눈에 선하다. 작은 세면대에서 아이들을 씻기고 어쩌면 앙증맞은 도자기 요강을 가져다 놓으면서 즐거워했을 것이다.

박물관에는 아이들이 갖고 놀 만한 강아지 인형이나 곰 인형도 많이 있다. 작은 슈타이프 곰은 전쟁을 숱하게 치른 것처럼 보인다. 표정이 우울한 데다 한 팔과 한 다리에 정성스럽게 붕대를 처매고 있기 때문이다. 이탈리아에서 고아원을 운영하던 에디트 코아송이 기증했다. 그녀는 새로운 아이가 들어오면 위로가 되라고 작은 곰 인형을 선물해주었다. 단, 또 다시 새로운 아이가 들어오기 전까지였다. 아마 이 곰은 두 아이의 줄다리기 때문에 저렇게 부상당한 것이리라.

에머와 함께 인형 박물관에 갔을 땐 1920년대와 1930년대 렌치 사에서 나온 헝겊 인형들이 전시되어 있었다. 그것들을 보고 나는 약간 놀랐다. 새빨갛게 칠한 볼, 부루퉁하게 내민 빨간 입술, 지나칠 만큼 곱슬곱슬한 머리카락을 보니 미국 미인대회에 참가한 무서운 꼬마들이 떠올랐다. 이보다 현대적인 인형들을 만났을 때는 오래된 친구처럼 반갑게 인사를 건넸다. 에머의 인형 침대를 가득 채우곤 하던 홀리하비 인형들과 에머의 작은 소피 인형을 똑같이 닮은 쌍둥이 인형이 있었다. 입이 없고, 커다란 검정색 단추가 눈을 대신하고, 금발을 길게 늘어뜨린 모습에 오래된 기억이 떠올랐다. 에마도 갖고 있었던, 1960년대 신디 인형 세트는 〈매드맨〉* 출연자들을 축소해놓은 것처럼 보였나.

● 1960년대를 배경으로 한 TV 드라마 시리즈.

이렇게 오래된 친구를 알아보고 인사하는 작은 전율도 인형 박물관의 매력일 것이다. 이런 것들은 내 가슴에도 공명을 일으켰다. 전문직을 가진 매력적인 여성으로 자라난 내 딸에게서 살짝 안으로 말려들어간 단발머리를 하고 줄무늬 무명 바지를 입은 채 자기와 같이 인형놀이를 하자고 졸라대던 작은 여자아이의 모습이 겹쳐 보였기 때문이다.

인형의 매력이 무엇인가 하는 질문에는 정답이 없다. 오노레 드 발자크Honore de Balzac는 글 쓰는 책상 위에 인형의 집 세트 인형들을 몇 개 올려놓고 그것들을 보고 있으면 허구의 인물을 창조하기가 쉬워진다고 말했다. 어떤 사람들은 흔들림 없이 강렬하고 투명하게 응시하는 인형의 얼굴을 보면 불안감을 느끼고 쭉 뻗친 작은 손가락이 보이면 한 발짝 물러난다. 내 이야기를 하자면, 나는 인형 앞에 서면 황홀해진다. 내 책 속의 아이들에게 내가 좀처럼 인형을 주지 않는 것은 여자아이들은 중학교에 올라가면 대부분 인형에게서 멀리 달아나기 때문이다. 하지만 최근작에서 나는 구시대의 진지한 아이를 화자로 내세웠다. 한 장章에서 주인공 로잘린드는 에드워드 시대로 돌아가 이디스 네스빗Edith Nesbit의 동화 속 주인공들을 만난다. 그리고 그들 방에서 도자기 인형을 갖고 놀며 멋진 시간을 보냈다.

★ Musée de la Poupée
★ 7 Impasses Berthaud, 75003 Paris, France
★ www.museedelapoupeeparis.com

오데사 사랑

오데사 주립 문학 박물관, 오데사

A. D. 밀러 A. D. Miller

데뷔 소설 《아네모네Snowdrops》로 맨부커 상 결선에 오르고 많은 상을 수상했다. 그밖의 작품으로 《중실한 부부The Faithful Couple》와 《페티코트 레인 공작The Earl of Petticoat Lane》, 이민과 런던 대공습과 내의 산업을 다룬 회고록이 있다. 밀러는 헤스페로스 고전 시리즈에서 톨스토이와 도스토옙스키 중편들의 서문을 썼다. 《이코노미스트》 모스크바 특파원이었을 때 구 소련의 전역을 여행했다. 현재 조지아 주 애틀랜타에서 《이코노미스트》 남부 특파원으로 재직하고 있다.

아마 그의 소설들, 그 명석한 화자들과 절묘하게 절제된 음성에서 영향을 받은 까닭이겠지만, 오데사 주립 문학 박물관에 걸려 있는 흑백사진 속에서 이삭 바벨Isaac Babel의 미소를 보면 아이러니하다는 느낌밖에 들지 않는다. 그의 삶과 죽음이 어떠했는지 약간이라도 아는 사람이라면 바벨이 그때 생각했을지 모를 아이러니 중 하나가 바로 성공의 덧없음이었으리라 쉽게 짐작할 수 있을 것이다. 다시 말해, 스탈린 국가가 그에게 퍼부어준 영예를 하루아침에 걷어갈 수도 있는 그 폭력에 대해 깊이 생각하고 있었으리라. 바벨의 사진 위에 꽂혀 있는 가는 테 안경을 바라보면서 나는 바벨이 비밀경찰에게 체포돼 루비안카˙로 끌려갔을 때 저 안경이 그의 가냘프고 허약한 대머리 위에 걸쳐져 있었을 장면을 상상해본다.

바벨은 오데사가 낳은 가장 유명한 문학가다. 하지만 차르 시대의

˙ 구 소련의 모스크바 중심부에 있던 비밀경찰 본부.

옅은 청색 궁전 안에 자리한 이 훌륭한 박물관은 오데사 자신이나 그 매혹적이고 무서운 역사만을 다루지 않는다. 물론 그 둘도 넉넉히 포용하지만. 오데사는 러시아 제국에서 소비에트 제국으로 바뀐 나라에서 해가 잘 비치는 남쪽 끝 흑해 연안에 있다. 이런 위치 때문에 두 제국에서 많은 위대한 작가들이 이곳에 유배 당하거나 부두를 통해 피신해 왔거나, 건강을 되찾기 위해 또는 방탕한 삶을 기대하면서 왔다. 체류자들과 한량을 모두 포괄하기에 이곳은 사실상 러시아 문학 박물관이라고 해도 될 만하다. 또한 러시아라는 나라의 특성상 예술뿐 아니라 검열과 억압, 천재성과 용기, 피와 거짓말의 박물관이라고도 할 수 있다.

유명 작가를 기리는 박물관은 헤아릴 수 없이 많지만 순전히 문학을 위해 세워진 박물관은 거의 없다. 이 박물관을 구상하고 설립한 사람은 애서가이자 전 KGB 공무원인 니키타 브리긴Nikita Brygin이다. 그는 애매한 상황에서 KGB를 나왔지만 이 연안에 멋진 장소를 확보해 자신의 기발한 계획을 실행할 만큼의 연줄은 유지했다. 천장에 여기저기 금이 가 있지만, 이 박물관의 샹들리에와 부조들은 귀족들의 무도회 분위기를 물씬 풍긴다. 브리긴은 젊은 여성들을 소련 전역으로 보내 컬렉션에 들어갈 저자들의 유품을 확보하고, 거대한 이중 계단 끝에서 시작되는 밝은 2층 전시실들에 정성껏 진열했다. 1984년 문을 연 이 박물관은 소멸한 소련에서 살아남아 신생 우크라이나로 무사히 이적했다. 현재 이곳을 관리하는 연로한 관리자들은 드물게 관람객이 찾아오면 근엄한 태도를 접고 진심 어린 열정으로 손님을

맞는다. 그야말로 사랑이 흐르는 상소나.

　나에게 이곳은 해외 특파원 자격으로 구 소련을 두루 여행하던 시절의 기념물이다. 내 인생에서 가장 신나고 낙담하고 슬프고 우쭐했던 시간이었다. 2006년 처음 오데사에 온 나는 이 도시와 박물관을 모두 사랑하게 됐지만, 당시에 내가 쓴 이야기들은 항구에서 이뤄지는 밀수와 페리 부두에서 이뤄지는 인신매매를 다룬 암울한 것들이었다. 인신매매 피해자들을 돕는 한 자선단체 여성이 이스탄불에서 온 배가 도착하면 범죄자들이 내리는 승객들을 살피면서 어떤 기준으로 피해자를 고르는지 말해주었다. 허기지고 눈치 보는 기색, 텅빈 손, 계절에 안 맞는 옷. 성매매는 오데사 하면 항상 떠오르는 자유와 방종의 어두운 측면이다.

　알렉산드르 푸시킨Aleksandr Sergeevich Pushkin도 이 도시의 비루한 평판에 일조했다. 그는 오데사에서 집필하기 시작한 소설 《예브게니 오네긴》의 원고 여백에 여기서 잠자리를 한 몇몇 여자들의 초상화를 낙서하듯 그려 넣었다. 선을 마구 그어 지운 그 그림 역시 이 박물관에 전시되어 있다. 그 스케치를 보면 자신의 천재성에 싫증 난 젊은 시인이 떠오른다. 전해오는 이야기에 따르면 세인트페테르부르크에서 차르에게 추방당해 내려온 푸시킨은 오데사 총독의 아내인 보론초바 백작부인과 연애를 시작했다. 오데사에서 사귄 또 다른 연애 상대는 한때 아담 미츠키에비치Adam Bernard Mickiewicz(이 박물관이 소중히 기리고 있는 폴란드의 민족시인)의 연인이었고 차르의 비밀경찰을 위해 고정간첩으로 활약한 카롤리나 소반스카Karolina Sobanske였다. 울화를 삼키

던 총독 보론초프 백작은 메뚜기 떼의 출현에 대해 보고하라고 푸시킨을 급파해 영원히 이 도시에서 쫓아내버렸다.

지금도 향기가 퍼지는 파세자타*와 격자창이 있는 발코니들에서는 은근하게 퍼지는 에로틱한 긴장과 잠재력을 감지할 수 있다. 나는 소설 《스노드롭Snowdrops》에서 대단원에 이를 즈음에 화자인 닉 플랫을 오데사로 보냈다. 닉은 만성적으로 자기기만에 빠져 살고, 치명적으로 몸가짐이 헤픈 인물이다. 이 도시에서 그가 말한다. "여하튼 모든 게 실제보다 더 좋아 보이게 할 수 있고, 모든 게 바라는 대로 되게 할 수 있네." 거짓말쟁이의 온상인 오데사야말로 그 인물에게 잘 맞는 장소 같았다.

그러나 많은 항구도시들처럼 오데사 역시 추잡함뿐만 아니라 자유를 상징한다. 혁명가들과 그들의 사상이 밀수품과 함께 몰래 드나들었다. 전시실들은 이 도시의 지성사에서 한 시대씩 떠맡아 당대의 대표적인 장르에 집중하고 가구와 디자인으로 그 시대를 환기시킨다. 1850년대와 1860년대를 보여주는 전시실에는 알렉산더 헤르첸Alexander Herzen이 런던으로 망명 간 시기에 발행한 간행물 《종The Bell》이 나란히 전시되어 있다. 모두 오데사 항구를 통해 러시아에 몰래 반입된 것들이다.

사실 오데사의 요점은 자유다. 1794년 예카테리나 여제가 자유항으로 건설한 이 도시는 그리스인, 폴란드인, 독일인, 이탈리아인, 타

• passeggiata. 산책로.

타르인, 투르크인, 아르메니아인, 도망친 농노들, 러시아 제국의 다른 지역에 널리 퍼져 있는 반유대주의의 제약을 피해 달아난 유대인들을 끌어들여 곧 세계에서 가장 국제적인 도시로 발돋움했다. 지중해 풍 건축과 소비에트 이후의 허약함이 엿보이는 오늘날에도 오데사는 다른 많은 장소들에 속해 있는 동시에 그 자신에게만 속해 있는 듯한 느낌을 준다. 박물관은 다양한 언어로 된 시와 논쟁, 외국과의 투쟁을 이끌고 잊힌 영웅들, 소수민족의 걸작 등을 초상화와 원고 형태로 기억하고 있다.

세인트페테르부르크와 정반대쪽에 있어 옛 제국의 수도가 싸늘할 때도 따뜻함을 잃지 않는 오데사는 그 밖에 다른 면에서도 정반대다. 세인트페테르부르크는 표도르 도스토옙스키Fyodor Dostoevskii가 표현했듯, 표트르 1세Pyotr I가 노예들의 피와 뼈 위에 건설한 "계획된 도시"인 데 반해, 오데사는 상업을 토대로 자연스럽게 성장한 도시다.

그런 뒤 피바람이 불어닥쳤다. 세기가 바뀔 때 유대인 학살과 러시아 혁명이 거듭 이 지역을 휩쓸었다. 유혈과 보복에 대해 혁명이라는 핑계를 대고 싶은 사람이라면, 이반 부닌Ivan Bunin이 러시아 내전 때 오데사에서 쓴 일기《저주받은 나날들》에서 그 증거를 찾을 수 있을 것이다. 관람객은 부닌의 집에서 구출해낸 화장대 앞에 앉아 거울에 비친 자신을 보면서《저주받은 나날들》이 묘사한 대로 갖은 소문과 쪽도들의 살인상노가 횡행하는 곳에서 나라면 어떻게 대치했을지, 어떻게 타협했을지 생각해볼 수도 있다. 절반쯤 깨진 거울은 편지와 가족사진으로 기워져 있는데, 뒷면의 수은이 벗어져 군데군데 얼룩

덜룩하다. 그 얼룩은 피는 아니지만 피를 연상시킨다.

혁명의 도시, 오데사는 "죽은, 불타버린 도시"였다고 부닌은 전한다. 룸펜과 주정뱅이들이 리볼버 권총과 단도로 무장하고 거리를 활보하는 악몽 같은 곳이었다. 화려하지만 허풍이 심한 세르게이 에이젠슈타인Sergei Eisenstein의 〈전함 포템킨Bronenosets Potemkin〉보다는 부닌의 이야기가 혁명기의 격변을 더 믿을 만하게 전달해준다. 에이젠슈타인의 영화는 1905년에 있었던 해군 반란을 선전용으로 각색한 것이다. 그 영화에는 유모차 한 대가 오데사의 해안 거리에서 바다를 향해 계단 밑으로 굴러가는 유명한 장면이 나온다. 에이젠슈타인의 카툰 스케치와 개봉을 알리는 포스터가 1920년대 영화와 드라마를 보여주는 전시실에 전시되어 있다. 요즘 박물관을 둘러본 뒤 "포템킨 계단"으로 산책하는 사람들은 팁을 조금 주면 재미있게 배치된 이국적인 동물들과 사진을 찍을 수 있다.

한편 부닌은 러시아의 두려움과 악행에 지친 나머지 1920년 퇴각하는 프랑스 군대와 함께 마지막 배를 타고 오데사를 떠났다. 몇 년 뒤 바벨이 《오데사 이야기》를 발표했다. 이 책은 그에게 명성을 안겨준 단편소설집 중 하나였지만 거기에 묘사된 환경은 이미 내란에 삼켜진 뒤였다.

내가 존경하고 숭배한 러시아 문호들이 모두 오데사로 왔다. 니콜라이 고골Nikolai Gogol은 건강 때문이었다. 박물관 벽은 거무스름한 십자형 서가와 화려한 띠 모양 조각으로 덮여 있는데, 덕분에 자연스레 어둑한 구석 자리가 만들어졌다. 여기에 일종의 사당을 차려놓고

고골리를 모시고 있다. 안톤 체호프Anton Chekhov는 사할린 섬의 유형지를 오가는 길에 이곳을 지나갔다. 레프 톨스토이Lev Tolstoy도 이곳에 왔다. 박물관에 있는 사진 속의 젊은 톨스토이는 우리가 알고 있는 덥수룩한 성자 같은 모습과는 일평생의 거리만큼이나 떨어져 있다. 적어도 거의 대부분의 문인이 이곳에 왔다. 유명한 예외가 도스토옙스키다. 이 대문호는 오데사에 온 적이 없으며, 이 사실은 그의 어두운 분위기를 잘 설명해준다.

소비에트 시대의 거장들도 예외가 아니다. 안나 아흐마토바Anna Akhmatova는 여기서 태어났다. 블라디미르 마야콥스키Vladimir Mayakovskii는 오데사에서 사랑에 빠졌다. 그의 시에 이런 구절이 있다. "우연히 일어났다. 오데사에서 우연히 일어난 것이다." 박물관의 한 사진에서 그가 광기 어린 표정으로 관람객을 쏘아보면, 19세기 양식의 전시실은 어느덧 그 위대한 균열을 나타내는 구성주의적 패턴, 비스듬히 기울어진 콜라주, 인상적인 붉은색 프레임으로 바뀐다. 한쪽 벽을 따라 길게 조성된 아름답고 푸르게 우거진 조각 정원, 죽은 작가들과 살아 있는 고양이들의 거처에는 큰 소란을 피웠던 남자 가수이자 소련 최고의 시인 중 한 명인 블라디미르 비소츠키Vladimir Vysotsky를 기리는 기념물이 있다. 비소츠키는 연기를 하고, 오데사의 스튜디오에서 영화도 만들고, 오데사를 그리워하는 노래를 부르기도 했다. 만일 2류 마차를 타고 시간을 서슬러 갈 수 있다면, 모두가 아는 비소츠기의 비밀 공연을 보기 위해 1970년대를 고르겠다.

내 마음을 지배하는 천재는 1894년 오데사에서 태어난 바벨이다. 부모 중 한쪽이 유대인 핏줄이라는 사실은 오데사 이야기에 빛과 어둠을 한 겹 더 드리운다. 내 처녀작은 우크라이나 서부에서 살았던 내 유대인 조상들에 관한 이야기다. 그들이 19세기 말 런던 이스트엔드로 이주할 당시에 그곳은 갈리치아였다. 그때 그 지역에 살았던 유대인들을 조사하면 반드시 만나게 되는 오데사의 전설이 있다. 한때 유럽에서 가장 큰 유대인 도시였던 오데사는 현대의 빈을 더 인색하고 영리적으로 변형시킨 버전이라고 할 수 있었다. 자신만만하고 진보적인 유대인의 산실로, 오페라와 유대 음악이 뒤섞이고, 유대인 가정이 바이올린 연주자와 기회주의자를 대략 비슷한 비율로 전 세계에 진출시키는 도시였다. 알고 보니 20세기 초 런던에는 오데사산이란 무시무시한 유대인 갱단도 있었다.

그 무렵에 바벨의 《오데사 이야기》를 읽었다. 이 박물관에는 화려한 초기 판본들이 그의 사진과 나란히 전시되어 있다. 이야기 속에 등장하는 여자들은 향수를 뿌린 란제리를 입고 검은색 부채를 펄럭이며 금화로 내기를 한다. 이들은 모두 오데사의 유대인 갱단 두목인 베냐 크릭―베냐 왕―을 빛내는 시녀들이다. 베냐는 누이가 결혼한 날 밤, 경찰서를 불태운다. 그리고 자기 심복에게 총을 맞고 나서 어머니에게 이렇게 말한다. "실수는 누구나 하는 거예요. 하나님도요." 오데사의 궁전들이 지겨워지면 베냐의 구역인 몰다반카를 한 바퀴 돌며 안마당들을 엿볼 수도 있다. 지금은 무기력한 개들, 시끄러운 아이들, 낡은 차를 손보는 남자들, 헛간 같은 집에서 걸어 나오지만

더없이 행복해 보이는 젊은 여자들이 실고 있다.

　내가 바벨을 흠모하는 것은 내 배경 때문이기도 하지만 다른 한편으로는 내가 밟아온 이력 때문이기도 하다. 나에게 바벨은 저널리스트에서 출발해 소설가로 성공한 최고의 작가다. 1920년 폴란드–소비에트 전쟁터에서 특파원으로 일할 때 그는 코사크 기병대와 함께 말을 몰고 싸움터로 나갔다. 유대인 지식인에겐 일어날 수 없는 일이었다. 그는 그때의 경험을 바탕으로 나중에 《붉은 기병대》를 발표했다. 조용한 공포가 일렁이는 이 전쟁 이야기 모음집은 바벨 최고의 걸작으로 손꼽힌다. 그는 이 책을 낸 뒤로 거의 작품을 발표하지 않았고, 위험을 알면서도 자신을 "침묵이란 장르의 대가"라고 불렀다. 그는 도피할 수 있었는데도 소련에 계속 남아 러시아의 전형적이고 수동적인 영웅 정신을 몸으로 보여주었다.

　바벨은 1940년에 처형당했다. 박물관이 기리는 보다 덜 중요한 작가들도 비슷한 시기에 목숨을 잃었다. 그중 몇 명은 작품 활동을 계속 했다면 바벨만큼 유명해졌을지도 모른다. 얼마 되지 않아 유대인의 오데사는 파괴되고 말았는데, 그 폭력성은 2차 세계대전의 기준으로도 차마 읽기가 어려울 정도다. 박물관 1층에 하나로 이어져 있는 전시실들은 전쟁과 그 문화적 충격을 다룬다. 먼저 폐허가 된 오데사 거리와 소비에트 해방군을 부풀려 묘사한 사진들이 보이고, 눈에 덜 띄는 곳에는 루마니아 점령군이 발부한 명령서들이 전시되어 있다. 유대인을 게토로 몰아 가두기 위한 명령서다. 많은 유대인들이 그러하듯 나 역시 이 덤덤한 인종학살의 기록을 보고 있으면, 이게

나이고 내 기록일 수도 있다는 막연하고 불합리한 느낌이 서서히 올라온다.

　어떤 면에서 볼 때, 이 박물관에는 바벨에 관한 자료가 의외로 적다. 그럴 수밖에 없다. 이 박물관의 전시물은 1980년대 이후 크게 변하지 않았다. 그 무렵 바벨은 명예를 회복했지만 아직 한 명의 인간으로는 온전히 부활하지 못했고, 소비에트의 범죄도 모든 진실이 밝혀지거나 세상에 알려지지 않았다. 이 박물관은 어떤 작가들의 운명에 대해서는 조심스러운 태도를 취한다. 바벨의 사진들 중에는 체포된 이후에 찍힌 수척한 모습이 하나도 없다.

　이렇게 박물관은 그 주인들에게 좌절과 자극을 동시에 안겨준 구시대의 검열을 소극적으로 보여준다. 설립자인 브리긴도 자신의 프로젝트가 그렇게 되리라는 것을 경험으로 직접 알게 되었다. 당 간부들은 브리긴이 창조한 분위기가 계몽적이라는 평판에 불안감을 느껴 문을 열기도 전에 설립자를 박물관에서 쫓아냈다. 브리긴은 완성된 작품을 보지 못하고 1985년에 눈을 감았다. 비록 그가 마지막까지 지휘하지는 못했지만, 박물관의 전시품은 당시 기준으로는 몇몇 면에서 구상과 내용이 지극히 대담무쌍했다. 그럼에도 불구하고 검열의 덫을 피하지 못하고 그 시대의 유물이 되고 말았다. 어쩌면 그런 이유에서 그 가치가 한결 더 높아진 것 같기도 하다. 박물관이 찬양하는 이 도시, 그리고 도시의 역사와 문화처럼 이 박물관의 저변에는 내밀한 이야기가 담겨 있는 영예로운 업적이 깔려 있다.

러시아에서 보낸 세월은 내 문학과 도덕의 지평을 넓혀주었고, 덤으로 어떤 관계를 돌이켜볼 기회를 던져주었다. 예술과 때론 예술을 잉태하는 것처럼 보이는 고통의 기이한 관계를. 오데사는 예술과 고통의 극장이고, 이 박물관은 그 어울리지 않는 짝의 상승 효과를 보여주는 유언장이다. 나는 이 도시와 이 박물관과 러시아 문학을 사랑한다. 하지만 다시 생각해보면, 과연 사랑할 가치가 있을까? 그럴 수 있을까? 어떤 것도 거기에 스며든 그 모든 피에 비하면 하찮고 초라하다.

★ Oddessa State Literary Museum
★ 2 Lanzheronovskaya Street, Odessa 65026, Ukraine
★ www.odessatourism.org/en/do/museums/literary-museum

쪼그라든 님프의 미소

코리니움 박물관, 시런세스터

앨리스 오스월드 Alice Oswald

옥스퍼드에서 고전을 연구한 뒤 정원사 훈련을 받았다. 1996년에 첫 번째 시집 《돌문 틈 사이에 있는 것The Thing in the Gap-Stone Stile》을 발표했다. 1996년부터 1998년까지 다팅턴 홀에 거주하며 작품 활동을 했다. 이곳에서 장시 〈다트〉를 써서 2002년에 T. S. 엘리엇 상을 수상했다. 그 밖의 시집으로 제1회 테드 휴즈 상, 호선덴 상, 위위크 상을 수상했다. 2009년에는 시에 기여한 공로로 처먼들리 상을 수상했다. 현재 남편과 세 아이와 함께 데번에서 살고 있다.

M

여섯 살 때 원외 수업으로 박물관에 갔다. 그곳이 어디였는지는 기억나지 않는다. 다만 기억나는 것은 계단을 타고 내려와 모퉁이를 돌았다는 것 정도다. 계단을 뛰어 내려가니 정면에 오랑우탄이 서 있었다. 살아 있을지도 모른다는 두려움에 목청껏 소리를 질렀고, 콥스테이크 선생님에게 꾸지람을 들었다. 이유는 세 가지. 뛰었고, 소리를 질렀고, "오렌지 유-탕"이라고 말했기 때문이었다. 그 밖에는 아무것도 기억나지 않는다. 그 계단과 크고 무서운 동물(난생 처음 본 시체)이 나를 내려다보고 있었다는 것 외에는.

그때 이후로 나는 박물관을 멀리했다. 유리 뒤에 초탈하게 서 있는 것들을 보고 있으면 우울해졌기 때문이다. 먹고 씻고 죽고 부패하는 (나도 속해 있는) 오랜 전통일 뿐인 것을 쓸데없이 부담스럽게 전시해놓았다는 생각만 들었다.

그러다가 몇 년 전에 나는 시런세스터에 있는 코리니움 박물관에 발을 들였다. 새로 단장했다고 들었는데, 유물과 함께 로마의 옷을 입은

다양한 밀랍인형들이 전시돼 있었다. 고대 로마의 중요한 도시에서 이름을 따온 이 박물관에는 큰 식칼을 손에 든 채 죽은 닭 위에 멈춰서 있는 푸주한, 우울한 표정으로 마비된 몸을 침상에 기대고 있는 병사, 데면데면한 얼굴로 거실에 앉아 있는 일가족 네 명이 있었다(이들은 아직도 그러고 있다). 2층에는 고대 무덤들이 있었다. 스크린을 터치하자 중얼거리는 목소리가 흘러나왔다. "오, 시민이여! 당신은 이런 생각을 하고 있겠지요! 이곳 주민들은 어떻게 해서 이렇게 부자가 되었을까? 내가 바로 후드 달린 외투를 유행시킨 사람이라오. 이렇게 날씨가 형편없는 곳에 꼭 필요한 물건……." 긴 설명문과 함께 허공에 떠 있는 빨간색 푯말 아래에는 로마인들의 손길이 닿은 물건들이 푯말과 대비되는 핼쑥한 낯빛으로 여기저기에 진열되어 있다. 혁대 장식, 자루, 구리와 은 합금으로 만든 스푼 일곱 개, 동전들, 도기 그릇들, 저울추들, 의료용 탐침, 수술용 갈고리, 돌기둥, 쟁기 등등 물건들은 다양하다.

이런 전시물들을 모두 돌아보기란 매우 힘든 일이다. 나는 지금 구석 자리에 앉아 지쳐버린 나의 펜이 종이를 누르고 있는 것도 알아차리지 못한 채 로마인들을 떠올리고 있다. 생각을 잠시 멈추고 그 노란 몸통, 잉크 찌꺼기가 엉켜 있는 심지 끝, 자립적이지만 붙임성 있게 제 몸을 집게손가락에 턱 기댄 모습을 적을 수도 있지만, 그건 아무래도 현학적인 짓 같다. 어쨌든 이 펜은 나의 형용사들과 보조를 맞춰가며 계속 그 모습을 유지할 것이다. 스푼과 갈고리와 혁대 장식도 마찬가지다. 하루 종일 나의 손은 그 유물들을 더듬어 파악하고 있지만, 나의 관심은 다른 곳에, 보통은 내가 지금 하고 있는 일보다

몇 시간 뒤나 몇 시간 앞에 가 있다. 사실 현재를 상상하기란 (우연히 할 순 있어도) 불가능하며, 그런 이유로 2000년 전을 상상하고자 하는 지금의 노력은 자꾸 헛수고로 돌아간다.

그렇게 코리니움 박물관에 들어가 이곳저곳 돌아다니며 노트에 온갖 사실을 빼곡히 적고 이따금씩 온몸이 마비된 듯 뻣뻣하게 굳어 있는 푸주한이나 병사에게 눈짓하면서도 실은 아무것도 보고 있지 않을 때(적어도 그것들이 받길 원하는 그런 사실적이고 휙 지나가는 방식으로 보고 있지 않을 때), 내 앞에 물의 요정이 나타났다. 오랑우탄보다 30배는 작았지만 모든 면에서 녀석 못지않게 막강했다.

배경은 이랬다. 2005년 우린 데번에서 글로스터셔로 이사했다. 데번에서는 다트 강 옆에 살았다. 56킬로미터 길이에 고속도로처럼 넓고 군데군데 깊이가 6미터나 돼서 가끔 사람이 빠져 죽기도 하는 그런 강이었다. 새로 정착한 글로스터셔 지역에서 가장 가까운 강은 수위가 겨우 내 부츠가 잠길 정도로, 대부분 쐐기풀 밑에 가려져 있어 들판 위로 반짝임만 내보이는 초라한 물줄기였다. 이사한 뒤 처음 한 달 동안은 그런 풍경 때문에 목이 말랐다. 그건 단지 목이 아니라 눈과 귀를 마르게 하는 갈증이었다. 그런 이유로 나는 유리 뒤편에 밀봉돼 있는 5센티미터 크기의 요정을 즉시 알아보았다.

딸린 정보가 전혀 없고 숫자 하나와 "물의 요정, 뼈로 만든 로마 시대의 조상"이란 간단한 설명만 붙어 있어 나로선 그저 열심히 들여다볼 수밖에 없었다. 첫눈에 보인 것은 철기시대에 만들어졌고 약간 홈이 있는 호주머니용 여신으로, 왼쪽 팔과 두 무릎의 아래쪽이 사라지

고 없었다. 가슴에는 도구들의 흔적이 남아 있었다. 요정은 시선을 바깥쪽에 두고 미소를 지으며 긴 손가락으로 찰랑거리는 물병을 휘감은 채 물을 따르고 있었다. 어깨에선 빛까지는 아니어도 윤이 나고 있었다. 그녀는 불구에 벌거벗은 몸인 것에도 전혀 개의치 않고 그믐달이나 의문부호처럼 한껏 휜 자세로 느긋이 앉아 물을 따르고 있었다. 뼈로 만들어진(누구의 뼈일까?) 몸은 아주 날씬해서 붙어 있던 살들이 물에 씻겨 내려간 것처럼 보이지만 주변에 물기가 전혀 없다. 심지어 물병에서 떨어지는 작은 물줄기도 뼈로 만들어졌고, 뼈처럼 말라 있다.

　요정은 작은 여신이자 더 크고 추상적인 힘을 대리하는 지방의 정령이다. 이 요정은 형태는 그리스에서, 세련미는 로마에서, 재료는 영국에서 취한 것으로, 아마 글로스터셔의 어느 장인이 로마인을 위해 만들었고, 그 로마인은 글로스터셔의 어느 강—시런세스터를 휘돌아 흐르는 천 강이나, 천 강으로 흘러드는 던트 강—을 지배하는 힘을 얻으려 했을 것이다.

　고대 신화에서 강은 남성이지만 수원水源은 여성이거나 여성이 관여한다. 던트 강 수원지에는 검은딸기나무, 개암나무, 엘더베리, 쐐기풀이 무성하고, 농부가 (원한다면) 뼈로 된 물의 요정을 올려놓을 수 있는 바위 턱이 두 군데 있다. 여기가 아니더라도 농부는 집 안의 성소에 다른 작은 신들과 함께 물의 요정을 올려놓고 아침마다 소망을 빌기도 하고, 호주머니에(분명 로마의 토가에도 호주머니가 있었을 것이다) 물의 요정을 넣어 가지고 다니면서 손으로 만지작거렸을 것이다. 대화를 유리하게 끌고 가기 위해 말을 하는 동안에 주머니 속의 동전을

짤랑거리는 사람처럼.

제임스 프레이저James Frazer의 《황금가지》에는 이런 구절이 있다.

자바에서는 가끔 두 남자가 서로 피가 흐를 때까지 회초리로 등을 때린다. (중략) 러시아 남부와 서부 몇몇 지역에서는 예배를 마친 뒤 교구민들이 신부복을 입은 사제를 땅바닥에 쓰러뜨리고 그 위에 물을 퍼붓는다. (중략) 1868년에 (호주) 타라슈찬스크 지역의 한 마을에서는 긴 가뭄으로 흉작이 예상되자 주민들이 지난해 12월에 죽은 국교 반대자의 시신을 파헤친 뒤, 몇 명이 남아 있는 시체의 머리를 때리면서 "비를 내려라!"라고 외치고 다른 사람들은 물을 체에 걸러 그 위에 뿌렸다.

나는 은유를 통해(모든 언어는 은유에서 나왔다) 사람이 아닌 어떤 것과 소통하려는 대범한 사람들에게 감탄하듯, 비를 기원하는 이 극단적인 방법에도 진심으로 감탄한다. 씨앗이나 동물에 투자해 그것을 키워 가치를 높여 부를 축적하려는 사람에게 물의 요정은 물에 인격을 부여한 문학적 존재이거나 단지 물로 치환된 여성이 아니라 절대적인 필요 때문에 불가사의한 어떤 존재와 접촉하려는 노력이 된다.

나는 두 시간 동안이나 물의 요정을 바라보았는데도 그녀를 계속 보고 싶어 엽서를 한 장 샀다. 그런 뒤 차를 몰고 집으로 향했다. 마지막 코너를 돌아 던트 강변에 이르렀는데, 모든 게 달라 보였다. 강은 여전히 자그마했지만 물의 에너지가 모든 곳에 확연히 퍼져 있었다.

그 힘은 모든 것을 끌어당기는 바다의 긴 들숨처럼 풀과 나무와 산과 구름을 아래로 빨아들이고 있었다. 어찌된 일일까 생각해보니, 물의 요정이(오랑우탄처럼) 나를 현재로 되돌려놓은 게 분명했다. 그 일은 내 상상력을 새롭게 일깨워주었다. 적어도 나에겐 그것이 과거의 주된 기능이자 박물관의 진정한 가치다. 그 모든 일이 7년 전에 일어났다.

이 글을 청탁받자마자 든 생각은 '그래, 물의 요정을 한 번만 잡아볼 수 있다면'이었다. 아, 악타이온 이야기를 깜빡 잊고 있었다. 사냥꾼인 악타이온은 아르테미스와 그녀의 님프들이 숲속의 연못에서 목욕하는 광경을 우연히 보게 되었다. 노한 아르테미스가 저주를 내리자 그는 사슴으로 변해 자신의 사냥개들에게 찢겨 죽었다. 요정이나 여신을 너무 가까이서 보면 그런 신세가 된다.

그런데 코리니움 박물관은 관대하게도 흰 장갑을 끼고 물의 요정을 만져보도록 허락했다. 연못처럼 오므린 손 위에 가볍게 누워 있는 그녀를 나는 도저히 바라볼 수 없었다. 집중하기가 어려웠다. 그녀를 유리 감옥에서 꺼낸 순간부터 나는 유리 감옥 같은 카메라 렌즈에 갇혔고, 요정을 구경하고 있는 내가 구경당하고 있다는 생각을 떨칠 수 없었다. 그 자리에서 사진 속에 밀봉된 나는 물의 요정의 얼굴에 번져 있는 미소가 근처에 있는 강의 수줍고 순간적인 미소보다는 노한 여신의 바짝 마른 억지웃음에 더 가깝다는 걸 깨달았다.

★ Corinium Museum
★ Park Street, Cirencester, Groucestershire GL7, 2BX, UK
★ www.coriniummuseum.org

어머니와 아들, 가면과 진실

앙소르의 집, 오스텐데

존 번사이드 John Burnside

소설가, 단편소설 작가, 시인이다. 시선집 《검은 고양이 뼈Black Cat Bone》로 2011년에 포워드 상과 T. S. 엘리엇 상을 수상했다. 회고록 《내 아버지에 관한 거짓말A Lie About My Father》은 솔타이어 협회 스코틀랜드 올해의 책과 스코틀랜드 예술위원회 올해의 책으로 선정되었고, 단편소설집 《행복 같은 어떤 것Something Like Happy》으로 2014년 에지힐 상을 수상했다. 번사이드는 《뉴 스테이츠먼New Statesman》에 매달 자연 칼럼을 쓰고 있으며, 《런던 서평》에 정기적으로 글을 싣는다. 20세기 시에 대한 책 《시간의 음악The Music of Time》이 2018년 프러파일북스 출판사를 통해 나올 예정이다.

M

1976년 졸업을 앞두고 케임브리지 공대에서 부활절을 맞아 집에 와 있을 때였다. 어느 날 어머니가 이번 여름엔 "해외여행"을 하고 싶다고 말해 아버지를 당황하게 했다. 냉철한 관객으로서 나는 어머니의 생각에 찬성했다. 마흔여섯 해를 살도록 어머니는 고향인 미들랜드 동부를 벗어나기는커녕 블랙풀보다 멀리 가본 적이 없었다. 여행은 당연히 어머니에게 좋은 일이 될 것 같았다. 10대 시절 내내 아버지와 으르렁대며 보냈던 터라 아버지를 조금이라도 괴롭힐 수 있다면 어떤 계획이라도 손을 들어주고 싶은 것도 사실이었다.

그러나 이런 우호적인 마음도 잠시였다. 이틀 뒤 어머니는 이 여행이 나의 졸업 선물을 겸한다고 말해 나를 좌절시켰다. 내가 가족과 함께 여행한 것은 6년 전 클랙턴 캠핑장에서 비참하게 2주를 보낸 게 마지막이었다. 장엄하기 이를 데 없는 아버지의 코골이 소리에 밤새 잠을 이룰 수 없던 나는 깊은 밤 텅 빈 해안도로를 어슬렁거렸다(낮에 캠핑

장 영화관에서 잠깐 눈을 붙였다. 뚱뚱한 관리자는 오후가 되면 어김없이 〈닥터 후와 달릭〉를 틀었다). 어쨌든 이제 와서 발을 빼기엔 너무 늦었고, 몇 달 뒤 나는 부모님과 여동생을 따라 오스텐데 행 페리에 순순히 몸을 실었다.

왜 어머니가 오스텐데에 가고 싶어 하시는지에 대해선 통 짚이는 데가 없었다. 팸플릿을 보니 멋지더라는 말이 전부였다. 하지만 던져진 주사위를 뒤집을 수 없는 상황에서 나는 가족의 일원으로 참여해 좋은 아들 노릇을 잘해내기로 마음먹었다. 그런데 아버지 때문에 나의 좋은 결심은 오래 가지 못했다. 마차를 타고 괴로워하며 겐트와 슬라위스를 한 번씩 돈 것을 제외하고는 나는 여행 중 대부분의 시간을 가족과 떨어져 오스텐데 중앙광장과 그 주위에 있는 좁은 거리들을 홀로 배회하며 보냈다.

다른 볼거리도 많았지만 지금은 롬스트라트Romestraat의 뮤.제Mu.ZEE로 거처를 옮긴 파인아트 미술관이 특히 볼 만했다. 내친 김에 나는 블란데렌스트라스Blanderenstraat에 있는 높고 홀쭉한 건물에도 들어가 보았다. 화가 겸 음악가이자 이따금 책을 내기도 했던 제임스 앙소르 James Ensor가 살고 작업했던 곳이다. 그는 1917년 고모에게 이 집을 상속받은 뒤 1949년 89세의 나이로 눈을 감을 때까지 이곳을 떠나지 않았다. 그 무렵 앙소르는 1880년대처럼 문제적 인물이 아니었다. 그의 후기작에서는 태만하고, 심지어 쇠락한 증거들이 보인다고 주장하는 사람도 있지만 내 생각은 다르다. 그가 블란데렌스트라스 자택에서 그린 그림들은 이전보다 훨씬 온화해진 건 분명하지만, 철학적 깊이가 있고 시간과 공간을 통찰하는 눈이 있어 중요한 예술가의

작품들 중 가치 있는 작품으로 꼽히기에 충분하다.

거리에서 볼 때 앙소르의 집은 그리 대단하게 느껴지지 않았는데, 발을 들인 순간 마음을 빼앗기고 말았다. 너무 마음에 든 나머지, 나는 어머니를 그곳에 모셔가려 했지만, 자기 스타일이 아니라는 말에 동의할 수밖에 없었다. 내가 좋아하는 그 어떤 것도 어머니 스타일이 아니란 건 익히 알고 있었지만, 새삼스럽게 우리에게 너무 공통점이 없다는 사실이 절감돼 슬프고 섭섭했다.

나는 지금 앙소르의 집에 있다. 예전과 너무 똑같아 가슴이 뭉클하다. 1층은 여전히 앙소르가 이 집으로 이사 오기 전에 그의 숙부인 레오폴드가 열대 바다에서 온 거대한 고둥껍질과 기념품을 팔던 가게로 복원된 모습을 유지하고 있다(앙소르의 부모도 기념품 체인 회사를 경영했다. 이들 역시 고둥껍질, 동양 화병, 준보석, 가면 등 축제나 행사에 필요한 물품을 수입해 거래했다. 앙소르는 일생 동안 그 축제들을 떠올리면서 때론 불길하기까지 한 이미지들을 불러내곤 했다). 1층에서 가장 눈길을 끄는 전시품은 단연 피지의 인어들로, 물고기 몸에 원숭이 머리와 이마가 접목된 기이하고 신기한 물건이다. 1층 전체가 카니발 가면, 해양 생물, 마네킹 머리, 일본 부채, 이국적인 조개껍질, 해괴한 산호 등 온갖 구경거리로 뒤덮여 있어 자연의 경이만으로는 도저히 연출할 수 없는 일종의 초현실적인 분더캄머*라 할 만하다.

* Wunderkammer. 16세기 후반에 온갖 진기한 광물이나 이국적인 도자기, 희귀 동식물의 화석, 심지어 성자의 유골을 화려한 그림이나 조각품과 함께 진열해 사람들의 놀라움Wunder을 자아냈던 방을 이르는 말.

내가 지금 향하고 있는 2층도 1층만큼이나 매혹적이다. 앙소르는 이곳에서 기이한 그림들을 그렸다. 1970년대에 처음 본 순간 그 이미지들은 내 내면의 풍경에 들어와 영구적으로 자리하게 되었다.

무엇보다 가장 마음이 끌리는 것은 다양한 작품 세계다. 앙소르는 벨기에의 축제에 등장하는 악몽 같고 때론 외설적이기도 한 이미지들로 유명한데, 그 자신은 대개 군중(다른 예술가는 물론 정치인들도 포함된다)의 조롱을 받는 그리스도로 그려져 있다. 하지만 그는 평생에 걸쳐 삶의 무상함과 무le néant를 관조하는 잔잔한 작품을 그리기도 했다. 〈간이 탈의장, 1876년 7월 29일 오후〉(1876), 〈푸른 항아리가 있는 정물〉(1891), 그리고 말년에 그린 바다 그림과 실내 그림들이 그 예다. 한편 〈청어 절임을 갖고 싸우는 해골들〉(1981)의 그로테스크한 정신이 아주 이상한 데서 다시 튀어나오기도 한다. 예를 들어, 평범해 보이는 어느 부인의 초상화를 그렸는데 그림 값을 지불하지 않자 그녀를 뻐드렁니에 마맛자국이 잔뜩 있는 쭈그렁 할멈으로 바꿔놓는 식이다.

이 집에는 앙소르가 그린 그림의 원작이 하나도 없지만 그건 중요하지 않다(앙소르의 페달식 오르간과 함께 블루살롱에 전시되어 있는 그림들은 고화질로 복제한 것들이다. 원작은 전 세계의 국립 박물관에 흩어져 있다). 중요한 것은 이 집이 보여주는 그의 의식이다. 내가 보기에 그의 의식은 놀랄 만큼 모순적이다. 여기 살았던 자칭 무정부주의자는 품위 있는 바닷가 휴양지에서 품위 있어 보이는 부르주아의 삶을 영위했지만, 그가 그린 그림들은 20세기 초 아주 큰 소란을 일으켰다. 초현실주의와 다

다이즘의 탄생을 예고한 그의 작품은 처음에는 불온하기 짝이 없다는 평가를 받거나 때로는 전시를 금지당하기도 했다.

그런 면에서 앙소르가 1933년 알버트 아인슈타인Albert Einstein을 언급하며 다음과 같이 말한 것은 그리 놀라운 일이 아니다. "아주 적합한 벨기에 속담이 있지. 생각이 충돌하면 불빛이 튄다는 것 말이야." 아인슈타인처럼 앙소르도 대립과 충돌이 한데 얽힌 행복한 모순 덩어리였다. 그의 예술에서는 서로 다른 힘들이 부단히 상호작용했다. 매 순간 현재의 질서를 담아냈지만, 그러면서도 우리가 영구적이라 생각하고 현실에 부여하는 그 어떤 의미도 사실은 일시적이고 잠정적인 것임을, 우리가 바라는 최고의 모습을 가장한 가면에 불과함을 폭로하는 상반된 힘들이 줄다리기를 했다.

오랜만에 어떤 장소에 가면 낯선 느낌이 들 때가 있다. 익숙한 느낌인데, 뭔가 사라진 듯 허전하다. 내 경우, 앙소르의 집에서 사라진 건 가면들이었다. 물론 이곳엔 가면들이 가득했지만, 세월이 흐르면서 내 상상력은 이곳에 존재하지 않는 수백 개의 가면, 즉 내가 앙소르의 그림에서 보았던 가면들, 다른 곳에서 스쳐지나가며 보았던 축제의 가면들 등 앙소르와 아무 상관없는 모든 가면을 기억에서 끄집어내서 상상을 덧대 내 머릿속에 복제해놓은 앙소르의 집 안 곳곳에 늘어놓았던 것이다. 그래서 덩달아 깊어진 계단통, 더 넓고 높아진 현관과 모든 벽에 석고와 종이 반죽과 천연수지로 만든 얼굴들이 넘실댔다. 분명 처음에 나를 매혹시킨 것은 앙소르의 집을 가득 채운 가면들이었지만, 내가 거기에 끌린 것은 내가 자각하고 있는 것보다

더 개인적인 이유 때문인지도 모른다.

가면은 무언가를 감출 때뿐만 아니라 벗겨지는 순간에도 놀라움을 안겨준다. 미지의 모습은 한 겹의 가면 뒤에 계속 존재하지만, 우리는 그것을 감히 짐작조차 못 한다. 그러다가 그 감춰진 얼굴이 드러나는 순간, 그건 우리가 바라거나 두려워했던 모습과는 딴판인 경우가 부지기수다. 그래서 폭로는 양방향 과정이다. 앙소르가 말한 대로, "눈은 관찰하는 동안에 변한다." 감춰져 있던 것이 힐끗 보이는데 그 모습이 상상한 것과 완전히 달라 우리를 놀라게 할 때, 그의 말은 특히 빛을 발한다. 그럴 땐 단지 하나의 비밀이 눈앞에 드러나는 게 아니라 우리가 보는 방식이 달라져서 완전히 다른 세계, 친숙한 면도 있지만 근본적으로 다른 새로운 세계가 눈앞에 열린다.

따라서 1976년에 이 모든 것이 나에게 왜 그토록 개인적인 것이 되었는지 이제야 알 것 같다. 나는 어머니가 우리 앞에서 쓰고 있던 가면 너머에 무엇이 존재하는지 그때 처음으로 보았다. 물론 어머니의 삶이 실망으로 가득하다는 것은 알고 있었지만, 나도 그 원인 중하나라는 건 까맣게 모르고 있었다. 나는 이름 없는 공과대학(다른 할일이 떠오르지 않아 다녔던 대학)에서 학위를 받았지만, 그해 여름까지도 단지 "체제"에 편입되는 것을 피하려 했을 뿐 아무런 야망도, 전망도, 원대한 계획도 갖고 있지 않다는 게 누가 봐도 분명했다.

그해 여름, 나는 재능 있는 아들이 아니었다. 어렸을 적 학교 선생님들에게 영리하다는, "뭐를 해도" 잘할 거라는 칭찬을 받아 어머니에게 막연한 기대를 심어주었던 아들이 아니었다. 어머니는 내가 코비에 있는 교황 요한23세 고등학교에서 퇴학당하는 그 순간까지 그

이야기들을 믿었다. 그 이후에도 내가 마음을 잡고 제자리로 돌아와 수석 졸업을 하고 물리학자가 된 사촌 형 존처럼은 아니더라도 교사가 된 엘리너 이모나 공무원이 된 톰 삼촌만큼은 성공하리라 생각했다. 하지만 그해 여름, 어머니의 눈에 나는 그런 소박한 성공조차 이룰 수 없을 것처럼 보였던 것 같다.

어느 날 오후, 동생은 제 방에 있고 아버지는 혼자 어느 술집에 갔을 때, 어머니는 호텔 로비의 카페테리아에서 차와 케이크를 시켜놓고는 나에게 앞으로 어떻게 살 계획이냐고 단도직입적으로 물었다. 아버지가 종종 나를 힐책하며 그렇게 묻긴 했지만 어머니는 한 번도 그런 질문을 하지 않았었다. 난데없는 어머니의 질문에 마땅한 대답이 떠오르지 않았다.

"제게 그런 건 중요하지 않아요." 나는 대답하면서도 그 말이 얼마나 한심하게 들릴지 분명히 의식하고 있었다.

어머니는 입술을 찡그렸다. "그래? 그러면 뭐가 중요하니?"

나는 아무 말도 하지 않았다. 가슴 아파하는 어머니가 곁눈으로 보였다. 그건 아버지의 술주정과 불성실한 언행 혹은 어머니처럼 열심히 사는 서민을 평생 하류에 묶어두는 불공평한 계급 제도가 아니라 어머니의 눈에 비친 나의 실패한 모습 때문이었다.

어머니에게 나의 실패는 도저히 이해할 수 없는 일로 보였을 것이다. 내겐 학위가 있었고, 평범한 사람이라면 당연히 이를 써먹을 생각을 했을 것이다. 하지만 난 학위 따위엔 관심이 없었다. 성공이나 실패에도 신경 쓰지 않았다.

"그래서 이제 뭘 할 거니?" 어머니가 말씀하셨다. "잘 생각해야 한

다. 안 그러면 아버지처럼 평생 공사판을 전전하게 될지도 몰라. 아니면 나나 네 동생처럼 공장에서 노동을 하든가."

"왜요?" 내가 말했다. "그게 어때서요?"

그러자 어머니는 할 말을 잃고 믿을 수 없다는 얼굴로 나를 노려보았다. 대체 무슨 일이 있었기에 자신의 아들이 이토록 무심해졌는지 모르겠다는 표정으로. 나는 어머니를 안심시키는 대신에 마음의 문을 닫아걸고 어머니의 걱정스러운 얼굴을 외면한 채 내면으로 고개를 돌렸다. 어쨌든 달라진 건 없었다. 아무렴. 우린 가족이었다. 하지만 우린 완전히 다른 세계에 살고 있었다. 나는 어머니가 이모들과 사촌들에게 늘어놓는 아들 자랑에 억지로 박자를 맞추고 싶지 않았다. 어머니가 내 얼굴에서 그런 기색을 읽었는지, 아니면 긴 기다림 끝에 그냥 포기해버렸는지는(어머니의 사랑은 물론 변함없었지만, 그때는 나를 포기했다고 생각했다) 알 수 없지만, 어머니는 말없이 위층으로 올라가 어머니 방으로 들어갔다. 우리는 다시는 그 문제를 입 밖에 꺼내지 않았다.

앙소르의 〈내 어머니〉(1915)란 그림이 있다. 배경에 죽은 여인이 두 손에 묵주를 감고 움푹 꺼진 얼굴로 누워 있다. 전경에서는 다양한 색깔의 라벨이 붙어 있는 약병들이 빛을 반사하거나 굴절시키며 으스스한 분위기를 뿜어낸다. 나는 이 그림을 1976년의 그 휴가 때가 아니라 다른 곳에서 봤다고 생각했다. 그런데 여기, 뮈.제의 앙소르의 집에 그 그림이 있었다. 애절하면서도 이상하게 사실적인 이 그림은 그의 어머니가 눈을 감은 뒤 사흘간 창의성이 일시에 터져 나왔을

내 그린 몇 개의 작품(술잡아 드로잉 네 섬과 그림 두 섬) 가운데 하나다. 잉소르의 어머니는 경제적으로나 도덕적으로 힘들 때도 변함없이 아들 편을 들었다. 주정뱅이 남편을 흉보는 소문이 여기저기서 들려올 때도 자신의 운명을 묵묵히 감내했다. 이 그림 속에서 그녀는 죽음에 완전히 씻겨 나간 듯 풀어지고 텅 비어 있다. 동시에 그녀의 몸은 부패하고 있기보다는 앞에 놓인 약병들처럼 투명하게 빛으로 분해되고 있다. 자타가 공인하는 무신론자였던 앙소르가 이런 이미지를 통해 종교적 의미를 드러내려고 한 것은 아닐 것이다(그가 죽은 어머니의 침대 곁에서 그린 드로잉들, 특히 〈나의 죽은 어머니 Ⅲ〉은 이런 면에서 타협의 여지가 없다). 대신에 그의 그림은 삶의 무게와 가면을 쓴 일생에서 힘겹게 해방된 이미지를 보여준다.

어머니가 몇 년 더 사셨더라면 내가 수확한 작은 성공에 부족하나마 기뻐하셨을 것이다(나는 공무원이 되었고, 곧 컴퓨터 회사의 중간관리자가 되었다). 하지만 오스텐데에서 돌아온 지 6개월 뒤 어머니는 수술이 불가능한 암을 선고받았고, 그로부터 6개월 뒤 집에서 멀리 떨어져 있고 일가친척 하나 없는 코비 시립묘지에 묻히셨다.

어머니가 돌아가시기 보름 전, 방에 들어갔더니 어머니는 눈을 감고 조용히 누워 계셨다. 창문으로 흘러들어온 7월의 햇살이 화장대를 비추고 있었다. 그 모습이 꿈속에 사랑하는 사람이 나타났을 때처럼 아득히 멀고, 놀라우리만치 다르게 느껴져서, 이미니가 그렇게 정지된 상태로 누워 있을 때 어머니가 기대하는 삶의 방식으로는 내가 도저히 행복을 느끼지 못했으리란 것을 어머니에게 이해시킬 수 있

지 않을까 하는 희망을 잠시 품어보았다. 하지만 어머니의 얼굴을 지켜보는 동안 그런 생각은 차츰 사라졌다. 그 순간만큼은 모든 짐을 내려놓은 더없이 평온한 모습이었지만, 그건 단지 또 하나의 가면일 뿐, 힘든 생에서 해방된 진짜 모습은 아니었다.

그때까지 나는 우리의 가면은 모두 감추기 위한 것이고, 가면 뒤에 감춰진 것이 바로 우리의 진정한 자아, 고통과 수치를 견디는 불변의 실재, 자신을 보호하거나 (혹은 어머니가 실망했을 경우) 남들을 보호하기 위해서라도 드러내선 안 되는 자아라고 생각했다. 그때 내가 앙소르의 집에서 조금만 더 사려 깊었더라면 이제야 알게 된 이 같은 진실을 좀 더 빨리 깨달을 수 있었을 것이다. 우리가 일생 동안 쓰는 수많은 가면 가운데 그 어떤 것도, 아주 순식간에 지나갔거나 드물게 행복을 안겨주었던 것조차도, 다른 어떤 가면보다 더 진실되거나 거짓되지 않는다는 것을.

★ Ensorhuis
★ Vlaanderenstraat 27, 8400 Oostende, Belgium
★ www.muzee.be/en/ensor

16

Treasure Palaces

집에서 집으로

보스턴 파인아트 미술관, 보스턴

클레어 메서드 Claire Messud

장편소설 네 권과 중편소설집 한 권을 썼다. 《황제의 아이늘The Emperor' Children》은 20여 개 언어로 번역되었고, 2006년 《뉴욕 타임스》의 최고의 책 열 권에 선정되었다. 근작으로 《위층 여자The Woman Upstairs》(2013)가 있다. 《뉴욕 서평》, 《뉴욕 타임스》, 《파이낸셜 타임스》 등에 정기적으로 글을 기고하고 있다. 현재 하버드 대학교 교수로, 가족과 함께 매사추세츠 주 케임브리지에 거주 중이다.

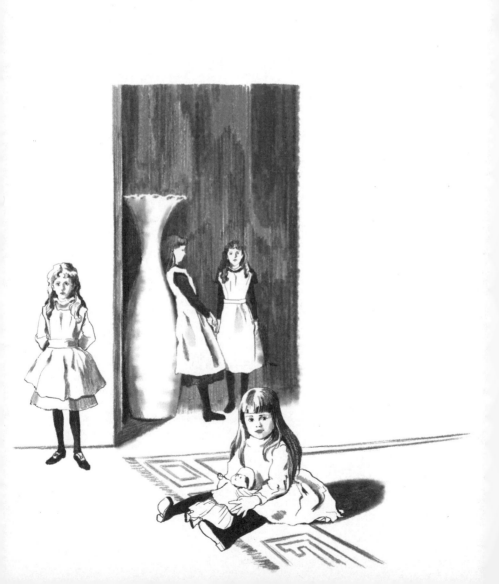

M

나는 10대 때 처음 보스턴에 가봤
다. 도시 남쪽 교외에 있고 T. S. 엘리엇이 어렸을 때 다녔다는 기숙
학교에 입학하면서였다. 1798년에 지어진, 미국식 표현으로 '올드'
한 학교였다. 어린 나에게 보스턴은 더 없이 신기한 보물 상자였다.
어린 시절을 보낸 시드니와 토론토가 영연방의 일부처럼 느껴지던
차에 위대한 시와 유명한 이야기에 등장하는 도시에 오게 됐으니 당
연히 가슴 벅찰 수밖에 없었다.

보스턴은 또한 유명한 그림들을 잔뜩 볼 수 있는 도시였다. 보스턴
의 문화적 정체성은 주로 버림받은 혼혈과 추방자들, 미국과 유럽의
중간 지역에 살았던 괴팍한 현자들 손에서 빚어졌다는 사실이 내 마
음을 사로잡았다. 제임스 휘슬러James Whistler "매사추세츠 주 로웰에서 태어
났지만 유럽에서 러시아 사람으로 오해받자 행복해했다.", 존 사전트John Sargent "유
럽에서 태어났고 미국인 부모를 둔 그는 만년에 들어서야 보스턴의 친척들과 교류했다.",
헨리 제임스Henry James "영국으로 귀화했지만 우리 집에서 800미터 거리에 있는 케
임브리지 시립묘지에 묻혔다.", 이디스 워튼Edith Warton "보스턴에서 나는 실패한 사

람이었다. 지적이라고 하기엔 내가 너무 유행을 따른다고 사람들이 생각했기 때문이다. 뉴욕에서도 실패했는데, 이번에는 유행을 따르기에는 내가 너무 지적이라고 사람들이 생각했기 때문이다."이 바로 그들이다. 프랑스인 아버지와 캐나다인 어머니 사이에서 태어나 가족 중 유일하게 미국 여권을 갖고 있는 나는 내가 충분히 미국적으로 보이지 않을까 봐 자주 걱정했는데, 이 모든 화가와 작가들은 내게 상당한 위안이 되었다. 미국은 대체로 유럽에 관심이 없지만, 보스턴은 다르게 느껴졌다. 이곳에서 볼 수 있는 예술로 판단했을 때에는.

학생 때는 보스턴 미술관에 거의 가지 않았다. 카페는 비싸고 기념품점에는 마음에 드는 물건이 하나도 없었다. 그보다는 하버드 광장과 뉴베리 가를 쏘다니는 게 더 좋았다. 미술관은 겨울에 추위를 피할 장소로만 선택했다.

하지만 그 시절에 몇 번 방문한 것만으로도 나에겐 그 장소에 대한 소유 의식, 거의 가족이나 다름없다는 자부심이 싹텄다. 20년이 흘러 남편과 함께 아이들을 데리고 이곳으로 이사했을 때 나는 마치 대가족의 품에 안기는 것처럼 기꺼운 마음으로 보스턴 미술관을 찾았다. 거기엔 나의 오래된 친구들, 즉 존 코플리John Copley의 〈왓슨과 상어Watson and the Shark〉, 토머스 설리Thomas Sully의 〈찢어진 모자The Torn Hat〉, 존 사전트의 〈에드워드 달리 보이트의 딸들The Daughters of Edward Darley Boit〉이 있었다. 그들은 내 아이들과도 친구가 되었다. 우리는 자주, 그러나 실례가 되지 않도록 30분 정도 짧게 보스턴 미술관과 어울려 놀았다.

아이들은 저마다 자신이 좋아하는 것들을 발견했고, 지금도 여전히 그것들을 좋아한다. 나의 딸 리비아는 여섯 살 때쯤 프랭크 W. 벤슨Frak W. Benson이 그린 세 아이가 보트에 타고 있는 그림을 베껴 그렸다. 리비아는 그 그림을 제 방에 걸어놓았다. 아이는 원작을 자기 그림처럼 생각한다. 나의 아들 루시안은 휘슬러의 〈파랑과 은빛의 녹턴: 석호, 베네치아Nocturne in Blue and Silver : The Lagoon, Venice〉를 좋아한다. 우리가 다 함께 좋아하는 그림은 차일드 하삼Childe Hassam의 〈황혼의 보스턴 코먼 공원Boston Common at Twilight〉이다. 더께처럼 두툼하게 쌓인 눈과 강렬한 황혼이 인상적인 이 그림은 그림이 그려졌을 당시와 현재 사이에 놓인 130년을 지워내고 우리의 겨울 저녁을 그대로 환기시킨다.

보스턴 미술관은 이 그림이 그려지기 10년 전쯤인 1876년 독립기념일에 처음 문을 열었고, 1909년 현재의 자리로 이주했다. 이후 여러 번에 걸쳐 확장됐는데, 2010년 노먼 포스터Norman Foster의 설계에 따라 본관 옆에 유리로 지은 미국 미술관이 새로 문을 열었다. 이 크고 환한 공간은 1909년에 본관으로 지은 보자르Beaux-Arts 건물과 멋진 조화를 이루긴 해도 나는 여전히 조용한 그 중심부가 좋다. 어린 시절에 본 미술관들처럼 음산하고, 창문이 거의 없고, 복도와 계단이 널찍하고, 도서관에서처럼 목소리를 죽이지 않으면 쩌렁쩌렁 울리고, 발을 디딜 때마다 소리가 나기 때문이나.

신관에는 고약하게도 우리가 좋아하는 몇몇 작품이 찾기 어렵게 전시되어 있다. 예전에 〈왓슨과 상어〉는 몇 마일이나 떨어진 기나긴

복도 끝에서도 보였지만, 이젠 가까운 거리에서만 볼 수 있어서 약간 답답하게 느껴진다. 더 실망스러운 것은 설리의 〈찢어진 모자〉에서, 리비아와 루시안의 사촌을 닮은 남자아이가 보이지 않는다는 것이다. 그 그림은 19세기 거실처럼 꾸며진 전시실에서 유리 상자에 갇혀 짧고 불운한 시간을 보낸 뒤 신비한 지하 창고로 되돌아갔다. 미술관 소장품의 95퍼센트가 어둠 속에서 투덜대고 있는 그곳 말이다. 긴 코를 가진 사나이가 머리에 양말 같은 걸 쓰고 있는 19세기 초 미국인 초상화도 보이지 않는다. 비록 사전트의 보이트 자매를 비롯한 다른 인물들은 잘 지내고 있고 지금도 아름다워 보이지만 섭섭한 건 어쩔 수 없다.

그래도 우리 가족이 자주 왔던 곳에서 원래 자리를 지키고 있는 그림들을 보면 다소 위안이 된다. 코치Koch 전시관의 다마스크 벽지 위에는 여전히 유럽 거장들의 그림이 있고, 인상주의 전시관도 다시 문을 열었다. 내가 항상 들렀던 구석진 방도 변함없이 텅 비어 있다. 둥근 천장을 이고 있는 이 작은 방에는 피레네 산맥의 어느 작은 예배당에서 가져온 12세기 스페인의 프레스코화 〈후광에 둘러싸인 그리스도와 4대 복음서 저자들〉이 펼쳐져 있다. 신비하고 엄숙하지만 기쁨으로 가득한(저 주름진 푸른색 옷을 입고 무대 오른쪽에서 커튼을 올리고 있는 사내는 누구일까?) 프레스코화는 조용한 곳에서 잠시 묵상할 기회를 선물한다.

내가 이 공간을 즐겨 찾는 이유는 아름다운 눈을 가진 비잔틴 사람들보다는 그들만큼이나 연식이 오래된 이탈리아 성모상을 만나기 위

해서다. 아기 예수를 나름대로 해석한 작품들을 보면 미소가 절로 나지만(비율이 얼마나 이상하고, 색깔도 얼마나 재미있는지 모른다!), 이 아기는 볼 때마다 거의 매번 눈물이 날 것 같다. 아기 예수와 어머니는 머리가 정말 이상하리만치 길쭉하고 그런 점에서 이국적이다. 하지만 어머니의 옷 주름, 정밀한 팔다리, 강렬한 포옹, 어머니의 뺨을 향해 목을 빼고 있는 아기의 갈망하는 얼굴, 약간 찌푸린 표정에서 나는 그들 모자의 진한 감정을 알아본다. 그것은 어머니의 몸을 향한 모든 아기의 갈망이다. 한편으로 이 예수에게는 거의 어른 같은 면이 있어서 낯설고 당혹스럽기도 하다. 하지만 모자의 열정적인 친밀함은 오랜 세월이 흐른 지금도 즉시 알아볼 수 있다. 내가 늘 눈여겨보는 것도 바로 이 예수의 가장 인간적인 모습이다.

방식은 완전히 다르지만 반 다이크Van Dyck의 〈메리 공주Princess Mary〉 역시 오랜 세월의 흐름을 뛰어넘어 여전히 매력적인 작품이다. 그림 속 메리 공주는 우리 아이들이 정말 친근하게 느끼는 몇 안 되는 옛날 그림 중 하나다. 메리는 영국 왕 찰스 1세의 딸로, 그림 속 모습은 윌리엄 오렌지 공과 약혼할 때인 듯, 새틴 드레스를 입고 어울리는 보석으로 치장했다. 옷소매만도 무게가 1톤은 될 것처럼 보인다. 이 그림에서 눈길을 끄는 것은 희미하게 반짝이는 공단, 정교한 장식, 배 위에 살포시 포갠 통통한 손이 아니다. 어린 메리의 놀라운 점은 얼굴의 녕석한 해석과 낯익은 표정이다. 남편은 그녀를 볼 때마다 "아, 저기 에이미가 있네!"라고 말한다. 그림 속 메리 공주의 얼굴은 남편의 직장 동료였던 에이미와 완전히 똑같다.

메리는 경계하고 있다. 아홉 살의 어린 나이로 곧 시집을 가야 하는 처지에 플랑드르의 위대한 초상화가 앞에 서 있으려니 자세가 딱딱해질 수밖에. 그녀는 아버지가 올리버 크롬웰에게 처형된 직후인 열아홉 살 때 과부가 된다. 그리고 자신도 스물아홉 나이에 눈을 감는다. 그림 속 메리는 마치 자신의 앞날이 순탄치 않을 테고, 세상의 그 어떤 호사한 의복도 자신을 보호해줄 수 없으리라는 것을 어느 정도 감지한 듯한 모습이다.

〈메리 공주〉는 1920년대에 노먼튼 공작Earl of Normanton이 내놓자마자 앨번 터프츠 풀러Alvan Tufts Fuller가 사들여 미국에 오게 되었다. 자동차 판매로 부자가 된 풀러는 매사추세츠 주지사가 되었고 80세까지 장수했다. 메리가 윌리엄이 아닌 그와 결혼했더라면.

내 아이들은 인상주의 전시관을 제일 좋아한다. 나도 어렸을 땐 그랬다. 눈이 시린 빈센트 반 고흐Vincent van Gogh의 그림들, 아련하고 울긋불긋한 클로드 모네Claude Monet의 그림들, 화사한 꽃이 만발한 오귀스트 르누아르의 그림들. 내 딸은 10대가 된 지금도 열네 살의 어린 무희를 보여주는 에드가 드가Edgar De Gas의 조각을 끔찍이 좋아한다. 소녀는 턱을 치켜들고 양손을 뒤로 하고 있는데, 얇은 무명 치마는 다소 지저분하지만 공단으로 된 머리끈은 새것이다. 리비아는 유리 진열장 옆에 서서 소녀와 똑같은 자세를 취하곤 했다. 발레를 그만둔 지 몇 년 됐지만 그래도 제법 그럴듯한 모습으로.

내가 좋아하는 드가의 작품은 〈팔짱을 낀 발레 무용수Ballet Dancer with Arms Crossed〉로, 드가가 죽은 뒤 1919년 스튜디오에서 유작을 경매할

때 가져온 미완성 그림이다. 눈길을 놀린 채 팔짱을 끼고 있는 무용수는 뭔가 골똘히 생각하거나 곧 눈물을 터뜨리거나 아니면 심술이 잔뜩 난 것 같은 모습이다. 정확히 알 수 없는 것이 실제 삶과 똑같다. 그녀의 얼굴은 전체적으로 그늘져 있지만 오렌지색 립스틱을 바른 듯한 입술만은 발갛게 빛난다. 회청색 데콜라주*와 목에 두른 검은색 리본은 절반쯤 칠해진 주홍색 배경과 대비되어 어두운 이미지를 만들어낸다. 몸의 윤곽은 검은색으로 거칠게 그려져 있다(전체적으로는 아주 우아한데도 오른손은 얼마나 크고 투박한지!). 치마는 순백색이다. 그녀 주변에는 캔버스 표면이 드러나 보일 정도로 빨간색 물감이 얇게 칠해져 있다. 그림 왼쪽의 흰색 자국들은 하얀 치마와 균형을 이룬다. 드가는 1872년경 이 그림을 그리다가 중단하고 밀쳐놓았다. 이후 그녀는 45년 넘게 그의 스튜디오에 머물렀다. 이 여자를 보고 있으면 가슴 한구석에 이상한 친밀감이 고인다. 까다롭기로 유명했던 그 화가가 그녀의 슬픔을 받아들일 수도, 단념할 수도 없어 외면한 채 벽에 세워둔 그 세월 때문에.

시대가 달라진 탓에 그녀는 더 이상 미완성으로 보이지 않는다. 약간 흐릿하고 칠도 벗어졌지만 생생하기 이를 데 없는 것이, 가령 마를렌 뒤마Marlene Dumas의 현대적인 작품을 예고하는 듯하다. 그녀의 존재는 메리 공주만큼이나 강렬하지만 그보다 더 은밀하고 감정적이어서 예술가의 눈으로 바라봐달라고 고집을 부리는 듯하다. 에드몽 드 공쿠르Edmond de Goncourt는 드가의 스튜디오를 방문한 뒤에 이렇게 썼

• 목·어깨·가슴을 드러낸 네크라인의 옷이나 스타일.

다. "내가 아는 한, 현대의 삶을 묘사하는 일에 종사하는 모든 사람 가운데 드가는 그 삶의 내면적 성격을 가장 성공적으로 표현했다."

나는 다시 사전트를 보러 간다. 우리 가족이 좋아하는 그림은 제각각이다. 내가 좋아하는 그림은 〈에드워드 달리 보이트의 딸들〉이다. 사전트는 특별한 재능을 지닌 초상화가였다. 오귀스트 로댕이 "우리 시대의 반 다이크"라 공언하기도 했던 그는 반 다이크가 〈메리 공주〉를 통해 드러냈듯, 소녀들의 외양을 정확히 포착해 그들의 내면을 환기시키는 재능을 유감없이 발휘했다. 오랫동안 사교계의 화가로 일한 사전트는 우아하고 관능적인 작품으로 숭배와 멸시를 동시에 받았다.

사랑스럽고 안락한 것을 찬양하는 그의 그림은 갈수록 더 피상적이고 부족하게 느껴졌다. 부유한 귀족들은 벨벳, 브로케이드,* 이탈리아 정원에서 기쁨을 추구하며 여러 해 동안 사전트의 귀한 시간을 축냈다. 그러나 보스턴 미술관이 소장하고 있는 이 보석 같은 그림은 번들번들하고 완벽해 보이는 상류 미술의 화풍을 해독解毒하는 동시에 그가 어둡고 복잡한 것도 그릴 줄 안다는 것을 보여주는 증거다.

사전트는 1882년 파리에서 〈에드워드 달리 보이트의 딸들〉을 그렸다. 당시 그의 나이는 20대 중반이었다. 보이트 가족은 사전트 가의 미국인 친구로, 고향은 보스턴이지만 파리 8구에서 사치스럽게 살고 있었다. 그림 속의 네 소녀, 메리 루이자, 플로렌스, 제인, 줄리아는 흰

• 아름다운 무늬를 넣어 짠 비단.

옷을 입은 채 아파트의 어둑한 현관홀 주위에 서 있거나 앉아 있다.

　보스턴 미술관의 에리카 허실러Erica Hirshler의 설명에 따르면, 사전트는 디에고 벨라스케스Diego Velázquez의 〈시녀들Las Meninas〉에 감명을 받아 마드리드의 프라도 미술관에서 깊이 연구했다고 한다. 하지만 이 그림은 훨씬 더 전통적이다. 모델 중 네 살 된 줄리아만 다리를 앞으로 뻗고 인형을 무릎에 올려놓은 채 관람객을 똑바로 보고 있다. 이 소녀들에게 나이 든다는 것은 몸을 숨겨야 하는 문제인 것처럼 보인다. 그다음으로 어린 딸 메리 루이자는 그림 왼쪽에 서서 뒷짐을 지고 먼 곳을 바라보고 있다. 이 소녀는 따뜻하고 차분한 장미색 드레스를 입었다. 두꺼운 에이프런은 밝은 흰색이며, 허리띠는 더 하얀색으로 대범하게 칠해졌다. 첫째와 둘째 플로렌스와 제인은 에이프런 안에 검은색 드레스를 받쳐 입고 복도 쪽으로 물러나 있다. 플로렌스는 소녀들만큼이나 눈길을 끄는 거대한 일본 항아리에 기댄 채 관람객을 거의 등지고서 제인을 바라보고 있다. 언니의 눈길을 받고 있는 제인은 뭔가 잃어버린 것처럼 자세와 표정이 동생들보다 더 모호하고 관망적이다.

　어린 줄리아만 관람객을 응시하고, 성숙한 플로렌스만 동생을 응시한다. 나머지 둘은 멍한 얼굴이다. 드가의 무용수처럼 소녀들도 분명 무슨 생각을 하고 있을 텐데, 도무지 그 생각을 읽을 수 없다.

　사전트는 드가보다 스무 살이나 젊었지만 결국 더 안전한 화가로 남았다. 말년에 그는 워튼처럼 진부하고 쓸모없는, 잃어버린 세계를

대표하는 구닥다리로 취급받았다. 하지만 오늘날에도 이 그림—네 자매 중 누구도 결혼하지 않았고 한 명은 정신질환과 싸우며 살았다—은 아주 뭉클하고 개인적으로 친밀한 느낌을 준다.

메리 공주처럼 이 소녀들도 특권과 부를 누렸지만, 그런 행운도 쿠션 효과를 발했을 뿐, 그들을 구하지는 못했다. 떠돌이 부모를 둔 덕분에 소녀들은 두 문화와 나라를 오가며 살았다. 이 그림에서도 아이들은 다른 곳으로 떠날 채비를 한 채 아파트의 어두운 현관홀에 서 있다. 이렇게 경계를 넘나드는 상태에는 장점도 있지만(나는 그렇게 확신한다. 몇몇 나라에서 성장한 사람들도 이에 대체로 동의할 것이다), 마침내 집이 생겼을 때 이들은 얼마나 마음이 놓였을까(나는 고향 없이 떠돌았기에 아이들에게는 꼭 하나를 만들어주고 싶었다). 보스턴 미술관은 이 수수께끼 같은 사전트의 주인공들에게 얼마나 어울리는 고향인가. 한 눈으로는 과거를 보고 다른 눈으로는 미래를 보고 있는 이 소녀에게.

★ Museum of Fine Arts, Boston
★ 465 Huntington Avenue, Boston, MA 02115, United States
★ www.mfa.org

시벨리우스의 침묵이 들리는 곳

아이놀라, 야르벤파

줄리언 반스 Julian Barnes

열두 권의 소설을 썼다. 대표작으로는 2011년 맨부커 소설 부문을 수상한 《예감은 틀리지 않는다The Sense of Ending》와 《선데이 타임스》가 선정한 베스트셀러 《시간의 소음The Noise of Time》이 있다. 또한 세 권의 단편소설집 《크로스 채널Cross Channel》, 《레몬 테이블The Lemon Table》, 《펄스Pulse》, 네 권의 에세이집, 두 권의 논픽션 《겁먹을 이유가 없다Nothing To Be Frightened Of》와 《삶의 층위The Levels of Life》를 발표했다. 지금까지 그의 작품은 47개 국어로 번역되었다.

M

클래식 음악사에는 유명한 침묵이 두 번 등장한다. 조아키노 로시니Gioachino Rossini와 장 시벨리우스Jean Sibelius의 침묵이다. 거의 40년 동안 계속된 로시니의 침묵은 글로벌한 것으로, 그동안 그는 주로 파리에 살면서 투르느도 로시니*를 공동 발명했다. 거의 30년 동안 계속된 시벨리우스의 침묵은 더 가혹하고 자기 징벌적 성격이 강하며, 한곳에 국한되었다. 로시니는 결국 음악에 굴복하고 "노년의 죄악"이라 명명한 후기작을 쓴 반면, 시벨리우스는 침묵에 빠지고 침묵에 머물렀다.

내가 시벨리우스의 음악을 처음 알게 된 것은 50여 년 전 앤서니 콜린스Anthony Collins와 런던 심포니 오케스트라가 녹음한 음반을 통해서였다. 에이스 오브 클럽스**의 오래된 LP판 재킷은 설경과 피오르드, 키 큰 소나무 등 북유럽 특유의 경치를 찍은 흑백 사진으로 장

• 거위간과 버섯을 곁들인 안심 요리.
•• 데카 레코드 사 소유의 영국 라벨.

식돼 있었다. 나는 이 이미지들이 내 어릴 적 정서에 섞여 들었다고 생각한다. 그 이미지에는 내가 음악에서도 느낀 서늘하면서도 광포한 우울함이 깔려 있어서 사춘기 말의 위태로운 영혼과 아주 잘 어울렸다. 그 음악은 평생 나와 함께했다. 그래서인지 작곡가들의 생애에 통 관심이 없는 내게 시벨리우스만큼은 예외로 남아 있다.

나는 그의 천진한 유머와 냉혹하고 숭고한 원칙, 그 조합에 경탄한다. 영국에서 단원들을 이끌고 순회공연을 할 때 연주회가 끝난 뒤 그는 이렇게 말했다. "나는 영국에 친구가 많습니다. 당연히, 바라건대, 적도 많겠지요." 어느 젊은 작곡가가 혹평으로 괴로워할 때는 다음과 같은 말로 그를 위로했다. "이 점을 잊지 말게. 세계 어느 도시에서도 평론가의 동상을 세우지 않는다네." 또한 침묵으로 일관한 말년에는—그는 91세까지 살았다—일기에 이렇게 적었다. "기운 내라! 곧 죽음이다." 그런 이유로 나는 오래전부터 시벨리우스의 집을 방문하고 싶었다. 헬싱키에서 북쪽으로 40킬로미터 거리에 있는, 호수와 솔숲이 있고 자작나무가 하늘을 찌르는 곳. 나에게 그곳은 언제나 이중의 엇갈린 평판, 창조와 파괴, 음악과 침묵의 장소다.

예술가들의 집에는 대개 사전 소유자와 사후 소유자가 있다. 어떤 집들은 그 예술가의 흔적이 잘 보존되어 있는 반면에, 박물관으로 변신하느라 예술가의 정신이 으스러진 곳도 있다. 대개 큐레이터가 개입하고 연구센터가 입주하면 그렇게 된다. 시벨리우스의 집은 천재 예술가가 살았던 현장에 다른 존재가 전혀 개입하지 않은 드문 장소다. 쉽게 말해 시벨리우스의, 시벨리우스를 위한, 시벨리우스에 의

한, 시벨리우스와 함께 존재하는 집이다.

그는 1903년 투술라 호숫가에 있는 야르벤파의 땅 1에이커를(1,200평) 구입했다. 시벨리우스는 산책하기 좋은 고적한 풍경과 머리 위를 날아가는 백조와 거위에게 마음을 빼앗겼다. 그 같은 매력에 이끌려 이미 많은 예술가가 이곳에 모여 살고 있었다. 1904년 9월 시벨리우스는 집이 채 완성되기도 전에 가족과 함께 입주하고, 아내 아이노의 이름을 따 그곳을 아이놀라Ainola라 명명했다(접미사 '-la'는 '-의 장소'라는 뜻이다). 이들 부부는 이곳에서 다섯 딸을 키웠다(여섯 번째 아이는 어렸을 때 사망했다). 이 집에서 시벨리우스는 1905년의 바이올린 협주곡부터 일곱 편의 교향곡 중 마지막 다섯 편에 이르기까지 그의 주요 작품을 대부분 작곡했고, 어느 날부터 단 하나의 음표도 쓰지 않은 채 30년을 보냈다.

1957년 먼 길을 돌아온 죽음이 문을 두드렸고, 그는 뜰에 묻혔다. 아이노는 그 집에서 12년을 더 살았다. 부부를 합장한 묘에는 건축가이자 사위인 아울리스 블롬스테트Aulis Blomstedt가 설계한 가로세로 180센티미터의 두툼한 동판—후기의 교향곡들을 상징하는 기념비—이 눕혀져 있다. 아이노가 97세로 세상을 뜨자 1972년 역시 할머니가 된 다섯 딸은 시벨리우스의 집과 가재도구를 핀란드 정부에 매각했다. 그렇게 해서 이곳은 1974년 박물관으로 재탄생했다.

시벨리우스의 친구이자 건축가인 라르스 손크Lars Sonck는 시벨리우스의 집을 "민족적 낭만주의" 양식으로 (돈을 받지 않고) 설계했다. 돌로 기초를 든든히 쌓고 그 위에 통나무로 벽과 지붕을 올린 뒤 외벽에

비막이 판자를 두른 당당한 핀란드식 별장이다. 아이노는 마당에 세탁실이 있는 사우나 하우스를 설계하고 텃밭과 화단을 꾸미고 과일나무를 심었다. 그중 몇 그루는 아직도 남아 있다. 방에는 굵은 소나무로 만든 대들보와 스칸디나비아 특유의 높은 스토브들이 있는데, 스토브는 모두 유약을 바른 벽돌이나 타일로 마감되어 있다. 견고하고 지속적인 삶이 느껴진다. 심지어 시벨리우스의 두 하녀도 견고하고 지속적이었다. 두 사람 다 거의 60년 동안 일했다.

거의 어떤 변화도 없이(시벨리우스가 남긴 원고는 모두 국립 기록물 보관소로 옮겨졌지만), 한때 시벨리우스와 그의 음악이 거주했던 이 집은 아직도 그 둘을 소중히 품고 있다. 작곡가의 하얀색 여름 양복은 여전히 서재의 양복걸이에 걸려 있고, 근처의 테이블 위에는 테가 넓은 보살리노° 와 지팡이가 놓여 있다. 그가 50번째 생일선물로 받은 스타인웨이 그랜드 피아노도 있고(그는 피아노 앞에서가 아니라 머릿속으로 작곡했지만), 마지막 5년 동안에 구독한 《내셔널 지오그래픽》도 서가에 꽂혀 있다. 1892년 결혼한 뒤 작곡을 할 때 줄곧 사용한 러시아참나무 테이블에는 아이노가 만들어준 나무 자가 놓여 있다. 그는 이 자로 음표를 그렸다. 자 옆에는 비어 있는 코로나 시가 통이 놓여 있고, 아이노의 초상화가 담겨 있는 우아한 티파니 액자는 빛을 가득 머금고 있다. 책상 위에는 그의 교향곡 중 가장 위대한 4번 교향곡 복사본이 펼쳐져 있다.

• Borsalino. 이탈리아 명품 모자 브랜드

곳곳에서 가정적인 분위기가 물씬 풍긴다. 부엌 벽에는 시괴 깎는 기계가 붙어 있는데, 시벨리우스가 미국 여행을 갔을 때 가져온 것이다. 검은색 주물로 만들어진 그 기계는 갈퀴, 나사, 날 등을 만든 히스로빈슨의 발명품으로 손잡이를 돌리면 사과 껍질을 깎거나 속을 제거하거나 얇게 썰 수 있다. 바로 그 여행에서 그는 아내에게 선물할 티파니 다이아몬드도 가져왔는데, 정작 아내의 마음은 사과 깎는 기계에 꽂혔다고 한다.

어느 특별한 생일에 그의 머리에 씌워졌던 엄청나게 큰 월계관(지금은 다 시들었다)부터 그를 기념하는 다양한 이미지까지 위대한 작곡가의 명성을 되새기게 하는 것들을 집 안 도처에서 찾아볼 수 있다. 가장 위대한 예술가를 기념하는 석고 메달을 뜰 때마다 핀란드 정부는 시벨리우스에게 그의 메달의 사본을 보냈는데 그것들 중 대부분이 여전히 벽에 걸려 있다.

그의 천재성은 가정생활과 공존해야 했다. 그건 결코 쉽지 않은 일이었다. 그는 일기에 "우리의 영혼은 서로 계속 접촉하면서 헤질 대로 헤졌다."라고 적었다. 이런 구절도 있다. "요즘 나는 혼자만 쓸 수 있는 작업실을 짓고 있다. 적어도 하나는 있어야 할 것 같다. 재잘거리고 소란을 피우며 모든 것을 망치는 아이들은 나 다음이다." 하지만 그는 자신만의 작업실을 만들지 못했다. 대신에 서재를 2층으로 옮기고 자신 집 안에 있을 땐 어떤 악기도 울리지 않게 했다. 음악 연습을 하려면 아이들은 그가 하루에 한 번 산책을 나갈 때까지 기다려야 했다.

이 집은 편안하고 실용적일 뿐, 전혀 사치스럽지 않다. 그래서인지 이곳이 시벨리우스가 도시를 벗어나 여름에만 지냈던 별장이라 생각하는 관람객도 흔하다. 그런데 절대 아니다. 그는 살아 있는 동안 내내 빚에 시달렸다. 처음에는 젊은 치기에 상류 생활을 따라 하다가 진 빚이었다. 그는 종종 며칠 동안 사라질 정도로 지독한 술꾼이었다(찾아보면 항상 "굴과 샴페인이 나오는 최고급 레스토랑"에 있었다). 그의 음주벽은 평생 갔고 취향—흰 양복은 파리에서, 구두와 셔츠는 베를린에서 자신의 몸에 맞게 특별 주문했다—도 계속 사치스러웠다.

하지만 아이노가 닭을 기르고 과일 나무를 심고 아이들을 직접 가르친 것은 비단 이 때문은 아니었다. 시벨리우스는 아이놀라를 지을 때 엄청나게 많은 돈을 빌렸는데, 20년이 넘도록 그 빚을 청산하지 못했다. 인터넷에서 'sibelius.fi'를 치면 1892년부터 1926년까지 그의 부채를 나타낸 무시무시한 그래프가 뜬다. 요즘 화폐가치로 환산하면 그 액수가 30만 유로까지 치솟는다.

하지만 누구나 알다시피 그는 세계적으로 유명한 작곡가였다. 그의 음악은 끝없이 연주되고 그는 모든 나라에서, 특히 영국에서 귀빈 대접을 받았다. 그는 답가로 영국을 "쇼비니즘이 없는 나라"라고 불렀다(아마 음악만 그렇다는 말이었을 것이다). 콘스턴트 램버트Constant Lambert는 1934년 발표한 《뮤직 호!》란 연구서에서 "베토벤 이후 가장 중요한 (교향곡) 작곡가"라며 칭찬을 아끼지 않았다. 예일대는 1914년 박사학위를 수여했다. 어떻게 그런 사람이 주택담보대출을 갚지 못했을까? 어떻게 해서 1910년 관대한 후원자들이 개입한 덕에 파산을

간신히 면했을까?

그 대답은 역사에서, 기이한 저작권법에서 찾아볼 수 있다. 시벨리우스가 작곡을 시작했을 때 핀란드는 러시아 제국의 일부였고, 러시아는 국제 저작권 협약 가맹국이 아니었다. 그래서 시벨리우스의 수입은—공연비를 제외한 것이다. 그는 자주 지휘를 했다—음악 출판업자에게 자신의 작품을 파는 데서 나오는 게 거의 전부였다. 예를 들어, 1905년 그는 베를린의 출판업자 로베르트 리나우_{Robert Lienau}와 계약했다. 이듬해까지 "주요작 네 편"을 내주는 조건이었다. 첫 번째 곡으로 받은 돈은 아이노가 구상한 사우나 하우스에 들어갔다. 핀란드는 1919년 러시아에서 독립했지만, 1928년에야 베른 저작권 조약에 서명했다. 시벨리우스가 침묵에 들어가고 난 뒤였다.

게다가 어떤 경우에도 이미 팔아버린 작품에 대해서는 저작권을 주장할 수 없었다. 가장 터무니없는 예를 들어보겠다. 시벨리우스는 그 유명한 〈슬픈 왈츠〉를 〈죽음〉(1903)의 부수 음악으로 작곡했다. 이듬해 그는 이 곡에서 두 편의 변주곡을 만들어 하나에 100마르크를 받고 팔았다(요즘 돈으로 3000유로가 조금 못 된다). 당시에는 현명한 일로 보였을지 모른다. 그런데 〈슬픈 왈츠〉는 나중에 시벨리우스가 작곡한 음악 중 가장 유명한 곡이 되었다. 1930년대에는 〈화이트 크리스마스〉 다음으로 세계에서 가장 많이 연주된 곡이기도 했다. 그런데도 그 모든 음반과 연주와 악보는 시벨리우스에게 동전 한 푼 가져다주지 않았다.

이 위대한 작곡가는 기부금, 국민 성금, 정부 연금으로 간신히 살

았다. 생활고에 시달리다 못해 1912년에는 이민 가려는 생각까지 했다. 그러자 정부는 연금을 올려주었고, 그 결과 신문은 "얀 시벨리우스, 핀란드에 남다."라는 제목의 기사로 국민을 안심시킬 수 있었다. 그는 62세인 1927년 드디어 모든 빚을 청산하고 꽤 부유한 사람으로 생을 마쳤다. 요즘처럼 저작권 문제가 다시 부상하고, 음악 저작권 침해가 판을 치고, '사악해지지 마라Don't-be-evil.'란 사명을 가지고 있는 구글에서조차 저작권이 살아 있는 수십만 권의 책을 공짜로 볼 수 있는 것처럼 불법이 자연스럽게 행해지는 시대에 시벨리우스의 이야기는 시사하는 바가 크다.

자신을 찬미하는 청중에게 가치 있는 작품을 바치는 것이 더 쉬웠을 상황에서 침묵하는 쪽을 선택한 작가와 예술가는 어떤 면에서 영웅적이다. 시벨리우스는 여러 해 동안 8번 교향곡과 씨름했다. 사람들은 끝없이 졸라댔고, 지휘자들과 기획자들은 조금만이라도 맛을 보게 해달라고 애원했다. 그는 모두 다 거절했다. 정작 시벨리우스는 8번 교향곡을 "여러 번 완성"했노라 주장했다. 하지만 종이가 아닌 머릿속에서였다.

어쨌든 1940년대 초 어느 날, 그는 8번 교향곡의 악보에다가 미완성이거나 (그가 보기에) 불충분한 작품들까지 몽땅 커다란 빨래 바구니에 쓸어 넣고 식당으로 들고 가서는 아이노의 도움을 받아 스토브에 집어넣기 시작했다. 잠시 후 아이노는 더 이상 지켜볼 힘이 없어 방을 나갔다. 그래서 불꽃으로 사라진 것이 정확히 무엇인지 확인하지 못했다. 하지만 나중에 아이노는 이렇게 전했다. "그 뒤로 남편은 더

온화해졌고 태도도 낙관적으로 변했다. 행복한 시절이었다."

현지의 벽돌 공장에서 만든 스토브는 두툼하고 소박하며 초록색 광이 난다(시벨리우스는 색에서 음악의 조를 봤다. 초록색은 F장조, 노란색은 D장조였다). 나는 허리를 숙이고 쇠로 된 작은 문들을 열어보았다. 세상을 놀라게 할 수도 있었을 수많은 명곡들이 재로 변해버린 현장을 자세히 보고 싶었다. 하지만 문들은 나사로 고정되어 있었다. 알고 보니 어떤 경건한 의미가 있어서가 아니라 아이노가 혼자 살던 중 스토브를 전기로 개조했기 때문이었다. 서재에 있는 번쩍이는 호두나무 케이스의 라디오그래머폰*도 당연히 전기로 작동한다. 1950년대 초 필립스 사장이 시벨리우스에게 선물한 이 물건은 그가 침묵하며 보낸 30년의 세월 동안 베를린, 런던, 파리, 뉴욕에서, 혹은 정확히 40킬로미터 바깥에서 연주되는 음악을 아이놀라로 전해준 수단들 가운데 마지막 것이다. 1957년 9월 20일 시벨리우스가 침대에서 마지막 숨을 몰아쉬던 그때, 헬싱키 시립 오케스트라는 맬컴 사전트Malcolm Sargent 경의 지휘로 그의 5번 교향곡을 연주하고 있었다. 당연히 핀란드 라디오는 그 연주회를 중계했다. 나중에 회고한 바에 따르면, 아이노는 남편이 자신의 음악을 들으면 혹시 의식을 차리지 않을까 싶어 라디오를 켜고 싶었지만 결국 그러지 않았다고 한다.

마지막 해에 시벨리우스는 일기에 이렇게 적었다. "백조들이 항상 마음 위를 난다. 백조가 있어 삶은 장엄하고 아름답다. 나에겐 세상의

* 라디오 겸용 전축.

그 어떤 것도, 그 어떤 예술도, 문학도, 음악도 백조와 두루미와 큰기러기 같은 감명을 주지 않는다. 그들의 울음과 자태에 비할 수 없다."

오늘날 아이놀라의 뜰에 서 있으면 기러기의 울음소리와 지나가는 야생동물의 구슬픈 소리보다는 근처의 도로에서 꾸준히 밀려오는 차량의 소음이 더 잘 들린다. 하지만 이곳의 마법은 여전하다. 순수예술과 현실의 삶, 음악적 명성과 사과 깎는 기계, 천상의 음률과 최후의 침묵이 여기서 교직한다.

★ Ainola
★ Ainolakatu, 04400 Järvenpää, Finland
★ www.ainola.fi

워즈워스의 영원한 힘

도브 코티지, 그래스미어

앤 로 Ann Wroe

2003년부터 《이코노미스트》 부고 편집자로 일하고 있다. 중세사 박사학위를 딴 뒤 BBC 세계부에서 일했고, 1976년에 《이코노미스트》에 합류해 미국 정치를 취재했다. 지금까지 장편소설 일곱 권을 발표했다. 그중 세 번째 소설 《빌라도: 날조된 사람의 전기Pilate: The Biography of an Invented Man》(1999)는 새뮤얼 존슨 상과 W. H. 스미스 상 후보에 올랐고, 여섯 번째 소설 《오르페우스: 생명의 노래Orpheus: The Song of Life》는 2011년 크리티코스 상을 수상했다. 근작으로 《빛의 여섯 단면Six Facets of Light》이 있다. 현재 왕립 역사학회와 왕립 문학회 회원이다.

M

"비 얘긴 꺼내지도 마세요." 도브 코티지 기념품 가게를 보는 남자가 애원하듯 말한다. 그런데 그의 모습을 보면 비 이야기를 꺼내지 않기가 힘들다. 잠시 바깥에 나갔다 온 듯, 그의 후드티에선 빗물이 바닥으로 줄줄 흘러내린다. 세찬 빗줄기가 창문을 때린다. 그 너머로 케이프와 후드를 뒤집어쓴 채 줄을 선 관람객들이 뿌옇게 보인다. "컴브리아 관광청이 나한테 화풀이를 해 댈 거예요." 도브 코티지는 도로 건너편에 있는데, 현관 입구에 바구니가 하나 놓여 있다. 누에콩이나 사과를 담았을 그 바구니가 지금은 밝은 분홍색, 파란색, 초록색 접이식 우산들로 채워져 있다.

레이크 디스트릭트*는 8월에도 비가 많이 내린다. 관광객들은 이곳 기후에 곧 익숙해진다. 물은 이곳의 필수이자 본질이다. 나는 흠뻑 젖은 고사리 밭을 지나 앨콕탄 호수에 이른 뒤 반대쪽에 있는 도

* Lake District. 잉글랜드 북서부.

브 코티지까지 힘든 길을 걸어왔다. 처음 반 마일 정도는 거무스름한 커다란 바위들 사이로 세차게 흐르는 그린헤드 길 계곡을 따라 걸으며 들장미, 단풍나무, 물푸레나무에서 떨어지는 빗물을 맞았다. 성난 갈색 계곡물이 거품을 일으키며 소용돌이치고 으르렁대며 힘차게 흐르는 모습은 낭만주의자들에게 깨달음—윌리엄 워즈워스William Wordsworth의 깨달음—의 영원한 힘을 상징했다.

200여 년 전 워즈워스는 이 길에서 흥얼거리다가 사람이 보이면 가볍게 인사를 건네고 한가로이 거닐며 시를 지었다. 계곡이 넘쳐 이끼 낀 돌들 가운데 만들어진 조용한 웅덩이는 그에게 고요와 평정을 주는 곳, 시어를 떠올리게 하는 장소였을 것이다. 웅덩이 가장자리를 수놓은 레이스, 작은 불꽃처럼 터지는 물거품은 인간의 노력과 세상사의 덧없음을 조용히 일러줬을 것이다. 워즈워스는 이런 것들을 바라보며 명상에 잠겼을 것이다. 이곳 풍경에는 계곡물과 비처럼 워즈워스의 존재가 진하게 배어 있다. 이런 이유로 도브 코티지뿐 아니라 그래스미어 전 지역이 그를 기리는 기념물이자 박물관이라 할 수 있다.

도브 코티지는 방랑에서 돌아온 워즈워스가 1799년부터 1808년까지 살았던 집이자, 그의 작품을 통틀어 최고의 시들이 자라난 산실이다. 그의 오랜 시작詩作은 1850년까지 계속됐지만, 마지막 몇십 년 동안에는 시적 영감이 가끔씩만 빛을 발했다. 이미 알프레드 테니슨Alfred Tennyson 같은 국민적 시인이었고 끊임없이 작품 활동을 했지만, 그의 빛은 점점 시들어갔다. 그럼에도 불구하고 그는 영원히 빛나는 시인이다.

노브 코티지에서 그는 다음과 같이 썼다.

하늘의 무지개를 볼 때마다
내 가슴 설레느니,
나 어린 시절에 그러했고
다 자란 오늘에도 매한가지,
쉰예순에도 그렇지 못하다면
차라리 죽음이 나으리라!

또한 얼스 호수에 핀 야생 수선화를 보고 다음과 같이 노래했다.

은하수 별들처럼 반짝반짝 빛나며
물가 따라 끝없이
줄지어 뻗쳐 있는 수선화
나는 한눈에 보았네.
수많은 수선화들이
머리를 살랑대며 즐겁게 춤추는 것을.

가장 유명하다고 알려진 '영혼불멸'의 송시가 있다.

우리의 출생이란 오직 잠이며 망각일 뿐
우리와 함께 일어나는 영혼, 우리 삶의 별은
다른 어딘가에 그의 배경이 있어

아득히 먼 곳에서 오나니,

완전한 망각 속에서가 아니라

생판 벌거숭이 상태에서가 아니라

구름처럼 나부끼는 영광에서,

우리는

신으로부터 오나니, 그가 우리의 고향이라.

이 시들의 번쩍이는 영감―모든 것이 "천상의 빛으로 치장"했다는 통찰―은 어둡고 초라한 도브 코티지에서 만들어진 것이라 더욱 감동적이다. 북쪽과 남쪽, 그리고 동쪽에서 라이달 산과 넵스카 산의 가파른 사면이 회칠한 이 작은 집을 에워싸고 있고, 남서쪽으로만 시야가 트여 그래스미어 호수와 그 맞은편 산들이 바라보인다. 워즈워스의 누이동생 도로시가 자주 묘사했던 것처럼 시시각각 변하는 구름의 색과 그림자가 그 위에 돋을무늬를 새긴다.

코티지는 한때 라이달로 가는 도로변에서 장사를 하던 도브&올리브 바우라는 술집이었는데, "아늑하다"는 말은 여기서 유래했는지도 모른다. 현관에서 젖은 외투를 털고 집 안으로 들어올 때마다 워즈워스는 바닥에서 천장까지 짙은색 참나무 널을 댄 낮고 아담한 방에서 고마운 온기를 발견했을 것이다. 판벽 널을 댄 이후론 술꾼들의 담배 연기가 짙게 밴 옛날 벽이 더 이상 눈에 띄지 않았다. 격자창은 지금 3분의 1가량 더 커졌지만, 예전에도 워즈워스와 누이동생이 작은 앞마당을 둘러막기 위해 쌓은 반짝거리는 판석들이 충분히 내다보였을

것이다. 판식들은 모르타르를 쓰지 않은 돌담으로 교체된 지 오래고, 지금은 무성하게 자란 담쟁이덩굴, 야생 제라늄, 야생 딸기가 담장 윗면을 덮고 있다. 믿지 못하겠는가. 하지만 이건 정말이다. 빗속에서 가는 줄기와 파릇한 잎사귀 하나하나에 물방울이 다이아몬드처럼 박혀 있다.

가장 보잘것없이 피어나는 꽃이 나에게
눈물을 흘려도 모자랄 심연의 생각을 주네.

"하우스 플레이스"*라 불리는 거실에는 사팔뜨기 개 페퍼를 그린 소박한 그림이 걸려 있다. 이 그림은 다소 음울한 인상을 준다. 페퍼는 월터 스코트Walter Scott 경이 워즈워스 부부에게 선물한 개로, 최소한 몇 년 동안 이곳에 아이들이 있었음을 상기시켜준다. 1802년 워즈워스는 메리 허친슨Mary Hutchinson과 결혼했는데, 이곳에서 이사 나갈 무렵에는 아장거리는 세 아이가 있었다. 아이들은 때론 식탁 아래 구석진 곳에서, 때론 아기 바구니에 푹 파묻혀, 때론 아주 작은 2층 방에서 잠을 잤다. 그곳은 난방이 되지 않아 도로시는 추위를 막기 위해 《타임스》 신문지로 도배를 했다(벽지로 바른 신문지가 너무 낡아 교체해야 했을 때 워즈워스신탁은 대단히 신중하고 독창적인 방법으로 문제를 해결했다. 똑같은 날짜의 신문들을 찾아 새로 바른 것이다. 그중 한 장에는 시를 혁명적으로 민주화한 워즈워스와 콜리지의 《서정가요집》 2판이 나왔음을 알리는 광고가 실려 있다). '신문

* 농가의 거실을 가리키는 방언.

지 방'이라 불리는 이 방은 이 집의 특징을 압축해서 보여준다. 외진 그래스미어에서도 워즈워스 부부는 신문과 줄을 잇는 관람객을 통해 그날의 뉴스를 놓치지 않았지만, 이 집에서 헌 신문지의 진짜 가치는 아기들을 따뜻하게 하는 것이었다. 이 집에서는 어느 것 하나 버릴 게 없었다. 정원에서 꺾은 말채나무 잔가지는 다듬은 뒤 헤지도록 비벼 칫솔로 쓰고, 한 번 우린 찻잎은 다시 말려 친구들에게 보냈다.

부엌에서도 비슷한 이야기를 찾을 수 있다. 화덕(나중에 놓인 것이다) 위에 튀어나온 선반에는 검소함, 그리고 빛이 이 집에서 얼마나 중요한 것인지 보여주는 물건이 나란히 놓여 있다. 하나는 양초 거푸집으로, 녹인 양 기름과 밀랍을 부은 뒤 식혀 양초를 만들던 물건이다. 다른 하나는 골풀 양초꽂이로, 마른 골풀 줄기에 기름이나 지방을 적셔 만든 값싼 대용 초를 그 위에 마주보게 꽂으면 한 사람이 책을 읽거나 글씨를 쓸 수 있고, 수평으로 꽂아 양쪽에 불을 붙이면 두 사람 용으로 쓸 수 있었다. 저녁에 시를 짓기 위해서는 보통 두 사람이 필요했다. 윌리엄은 그가 좋아하는 '단검' 의자*나 등나무 소파에 앉아(둘 다 지금도 이 집에 있다) 구술하고, 도로시나 메리는 그의 말을 받아 적었다. 양초나 골풀 줄기로 만든 대용 초의 빛은 멀리까지 가지 않았다. 아마도 테이블 위를 간신히 비췄을 것이다. 두세 명이 앉아 독서를 하거나 바느질을 할 때는 다정하게 이마를 맞대야 했을 것이다. 그런 미약한 빛이라도 해가 저문 고원 지대에서 그 집의 창문을 별처럼 반

* 등받이가 한 면이 아닌 두 면에 있어 앉을 때 몸의 방향이 대각선에 놓이게 되는 의자. 단검을 찬 채 앉을 수 있고 어느 때든 즉시 검을 뽑을 수 있어 이런 이름이 붙었다.

싹이 세 했을 것이냐.

그래스미어에서 워즈워스 가족은 시인, 누이동생, 아내의 삼각관계였다. 두 여자는 위대한 시인이 돌아오길 기다리며 양의 갈빗살을 요리하고, 그의 두꺼운 회색 양말을 꿰매고, 그가 어떻게 먹고 어떻게 자는지 걱정스럽게 지켜보면서 시를 쓰느라 예민해진 그의 신경을 달래주었다. 둘 다 그를 사랑했고, 그도 둘 다 사랑했다. 그와 도로시, 도로시와 그의 관계는 오랜 애정과 공통의 영감으로 밀봉된 완벽한 오누이 관계였다.

그럼에도 불구하고 이 집에는 억눌린 감정을 내비치는 전율이 있다. 특히 워즈워스의 침실은 보는 이의 마음을 툭 건드린다. 이곳은 1802년 도로시의 방이 되었다. 이곳에서 그녀는 제비들이 처마에 집을 짓고 또 짓는 것을 바라보았다. 지금 그 방에는 워즈워스와 메리의 부부 침대가 놓여 있다. 아주 작고 아늑한 침대에는 무늬가 들어간 누비이불이 덮여 있다. 도로시는 이 침대에 삼베 휘장을 두르고 못을 박은 뒤 커튼을 늘어뜨려 훨씬 더 아늑한 사랑의 둥지를 만들었다. 세면대 위의 거울은 도로시 것으로, 희미하고 얼룩덜룩해진 유리에 침대가 비친다. 그 위에 워즈워스의 작은 여행 가방이 놓여 있는 것으로 보아 워즈워스가 집을 비울 때면 그녀가 오빠의 짐을 꾸린 듯하다. 1802년 그는 첫사랑인 프랑스 여자를 만나기 위해 프랑스로 떠나 4주간 집을 비웠다. 가방에는 셔츠 한 벌, 잠옷 한 벌, 노트와 펜이 들어 있었다.

현재 집 안의 물건은 대부분 도로 위쪽에 있는 워즈워드 박물관이나 그 옆에 있는 저우드 센터의 화려한 현대식 도서관과 문서 보관소로 옮겨졌다. 그래도 오두막에 약간의 물건이 남아 있다. 전면이 유리로 되어 있는 벽장 윗단에는 워즈워스의 스케이트가 여전히 놓여 있다. 신발 위에 못을 박아 얼음을 지칠 수 있게 만든 나무 스케이트*다("우린 모두 스케이트를 신고 한데 어울려 미끄러운 얼음판을 씽씽 달렸다오. 얼음에 덮인 바위는 금속처럼 반짝이는가 하면……"). 벽장에는 섬세한 찻잔들이 있다. 닳아빠진 테두리에 아직도 소곤소곤 주고받던 대화가 묻어 있는 듯하다. 근처에는 켄달블랙드롭 사의 아편 팅크가 담겨 있던 작은 짙은색 약병이 있다. 이 집에서는 아픔과 통증을 대부분 이것으로 치료했다. 가장 감동적인 물건은 워즈워스가 죽은 뒤 그의 여행 가방에서 찾아낸 작은 담청색 돌멩이다. 1826년 메리의 동생인 새러 허친슨Sara Hutchinson은 이렇게 적었다. "관람객 중 레널즈 씨가 형부의 눈을 치료해주었다. 마법 같은 효과를 가진 파란 돌을 눈에 대고 있으라고 처방해주었다." 같은 선반 위에 안경이 놓여 있다. 작은 짙은색 렌즈는 "만물의 삶을 들여다" 보던 그 눈이 실제로는 매우 약했고 때론 아프기까지 했다는 이야기를 확인시켜준다.

빗물에 씻겨 반짝거리는 무성한 초록빛 정원이 오두막의 모든 뒷창에 바짝 다가서 있다. 흠뻑 젖은 장미들은 유리창에 머리를 기대고 있고, 양치식물들은 물보라를 만들어 아래로 흘려보낸다. 미끄러운

* 날은 쇠로 되어 있다.

잔디밭은 숲과 산으로 가파르게 이어진다. 워즈워스와 도로시는 이 "산골의 작은 피난처"를 열심히 가꿨다. 도로시는 그 모든 과정을 일기에 자세히 적었다. 그녀는 붉은강낭콩 덩굴을 잡아주고, 완두콩 지주로 쓸 나뭇가지를 베고, 빨간 무를 옮겨 심었다. 워즈워스는 얕은 우물을 파기도 했는데, 거기에는 탁한 물만 고였다. 두 사람은 삼시 세끼 죽과 함께 먹은 채소를 거의 다 직접 재배했다. 또한 자연과 자연의 감동적이고 뭉클한 힘은 워즈워스가 호숫가에서 꺾어온 양치식물과 매발톱꽃과 눈동이나물을 넘어 마당으로 밀려들기도 했다.

이 "소중한 장소"에 워즈워스는 테라스를 만들고, 길 위에서 그랬듯 왔다 갔다 하며 호수와 그가 좋아하는 산인 헬름크래그와 실버하우를 바라보며 영감을 떠올렸다. "우리는 한참을 왔다 갔다 했다"라고 도로시는 1802년 3월 17일 기록했다. "그런 뒤 오빠는 촛불을 켜고 시를 짓기 시작했다." 또한 4월 말에는 이렇게 적었다. "오빠와 함께 한참을 앞뒤로 거닐었다. 오빠는 나에게 짓고 있는 시를 되풀이해 불러주었다. 그런 뒤 다시 짓기 시작하더니"〈사랑스러운 북부의 노래를〉 "그칠 줄을 몰랐다. 결국 오빠는 5시가 넘어서야 저녁식사를 마쳤다." 도로시 덕분에 그가 쓰고 있던 것이 〈작은 애기똥풀에게〉의 한 구절이었음을 짐작할 수 있다.

덤불에 잎이 나기도 전에,
이제 막 올라온 싹이
둥지를 틀 생각도 하기 전에
너는 이름을 다 부르기도 전에 다가와

부주의한 탕아처럼

너의 윤기 흐르는 젖가슴을 펼쳐 보이겠지

우리에게 온기가 거의 혹은 전혀 없을 때

태양에 관한 이야기를 하면서

그들은 현재 남아 있는 여러 가지 문헌을 바탕으로 복원되어 있는 "인디언 헛간"을 마당 맨 위쪽에 짓고, 그 아래 쌓은 "뗏장 담" 너머로 관광객들이 사륜마차를 타고 지나가는 것을 지켜보았다. 관광객들이 그들을 어떻게 보았을지 궁금하다. 허드렛일을 멈추고 손에 흙을 묻힌 채 과수원 풀밭에 망토를 깔고 누워 떨어지는 꽃잎을 바라보고, 새들의 지저귐에 귀를 기울이는 호리호리하고 독수리 같은 시인과 마르고 공상에 잠긴 두 여자를.

늦은 오후, 햇살이 돌연 도브 코티지 위로 신의 은총처럼 쏟아진다. 일본인 관광객들이 깜짝 놀란다. 그들은 눈을 깜박이며 뒷문으로 나온다. 우산은 필요치 않다. 워즈워스가 보았듯, 그들도 비의 마지막 번득임에 씻긴 구름의 "그림자들이 쇄도하는 햇살 속에서 춤을 추는" 광경을 바라본다. 호수 주변은 날씨를 장담하기가 어렵다. 하지만 결국―이 겸손한 집의 가장 초라한 구석들에서처럼―그가 그토록 힘차게 환기시킨 그 빛은 손에 만져질 듯 언제나 거기에 있다.

눈이 부시게 밝고

머리 위에서 빛을 쏴대는 별들은

(지구의 절반에만 눈에 보일지라도

구체의 반만 그 밝기를 의식할지라도)

예언하는 인간의 자식이 아니다.

어두운 산마루에서

돌보는 이 없는 모닥불처럼 타고 있는 별,

또는 잎이 진 나뭇가지 사이에서

반짝이는 겨울의 등불처럼

겸손하게 매달려 있는 별이라도,

그보다 더 순수한 실재가 또 있으랴.

그들은 모두 한 아버지,

창조자의 죽지 않는 자식들,

그러니 빛이 닿는 데까지

빛나거라 시인이여! 그대의 장소에서, 그리고 만족하라.

★ Dove Cottage
★ Grasmere, Cumbria LA22 9SH, UK
★ www.wordsworth.org.uk/visit/dove-cottage.html

Treasure
Palaces

19

고난이 환희로

프라도 미술관, 마드리드

존 란체스터 John Lanchester

저널리스트이자 소설가로 《그란타Granta》, 《뉴욕 서평》, 《가디언》, 《뉴요커》에 기사를 쓰고 있다. 데뷔작인 《쾌락의 빚The Debt to Pleasure》으로 1996년 화이트브레드 도서상 처녀 장편소설 부문을 수상했다. 회고록인 《패밀리 로맨스》(2006)는 본명과 나이와 과거를 감춘 수녀 출신 어머니, 그리고 그녀의 남편과 아들에 관한 이야기다. 《돈 이야기를 하는 법How to Speak Money》(2014)이 출간되었을 때 마이클 루이스Michael Lewis는 란체스터를 가리켜 "재정 파탄과 그 여파를 훌륭하게 그린 작가"라 평했다.

M

　지금까지 박물관과 나의 맞물림은 세 단계로 이루어진 게임이었고, 각 단계는 아이 문제가 결정적 기준이었다. 첫 단계에서는 내가 아이였고, 두 번째 단계에서 나는 아이가 아니었으며, 세 번째 단계인 지금 나는 부모다. 박물관이 무엇이고 무엇을 위한 곳인지에 대한 내 생각은 이런 과정에 따라 변해왔다.

　박물관은 교육 장소이고, 유년기의 대부분 동안 교육이 이루어지는 곳이다. 그래서 어린아이들은 박물관에 자주 들러 이곳을 친밀한 장소로 생각할 수 있어야 한다. 어쨌든 이론은 그렇다. 그런데 웬걸. 어린 시절 내게 박물관은 사실상 고문 장소였다. 양쪽 모두에게 그랬다. 부모님은 박물관에 데려가는 것으로 나를 고문했고, 나는 확고하고 고집스럽게 지루해하는 것으로 부모님을 고문했다.

　우리가 살던 홍콩에는 박물관이 별로 없었기 때문에 그런 일은 보통 해외여행을 할 때 일어났다. 휴가를 갈 때마다 부모님은 전 세계의 큰 박물관으로, 때론 말 그대로 나를 말처럼 질질 끌고 갔다. 이스탄불의 톱카프 궁전이 그런 곳이었고, 국민당이 대만으로 쫓겨날 때

가져온 보물들이 쌓여 있는 타이베이 국립 고궁 박물관도 둘째가라
면 서러울 곳이었다. 이제 와서 생각해보면 당연히 한 번쯤 방문해야
할 특별한 장소들이고, 그런 기회를 준 부모님의 배려에 큰절이라도
올려야 할 것이다. 하지만 공상과학소설, 축구, 체스에 빠져 있는 사
춘기도 안 된 소년에게 박물관은 지옥에서도 아랫목이었다.

그러다가 스위치가 켜진 건 고등학교를 졸업하고 대학 생활을 시
작하기 전이었다. 몇 달 동안 유로레일과 히치하이킹으로 유럽을 돌
아다니던 그 시절, 열아홉 나이에 박물관 바이러스에 감염되고 만 것
이다. 아니, 어쩌면 나도 모르게 이미 감염되어 있었던 것인지도 모
른다. 그림을 보러 가는 것은 어느 정도 실용적인 문제였다. 그럴 필
요가 있었다는 뜻이다. 새로운 도시에 도착하면 먼저 유스호스텔을
찾았고, 그다음으로 그 도시의 주요 박물관을 찾아갔다. 박물관은 내
게 낯선 도시에서 숨쉬고 존재할 초점과 요점을 제공했다. 코펜하겐
에선 대규모로 열린 피카소 회고전을 보았고, 오슬로에선 준비가 안
된 상태에서 에드바르트 뭉크Edvard Munch의 〈절규The Scream〉를 마주
쳐 엄청난 충격을 받았다. 헬싱키에선 엘라 힐투넨Eila Hiltunen의 시벨
리우스 기념비를 보았고, 아테네에선 국립 고고학 박물관을 한 바퀴
돌았으며, 뮌헨의 알테 피나코텍 미술관에선 알브레히트 뒤러Albrecht
Dürer의 자화상을 보았다.

뮌헨에서 보낸 그날 오후는 경탄의 연속이었다. 미술관에서 나오
니 비어 가르텐(Bier Garten, 맥주 정원)이 있었다. 내가 방금 전에 뜯어
보았던 예술작품들보다 더 특별하고 신비한 것이 거기 있었다. 내 또

래쯤 되어 보이는 아이 네 명이 생맥주 산을 놓고 가대식 테이블에 앉아 있었다. 그때 놀라운 일이 벌어졌다. 아이들이 시계를 본 뒤 서로 눈을 마주치며 고개를 끄덕이더니 술을 남긴 채 자리를 뜬 것이다. 모든 잔에 라거가 3분의 1 정도 남아 있었다. 나는 그런 것을 본 적도, 그런 일이 있을 수 있다고 생각해본 적도 없었다. 내 친구들은 물론이고 내가 아는 그 어떤 사람도 술을 남기지 않았다. 세상은 내가 아는 것보다 더 크고 이상한 곳임이 분명했다.

박물관 구경이란 관점에서 그 여행의 정점은 프라도 미술관이었다. 3개월짜리 유로레일 패스의 마지막 구간으로, 이후에는 마드리드에서 칼레로 짧게 이동한 뒤 영국 행 배에 오를 예정이었다. 지금도 그렇지만 프라도는 또한 대도시의 독보적인, 최고 명소였다. 파리를 방문할 이유를 적는다면 루브르 박물관이 목록의 상단에 오른다. 런던은 영국 박물관, 뉴욕은 메트로폴리탄 박물관이 그런 장소다. 마드리드에서 단연 최고 영예를 누릴 만한 명소가 있다면 프라도 미술관이다. 나는 그 몇 달 동안 아주 많이 변해서 그때쯤에는 단지 박물관을 방문하기 위해 어떤 도시에 갈까 고심하게 되었다. 물론 나의 더 어린 자아는 못 믿겠지만 이는 분명 사실이다.

프라도 미술관에 처음 갔을 때를 생각하면 가장 강하게 떠오르는 두 가지 기억은, 첫째 스페인 문화가 대단히 독특하다는 것, 둘째 컬렉션의 핵심에 광기, 정신착란, 섹스, 죽음이 가득하다는 강렬한 의식이다. 당시 열아홉 살이었던 나는 이런 생각이 들었다. 멋있어! 미술에 조금이라도 관심이 있는 사람이라면 히에로니무스 보스의 걸작

〈건초 수레The Haywain〉와 〈세속적 쾌락의 정원The Garden of Earthly Delights〉을 모를 리 없다. 나도 어느 가이드북에서 본 적이 있어 그 압도적인 이미지가 낯설지 않았다. 하지만 실제로 본 그림은 내 예상을 뛰어넘어 놀라우리만치 강렬했다.

　10대에는 선입견을 갖고 있는 것이 사실이지만, 대개 자신이 어떤 생각과 태도를 갖고 있다는 것을 알고 있으며, 자신의 내면에서 자리 잡아가고 있는 자아의 모습을 어렴풋이 짐작한다. 또한 자기 자신을 좀 더 깊이 있게 알기 위해 머리 밖의 실제 세계와 관계를 맺으려 시도하는데, 그 과정에서 자아에 대한 고찰은 더 심오해지는 동시에 더 피상적이 되기도 한다. 즉, 무거운 것들을 가볍게, 때론 너무 가볍게 받아들인다. 나는 섹스, 광기, 어둠, 마법, 죽음에 크게 관심이 있었지만, 한편으로는 어떤 면에서 내가 이런 추상적 개념들을 한낱 장난거리처럼 생각한다는 것도 알고 있었다. 하지만 보스는 아니었다. 그는 장난을 치고 있지 않았다. 이 설명할 수 없고, 깊이감 없고, 모골이 송연해지는 그림들[*]—기이하기 짝이 없는 색채 배합, 낙원의 광기 어린 연분홍색—에 담긴 세계는 결코 장난이 아니었다. 또한 그 그림은 열아홉 살짜리 소년은 쉽게 이해할 수 없는 수준에서 섹스를 하는 분위기로 부글부글 끓고 있었지만, 그림 안에 실제로 섹스를 하는 장면이 전혀 없다는 점에서 고집스럽게, 병적으로 성적이지 않았다. 이 그림은 과도하고 방종한 광란 상태를 묘사했으나, 동시에 그것을 금기시하고 있다는 느낌을 강렬하게 줬다.

• 그림 전체가 세 부분으로 나뉘어 있다.

프라도 미술관의 같은 전시실에는 예나 지금이나 피테르 브뢰헬 Pieter Bruegel의 〈죽음의 승리The Triumph of Death〉가 걸려 있다. 이 그림 역시 나처럼 그림을 전혀 모르는 사람도 알아볼 수 있는 걸작이다. 30여 년 만에 이곳을 찾아온 나에게 이 그림은 중세의 종교적 성격을 지닌 어떤 전쟁의 기록인 동시에 죽음이 주로 민간인들의 목숨을 무차별적으로 대량 파괴하는 현대의 또 다른 전쟁을 예고하는 증거로 보인다. 오늘날 이 그림은 이미 일어나 한창 진행되고 있는 어떤 일을 묘사하고 있는 듯하다.

이 그림을 처음 봤을 때 나는 다른 환상, 다른 광경을 떠올렸다. 그땐 포학한 군주 펠리페 2세가 그의 궁전에 걸어놓을 만한 그림으로 보였다. 보스의 그림들을 손에 넣고 이 도시의 경계에 음울하고 불길한 에스코리알 궁전을 세운 사람이 바로 펠리페 2세다. 미친 왕의 미친 궁전에 미친 그림들이 있고, 다른 방에는 미친 아내인 스코틀랜드의 메리 여왕이 광신으로 번들거리는 눈과 딱딱하고 불만에 찬 얼굴을 하고 있는 그림이 걸려 있다고 생각하니 그야말로 잘 어울릴 것같았다. 이 미술관은 문화와 광기와 민족적 정체성이 뒤섞인 소용돌이 같았다.

내가 만나길 고대한 화가는 프란시스코 고야Francisco Goya였다. 고야를 "알게" 된 것은 어니스트 헤밍웨이Ernest Hemingway가 그를 좋아했고, 내가 헤밍웨이을 좋아해서였다. 하지만 나는 보고 싶은 것을 찾지 못했다. 내가 부주의한 탓이리라. 프라도 미술관의 배치도를 보면 고야가 심리적 절망과 예술적 천재성을 폭발시킨 말년의 '검은 그림Las

pinturas negras' 연작이 1층에 전시돼 있다고 돼 있다. 스페인 전시실을 순서대로 돌다 보면(그렇게 할 수밖에 없다) 고야의 초기와 중기 작품들이 나오기 전에 '검은 그림'들이 나온다. 이건 잘못된 배치다. '검은 그림'들의 충격을 충분히 느끼려면 연대순으로 볼 필요가 있다. 두 번째인 이번만큼은 제대로 감상하려고 단단히 벼르고 또 벼렀다.

열아홉 살 때 '검은 그림' 연작을 처음 봤는데, 그림 속의 소란이 대체 무엇을 의미하는 것인지 알 수 없었다. 보스와 브뢰헬의 작품들을 보고 난 터라 그 공포는 내면의 것, 개인적인 것으로만 보였다. 〈1808년 5월 3일The Third of May 1808〉은 아주 많은 것을 묘사하고 미래를 예지하는 걸작이지만, 나에겐 약간 단조롭게 보였다. 나는 이미 베트남에 관한 책을 많이 읽었고, 전쟁의 잔혹함에 대해서도 익히 알고 있었다. 됐어요, 아저씨.

어느 책에선가 제임스 펜턴James Fenton은 이렇게 말했다. 우리가 위대한 예술을 판단하는 것이 아니라 위대한 예술이 우리를 판단한다. 30여 년 만에 프라도 미술관에 돌아와보니 고야는 변하거나 성장하지 않았다. 사실 그럴 필요도 없다. 반면 나는 변하고 성장해서 그의 그림이 내뿜는 힘과 통절함이 그 무엇과도 필적할 수 없게 느껴졌다. 열아홉 살 때 들은 친구의 말처럼 고야는 "어둠으로 넘어간 모차르트"임이 선연히 보였다. 모든 게 여전했다. 고야의 초기작들은 모차르트의 음악처럼 숭고한 우아함, 활력, 여유로움, 풍부한 상상력을 갖추고 있었다. 어떤 화가의 초상화도 고야만큼 표현이 풍부하지 않으리라. 실제로 그의 그림들은 형식미, 외형적 사실성, 심리적 사실성에 대상에게 느낀 화가의 감정까지 전달하는 4중주의 묘기를 멋지게

보여주었다. 〈옷 입은 마야〉와 〈옷 벗은 마야〉는 워낙 유명하니 언급하지 않겠다. 작은 그림 속에서 가정교사와 다투고 있는 알바 공작부인은 그보다 훨씬 더 관능적이고 재미있고 뻔뻔스럽다. 드레스에 감싸인 몸은 누가 봐도 섹시하고 힘이 넘친다.

연대순으로 감상할 때, '검은 그림' 연작은 공적인 생활에, 쾌락과 성과 친구와 세상에 등을 지고 돌아선 이야기다. 그 제목들은 물론이고 제목이 있다는 사실마저 오해의 소지가 있다. '검은 그림' 연작은 고야가 그 자신을 위해 그린 그림이다. 정확히 말해, 그 자신의…… 그 자신의…… 적절한 말을 찾기 어렵다, 쾌락? 필요? 기분 전환? 자기 고문? 그는 마드리드 외곽으로 이사해서 퀸타 델 소르도, 즉 귀머거리의 집에서 살았다. '검은 그림' 연작은 벽에 직접 그린 것으로 제목이 없다. 이 사실이 그림 속의 불안감, 무정형과 악몽에서 튀어나온 듯한 느낌을 증폭시킨다. 두려워하거나 화를 내거나 비난하는 얼굴들(귀머거리가 느끼는). 공포의 이미지가 꼭 그럴 것이다. 아이—아마 자신의 아이—를 잡아먹고 있는 괴물, 짐승 같은 얼굴로 염소를 숭배하는 군중, 공중을 날아다니는 마녀. 고야처럼 세계적으로 유명했던 인물이, 세상 모든 것을 사랑했던 사람이, 귀 먹고 억울하고 배신당하고 외로운 상황으로 밀려나 이렇게 내밀하고 강렬한 예술을 창조할 수 있었다니. 일생 동안, 생애를 다 바쳐 그림을 그렸다는 느낌을 주는 사람은 고야와 파블로 피카소Pablo Picasso뿐이다.

대체 왜 열아홉 살의 너는 그것을 이해하지 못했을까? 나는 가끔 예술은 18금이어야 한다고 농담처럼 말한다. 그렇게 된다면 적어도 아이들은 예술이 위험하다는 느낌을, 현실의 세계가 위태로워질 수

있다는 느낌을 갖게 될 것이다. 또한 나는 유년기에 지루하게 보내야 했던 많은 시간을 유용한 데 쓸 수 있었을 것이다. 이제 부모가 된 나는 아이들이 박물관에 가는 것은 시간 낭비에 불과하고, 부모가 아이들에게 문화와 과거를 유사 요법처럼 다량 처방하면 오히려 평생 지속되어야 할 관심을 싹부터 잘라 고사시킬 위험이 있다고 생각한다.

내가 다시 방문했을 때, 미술관에선 어린 아이들이 바닥에 앉아 내가 보기엔 성인 공포물이 따로 없는 〈세속적 쾌락의 정원〉과 〈1808년 5월 3일〉에 대한 수업을 억지로 듣고 있었다. 그건 잘못이고 낭비이며 예술이 무엇인지 잘못 이해한 결과에 불과하다. 나는 내 아이들에겐 그렇게 하지 않을 것이다. 아니, 정확히 이야기하면, 아이들이 그것을 허락하지 않을 것이다. 그렇지만 동시에 나는 내가 어린 시절에 말처럼 끌려 다니지 않았더라면 지금 이렇게 자발적으로 나를 끌고 다닐 수 있을지 궁금하다. 아마 대부분의 대화가 그렇듯, 예술적인 대화도 한동안 귀를 기울여야 비로소 합류할 수 있는 일인지도 모른다. 내 말의 요지는 어쩌면 우리 부모님이 옳았을지도 모른다는 것이다.

★ The Prado
★ Paseo del Prado, Calle Ruiz de Alarcón 23, 28014 Madrid, Spain
★ https://www.museodelprado.es/en

이별 박물관

실연 박물관, 자그레브

아미나타 포나 Aminatta Forna

소설가이자 수필가로 《고용인The Hired Man》, 《사랑의 기억The Memory of Love》, 《조상의 돌 Ancestor Stones》, 회고록 《물 위에서 춤을 춘 악마The Devil that Danced on the Water》의 저자다. 윈덤 캠벨 상과 영연방 작가 최고의 책 상을 수상했으며, 오렌지 상, IMPAC, 새뮤얼 존슨 상, BBC 단편소설 상, 노이슈타트 상 본선에 올랐다. 현재 워싱턴 DC 조지타운 대학교에서 래넌 교수로 초빙되어 시를 가르치고 있다.

M

전시실에 들어서자 키스를 하고 있던 연인들이 재빨리 떨어진다. 남자는 작은 전시실 반대쪽으로 걸어가 뭔가를 열심히 들여다보는 척하고, 여자는 자기 앞에 있는 전시물의 안내 사항을 열심히 읽는다. 남자는 후드가 달린 운동복 상의를 입었고, 여자는 빨간색 가방을 메고 있다. 아주 젊은 사람들이라 부정한 관계는 아닌 듯하다. 아마 나 때문에 당황해서 그런 것이리라.

그들이 나간 뒤 나는 두 사람이 있던 자리에 서서 그 앞의 전시물을 본다. 잠두콩 가열기다. 설명문에는 이런 글이 있다. "이집트에서는 잠두콩을 뜨겁게 해서 먹는 것이 제일 좋다고 말한다. 하지만 우리 관계는 결코 뜨거워지지 않았고, 마른 잠두콩처럼 단단한 우정만 계속되었다." 설명에 따르면 두 사람의 관계는 1990년부터 1991년까지 유지되었다. 여기 크로아티아에서 독립전쟁이 일어난 시기와 일치한다. 두 사건이 서로 관련 있는지 궁금해진다. 사랑이 틀어지거나, 대화를 나누기 힘들어지거나, 표적을 잃어버린 이유가 혹은 전쟁은 아닌지.

맞은편 벽에 열일곱 살 된 여자애가 1980년대 말 유부남 애인에게 준 세면도구 가방이 있다. 유부남은 그 가방을 박물관에 기증하면서 이런 말을 남겼다. "난 그녀가 더 이상 나를 사랑하지 않기를 바란다. 그리고 내가 사랑한 사람은 그녀뿐이라는 걸 그녀가 모르길 바란다."

박물관에 있는 거의 모든 것—조명이 켜진 전시대, 박제 동물, 도자기 개 인형, 실크 드레스, 외투와 모자와 책, 플라스틱이나 유리나 세라믹으로 만든 장식품, 사진 앨범, 시계, 주방용품—이 같은 메시지를 전한다. 사랑은 상심으로 끝난다고. 사랑은 언제나 상심으로 끝난다. 잠두콩 가열기만이 원래의 상자에 담긴 채, 이루어지지 않은 사랑도 조금은 행복할 수 있다고 속삭여준다.

실연 박물관을 처음 만난 것은 지난 초여름 자그레브 구시가의 그라데츠를 걸어가고 있을 때였다. 나는 새로운 소설 《고용인The Hired Man》에 등장하는 인물들의 발길을 따라가고 있었다. 그들은 이 도시로 이사한 뒤 어느 날 두브로프니크 호텔에서 점심을 먹는다. 나는 먼저 호텔과 토미슬라브 광장을 설명하는 글들에 의존해, 그들이 광장에서 100년 된 나무들이 잘리는 것을 지켜보는 장면을 상상했다. 그런 뒤 그 현장을 걸어보고 내가 상상한 것이 사실에 얼마나 가까운지 확인하기 위해 남편과 함께 자그레브에 온 것이다. 광장과 호텔은 서로 매우 가까웠고, 상상했던 것보다 훨씬 더 가까웠지만, 자다르에서 자그레브까지 차로 몇 시간이나 걸리는 바람에 호텔에서 점심을 먹기에는 너무 늦고 말았다. 대신 우리는 구시가를 배회했는데 그러다가 싱 마르코 광장 아래 있는 한 골목에서 이 박물관과 마주쳤다.

들어가는 방향에서 오른쪽에는 작은 카페가 있고, 왼쪽에는 기념품 가게와 매표소가 있다. 앞에는 전시실들이 있는데, 각각 이름이 붙어 있다. 어떤 것은 차가움의 매력, 욕망의 변덕 등 경주마의 이름처럼 멋들어진다. '격정과 분노'에서 오른쪽으로 틀면 '세월의 흐름'을 지나게 된다. 그런 뒤 '통과의례'를 거치면 '가정의 역설'로 들어서게 된다(바로 이 방에서 그 젊은 애들이 화들짝 놀랐다). 그러는 대신 '격정과 분노'를 똑바로 통과하면 '슬픔의 메아리'를 거친 뒤 마지막으로 '역사의 봉인'에 이르게 된다.

구시가에서 이 지역은 도시의 관공서들이 밀집돼 있는 곳이다. 바닥이 돌로 되어 있는 이 박물관의 전시실들은 한때 사무실이었을 가능성이 있다. '슬픔의 메아리'는 오래된 흰색 타일이 벽을 덮고 있어 남자 화장실을 개조한 것 같은 느낌이 들기도 한다.

각각의 전시물 옆에는 그 선물을 기증한 사람의 설명이 꼬리표에 적혀 있다. 첫 번째 방에 있는 검은색 가죽 부츠 위에는 다음과 같은 설명이 벽에 붙어 있다. "바이크 부츠. 1996~2003. 자그레브, 크로아티아. 파리 여행을 떠나기 전에 아나를 위해 산 부츠. 나중에 다른 여자들도 신었지만, 나에겐 항상 아나의 부츠였다."

박물관을 설립한 올린카 비스티카Olinka Vistica와 드라젠 그루비시치Drazen Grubisic는 한때 서로 사랑하던 사이였다. 몇 년 전 뜨거운 여름에 그들은 사랑을 끝내고 아파트에 있는 물건들을 나누기 시작했다. 결별 자체는 슬펐지만 그들의 이별은 평화로웠다. 그들은 방마다 돌아다니며 물건들을 분류하고 그에 얽혀 있는 함께했던 추억들을 나

누었다. 컵, CD, 재떨이, 커피 그라인더, 냄비, 러그, 책, 배지, 스카프 등등 평범해 보이는 물건에도 제각각 이야기가 있었다. 선의로 도와주려는 친구들, 자기계발서들, 실연을 극복하게 해주는 잡지 기사들은 이런 물건들을 모두 내다버리거나 태워버리거나 깨버리거나 자선단체에 줘버리라고 충고했다. 아무리 아까워도 반드시 없애라고 했다. 사랑이 끝나면 지난 사랑을 기억나게 하는 물건은 사라져야 한다고 했다.

하지만 두 사람은 그렇게 하고 싶지 않았다. 그들은 몇 년 동안 기쁨과 즐거움을 주었던 사랑의 증거를 없애버리는 것은 잔인하다고 생각했다. 급기야 그들은 기증받은 물건들로 이동 전시회를 열어 상심한 연인들에게 저만의 의식을 치를 수 있는 기회, 즉 모든 것을 파괴하라는 반달리즘적인 자기계발서의 대안을 제공하기로 결심했다. 아나의 부츠 위에 붙어 있는 인쇄된 설명문이 초보자들에게 일러주듯이, 그것은 곧 "의식을 통해 무너진 감정을 일으켜 세울 기회"가 됐다. 소장품은 금세 몇 배로 늘어나고 자그레브에 영구적인 거처를 갖게 되었다. 이 이동 전시회는 전 세계를 돌면서 진행됐고, 그 과정에서 물건을 더 수집해 부에노스아이레스, 베를린, 케이프타운, 이스탄불, 휴스턴, 심지어 링컨셔 주의 슬리퍼드에서 상심하거나 배신당하거나 사별한 사람들에게 그 물건들에 서려 있는 이야기를 함께 나눌 수 있는 자리를 마련해주었다.

실연 박물관에 처음 왔을 때 나는 올린카와 드라젠의 발상이 퍽 기발하다고 생각했다. 더 이상 바라보기 힘든 이 모든 물건들을 어찌

하겠는가? 우리 집만 해도 차마 어찌 할 수 없는 미신적인 물건들이 잔뜩 있다. 두 집안의 가보, 선물, 먼 나라에서 가져온 기념품들이 그것이다. 물론 이 물건들 하나하나에는 각각 고유한 추억과 감정이 서려 있다. 내 책장 위에는 서아프리카 말리공화국의 팀북투에서 온 파란색 양철 찻주전자가, 벽난로 선반에는 사랑하는 대자녀가 준 돌 조각품이, 주방의 걸이못에는 죽은 개들의 목걸이가 걸려 있다. 이런 물건들은 토템처럼 하나의 상징으로서 일생 동안 우리와 함께하며 어떻게 살아왔는지 물적으로 증명해주고 우리의 기억을 공고히 해준다.

처음 만났을 때 남편이 티베트에서 사 온 주물로 된 12간지 동물 메달을 주었는데, 나는 그것을 열쇠고리에 끼워 전 세계에 갖고 다녔다. 말리에서 찻주전자를 살 때도 주머니 속에 그 메달이 있었다. 마찬가지로 나도 남편에게 나의 부적을 줬다. 시에라리온에서 건너온 작은 놋쇠 인형인데, 남편은 지금도 그것을 열쇠고리에 끼워 갖고 다닌다. 《고용인》에서 듀로라는 젊은이는 첫사랑의 여인에게 세라믹으로 만든 작은 하트를 선물 받는다. 군복무 중에, 심지어 그녀가 다른 사람과 결혼한 뒤에도 이 하트는 그의 주머니를 떠나지 않는다. 이처럼 사랑의 징표를 주고받는 것은 우리 모두가 흔히 하는 일이다.

자그레브에 다시 왔을 땐 겨울이었다. 거리에서 쫓겨난 눈 더미들이 빈 주차장을 섬거하고 있었다. 야외 카페와 노점은 모두 사라져 보이지 않았다. 나는 두브로브니크 호텔을 예약했는데, 건물에 들어서니 모자를 쓰고 모피 깃이 달린 코트를 입은 자그레브 노인들이

1929년 호텔이 지어진 이래 죽 해왔던 대로 카페에서 모닝 커피를 마시고 있었다.

아침식사를 마치고 나서 지도를 들고 박물관으로 향했다. 길을 기억해낼 수 있을지 자신이 없었기 때문이다. 지도를 따라가다 보니 내가 가봤던 길과는 다른 길이었다. 도중에 성당이 나왔다. 잠시 발길을 돌려 성인들의 조상을 보고 아치문 안에 모셔진 성모상을 구경했다. 한쪽 모퉁이에서 여자가 양초를 팔고 있었다. 화려한 문양의 철제 난간 뒤에 모셔진 그림 앞에서 다른 여자가 기도를 하고 있었다. 1731년 큰 화재가 일어나 나무로 만든 낡은 정문과 그 주위에 있던 모든 것이 사라졌지만, 전설에 따르면 이 성모자 성화는 살아남았다고 한다. 그래서 사람들은 여기에 마법의 힘이 있다고 믿는다.

박물관을 찾는 사람들은 신자들과 얼마나 똑같은가. 다들 머리를 숙이고 두 손을 모으고 말없이 느리게 이동하면서 유물들을 차례로 경배한다. 평일 오전이라 박물관은 비교적 한산했다. 젊은 커플이 몇 쌍 있고, 프랑스인들과 이탈리아인들이 선호하는 멋진 나들이옷을 입은 중년 여성도 몇 명 있었다. 듣기로는 관람객 중 열에 일곱이 여성이고 대부분 40세 이하라고 한다.

아나의 부츠가 있는 첫 번째 전시실에는 지나간 사랑의 추억을 담고 있지만 새로운 사랑에게 자리를 빼앗긴 난민들이 모여 있다. 갈망이 물씬 느껴지는 분위기다. 다음 전시실에 있는 물건들은 아픈 기억을 간직하고 있는데, 그 아픔은 지나간 사랑보다 깊을 것이다. '욕망의 번덕'에 있는 구슬 커튼 뒤에는 벽 위에 가짜 유방이 불룩 튀어나

와 있다. 어느 여자가 남편의 요구로 잠자리에서 착용했던 물건이다. 여자는 결국 남자와 헤어졌다. 베를린에서 온 손도끼는 레즈비언 애인을 다른 여자에게 뺏긴 여자가 기증한 것이다. 그 둘이 함께 휴가를 떠난 동안 버려진 여자는 이 물건을 구입했다. "그녀가 14일 동안 휴가를 갔을 때 나는 그녀의 가구 하나를 도끼로 팼다." 그녀는 박살난 조각들을 가지런히 진열해놓고서 자기 물건을 챙기러 온 전 애인에게 보여주었다.

나는 재빨리 다음 전시실로 들어간다. 한 진열대 위에서 빛나고 있는 빨간 불빛이 손짓한다. 키스를 하다가 내게 들켰던 젊은 커플이 그 앞에 서 있다. 이번에는 한 팔로 서로의 허리를 두르고 여자가 남자의 어깨에 머리를 기대고 있다. 잠시 후 그들이 다른 전시실로 가서 내 차례가 되자 그 반짝이는 물건을 보러 간다.

이곳에는 눈물 나는 이야기가 얽혀 있다. 사랑이 우정으로 익어가는 결혼 13년 차에 남편이 아내를 버린다. 남자는 작은 개를 여자에게 양보한다. 자기보다는 여자가 더 위로가 필요하다고 느꼈기 때문이었다. 남자는 몇 달 동안 우울증을 앓았다. 설명에는 씌어 있지 않지만, 분명 그녀를 그리워했을 것이다. 감정이야 어떻든 간에 남자는 여자에게 돌아가지 않았다. 한편 여자는 남자를 걱정했다. 어느 날 남자는 그녀가 보낸 소포를 받았다. 거기에는 작은 물건 몇 개가 들어 있었다. 남자의 말이다. "그것들 하나하나가 내 가슴을 조금씩 너 찢었다. 상처를 입은 사람은 그녀였지만, 그래도 나를 보살펴주고 싶다고 말하고 있었다." 그 물건 가운데 빨간색 불이 번쩍이는 강아지

목줄이 있었다. 강아지를 절대 잃어버리지 않으려고 그녀가 산 물건이었다. 헤어진 그해에 남자는 그녀에게 "상실감"을 느낀다고 말했다. 별거한 지 1년 뒤 어느 날 자정, 여자는 낯선 도시의 호텔에서 목숨을 끊는다. 남자는 이 번쩍거리는 불빛을 볼 때마다 그녀의 심장 박동이 떠오른다고 했다.

박물관을 돌아다니는 내내 이렇게 충격적이고 흥미롭고 화가 나는 이야기들이 내 주의를 끌었다. 하지만 나중에 이곳을 떠올릴 때 나의 생각은 아나의 부츠나 결혼 앨범 등 그보다 덜 극적인 전시물들에 가 닿았다. 그 앨범은 첫 번째 결혼은 비참했으나 재혼으로 행복을 찾은 여자가 기증한 것이었다. 이런 것들을 생각하니 점점 기운이 났다. 이 물건들은 내게 이렇게 말했다. 중간 과정이 아무리 오래 이어지고 고통스럽더라도 사람들은 진정한 자신과 진정한 사랑을 찾을 수 있다고.

나는 과거에 공화국 광장이라 불리던 옐라치치 광장을 가로질렀다. 오랫동안 공산주의 체제하에 있었던 데다 전쟁까지 겪었는데도 어떻게 이 나라는 내가 이곳에 처음 왔던 1969년과 변한 게 거의 없는 것처럼 느껴지는 걸까? 그때 나는 다섯 살이었는데, 그 휴가가 생생히 기억난다. 언니와 함께 해변에 서 있었는데, 앞바다로 나간 보트에서 어머니와 어머니의 새 남편이 나에게 헤엄쳐 건너오라고 소리쳤다. 나는 무서웠다. 허리에 튜브를 차고 싶었지만 튜브는 배에 있었다. 나와 배 사이에는 50미터나 되는 물이 가로놓여 있었다. 그

때 선장 아저씨의 조카가 내 튜브를 집어 들고 불속으로 뛰어들더니 해변까지 가져다주었다. 휴가가 끝날 때까지 여덟 살이나 아홉 살쯤 돼 보이는 그 오빠는 나의 영웅이었다. 그 일을 기억하는 건 내가 남자아이에게 그런 감정을 느낀 게 그때가 처음이었기 때문일 것이다.

세상에는 내가 알아야 할 것이 아직도 많이 남아 있다.

- ★ The Museum of Broken Relationships
- ★ Ćirilometodska 2, 10 000 Zagreb, Croatia
- ★ https://brokenships.com

조용한 극장

존 리트블랫 경 보물 갤러리, 런던

앤드루 모션 Andrew Motion

1999년부터 2009년까지 영국 계관 시인을 지냈다. 현재 존스홉킨스 대학 예술학부 홈우드 석좌교수이며, 볼티모어에 살고 있다.

M

곳곳에서 문학제가 열리는 덕분에 요즘 작가들은 세상으로 나가 독자를 만나고, 새로운 독자를 만들고, 이런저런 질문을 받는다. 이런 상황에서는 두 종류의 질문이 틀림없이 나온다. '그 생각은 어디서 나왔는가?' 같은 아이디어에 관한 질문과 방법에 관한 질문이다. '펜을 쓰는가, 연필을 쓰는가?' '낮에 일하는가, 밤에 일하는가?' '쓰다가 많이 수정하는가, 다 쓴 뒤에 교정하는가?' 이런 질문은 너무 평범하게 들린다. 필립 라킨Philip Larkin은 《파리 리뷰》와 인터뷰할 때 일을 상징하는 두꺼비 이미지를 어떻게 떠올렸냐는 질문에 이렇게 대답했다. "순전히 천재성이죠!"

작품을 탄생시킨 가장 기초적인 방법은 작가와 독자 모두에게 흥미로운 사안이다. 독자로선 글 쓰는 일이 편지를 쓰거나 직장에서 메모를 하거나 이메일을 쓰는 것 같은 평범한 일과 별다를 게 없다는 사실에 오히려 신비감이 더욱 깊어지고, 작가로선 믿을 수 있는 절차를 확립해 작품을 안정적으로 쓸 수 있기를 바라기 때문이다.

원고는 드라마를 상연하고 보존하는 조용한 극장이다. 내 경우, 원고의 매력은 약 40년 전인 10대 시절, 내 손으로 처음 글을 쓰기 시작했을 때 움을 틔웠다. 내 스승은 외과 의사이자 존 메이너드 케인즈John Maynard Keynes의 동생인 제프리 메이너드 케인즈Geoffrey Maynard Keynes다. 케임브리지 근처에 있는 그의 자택에 가면 특별한 서재에 많은 원고가 있었는데, 거기에서 선생은 존경과 애정이 섞인 인상적인 동작으로 내 손에 원고를 넘겨주곤 했다. 특히 버지니아 울프Virginia Woolf의 에세이 〈아프다는 것에 관하여On Being ill〉가 기억난다. 울프가 자기 파괴적인 우울증에 시달릴 때 선생이 병을 극복하도록 도와주자 그에 감사하는 뜻으로 그녀의 남편인 레너드가 선생에게 헌정한 것이다. 유려한 글씨체, 자주색 잉크, 날랜 교정, 이 모든 게 나를 매혹시켰다. 하지만 무엇보다 강렬한 인상을 준 것은 그 물건의 가장 기초적인 사실에서 비롯됐다. 그 원고는 지성과 의식의 흐름을 담아낸 놀라운 물건이 어느 날 한 인간이 책상 앞에 앉아 펜 뚜껑을 열고 평상시처럼 일한 결과로 탄생했음을 보여주는 반박할 수 없는 증거였다.

이는 내게 원고의 힘을 알게 해준 가장 중요한 수업이었다. 이를 계기로 나는 그 가치가 복합적인 요인에서 어떻게 나오는지 알게 되었다. 필립 라킨Philip Larkin은 그것을 "의미 있는 것들"과 "마술적인 것들"의 결합이라 불렀다. 의미 있는 것이란, 원고를 보면 연대와 시기와 창작 속도, 그리고 두 번째든 열 번째든 작가가 어떻게 재고했는지 알 수 있다는 뜻이다. 이 모든 것은 학자들에겐 필수불가결한 요소고, 독자들에게는 흥미를 자극하는 요소다. 마술적인 것이란, 본능적으로 드는

경탄, '와! 존 키즈(혹은 알프레드 테니슨이나 오스카 와일드Oscar Wilde나 토머스 하디Thomas Hardy)가 이게 백지였을 때 갖고 있었고, 여기에 그의 손에 닿았고, 이 위에 그의 숨결이 퍼졌고, 그렇게 해서 무에서 불멸의 어떤 것을 탄생시켰구나' 하는 생각을 말한다.

두 번째 수업은 더 이전에 이뤄졌으며 훨씬 더 결정적인 영향을 주었다. 시를 쓰기 시작한 10대 때부터 나는 시집을 사 모았다. 이 시기에 산 책 중에 세실 데이 루이스Cecil Day-Lewis가 편집하고 에드먼드 블런든Edmund Blunden이 윌프레드 오언을 회고하며 쓴 글이 들어 있는 《윌프레드 오언 시선집》이 있다. 이 시집을 사게 된 것은 영어로 된 오언의 작품*을 공부하고 있었기 때문인데, 그때 처음으로 시가 내 마음을 사로잡았다(우리 가족은 시골 사람으로, 책과는 거리가 먼 삶을 살았다. 엄마는 아이리스 머독Iris Murdoch의 책을 조금 읽었을 뿐이고, 아빠는 평생 동안 읽은 책이 해먼드 인스Hammond Innes의 《고독한 스키어》 반 권이라고 당당하게 말씀하셨다).

시집에는 부록으로 오언의 위대한 소네트 〈전사한 젊은이들을 위한 송가〉의 원고 일부분을 복제한 그림이 딸려 있어 시인이 초고에 직접 가한 첨삭은 물론이고 그의 친구인 시그프리드 서순의 첨삭도 볼 수 있었다(오언은 1917년 에든버러의 크레이그 록하트 병원에서 이 시를 서순에게 보여주었다. 두 사람 모두 전쟁신경증을 치료받는 중이었다). 초보 시인에게 시집이 주는 교훈은 명백했다. 더 많이 아는 사람들에게 조언을 구하라. 저음 든 생각의 권위를 신뢰하시 마라. 엉감과 노력을 하나로 쉬어라.

* 오언은 프랑스와 깊은 관계가 있다.

학교를 졸업하고 옥스퍼드에서 영문학을 공부할 때 이 첫 만남의 효과는 날이 갈수록 강렬해졌다. 보들레이언 도서관은 소장 중인 원고들을 가지고 정기적으로 전시회를 열었다. 그중에 퍼시 셸리Percy Shelley의 〈서풍에 부치는 노래〉 원고가 있었다. 가늘고 섬세한 갈색 글씨가 바람이 휩쓸고 지나가듯 지면 위를 맹렬히 흐르다가 10월 25일이라는 날짜에 멈춰 한순간에 뿌리를 박았다.

옥스퍼드에 남아 1917년 프랑스 북부 아라스에서 살해당한 시인 에드워드 토머스Edward Thomas를 주제로 논문을 쓸 때 원고는 내 일상의 일부가 되었다. 한참 뒤인 1999년 계관시인으로 임명되었을 때 나는 영국 도서관과 작가들을 대표해 영국에서 미국으로 반출된 원고가 일부라도 영국 도서관으로 돌아오게 만들기 위한 캠페인을 주도했다. 미국이나 미국 도서관을 비난할 목적이 아니라, 단지 모든 것을 발생 지점과 가까운 곳에 보존하는 것이 학문적, 철학적, 정서적으로 가치 있는 일이라고 생각했기 때문이다.

영국 국립 도서관은 이 캠페인에서 중요한 역할을 해왔다. 국립 도서관이 영국에서 가장 주목할 만한 원고들을 상시 전시하고 있다는 사실을 감안할 때, 이는 적절하고 당연한 활동이다. 그런 상설 전시가 가능했던 것은 수집품의 규모가 엄청나기 때문이기도 하지만(국립 박물관은 지치지도 않고 당차게 수집 목록을 늘려가고 있다. 가장 최근에는 J. G. 발라드 J. G. Ballard의 원고를 손에 넣었다), 1998년 국립 도서관이 현재 위치인 세인트 판크라스로 자리를 옮길 때 부동산 거물 존 리트블랫John Ritblat이 도서관에 자신의 이름을 딴 갤러리를 짓겠다고 너그러운 결정을 내렸기 때문이기도 하다.

리트블랫 갤러리의 전시실은 자칫 초라해 보인다. 시각예술 작품과 비교할 때 원고의 전율과 아름다움은 사람들이 예찬하는 성질의 것이 아니다. 하지만 이 중간 크기의 전시실, 검은색 벽과 나지막하게 내려온 조명, 경의에 가까운 감정을 불러일으키는 분위기 속에 세계적인 규모의 보물들이 보존되어 있다. 이곳은 배움과 더불어 기쁨을, 이해와 더불어 감탄을 불러일으키는 장소다. 나는 학생들을 가르칠 때 꼭 이곳에 가보라고 강조한다. 지리학에 현장 학습이 있다면 영문학에는 이 전시실이 있다.

전시물 중 일부는 상시 전시되어 있다. 루이스 캐럴Lewis Carrol의 '앨리스' 시리즈와 관련된 자료, 비틀스의 몇몇 노래 원고가 대표적인 예다. 비틀스의 노래는 출발점으로 삼기에 더없이 좋다. 이런 종류의 전시물은 고리타분하거나 편협한 학문의 냄새가 난다는 생각을 깨끗이 지워준다. 비틀스의 음악과 가사는 지금도 전 세계적으로 널리 회자되어 그 인기에 대적할 만한 글을 찾아보기 어려울 지경이다. 하지만 여기 전시된 증거로 판단해볼 때 이 창작품 역시 운과 노동의 혼합에서 나왔다.

폴 매카트니Paul McCartney의 〈미셸Michelle〉은 알고 보니, 학생 시절에 적었던 곡에 기초한 노래였다. 설명문에 따르면 그는 "센 강 왼쪽 기슭에 모여 사는 자유분방한 파리지앵들이 예술을 공부하는 학생들에게 유행의 바람을 일으킨 그 시기에 프랑스어처럼 들리는 노래를 만들려고 했다." 몇 년 뒤 존 레논John Lennon은 매카트니에게, 프랑스 노래처럼 들리게 하고 싶다면 프랑스어 단어를 몇 개 넣으면 어떻겠느

냐고 제안했다. 그렇게 해서 '마 벨ma belle'* 같은 단어가 들어가게 되었다. 마르셀 프루스트Marcel Proust와는 거리가 멀지만 이 방법이 마술 같은 효과를 발휘한 탓에 매카트니의 노래는 〈러버 솔Rubber Soul〉에 포함되었을 뿐 아니라 비틀스의 노래 중 유일하게 그래미에서 '올해의 노래'로 선정되었다.

여기 전시되어 있는 여덟 개의 비틀스 원고들에는 공통적으로 마법 같은 일상의 가치가 담겨 있다. 아주 일상적인 것에서 즉시 알아들을 수 있고 오랜 명성을 자랑하는 곡들이 탄생했다. 〈힘든 날의 밤A Hard Day's Night〉은 링고 스타Ringo Starr가 눈코 뜰 새 없이 바쁜 비틀스의 생활을 묘사한 어느 표현에서 영감을 얻어 아기였던 줄리언 레넌Julian Lennon에게 줄 생일 카드 위에 아기 아빠인 존 레넌이 펠트펜**으로 아주 빠르게 써내려간 곡이다. 〈그대의 손을 잡고 싶어요I Want to Hold Your Hand〉도 마찬가지로 빠르게 쓰인 곡이다. 맨 끝에 존 레논은 마치 선생님처럼 자신에게 명하듯 "3/10점 면담 요망"이라고 적어놓았다.*** 〈예스터데이Yesterday〉 원고에서도 이 같은 숭고한 일상성을 만날 수 있다. 이 노래는 역사상 가장 널리 불린 팝송으로, 녹음된 버전만 해도 3000가지가 넘지만, 처음 만들어졌을 때는 아주 단순한 노래였다. 모든 단어가 한 페이지 안에 다 들어 있다.

비틀스의 원고는 경이로운 물건이다. 풋풋한 매력이 있고, 거만하

• 영어로 'my beautiful'이란 뜻이다.
•• 촉이 펠트로 된 펜.
••• 폴 매카트니가 짓궂게 장난으로 써 넣은 것이란 설명도 있다.

지 않으며, 보호본능이 솟구친다. 방향을 틀면 이제까지 봐온 것과는 전혀 다른 매력을 풍기는 텍스트들이 가득하다. 갤러리의 가장 소중한 보물들은 주로 여기에 있다. 《시편》 구절이 적혀 있는 파피루스 조각은 서기 3세기에 제작됐다. 《시나이성서 사본》은 그리스어로 된 최초의 신약이고, 5세기 전반에 만들어진 《알렉산드리아 사본》은 그리스어로 된 현존하는 성경 가운데 가장 중요한 원고 중 하나로 꼽는다.

여기에서 '원고는 드러냄'이라는 개념에 가장 충실할 뿐 아니라 가장 고상한 표현을 발견할 수 있다. 자이나교, 힌두교, 이슬람교, 유대교와 관련된 지극히 아름다운 고대의 성서들도 마찬가지다. 가장 중요한 대승불교 경전 중 하나인 《화엄경》은 1390~1400년 한국에서 한지로 만들어졌는데, 사슴과 토끼, 곰, 새, 털이 덥수룩한 사람의 이미지가 종이에 절묘하게 비쳐 나온다. 이런 물건들은 핵심만 추출해낸 정수(책 한 권 전체가 들어 있으며, 개인의 마음에 오롯이 담길 정도로 작다)이자 생각과 감정을 무한 분출하는 샘이라는 점에서 엄밀히 말해 유일무이하다. 이것들을 보고 있으면 저도 모르게 세계사의 큰 덩어리를 관조하게 된다. 어떤 그림도, 어떤 음악도, 아무리 사랑스럽고 유명한 것도, 그런 효과를 그런 크기로 만들어내지 못했다. 그 경험은 똑바로 누워 뭇별을 바라볼 때처럼 아찔함을 부른다.

그래서 다른 구역으로 발길을 돌릴 때 안도감이 들 정도다. 물론 여기에도 붙박이 전시물들이 있다. 〈마그나카르타〉는 사람이 원하는 페이지를 찾아 보여주는 녹녹한 장치들을 통해 시민의 권리와 의무를 빼놓지 않고 일깨워준다. 하지만 대다수 전시물은 여유 있게 교체되고, 이를 통해 도서관은 소장품의 깊이를 드러낸다.

마지막으로 방문한 2010년 초여름에 본 문학 자료는 그 깊이만큼이나 범위도 인상적이었다. 전시물 중 가장 오래된 것에 속하는《베오울프》원고 옆자리에 셰이머스 히니Seamus Heaney가 최근에 발표한 위대한 번역의 초고가 나란히 전시되어 있었다. 우리는 그 속에서 그가 이 시의 목소리에 맞춰 자신의 목소리를 영민하게 조정한 것을 볼 수 있다(첫 행인 "옛날 옛적 덴마크 왕들이 지배할 때"에서 "한때once"가 "옛날 옛적in days gone by"으로 바뀌어 고어의 느낌이 확실히 살아나면서도 결정적으로 더 명확해졌고, 그래서 시 속의 비현실적인 현상들과 잘 어울리게 되었다).

경탄은 멈추지 않는다. 필립 시드니Philip Sidney 경의 시가 적힌 원고들, 1794년 제인 오스틴Jane Austen이 아버지에게 받은 작은 휴대용 책상, 토머스 하디가 1888년에 쓴《더버빌 가의 테스》초고가 줄지어 나온다. 하디의 소설에서 장 제목들이 횡선으로 깔끔하게 지워진 것에서 우리는 '그녀의 교육. 하녀' 같은 대단히 암시적인 제목을 후대가 어떻게 빼앗겼는지 눈으로 직접 볼 수 있다.

다음은 현대에 들어선다. 전쟁 시인들 중에서도 유독 가슴을 아프게 하는 아이작 로젠버그Isaac Rosenberg의 자료들에 잠시 마음을 빼앗긴 뒤 잰걸음으로 우리 시대를 짚어본다. 나중에 〈생일 편지Birthday Letters〉로 탄생한(원고에 적힌 제목은 '사슴의 슬픔'이다) 테드 휴즈Ted Hughes의 시 원고, 소설가 안젤라 카터Angela Carter가 남긴 아주 복잡한 페이지, 그리고 발라드의 원고 중 샘플로 뽑은 〈크래시Crash〉의 첫 페이지가 보인다.

처음부터 끝까지 이러하다면 진기하다는 느낌이 희석될 수 있다.

하지만 리트블랫 갤러리가 주는 큰 기쁨 가운데 하나는 글씨늘이 저마다 야망을 이루려고 자기를 어떻게 내세우는지 발견하는 데서 온다. "낯설고 괴기한 쥐"가 "낯설고 빈정대는 쥐"라는 놀라운 구절로 바뀌는 과정을 보여주는 로젠버그의 시 〈참호에서 동이 틀 때Break of Day in the Trenches〉는 그 자체로 시각적 배열이 이룬 작은 걸작이다. 조각처럼 두드러진 글씨체는 공간을 깎아 시를 지어낸 듯한 느낌을 불러일으킨다. 테드 휴즈Ted Hughes의 시는 마르지 않은 콘크리트에 새 발자국이 찍힌 듯한 글씨체로 씌어 있다. 발라드의 원고는 타자기로 친 지면 전체에 손으로 수정한 글씨들이 떼 지어 몰려다니며 무더기를 쌓아놓고 곳곳에 줄이 그어져 있어 그 자체가 사고 현장crash이지만, 그 난리통에서 더없이 명료하고 똑바른 산문이 흘러나온다.

"작은 방 안의 무수한 보화." 르네상스 시대의 소네트를 묘사한 이 구절은 리트블랫 갤러리에도 썩 잘 어울려 보인다. 도서관의 전통적 이미지와 갤러리라고 하면 떠오르는 이미지가 조화를 이룬다. 시각 요소와 의미 요소가 결합해 두 요소의 총합보다 더 큰 효과를 창조하는 것이다. 그래서 이곳은 내적인 것과 외적인 것이 특이하게 섞여 있다는 느낌이 들게 하고, 작가가 아닌 사람 누구에게나 타인에 대한 호기심뿐 아니라 자기 성찰의 자리를 마련해준다.

이는 다시 더 큰 역설로 이어진다. 전시실을 나설 때 우리는 수 세기를 건너뛰어 다양한 작품으로 우리에게 큰 의미를 넌겨준 사람들과 조우했다는 생각을 하게 된다. 그들은 우리가 믿고 있는 종교의 일부분을 형성했거나, 우리 상상력에 불을 밝혀주었거나, 우리 마음

을 강하게 매료시킨 작가들이다. 그렇게 해서 움튼 친밀감이 문서(신성한 문서들은 덜 하겠지만)를 보는 동안 작가의 어깨너머로 그들의 글을 훔쳐봤다는 느낌과 하나가 되어 더욱 단단해진다. 하지만 그러는 동안에도 이런 문서들은 마법 같은 타자성他者性을 유지한다. 이 문서들은 타인과의 친근함뿐만 아니라 그들의 다른 생각을 찬양한다. 그 결과, 몇 가지 질문이 떠오른다. 우리는 어떤 표식으로 자신을 표시하는가? 천재는 무엇을 창조하고, 작품은 무엇을 낳는가? 그 둘은 어떤 관계인가? 숭고와 일상은 어떤 관계인가? 한낮의 익숙한 풍경으로 돌아온 뒤에도 오랫동안 이 질문들이 머릿속에 맴돌았다.

★ The Sir John Ritblat Treasures Gallery
★ The British Library, 96 Euston Road, London NW1 2DB, UK
★ www.bl.uk

루돌프 레오폴드에게 경의를

레오폴드 미술관, 빈

윌리엄 보이드 William Boyd

소설가 겸 시나리오 작가로. 열네 권의 소설을 발표했으며 근작으로는 《달콤한 애무Sweet Caress》가 있다. 오랫동안 예술과 예술가에 대해 폭넓게 글을 썼으며 가장 유명한 글로 간명한 "전기" 《냇 테이트: 미국 화가 1928∼1960Nat Tate: An American Artist 1928∼1960》가 있다.

M

40년 전, 나는 대입 과정인 예술 A레벨을 들으며 화가가 되겠다는 꿈을 꾸고 있었다. 나는 늘 곁에 메수엔 출판사의 《현대 회화 사전》을 두고 이를 참고했다. 저명한 미술사가 30명의 논문과 함께 알파벳순으로 기욤 아폴리네르Guillaume Apollinaire에서부터 페데리코 잔도메네기Federico Zandomeneghi에 이르기까지 미술사 전반을 다룬 400쪽짜리 학술 서적이었다. 나는 지금도 그 책의 1964년판을 갖고 있다. 그 안에는 에곤 실레Egon Schiele를 다룬 항목이 없다. 그의 이름은 빈 분리파 항목이나 정확히 같은 시대에 살았던 오스카 코코슈카Oskar Kokoschka의 항목에도 나타나지 않는다. 구스타프 클림트Gustav Klimt에 관한 글에 지나가는 말로 딱 한 줄 나온다. "에곤 실레는 클림트를 대단히 존경했다."

이런 말들을 열거한 이유는 두 가지다. 하나는 예술사의 변덕을 말하기 위해서이고, 다른 하나는 실레에게 비교적 늦게 쏟아진 명성이 얼마나 대단했는지를 보여주기 위해서다. 현재 그의 작품은 전 세계적으로 복제되어 모르는 사람이 없을 정도며, 그의 비판적 입장은 클림트나 코

코슈카보다 더 높이 평가를 받고 있다. 이 모든 것이 단 한 사람, 미술사가이자 수집가인 루돌프 레오폴드Rudolf Leopold의 노력으로 이뤄졌다.

1925년에 태어난 레오폴드는 1950년대에 실레의 작품(그리고 빈 분리파의 다른 몇몇 예술가의 작품)을 구입하기 시작했는데, 놀라운 선견지명을 발휘해 세계에서 가장 방대한 실레 컬렉션을 꾸준히 쌓아 나갔다. 당시에 레오폴드는 가난한 젊은 안과 의사(예술에 빠진 거부가 아니었다)로, 그의 열정적인 수집은 사랑이 명한 순전한 노역이었다. 실레의 예술적 명성이 수직상승하기 시작한 기점은 그가 실레 분류 목록을 발행한 1972년이었다.

내가 실레를 알게 된 것도 그때인 게 분명하다. 대학 시절에 그의 그림이 들어간 엽서와 작은 모노그래프 한 권을 구입한 것이 기억난다. 나는 실레의 스타일에, 그 울퉁불퉁하고 사실적이고 길쭉한 데포르메에, 그 독특한 왜곡에 완전히 빠져들어 2년 동안 그처럼 그리려고 무진 애를 썼고, 당연히 실패했다(하지만 예술가의 꿈이 완전히 소멸된 건 아니었다). 지금까지도 내 은밀한 판테온에는 실레의 자리가 그대로 있다.

이런 이유로 빈에 있는 레오폴드 미술관은 내가 특별히 좋아하는 미술관이 되었다. 그 안에 실레의 세계적인 걸작이 있어서이기도 하지만, 화가의 길을 걷겠다는 나의 젊은 야망이 우연히, 내 의도와 전혀 상관없이 저장되어 있기 때문이다. 실레의 작품을 보는 것은 한 치의 오차도 없이 프루스트의 방아쇠*를 당기는 것 같아서 나의 10대

* 냄새나 지각으로 과거를 일깨우는 프루스트 효과를 말한다. 프루스트의 소설 기법에서 유래한 말이다.

시절과 당시의 열렬한 꿈이 되살아나도록 시간을 빠르게 되감는다. 나는 빈에 갈 때마다 적어도 10분 정도는 그곳에 머무는데, 그때마다 매번 도취의 기쁨을 얻는다. 게다가 루돌프 레오폴드 컬렉션의 전시 목록은 끊임없이 조금씩 변하기 때문에 항상 새로운 것을 발견할 수 있다.

예를 들어, 이 글을 쓰기 위해 빈의 레오폴드 미술관에 갔을 때 한 전시실에 실레의 풍경화가 가득했는데, 그중 많은 작품이 내가 처음 보는 것들이었다. 사실 풍경화는 실레 하면 즉시 떠오르는 형식은 아니다. 3월의 그날, 빈은 서늘하고 화창해서 이 미술관―박물관 지구(뮤제움 콰트리에)의 넓은 뜰 한쪽에 크림색 돌로 지은 거대한 예술 창고―은 마치 늘 그 자리에 있었던 것처럼 크고 듬직해 보였다. 나는 이곳에 올 때마다 항상 레오폴드가 '자신의' 미술관 앞에서 자신의 이름이 새겨진 석회암 파사드를 보면서 어떤 심정이었을지 마음으로 그려본다.

레오폴드 미술관은 오스트리아 정부가 자금을 대고 건축가 라우리즈Laurids와 만프레트 오트너Manfred Ortner가 설계한 대로 지어져 2001년 문을 열었다. 이 미술관은 한 사람의 개인적 취미와 헌신이 얼마나 큰 일을 해낼 수 있는지 보여주는 특별한 증거이기도 하다. 레오폴드가 그 건물의 한 사무실에 앉아 여전히 전시, 취득, 경영에 적극 관여하고 있다고 상상하면 전율이 인다. 또한 누구라도 상상해보는, 더 나아가 궁금해질 수밖에 없는 질문이 있다. 실레가 자신이 만들어낸 불멸의 작품들이 이렇게 소중히 안치돼 있는 것을 볼 수 있다면, 그의 영혼―영혼이 존재한다면―은 지금 무슨 생각이 들까.

실레의 짧고 괴로운 삶에는 특유의 어둡고 쓰라린 낭만이 깃들어 있다. 천부의 재능을 지닌 이 젊은 예술가는 1890년에 태어나 오스트리아 분리운동—보자르Beaux-Art의 고전 양식과 고리타분한 살롱전을 거부하는 운동—의 정신 속에서 성장했다. 초기에는 클림트의 장식적 에로티시즘에서 출발했지만 20세기 초에는 초기 양식을 대담한 표현주의 형식으로 발전시키고 자신만의 독특한 형식 속에 감정과 긴장과 에너지를 가득 불어넣었다. 실레가 생애 마지막 10년 동안 그린 작품은 말년의 빈센트 반 고흐의 작품만큼이나 강렬하고 독창적이어서 마치 아르튀르 랭보Arthur Rimbaud가 화가로 다시 태어난 듯한 느낌마저 준다.

바싹 야위고 형태가 왜곡된 남녀의 누드는 너무나 육욕적이어서 사회적 분노와 부르주아의 공포가 날뛸 건 이미 예견된 문제였지만, 그래도 미성년자 유인으로 기소된 것은 의외였다. 1912년 실레는 사춘기 소녀들을 작업실로 초대해 누드모델로 쓰는 실수를 범했다. 결국 아동학대 혐의는 취하됐지만 아동을 에로틱하게 그린 것은 유죄로 인정되어 24일 동안 수감 생활을 해야 했다. 이 경험은 그에게 깊고 쓰라린 상처가 되었다.

이 같은 추문에도 그의 명성은 나날이 높아져 1차 세계대전이 끝날 즈음에는 그가 클림트의 직계 상속자라는 말이 나오기 시작했다. 1918년 10월 당시 유행한 독감이 만삭의 아내 에디트의 목숨을 앗아가고 그로부터 사흘 뒤 그의 목숨마저 거둬갔다. 실레는 고작 스물여덟의 나이에 눈을 감고 잊혔지만, 그가 남긴 놀라운 작품들은 레오폴드가 발견해서 세상에 내놓기를 조용히 기다렸다.

레오폴드 미술관은 특별한 목적을 위해 지어진 건물로, 그 자체가 환상의 원천이다. 견고해 보이는 외관과 창문이 드문드문 비대칭으로 나 있는 높은 석조 파사드는 이 건물을 요새처럼 보이게 만든다. 하지만 내부에 들어가면 천장이 유리로 덮여 있는 높고 널찍한 아트리움이 나타나고, 그 주위로 네 면에 전시실이 포진해 있다. 위층들에는 거대한 판유리 창이 있어 유서 깊은 빈의 지붕들이 한눈에 들어온다. 시청사의 뾰족탑들과 호프부르크 왕궁의 돔도 보인다. 아름다운 아트리움은 텅 비어 있다. 내가 간 날에는 유리 지붕 너머에서 햇살이 쏟아져 들어와 석회암만으로 되어 있는 실내 벽면에 투명한 추상 무늬를 만들어내고 있었다. 실제로 레오폴드 미술관의 아트리움 내부는 빛이 잘 드는 날에는 제법 훌륭한 예술작품이 된다. 네 석벽 안에 빛나는 공기의 볼륨을 담아낸 조명 설치미술이 만들어지는 것이다.

하지만 보는 사람의 눈을 멀게 하는 것은 전시실들에 걸려 있는 그림이다. 복제품도 감탄이 나올 정도로 훌륭하지만, 유명한 예술작품을 가까이서 진품으로 보는 것엔 비할 수 없다. 실레의 유명한 1910년 작 〈앉아 있는 남자 누드〉가 딱 들어맞는 사례다. 보는 사람은 먼저 그 크기에 놀란다. 실물과 똑같은 크기다. 실레의 많은 그림이 그렇듯, 처음 전시되었을 때 그 그림을 본 사람들의 반응을 상상하려면 일종의 사고 실험이 필요하다. 신체 전면을 다 드러낸 섬뜩한 자화상, 발이 제거된 양식화된 몸, 조록과 노란색을 띤 성마른 피부색, 주홍색 젖꼭지와 붉은 눈을 가진 이 누드화는 틀림없이 귀신처럼 소름 끼치게 보였을 것이다.

사실 이 같은 충격 효과는 실레의 모든 자화상에서 찾아볼 수 있다. 피부는 파란 색조나 한풀 꺾인 장밋빛 색조를 띠고, 흠칫 놀라 부릅뜬 눈의 튀어나온 안구는 보는 사람이 무안해질 정도로 빤히 쳐다본다. 이 자화상들은 프랜시스 베이컨Francis Bacon이나 루시안 프로이트Lucian Freud의 그림처럼 소스라치게 충격적이지만, 그보다 반세기 전에 그려졌다는 사실이 더욱 충격적이다.

　한 전시실 벽에는 작은 자화상 두 점이 가까이서 직각을 이룬 채 서로의 얼굴을 거의 마주하고 있어 의도치 않게 실레와 그의 예술을 지킬과 하이드처럼 묘사하고 있다. 하나—이는 끊임없이 복제되는 작품이다—는 모든 것을 다 알고 있다는 듯 차분한 표정을 짓고 있는 〈꽈리 열매가 있는 자화상〉(1912)이고, 다른 하나는 〈고개를 기울인 자화상〉(1912)이다. 두 번째 그림의 표현법은 특히 대단하다. 테레빈유를 섞어 반투명하게 만든 유화물감으로 얼굴과 손을 얇게 그렸는데, 흰색을 두껍게 바른 셔츠와 배경이 극명한 대조를 이룬다.

　가장 특이한 점은 실레가 이 자화상에만 콧수염을 넣었다는 것이다. 내가 알기로 콧수염이 있는 유일한 이미지다. 후세에겐 다행스럽게도, 실레는 사진 찍는 걸 좋아해서 깨끗하게 면도한 얼굴로 많은 사진을 남겼다. 우스갯소리를 하려는 게 아니라, 오스트리아-헝가리 제국 시대에 빈은 무엇보다도 수염의 도시였다. 그 시절에 턱수염이나 콧수염을 기르지 않은 것은 자기만족에 빠진 텁수룩한 시민들이나 구레나룻을 기르고 훈장을 단 군인들과는 자신이 다르다는 것을 나타내는 반항의 표시였을까?

같은 시대에 빈에 살았던 또 한 명의 선구자 루드비히 비트겐슈타인을 생각해본다. 20세기 철학의 개척자인 비트겐슈타인도 깡말랐고, 수도사 같았으며, 실레처럼 항상 깨끗이 면도했다. 이 초상화의 악마 같은 눈빛, 예외적으로 그려진 검은 콧수염은 세계대전을 앞둔 빈 사회의 정신분열증을 암시하는 건 아닐까? 이는 뒤늦은 통찰일 수도 있지만, 실레(그리고 비트겐슈타인과 지그문트 프로이트Sigmund Freud)와 한 시대에 빈에서 살았던 또 한 사람으로 아돌프 히틀러Adolf Hitler가 있다. 당시에 거의 빈민으로 영락했던 히틀러는 적의를 가득 품고 거리를 배회했고, 누추한 여관을 전전하면서 편집적인 망상을 키우고 있었다.

포르노에 가까운 누드와 해골 같은 머리를 한 여위고 왜곡된 몸에서 실레의 하이드 씨 페르소나가 얼비친다면, 더 부드러운 지킬 박사의 자아는 자연과 도시를 담은 그의 풍경화와 정물화—특히 드로잉—에서 볼 수 있다. 실레는 경이로운 재능을 지닌 데생 화가로, 그의 사실적인 선들은 남다른 자신감을 뿜어낸다. 실레의 드로잉을 클림트와 비교해보는 것도 흥미롭다. 마침 이 미술관에는 클림트의 드로잉도 전시되어 있었다. 짙고 호방하고 단호한 실레의 연필 스케치 옆에 섬세하고 모호하고 성기고 수증기 같은 클림트의 스케치를 놓으면 두 예술가의 뚜렷한 개성이 단박에 드러낸다.

레오폴드 미술관은 크기가 적당하다. 실레와 클림트의 작품에다 그 세대의 다른 오스트리아 화가들의 작품들까지 있고, 가구와 디자인만 전시된 곳들도 있지만, 크기는 이 미술관의 매력 중 하나다. 이

곳은 위압적이거나 예술 피로증을 유발하지 않는다. 관람객은 오전이나 오후 한 나절만 둘러봐도 이 박물관이 선사하는 모든 기쁨을 완벽하게 향유할 수 있다. 이런 점에서 이 미술관은 내가 좋아하는 다른 미술관—뉴욕 매디슨 가의 휘트니 미술관—을 생각나게 한다. 휘트니 미술관도 대단히 간결하고 현대적인 디자인에, 접근하기 좋고 드나들기 쉬운 곳이다. 그 이름은 거투르드 휘트니Gertrude Whitney에게서 따왔지만, 그 안에는 창립자의 존재감이나 소장품이 없다. 바로 그것을 레오폴드 미술관은 눈에 띄게 아주 매혹적으로 전시해놓았다.

한 가지 더 있다. 현대적인 휘트니 미술관에서 나오면 맨해튼의 거슬리는 도시 풍경이 주위를 에워싼다. 레오폴드 미술관의 큰 장점은 오래된 도시 빈—수백 년에 걸친 문화가 놀라우리만치 아름답게 잘 보존되어 있는 안식처—에 둘러싸여 있다는 것이다. 빈은 "게잠트쿤스트베르크 빈Gesamtkunstwerk Wien(종합예술 빈)"이라고도 불린다. 레오폴드 박물관도 "하나의 완전한 예술작품"이라 불리기에 손색없다.

★ Leopold Museum
★ Museumsplatz 1, A 1070 Vienna, Austria
★ www.leopoldmuseum.org

Treasure
Palaces

23

음악에 감사하며

아바 박물관, 스톡홀름

매튜 스위트 Matthew Sweet

《빅토리아 시대 사람들 창조하기Inventing the Victorians》, 《셰퍼턴 바빌론Shepperton Babylon》, 《웨스트엔드 프런트The West End Front》의 저자다. 영국 방송의 친숙한 목소리로 BBC 라디오 3에서 〈프리 싱킹Free Thinking〉과 〈사운드 오브 시네마Sound of Cinema〉를, BBC 라디오 4에서 〈철학자의 팔The Philosopher's Arms〉를 진행하고 있다. 《가디언》과 《계간 미술Art Quarterly》에 정기적으로 글을 쓰고 있다. 코스타 북 심사위원을 역임해왔으며, 펭귄 클래식의 《흰 옷을 입은 여자The Woman in White》를 편집했다. 현재 쇼타임/스카이 애틀랜 틱 시리즈 《페니 드레드풀》의 시리즈 자문위원을 맡고 있다. BBC 2의 드라마 〈시공간 모험An Adventure in Space and Time〉에서 보티스 행성에서 온 나방을 연기하기도 했다.

M

스톡홀름의 한 지하실. 토마토처럼 빨간 플라스틱 전화기가 받침대 위에 놓여 있다. 그 뒤에 두 여자와 두 남자를 담은 커다란 사진이 벽 한 면을 차지하고 있다. 전 세계가 아는 젊고 상큼하고 청결한 모습으로. 한 명은 금발, 다른 한 명은 갈색 머리, 한 명은 턱수염을 길렀고, 다른 한 명은 말끔하다. 사진 한가운데 경찰서 공지처럼 보이는 표지판이 볼트로 박혀 있고, 그 위에 대문자로 긴급해 보이는 메시지가 적혀 있다. 모르긴 해도 특별히 북유럽에서 일어나는 어떤 재난이 발생하면—라그나로크*가 다가오거나 거대한 나무 이그드라실**이 쓰러지면—전화로 도움을 청하라는 뜻일 것이다. "Om telefonen ringer, svara, de at abba som ringer!"

이것을 본 사람은 아마 이런 생각을 할 것이다. 대체 자기로 만든 이집트 석관은 어니에 있지? 하늘거리는 베니스 태피스트리는? 마

* 북유럽 신화의 '신들의 몰락'.
** 북유럽 신화에 나오는 우주수宇宙樹.

이센 도자기 앞에서 몽상에 빠진 부커 상 수상자의 사진들은? 그리고 잠깐만. 저건 〈컨택트〉 포스터에 나오는 그 헬리콥터 아닌가? 틀림없이 이 작가는 의뢰서의 요점을 잘못 이해했나 보군. 이다음엔 어떤 것들이 나올까? 마담 투소의 인형 박물관? 플래닛 할리우드? 페파피그 월드?

스톡홀름의 열네 개 섬 가운데 가장 푸르른 유르고르덴에 가면 바사함의 뼈대를 볼 수 있다. 이 17세기 전함은 바닷속 1300미터까지 처녀항해한 공로로 즉시 상징의 영토에 진입했다. 혹은 스칸센 동물원과 야외 민속박물관을 둘러볼 수도 있다. 18세기 교회의 뾰족한 목조탑이 하늘을 찌르고 늑대들이 우윳빛 황혼에 긴 울음소리를 긋는다. 혹은 이런 풍경을 뒤로하고, 여객선 터미널 옆에 낮게 웅크린 노란색 건물에 들어가 그 안에 뭐가 있는지 조사해볼 수도 있다.

아바 박물관은 스웨덴에서 가장 성공한 4인조 팝스타—아그네사 펠트스코그Agnetha Faltskog, 비요른 울바에우스Bjorn Ulvaeus, 베니 앤더슨Benny Andersson, 애니프리드 린스태드Anni-Frid Lyngstad—의 생애와 작품을 기려 2013년 5월 개장했다. 하나같이 혀가 꼬여 발음하기 어려운 이름이라 매니저인 스티그 안데르손Stig Anderson은 그들의 이니셜을 따 그룹명 '아바ABBA'를 지었다. 물론 먼저 검토 과정을 거쳐야 했다. 그런데 우연히 스웨덴의 가장 큰 청어 조림 회사의 이름이 아바였다. 다행스럽게도 이 회사는 그 이름을 같이 써도 된다고 흔쾌히 동의했다.

아바 박물관의 공간 일부는 관람객이 직접 손으로 조작할 수 있는

재미난 전시물들이 차지하고 있다. 음량 조절기를 만져 〈페르난도 Fernando〉를 새롭게 믹스해볼 수도 있다. 일렬로 늘어서 있는 작은 녹음실은 헤드폰을 끼고 무선 마이크를 든 채 〈승자가 모든 걸 갖는 거야The Winner Takes It All〉를 힘차게 부르는 사람들로 북적인다. 커튼을 친 작은 방에는 공포의 방에나 있을 법한 물건이 있다. 관람객의 얼굴을 스캔해서 컴퓨터로 재생한 아바의 몸에 붙일 수 있는 장치다.

물론 놀이터만 있는 것은 아니다. 유물함도 있다. 유리판 너머에 앤더슨이 신었던 창이 두꺼운 구두, 아바에게 가장 유리한 계약서들을 토해낸 텔렉스 기계, 울바에우스가 재즈를 하던 시절에 튕겼던 티체스트 베이스•, 폴라레코딩 스튜디오에서 가져온 〈스타트랙〉의 조종간 같은 믹싱 데스크, 펠트스코그와 린스태드가 1974년 브라이튼돔에서 열린 유로비전 송 콘테스트에서 등을 맞대고 〈워털루Waterloo〉를 불러 우승을 차지할 때 입었던 새틴 블라우스가 있다(가까이에서 보니 스탠 로렐Stan Laurel과 1920년대에 그의 라이벌이었던 해리 랭던Harry Langdon의 얼굴을 넣은 에나멜 배지가 블라우스에 박혀 있다).

회의적인 눈으로 바라보면 이곳은 유럽의 꼴사나운 퇴적물—여자들의 파티에서 쓰레기만 떠내려 와 비상구가 없는 지하에 퇴적된 공간—로 보일 수도 있다. 하지만 이런 시각은 아바의 예술이 기호학적으로 얼마나 풍부한 의미를 갖는지 모르고 얕보는 처사다. 실제로 보면, 장담하건내 그런 의심이 싹 사라질 것이다. 전시된 물건들은 아

• 차 상자 통에 막대와 줄을 달아 손으로 튕기는, 콘트라베이스 모양의 간단한 악기.

바의 개인적·예술적 궤적을, 때론 가슴 아픈 추억을 낱낱이 환기시킨다. 사라져가는 미소, 파국으로 치달은 결혼생활, 투어버스 우울증, 맑고 구슬픈 마지막 앨범 〈비지터스The Visitors〉(그들의 〈겨울 나그네〉)까지의 여정을. 사실 아바의 가사들은 전 세계에서 영어를 가르치는 EFL 선생님 같은 실수를 간혹 범하지만(〈페르난도Fernando〉의 화자는 이렇게 말한다. "여러 해 이래 나는 소총을 든 네 모습을 보지 못했어."), 다른 어떤 가수가 그들이 마지막으로 녹음한 노래, 〈당신이 오기 전The Day Before You Came〉 같은 가사를 쓸 수 있을까? 잔잔한 우울에 젖어 기쁨을 이야기하는 이 노래는 내가 아는 한 가정법 과거완료 시제가 쓰인 유일한 노래다("분명 TV를 보며 저녁식사를 했었을 거야." 펠트스코그는 이렇게 노래한다. "내가 보지 못한 〈댈러스〉의 방송분은 하나도 없었을 거야.").

망상에 사로잡힌 한 사람의 특별한 변명이 아니다. 나는 누군가의 팬이 되면 어떻게 되는지 잘 안다. 배심원 여러분, 나에겐 달렉* 양말이 세 켤레나 있어요. 내 아이들은 뇌 지도를 그려보라고 하자 둘 다 〈닥터 후〉와 관련된 영역을 주먹만하게 그려 넣었다. 하지만 거기에 아바 존은 없었다. 아바는 유튜브 스타이며, 유튜브는 내가 아닌 아이들의 세계다.

1992년에 〈아바 골드〉 모음집이 나왔을 때 나는 아바 앨범을 한 장도 갖고 있지 않았다. 이와 가장 비슷한 일을 꼽으라면, 잉글랜드 북서부에서 가장 못하는 라크로스 팀 선수로 뛰던 1980년 블랙풀에서 16 대 0으로 깨진 날 "슈퍼 트루퍼"의 재킷을 완벽히 모방한 작은 포

• Dalek. 〈닥터 후〉에 나오는 외계 생명체.

장지에 들어 있는 디스크 모양의 풍선껌을 산 것이다. 엄청난 굴욕을 당한 뒤 코치는 우리를 태우고 말없이 운전했다. 라디오에선 아바의 최신 히트곡이 흘러 나왔다. 내가 기억하기로, 우리는 모든 게 느글거리고 신물이 났다.

하지만 그 시절에는 굳이 돈을 주고 음반을 구입할 필요가 없었다. 아바의 노래와 거기서 흘러나오는 정서는 문화의 씨줄과 날줄이었다. 맨 처음 아바 노래를 들은 기억은 1976년 10월로 거슬러 올라간다. 그날 헐페어*의 스피커에선 〈댄싱 퀸 Dancing Queen〉을 시작으로 아바 노래가 연거푸 터져 나와, 유년기의 가슴 아픈 분실 사건에 사운드트랙으로 입혀졌다. 그날 나는 풍선을 손에서 놓치고 말았다. 나는 인종차별주의자라는 욕밖에 떠오르지 않는 그 풍선이 험버사이드 상공에 떠올라 까만 점이 되어 사라지는 것을 지켜봐야 했다.

그로부터 15년 후, 헤어진 여자친구를 피하려고 대학을 1년 휴학했을 때, 나는 앤더슨과 울바에우스의 냉전 뮤지컬 〈체스 Chess〉가 무대에 오른 극장 앞에서 아이스크림을 팔았다. 그들의 매니저는 얼마 전 베를린 장벽이 무너진 사건을 박스오피스에 대한 계산된 공격으로 보는 것 같았다. 휴학하기 전, 마지막 강의를 들으러 갔을 때 나는 강의실 맨 뒷자리에 앉아 테리 이글턴 Terry Eagleton이 다른 마르크스주의자들을 가리키며 "어느 날 눈을 떠보니 종일 성서를 붙잡고 해석하고 있는 유물론자가 되어 있었냐"며 빈정대는 것을 들었다. 〈체스〉의 등장인물들에겐 그런 풍자를 쓸 수 없었다. 개인적으로는 그들의

* Hull Fair. 놀이동산의 이름.

불행한 연애 때문에, 정치적으로는 개막 공연을 하기 직전에 무대 뒤편에서 무너져버린 이데올로기의 세계 때문에 넋이 나가버린 모습때문에.

여기에서 다른 주장을 하지 않고 넘어가기 어렵다. 아바 박물관을 처음 방문하기 얼마 전에 나는 워싱턴 DC를 여행했다. 그리고 스미소니언 자연사 박물관에서 켄트 주립대학교 대학살 당시에 발포된 소총들과 화이트 하우스 플러머스 • 가 쇠지레로 뜯어 서류를 빼돌리고 남긴 캐비닛의 잔해를 보았다. 그래서 아바의 물건들은 반대 가치를 지닌 문화 유물로 보였다.

아바는 문화 전쟁을 하자고 청하지 않았으나 그들의 공세는 그칠 줄 몰랐다. 유로비전 송 콘테스트에서 우승한 그날 밤, 브라이튼 돔을 가득 메운 관중은 자리에서 일어나 환호를 보냈지만 스웨덴 국민은 그렇게까지 감동하지 않았다. 기쁨에 취해 현장에서 걸어 나온 매니저 안데르손은 카메라와 함께 기다리고 있는 울프 군드먼드손Ulf Gudmundson을 만났다. 스웨덴 방송 기자인 군드먼드손은 〈북아일랜드—십자군 전쟁에서 계급투쟁까지〉를 비롯한 유명한 다큐멘터리들로 수상의 영예를 거머쥔 인물이다. 그는 축하 인사를 건네는 대신 안데르손에게 군인이 4만 명이나 도살된 전투에 대해 그렇게 빠르고 신나는 록 템포의 사랑 노래를 쓴 것이 과연 옳은 일이냐고 물었다. 안데르손은 뭐라고 대답했을까? "다치기 전에 조용히 꺼져."

• White House Plumbers. 백악관에서 닉슨의 비밀 누설을 막으려 했던 사람들을 말한다.

1960년대와 1970년대에 스웨덴은 유토피아의 다른 이름이었다. 산업이 쇠퇴하고 실업률이 치솟는 나라들에서 볼 때는 더욱 그랬다. 스웨덴식 모델은 다른 뉘앙스 전혀 없이, 스웨덴 국민을 불안에서 완전히 구제한 것처럼 보였다. 스웨덴 국민은 유럽에서 가장 높은 생활수준을 자랑했다. 집집마다 큰 자동차가 있고 모던한 가구가 있었다. 복지는 관대함의 기적이었다. 당시 스웨덴에선 빈곤을 찾아보기 어려웠다. 정치적 중립은 국민들의 도덕적 자립으로 이어졌다. 스웨덴을 제외하고 그 어떤 나라도 베트남에서 저지른 대량 학살로 미국을 전범 재판소에 기소하려고 버트런드 러셀Bertrand Russell과 장 폴 사르트르Jean Paul Sartre를 초빙하지 않았다. 올로프 팔메Olof Palme 총리는 스웨덴 의회에서 이렇게 말했다. "무고한 시민들 사이에서 네이팜탄이 터지는 것은 민주주의 이념의 패배를 의미합니다." 이 말이 전해진 뒤 미국 대사는 자국의 부름을 받았다.

이 일을 계기로 문화 청교도주의가 고개를 들었다. 가장 센 흐름 중 하나는 프로그Progg 음악운동이다. 이름이 비슷한 영어권의 프로그레시브 뮤직Progressive Music은 오크족에 관한 교향악적인 네 시간짜리 콘셉트 앨범에 관심을 둔 반면, 프로그는 거칠고 펑키하고 사회주의적인 포크 뮤직이다. 프로그와 그 팬들은 아바를 미워했고, 아바의 매니저를 증오했다. 스웨덴의 유명한 시인 라르스 포르셀Lars Forsell은 이렇게 말했다. "그는 위험하고, 그의 노래는 쓰레기나."

미디어도 장단을 맞췄다. 아바가 성공하자 미디어의 반응은 단순했다. 팝 차트를 폐지하고 〈정상의 팝송들Top of the Pops〉에 해당하는

프로그램을 취소한 것이다. 스웨덴 텔레비전은 1975년 유로비전 송 콘테스트를 중계할 의무까지 방기하진 않았지만, 본 행사보다 음악적 반대 시위에 더 주목하는 것으로 자신의 의사를 드러냈다. 비요른은 이렇게 회고했다. "1970년대 스웨덴 좌파에게 우리는 적그리스도가 되고 말았다." 이를 통해 개인적인 행동이 정치적인 행동과 이어질 수 있다는 것도 알게 되었다. 시에라리온의 타악기 연주자인 아흐마두 자르Ahmadu Jarr를 합동 공연에 초대했을 때, 자르는 아바와 공연 계약을 맺으면 아내가 떠날 거라는 이유로 그 제안을 거절했다.

그동안 스웨덴의 이데올로기 지형은 아주 달라졌다. 프로그는 향수를 찾는 올드 팬들의 음악이 되었다. 팔머 시대에 형성된 사회 모델은 팔머처럼 갑자기 묘연하게 사라지지 않았지만(20년 전에 팔머가 암살된 사건은 아직 미제로 남아 있다), 이제 그 흔적을 찾아보기 어렵다. 스웨덴은 유럽에서 가장 진보적인 망명 정책을 운영하는 나라이지만, 임미 오케손Jimmie Akesson이 이끄는 극우파가 스웨덴 민주당이란 이름으로 의회의 3당 자리에 올라 있는 나라이기도 하다.

그러는 동안, 아바의 위치도 변했다. 1970년대에 신좌파는 아바를 경멸했다. 현재 아바의 두 남자는 북유럽 신우파에 맞서 소리 없는 캠페인을 벌이고 있다. 이민을 반대하는 덴마크 국민당의 젊은 파벌이 아바의 1975년 히트곡 〈맘마미아Mamma Mia〉를 당수인 키아 야르가르드Kia Kjaersgaard 찬가로 바꾸자 앤더슨과 울바에우스는 변호사를 고용했다. 스웨덴의 한 공산주의 단체를 이끌던 구드룬 휘만Gudrun Schyman이 몇 사람과 함께 여성들을 위한 페미니스트당을 창당할 때

앤더슨은 거액을 기부했다. 나는 2014년 선거 기간 때 스톡홀름 중 앙광장을 한 바퀴 돌았다. 모든 당이 작은 막사를 지어놓았는데, 유 권자들은 그 안에서 후보를 만나고 당의 인쇄물을 읽고 있었다. 사람 들은 성실하고 엄중해 보였다. 페미니스트당의 번쩍번쩍한 분홍색 막사에선 사람들이 일생일대의 재미있는 시간을 보내고 있었다. 하 지만 애석하게도 그들의 열정은 의회 진출이라는 성과로 이어지지 않았다.

아바의 음악을 하나의 체계적인 철학으로 묶을 순 없다. 그렇게 하 는 것은 불가능하다. 하지만 그들의 노래를 통해 들여다보이는 세계 는 냉정한 결정론이 지배하는 곳이다. 그 세계에서 인간의 행위는 덧 없고 불충분하다. "승자가 모든 걸 갖는 거야Winners Take It All"라고 주장하는 우리 인간은 우주가 주사위를 굴리는 신들의 변덕에 매여 있다고 가정한다. 물론 《리어왕》과 《더버빌 가의 테스》에 등장하는 스칸디나비아 민족들도 같은 처지다. 책장에 꽂혀 있는 그 역사는 "워털루"를 주장하며 끝없이 되풀이된다.

아바 박물관에는 〈노잉 미, 노잉 유Knowing Me, Knowing You〉를 위한 작 은 공간이 있다. 이 노래는 이혼을 다룬 아바의 첫 번째 곡으로, 울바 에우스가 이혼 직전에 가사를 쓴 곡이다. 이 노래 속 공간은 1970년대 스웨덴 교외의 어느 주방이나. 식탁에는 반쯤 먹다 만 뮤즐리 그릇이 있다. 아이는 방금 등교했다. 소나무 창틀 너머로 겨울 풍경이 보인다. 우리가 할 수 있는 것은 아무것도 없다고 노래는 말한다.

"벨이 울리면," 토마토처럼 빨간 전화기 위의 표지판에는 이렇게 적혀 있다. "전화를 받으세요, 아바의 전화예요!" 이건 거짓말이 아니다. 이 전화번호를 알고 있는 사람은 아그네사 펠트스코그, 비요른 울바에우스, 베니 앤더슨, 애니프리드 린스태드뿐이다. 전화기가 울린다면 그들은 무슨 말을 할까? 아바의 노래에, 그들의 하모니에, 겨울 풍경의 이미지에 그 말이 모두 담겨 있다.

★ ABBA: The Museum
★ Djurgårdsväget 68, Stockholm, Sweden
★ www.abbathemuseum.com

글래스고의 꿈의 궁전

켈빈그로브, 글래스고

앤드루 오헤이건 Andrew O'Hagan

현대 영국을 가장 흥미롭고 진지하게 다루는 작가로, 세 차례나 맨부커 상에 후보로 올랐다. 2003년에는 《그란타》가 뽑은 최고의 젊은 영국 소설가들에 선정되었다. 또한 《로스앤젤레스 타임스》 도서상과 미국 문예 아카데미의 E. M. 포스터 상을 수상했다. 현재 런던에 살고 있다.

М

언젠가 스코틀랜드 소설가이자 미술가인 알라스데어 그레이Alasdair Gray는 이렇게 말했다. "당신이 살고 있는 곳에 그림이 없고, 당신 같은 사람들의 목소리를 라디오에서 들을 수 없고, 당신 같은 사람들이 소설에 나타나지 않는다면, 당신은 거기에 실시간으로 살고 있을지 몰라도 거기에 상상으로 살고 있진 않은 것이다."

나는 글래스고 외곽에 있는 가톨릭 집안에서 자랐다. 경건한 목소리, 의미심장한 이야기, 강한 신앙이 집 안에 가득했지만 부모님은 책을 즐겨 읽는 분이 아니었다. 그런 집에서 자라며 클래식 음악을 들어보지 못하고, 붓질은 페인트칠 정도로만 여기다가 어른이 되면, 고급문화는 나와 다른 사람들의 삶을 얘기하는 수단이라 여기게 될 수도 있다.

열세 살이던 1981년 5월 어느 날 아침, 나는 시내로 들어가 마침내 켈빈그로브를 찾아냈다. 붉은 사암으로 지어진 건물은 마냥 아름다

웠고, 아치형 창은 햇빛을 눈부시게 반사했다. 막상 들어가려니 더럭 겁이 났다. 돈을 내야 하나? 미리 좀 알아보고 왔어야 하지 않을까? 하지만 계단을 올라가 발코니에서 아래를 내려다보았을 때 10대의 첫 통찰이라고 표현할 수밖에 없는 순간이 찾아왔다. 이건 우리의 것, 우리 모두의 것이었다. 그림, 햇빛, 석조물 모두. 이건 글래스고 사람들의 것, 나의 것이었다.

한 복도 끝에 이르자 살바도르 달리Salvador Dali의 〈십자가의 성 요한의 그리스도Christ of St John of the Cross〉가 어두운 곳에 걸려 있었다. 십자가에 못 박힌 예수는 내가 익히 아는 모습이었다(우리 할머니는 생선 가게를 하셨는데 한번은 가게 벽에 핀으로 붙여놓은 가시면류관을 쓴 예수의 포스터를 가리키며 이렇게 말씀하셨다. "조심해라. 착해서 저렇게 된 거야!"). 달리의 그림을 보고 나서야 비로소 내가 거친 성찬의 시간들이 빛과 형식의 문제로 다가오고, 신앙 문제가 창조적 의제로 보였다. 나는 핼쑥한 예수의 모습이 죽어가는 모든 사람의 모습이라 생각했다. 수염이 나고 누렇게 뜬 얼굴로 수난 속에서 하늘로 눈을 치켜뜬 얼굴. 하지만 달리의 그림은 얼굴을 보여주지 않았다. 한창 때의 건강한 남자가 마치 이 세상의 친절함을 기원하듯, 영화 같은 조명 속에서 십자가에 매달린 채 공중에 떠 있었다. 한참 동안 그림 앞에 앉아 있던 나는 전혀 다른 아이가 되어 자리에서 일어났다.

켈빈그로브는 1902년에 개장했다. 당시에 글래스고 시장이 "꿈의 궁전"이라 명한 이래, 이곳은 항상 예술혼이 가득한 건물이었다. 글

래스고에선 오래전부터 미술품 기증이 명예로운 일로 받아들여졌나. 이런 분위기 속에서 아치볼드 맥레런Archibald McLellan은 티치아노 베첼리의 〈그리스도 앞에 선 간통한 여자The Adultress Brought before Christ〉를 비롯해 산드로 보티첼리Sandro Botticelli의 그림과 그 밖의 작품들을 기증했고, 그 뒤로 많은 사람들이 그의 선례를 따랐다.

나는 그날 이후 수없이 방문하면서 글래스고의 수집가 윌리엄 매킨스William McInnes의 취미를 알게 되었다. 매킨스는 1944년에 빈센트 반 고흐의 그림, 파블로 피카소의 그림, 클로드 모네의 멋진 그림, 앙리 마티스의 그림을 한 점씩 기증했다. 특히 마티스의 그림은 죽을 때까지 내 기억 속에 오랫동안 각인되어 있을 듯하다. 〈분홍색 테이블보The Pink Tablecloth〉는 노란 앵초와 푸른색, 분홍색의 장식적 하모니가 숭고한 경지에 이르러 박물관 전체의 색조를 좌우한다. 사실 그렇게 보이는 이유는 이 그림 때문만은 아니다. 켈빈그로브의 스코틀랜드 회화 중 최고의 작품들은 마티스의 이런 작품들을 모범으로 삼았기 때문이다.

우리 지방의 보물을 찾아다니는 소년의 마음에 박물관을 영원히 붙박아놓은 것은 무엇보다 스코틀랜드 색채파*의 그림들이었다. 물론 티치아노 앞에서도 경탄이 흘러나왔지만 이 에드워드 스타일리스트들—카델, 퍼거슨, 페플로, 헌터—의 느긋해 보이는 작품들을 봤을 때, 큰 박물관은 보물을 보관할 뿐만 아니라 시각을 일깨우기도 한다는 생각이 마음 깊이 새겨졌나.

* Scottish Colourists. 에든버러 출신의 후기인상파 네 명. 현대 스코틀랜드 예술과 문화에 영향을 미쳤다.

나의 첫 소설 《우리 아버지들》의 끝에서 화자인 제이미는 마거릿 할머니와 침대에 앉아 인쇄물을 몇 장 들춰본다. 그중에 카델의 〈빨간 의자The Red Chair〉가 있다. 하일랜드 출신의 할머니가 말한다. "예수님, 마리아와 요셉의 이름을 걸고, 이건 내가 본 그림 중에 최고란다. 제이미, 이 그림 때문에 남쪽으로 내려온 거야." 이 부분을 쓸 때 나는 카델과 다른 화가들의 그림을 보러 켈빈그로브 박물관으로 달려갔던 때를 생각했다. 나에게 그 작품들은 오랜 시간이 지난 지금도 힘을 발하는 마법의 속성을 갖고 있다. 학교에서 몰래 나와 그림을 보러 갔을 때, 거기에는 어른이 되어서도 세계를 새롭게 볼 수 있는 내밀한 잠재력이 담겨 있는 것 같았다.

일전에 켈빈그로브에 갔을 때—마거릿 할머니처럼 남쪽으로 내려온 게 아니라 런던에서 올라갔다—나는 색채파의 어떤 면이 나에게 그토록 강한 믿음을 심어주었는지 곰곰이 생각해보았다. 그들의 그림은 대체로 마음을 위로하고 진정시킨다. 넓은 모자를 쓴 여성들, 태양과 비가 내리치는 헤브리디스 제도의 경치들. 어찌 보면 평이한 주제들이다. 나를 사로잡은 것은 무엇보다 스타일이었다. 그 화가들은 회색과 세속의 그늘에서 성장했지만 프랑스로 건너가 무지개 빛깔로 돌아왔다. 인간의 상상력은 정적인 게 아니다. 프랑스 인상주의도 금지된 고장의 별식이 아니라 얼마든지 공수해올 수 있는 진수성찬이다. 상상은 어디로든 떠날 수 있고 언제든 돌아올 수 있다.

따라서 박물관에 다시 가는 일은 프루스트 효과를 확인하는 일이

다. 마루 냄새, 대리석의 촉감은 원래 자리에 누고 그 전시물들은 낭신과 함께 죽 여행해왔다. 오래전부터 익히 알아온 것들이다. 그때 내 앞에 카델의 커다란 그림 〈실내, 오렌지색 블라인드Interior-The Orange Blind〉가 나타났다. 여전하다. 영원히 신비한 얼굴로 초록색 셰즈 체어에 앉아 있는 여자. 어두운 뒤편에서 남자가 피아노를 치고 있다. 피아노 옆면이 오렌지색 블라인드에서 걸러진 빛을 받아 따스하게 느껴진다. 여자 앞에는 찻주전자와 찻잔이 있다. 이 모든 것이 그림으로만 존재할 수 있는 우아한 순간을 떠올리게 한다.

달리의 그림을 다시 보는 순간, 내 신앙이 사라짐에 따라 그림의 영적 장엄함도 가셔버린 건 아닐까 하는 생각이 들었다. 그런 뒤 이제껏 몰랐던 사실을 깨닫게 되었다. 정신질환이 있는 어떤 남자가, 저런 그림은 켈빈그로브에 있을 물건이 아니라고 외치며 돌을 던진 탓에 캔버스가 찢어지는 사고가 일어난 것이다. 나는 잠시 그림을 들여다보았다. 우리 것이라는 생각, 이곳을 너무 잘 알고 있다는 느낌, 이는 큰 박물관이 우리에게 주는 당연한 감정이리라.

나는 전시실을 시대별로 구분해놓은 것에는 크게 괘념치 않지만, 어느 박물관에서나 주제별로 구분해놓은 전시실이 보이면 항상 달아나고 싶어진다. 켈빈그로브도 그런 면이 있다. "멸종된 생물"은 약간 우울해지는 방이고, "충돌과 결과"에서는 식민주의 이후의 죄책감이 엿보인다.

그래도 이곳은 여전히 꿈의 궁전이다. 나는 인터넷 시대의 아이들이 박물관에 있는 세인트킬다 우편선을 보고 어떻게 생각할지 궁금

하다. 스코틀랜드 세인트킬다 군도의 주민들은 이 작은 목선들*을 만들고 편지들(그리고 우편요금)을 실은 뒤 수신인에게 닿길 기원하며 본토로 보냈다. 1877년 증기선이 운항하기 전에는 달리 세상과 접촉할 방도가 없어서 고이 접은 메시지를 이런 목선에 담아 바다 저편으로 띄워 보냈다. 우리가 이메일을 날리듯 그들은 목선을 보냈지만, 거기엔 지금과 같은 확실성, 경솔함, 신속함이 없었다. 세인트킬다 우편선에는 시간을 붙드는 자연의 힘을 우리가 어떻게 넘어섰는지에 대한 작은 이야기가 실려 있다.

켈빈그로브는 항상 진보를 추구했다. 박물관을 설립하려는 생각은 1888년 켈빈그로브 공원에서 대규모 국제전시회가 열렸을 때 싹텄다(글래스고의 자부심과 자의식이 큰 걸음을 내디딘 해였다. 셀틱 FC가 결성되었고, 템플턴의 카펫 공장이 가동하기 시작했다. 둘 다 지금도 건재하다). 그래서인지 박물관을 거니는 동안 나는 단지 내가 좋아하는 전시물과 그림들을 보러 온 것이 아니라 각성된 시민 의식을 확인하고 있다는 느낌에 빠진다.

시민들은 글래스고를 언제나 내 집처럼 느낀다. 물론 켈빈그로브는 산티아고 데 콤포스텔라 대성당과 비슷하게 지어졌다. 또한 윌리엄 터너William Turner와 반 고흐의 작품도 있다. 하지만 몇 개 층을 걸어 다니는 동안 들리는 소리는 이 지방 특유의 삐걱거림이다. 1층에 도착해서 존 래버리John Lavery 경**이 그린 2미터 높이의 안나 파블로

* 크기가 도시락만하다.

바 그림을 봤을 때 내 마음은 스코틀랜드 색채파의 그림 때문에 아직 이글거리고 있었다. 머리 뒤로 오렌지색 스카프를 펼치고 몸을 뒤로 기울인 파블로바는 100년의 시간을 건너뛰어 여전히 찬란하게 빛나는 정열의 화신이다. 하지만 여기는 글래스고인지라 내 눈은 자꾸 화가의 성으로 돌아간다.

생선 가게를 하셨던 우리 할머니의 이름은 몰리 래버리였다. 할머니의 아버지는 클라이드 축구팀의 선수였고, 할머니의 삼촌 로버트는 솜므에서 전사했다. 그들의 집에도 책이나 그림은 없었지만, 그들은 친척인 존 래버리가 글래스고를 위해 세계를 정복하고 있고, 때론 세계를 위해 글래스고를 정복하고 있다고 생각하길 좋아했다.

●● 벨파스트 출생. 어려서 고아가 되었지만 그림에 입문해 승승장구했으며 영국을 비롯해 유럽 여러 나라의 로열 아카데미 회원이 된 화가. 글래스고파의 리더이며 1차 세계대전 때 종군화가로 활동한 뒤 기사 작위를 받았다. 아일랜드 독립전쟁 때에는 영국과의 협상을 위해 자신의 집을 아일랜드 협상단에 내어주기도 했다.

★ Kelvingrove
★ Argyle Street, Glasgow G3 8AG, UK
★ www.glasgowlife.org.uk/museums/kelvingrove

옮긴이 글

"다들 셰익스피어의 후예들이에요." 소걸음 번역을 하던 중 편집자에게 투정 섞인 감탄을 하고 말았다. 윌리엄 셰익스피어를 깊이 알지 못하지만, 그런 생각이 도둑처럼 들었다 튀어나왔다. 유머 뒤엔 페이소스가 있고, 엉뚱하게 나온 말은 안개를 걷어낸 뒤에야 명료해진다. 양의적 표현과 은유가 많아 휑한 행간에서 서로 다른 의미가 (저희들에게만) 행복한 다툼을 벌이기도 한다. 스물네 명의 작가 중 한 명은 2012년에 런던올림픽 개막식을 공동 기획한 사람이다. 그때 TV에서 본 모습은 충격적이었다. 올림픽 개막식이 문학적일 수 있다니. 그라운드를 누비는 텍스트들과 셰익스피어의 구절("종을 울려라…!")이 화려한 행사를 영국적으로, 유난히 문학적으로 채색하고 있었다.

바로 그 나라의 유명 작가들(몇몇은 호주, 미국, 캐나다 출신이다)이 숨겨둔 애인 같은 박물관으로 우릴 데려가 내밀한 이야기를 들려준다. 그들의 목소리는 무척이나 사사롭고 개인적이라 저마다 빛깔이 다른 작은 우주에서 흘러나온다. 엉킨 별자리를 풀고 매듭을 지으며 우리

말로 엮는 작업을 되풀이하던 중에 오랫동안 잊었던 꿈이 되살아났다. 맞아, 나도 한땐 이런 글을 쓰고 싶었지. 울림이 있는 멋진 글을.

나는 8남매 중 막내였다. 형제가 이 정도라면 첫째부터 막내까지 저마다 사연과 고충이 없을 리 없지만 나는 너무 늦게 태어난 자식이라 기억을 더 깊숙이 파헤쳐본들 아버지는 내게 경외심 외에 다른 감정을 허락하지 않는 할아버지, 어머니는 하루하루를 살아내는 억척스러운 할머니였다. 그런 나에게 스무 살 터울의 큰형은 아버지의 인자함을 느끼게 해준 진짜 아버지 같은 존재였다.

어릴 적 기억은 자의식이 돋는 움이다. 음악을 좋아하는 나의 자아도 그런 기억에서 싹을 틔웠다. 큰형은 학처럼 길고 훤칠했다. 그리고 항상 음악을 들었다. 그 옆에서 나는 바흐, 모차르트, 베토벤, 차이콥스키를 들으며 주린 마음을 채웠다. 그날은 큰형 곁에서 자고 싶었다. 베개를 들고 들어가자 큰형이 부드럽게 물었다. "음악 때문에 잠이 오겠니?" 그때 내 입에서 나온 말에 놀란 건 큰형보다 나 자신이었다. "그러면 잠이 더 잘 와." 큰형과 나의 관계, 음악을 향한 주광성이 처음 등록된 날이었다.

초등학교를 졸업한 해, 아버지가 정년퇴임을 했다. 우리 가족은 교회 사택에서 나와 작은 집으로 이사했고, 그 후로 두 번 다시 피아노와 전축을 소유하지 못했다. 중고등학교 시절에는 고리키와 고골리, 톨스토이와 도스토옙스키, 카프카와 카뮈의 소설을 읽으며 밤이 새는 줄 몰랐다. 하지만 대학에 들어가서 마주친 1980년대는 작가를

꿈꾸기에 좋은 시절이 아니었다. 문학과 음악보다는 스크럼을 짜고 구호를 외치는 것이 더 중요했다. 현명함 따윈 접어두고 무모하기라도 해야 숨이 쉬어졌다. 인간으로 남고, 인간으로서 슬퍼하는 것만으로도 힘에 부쳤다. 좋은 음악에 끌리는 마음, 멋진 글을 쓰고 싶은 꿈은 욕심이고 낭비였다. 온 나라가 호황을 누리던 그 시절에 우린 그렇게 빈한하고 피폐했다.

독재자들은 퇴각했지만 심미적 자아는 쉬 회복되지 않았다. 김광석과 안치환은 1980년대의 정신을 1990년대로 조옮김해서 부르고 있었다. 그들의 노래에서 내 경험과 맞아 떨어지는 아름다운 배음이 들렸다. 나는 서른둘에 마지막 도전 길에 나서 문예창작과에 입학했고, 결국 내겐 예술을 향유할 능력은 있어도 그 역설적인 아름다움을 만들어낼 능력은 없음을 확인했다. 아쉬웠지만 괜찮았다. 좋은 삶에는 자신의 한계를 알고 받아들일 줄 아는 자세도 필요하다. 문학이 그렇게 일러주었다.

번역하는 삶은 너무 평온해 이따금 좀이 쑤신다. 큰형을 마지막으로 본 건 7년 전 어머니 장례식에서였다. 그동안 주름이 더 깊어지고 허리도 구부정해졌지만 흰 운동화에 베이지색 점퍼 차림으로 순천버스터미널까지 마중 나온 큰형의 풍모는 조선시대 문인화에서 걸어나온 고졸한 선비 같았다. 배경이 되어준 시내에 만발한 벚꽃도 그같은 인상에 한몫했다.

큰형의 아파트에는 작은 음악실이 있다. 최대한 간소하게 조립한 앵글 선반 위에 너무 오래되어 소리가 날까 싶은 앰프, 프리앰프, 튜

너, CD플레이어, 턴테이블, 스피커가 빼곡하다. 대부분 태어난 지 몇십 년이나 된 빈티지 오디오들이다. 평생을 교사로 보낸 탓에 고가의 최신 기기는 하나도 없다. 한쪽 벽을 다 차지한 서가엔 LP판이 가득 꽂혀 있다.

아쉽게도 큰형은 문학에는 별 취미가 없다. 음악 외에 다른 것에 몰두하면 두 집 살림을 한다고 비난받기라도 할 듯, 내가 책을 보내주면 글씨가 작네, 한자 대신 영어가 병기되어 있네 하며 투덜거린다. 형은 나에게 뒤프레가 연주한 엘가의 첼로 협주곡, 상송 프랑수아가 연주한 쇼팽의 발라드와 스케르초, 릴리 크라우스가 연주한 베토벤의 피아노 협주곡 4번, 나탄 밀슈타인이 연주한 차이콥스키의 피아노 협주곡과 라흐마니노프의 협주곡을 보내주었다. 나도 한 번씩 듣고 CD장에 박아두었다.

돌멩이와 최루탄이 교차하던 시절에 나의 감수성은 정치와 거대서사에 파묻혀 빛을 잃어가고 있었다. 감성이 질식감을 느끼면 여행을 떠났다. 어디든 좋았다. 큰형이 있는 곳이라면 더욱 좋았지만 그곳은 너무 멀었다. 입대하기 전에 마음먹고 큰형을 찾아갔다. 그날, 허름한 소줏집에 앉아 역사와 정치를 얘기하던 중에 큰형은 내 관심사와 크기가 완전히 다른 생각을 꺼내 보였다. 3초도 안 되는 그 짧은 말이 꺼져가던 내 문학적 감수성을 소생시켰다. "사람은 저마다 하나의 작은 우주란다."

그날 내 심미적 자아는 학 같은 큰형을 박물관으로 삼았다. 이 보석 같은 책을 만나지 못했다면 자각하지 못했을 진실이다.

- 끌리는 박물관 도판 모음
- 끌리는 박물관 세계 지도
- 일러스트 목록

1 이 벽 속에 삶이 있다 **로어 이스트사이드 주택 박물관, 뉴욕**(미국)

2 돌로 빚은 소네트 **로댕 미술관, 파리**(프랑스)

 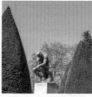 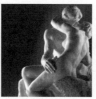

3 포화 속의 평온 **아프가니스탄 국립 박물관, 카불**(아프카니스탄)

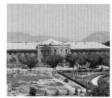 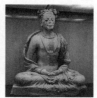 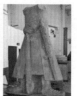

4 호기심 상자-난민캠프에서 온 노란 비행기 **피트리버스 박물관, 옥스퍼드**(영국)

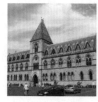 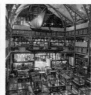

5　돌에 새긴 그림　피에트레 두레 공방 박물관, 피렌체(이탈리아)

6　도심의 성소　프릭 컬렉션 미술관, 뉴욕(미국)

 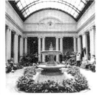 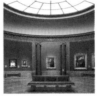 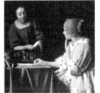

7　카프리의 날개　빌라 산 미켈레, 카프리(이탈리아)

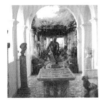

8　이젠 거부하지 않는다　빅토리아 국립 미술관, 멜버른(오스트레일리아)

9 전쟁의 연민 **플랑드르 필즈 박물관, 예페르(벨기에)**

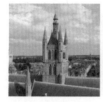

10 사랑이 사랑을 명했다 **하버드 자연사 박물관, 케임브리지(미국)**

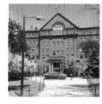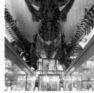

11 코펜하겐의 석고상 **토르발센 미술관, 코펜하겐(덴마크)**

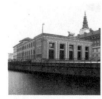

12 인형의 궁전 **인형 박물관, 파리(프랑스)**

13 오데사 사랑 **오데사 주립 문학 박물관, 오데사(우크라이나)**

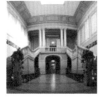 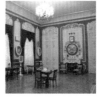

14 쪼그라든 님프의 미소 **코리니움 박물관, 시런세스터(영국)**

 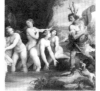

15 어머니와 아들, 가면과 진실 **앙소르의 집, 오스텐데(벨기에)**

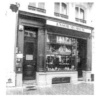 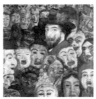

16 집에서 집으로 **보스턴 파인아트 미술관, 보스턴(미국)**

 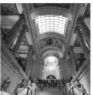

17 시벨리우스의 침묵이 들리는 곳　아이놀라, 야르벤파(핀란드)

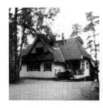

18 워즈워스의 영원한 힘　도브 코티지, 그래스미어(영국)

 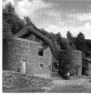

19 고난이 환희로　프라도 미술관, 마드리드(스페인)

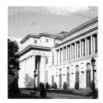 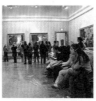

20 이별 박물관　실연 박물관, 자그레브(크로아티아)

21 조용한 극장 **존 리트블랫 경 보물 갤러리, 런던(영국)**

22 루돌프 레오폴트에게 경의를 **레오폴트 미술관, 빈(오스트리아)**

 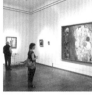 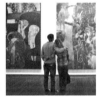

23 음악에 감사하며 **아바 박물관, 스톡홀름(스웨덴)**

24 글래스고의 꿈의 궁전 **켈빈그로브, 글래스고(영국)**

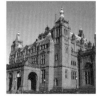 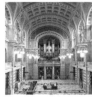 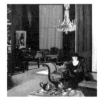

끌리는 박물관 세계 지도

❶ 로어 이스트사이드 주택 박물관

❷ 로댕 미술관

❺ 피에트레 두레 공방 박물관

❻ 프릭 컬렉션 미술관

❾ 플랑드르 필즈 박물관

⑩ 하버드 자연사 박물관

⑬ 오데사 주립 문학 박물관

⑭ 코리니움 박물관

⑰ 아이놀라

⑱ 도브 코티지

㉑ 존 리트블랫 경 보물 갤러리

㉒ 레오폴드 미술관

③ 아프가니스탄 국립 박물관

④ 피트리버스 박물관

⑦ 빌라 산 미켈레

⑧ 빅토리아 국립 미술관

⑪ 토르발센 미술관

⑫ 인형 박물관

⑮ 앙소르의 집

⑯ 보스턴 파인아트 미술관

⑲ 프라도 미술관

⑳ 실연 박물관

㉓ 아바 박물관

㉔ 켈빈그로브

끌리는 박물관

엮은이 매기 퍼거슨
옮긴이 김한영

펴낸이 한병화
펴낸곳 도서출판 예경

편집장 김지은
교정교열 허지혜
홍보 이은규
디자인 오필민
일러스트 이수현

초판 인쇄 2017년 6월 20일
초판 발행 2017년 7월 7일

출판 등록 1980년 1월 30일 (제300-1980-3호)
주소 서울시 종로구 평창2길 3
전화 02-396-3040~3 팩스 02-396-3044
전자우편 ykppr@naver.com 홈페이지 http://www.yekyong.com
블로그 http://blog.naver.com/yekyong1

ISBN 978-89-7084-541-8 (03600)